培文·电影

顺流与逆流

重写香港电影史

苏涛 傅葆石 主编

北京大学出版社
PEKING UNIVERSITY PRESS

图书在版编目（CIP）数据

顺流与逆流：重写香港电影史 / 苏涛，傅葆石主编 . —北京：北京大学出版社，2020.7

（培文·电影）

ISBN 978-7-301-31154-7

Ⅰ.①顺… Ⅱ.①苏… ②傅… Ⅲ.①电影史—研究—香港 Ⅳ.① J909.2

中国版本图书馆 CIP 数据核字（2020）第 022658 号

书　　名	顺流与逆流：重写香港电影史 SHUNLIU YU NILIU: CHONGXIE XIANGGANG DIANYINGSHI
著作责任者	苏　涛　傅葆石　主编
责任编辑	李冶威
标准书号	ISBN 978-7-301-31154-7
出版发行	北京大学出版社
地　　址	北京市海淀区成府路 205 号　100871
网　　址	http://www.pup.cn　新浪微博：@北京大学出版社 @培文图书
电子信箱	pkupw@qq.com
电　　话	邮购部 010-62752015　发行部 010-62750672 编辑部 010-62750883
印 刷 者	天津联城印刷有限公司
经 销 者	新华书店 650 毫米 ×980 毫米　16 开本　17.5 印张　250 千字 2020 年 7 月第 1 版　2020 年 7 月第 1 次印刷
定　　价	46.00 元

未经许可，不得以任何方式复制或抄袭本书之部分或全部内容。
版权所有，侵权必究
举报电话：010-62752024　电子信箱：fd@pup.pku.edu.cn
图书如有印装质量问题，请与出版部联系，电话：010-62756370

目录

前言 ... 003

第一部分　重访早期沪港关联

汤惟杰　关文清在沪影事考（1920—1923）............................. 003
吴国坤　方言、声音与政治：薛觉先与粤语电影《白金龙》......... 015
李九如　电影教育化改造的华南困境：
　　　　论战前香港的电影清洁运动（1935—1936）................. 035
李　频　初探战前香港电影清洁运动的理论建设........................ 055

第二部分　冷战与香港电影的文化政治

傅葆石　香港国语电影的黄金时代："电懋""邵氏"与冷战......... 077
吴国坤　战后香港粤语片的左翼乌托邦：
　　　　以"中联"改编文学名著为例.................................... 098
许国惠　商业与政治：
　　　　冷战时期香港左派对新中国戏曲电影海报的再创造......... 119
苏　涛　在历史的旋涡中前行：岳枫与战后香港电影.................. 146

第三部分　类型、作者与文化想象

罗　卡　战后上海和香港的黑色电影及与进步
　　　　电影的相互关系……………………………………175
蒲　锋　《茶花女》与香港文艺片的基调……………………194
叶曼丰　原真性、传承、自我实现：
　　　　香港武侠电影中"训练"的意义……………………216
王宇平　"儿女情长"的新旧感觉：易文影片趣味考………239

主要参考文献……………………………………………………253
撰稿人简介………………………………………………………267

前言

本书是一本关于香港电影史的专著。我们尝试在跨地区、跨学科的格局下，以新的视角、新的方法和新的史料重写20世纪——特别是20年代至70年代——的香港电影史。本书尤其着重探究20世纪30年代沪港两地的电影交流、20世纪五六十年代冷战背景下香港电影的文化政治，并试图重新评价香港电影史上那些遭到忽视的重要作者、类型及其他电影现象，以期对香港电影史做出新的阐释和评价。

香港电影百余年的历史，称得上是一段跌宕起伏、顺流与逆流相互纠缠的传奇。成熟的电影工业、丰沛的出品数量，以及人才辈出的创作者和不胜枚举的优秀作品，不仅令香港电影在华语电影的版图中独树一帜，更令其在20世纪八九十年代被全球观众所熟知。自20世纪80年代以来，香港电影吸引了各方研究者的广泛关注，其中既包括香港学者、内地学者，也包括欧美等海外学者，推动香港电影史研究成为一个具有国际化且颇具活力的学术研究领域。但是，由于话语体系、研究方法、价值取向等方面的差异，研究者在书写香港电影史时交流互动不够，以致出现"自说自话"的局面。

本书希望构建一座桥梁，尝试整合不同的观点、视角和学术资源，在对话和交流的基础上，共同推动香港电影史研究的深入开展。从文章的论述对象上看，本书重点观照香港电影史研究中的薄弱环节，尝试填补几处空白或盲点；从选题上看，既有对不同年代香港电影史宏观格局的整体性分析，又有细致、深入的个案研究；从研究方法上看，有的文章偏重史实考证，有的文章则将关注点放在重要的电影现象、类型及作者上，还有的文章尝试以新的理论视角重新阐释重要的影片文本。此外，本书撰稿人的构成，亦体现了国际化、多元化的特点：既有在美国主流大学任教的学者，又有中国内地及香港学者；既有在学术界和批评界声名卓著的资深学者，又不乏崭露头角的年轻研究者。

我们大致以历史发展和研究主题为线索，将全书编排为三部分。这三部分既在主题上有所区别，又在历史发展的脉络上相互关联，可以相互呼应，共同构成"重写香港电影史"的实践。第一部分"重访早期沪港关联"主要回溯20世纪二三十年代的香港电影史，尤其是重点讨论早期香港电影与内地电影之间的复杂关联，以及粤语片所投射的政治、国族等议题。近年来，20世纪30年代的香港电影的复杂性正日益被研究者所重视，涌现出不少新的学术议题和热点。这一时期粤语片的跨区/国网络、本土文化与外来文化的融会交流，以及商业与政治之间的复杂关联等，正是本书的重要关注对象。

汤惟杰的《关文清在沪影事考（1920—1923）》以严谨的考据还原了关文清在沪电影活动的某些细节，补充并校正了《中国银坛外史》中的相关记述。尽管关文清在上海的电影活动成果甚微，但他的个案可说是早期中国电影史上"上海—香港"双城关系的又一例证。吴国坤的《方言、声音与政治：薛觉先与粤语电影〈白金龙〉》通过对两部粤语片，即《白金龙》（1933）与《新白金龙》（1947）的交互文

本研究，在一个更加开阔的社会文化语境中讨论早期粤语片的文化特质，尤其是粤语片与上海电影之间的交互影响，并且勾勒出粤语片的跨区/国网络，即"香港—广东—上海—东南亚—好莱坞"。《白金龙》的个案表明，20世纪30年代的粤语片试图在响应国家政治要求的同时兼顾地区商业利益。李九如的《电影教育化改造的华南困境：论战前香港的电影清洁运动（1935—1936）》聚焦战前香港的电影清洁运动，作者引用了大量一手文献，追溯了美国的电影清洁运动及中国内地的新生活运动对香港电影界的影响，但由于香港独特的社会政治环境，此次电影清洁运动注定将陷入困境：香港的电影清洁运动延续内地经验和模式，试图得到政府的支持和介入，但又不得不采取社会自治模式运作，终因权威缺失和协商乏力而难以取得实质性效果。李频的《初探战前香港电影清洁运动的理论建设》另辟蹊径，将论述重点集中于此次电影清洁运动的理论建设上，并指出此次运动提出了独特的教育观和电影观，并在审视电影媒介特性的基础上发展出一套电影本体论观念，拓宽了我们对早期中国电影理论的认知和理解。

第二部分"冷战与香港电影的文化政治"将目光转向20世纪五六十年代的香港影坛，讨论冷战因素对香港电影的深远影响。在史学界，关于冷战与文化之间的复杂关联，已经取得了相当可观的成果。但华语电影史与冷战的关系，直到近年才获得重视并逐渐展开。随着大量新的文献资料的出现，尤其是各类档案的解密，冷战对包括香港电影在内的华语电影的影响日渐浮出水面。

傅葆石的《香港国语电影的黄金时代："电懋""邵氏"与冷战》探讨20世纪五六十年代盛极一时的国语片与文化冷战的微妙关系。作者围绕国际电影懋业公司、邵氏兄弟（香港）有限公司的发展历史，剖析了这两家公司的市场运作与文化策略，及其与全球政治和殖民社

会的复杂关联,并以史家的眼光重构了20世纪五六十年代香港国语片异彩纷呈的黄金时代,凸显了它对香港电影的现代性和全球性的重要影响。吴国坤的《战后香港粤语片的左翼乌托邦:以"中联"改编文学名著为例》以中联电影企业有限公司改编自文学经典的影片为研究对象,指出"中联"在改编名著的过程中,吸纳中西文化经典,继承五四新文化运动的遗产,同时又借鉴了通俗言情小说的某些手法,以类似通俗剧的手法表现个人在特定社会或历史制约下孤立无援的状况。许国惠的《商业与政治:冷战时期香港左派对新中国戏曲电影海报的再创造》以香港左派影人创作的内地戏曲片海报为切入点,细致分析了这些海报的特色及创作规律,为我们了解冷战背景下内地与香港电影的互动提供了一个生动的案例,可谓见微知著。苏涛的《在历史的旋涡中前行:岳枫与战后香港电影》从岳枫导演五重相互矛盾的身份及其创作生涯中的三次重要转变入手,呈现了冷战背景下香港影人在历史的旋涡中踯躅前行的境遇,并对其作品所流露的暧昧的历史想象和离散情结进行深入分析。

第三部分"类型、作者与文化想象"力图重新评价香港电影史上被忽视的类型与作者,及其背后复杂的文化想象。罗卡在《战后上海和香港的黑色电影及与进步电影的相互关系》中,将黑色电影的流变纳入沪港电影传承的历史脉络中加以考察,作者精辟地分析了黑色电影所折射的社会心理与意识形态,改变了我们对这一类型的固有印象。蒲锋的《〈茶花女〉与香港文艺片的基调》回顾了《茶花女》的跨媒介传播,并指出这部小说对香港文艺片的巨大影响,加深了我们对香港文艺片在类型、文化诸方面的认识。叶曼丰的《原真性、传承、自我实现:香港武侠电影中"训练"的意义》探讨了20世纪70年代香港武侠片和功夫片中的"真实"观念、伦理关系与权力运作,颇富洞见地指出了

"训练"在这一类型中的独特意义。王宇平的《"儿女情长"的新旧感觉：易文影片趣味考》抓住易文影片中由"节制"和"过度"构成的独特趣味，考察了其与通俗文学、新感觉派小说之间的关联，进而指出易文电影所具有的通俗娱乐、暧昧混杂及或隐或现的政治化特征。

综上所述，本书所讨论的内容虽不能完整涵盖香港电影百余年的发展历史，但对香港电影不同发展时期的重点观照，以及新的理论框架和史料的运用，相信会加深我们对香港电影的认识，也可以从一个侧面体现当今香港电影史研究的新趋向。香港电影史还有大量的空白和悬案有待研究者填补和厘清。"重写香港电影史"是一项艰巨而又复杂的任务，本书的编纂仅是一次初步的尝试。我们希望与海内外学界同人一道，整合各方力量和资源，共同推动香港电影史研究的深入开展。受限于研究周期、资料收集，以及编者、撰稿人的研究兴趣和学术素养等因素，本书不可避免地存在着某些疏漏或不足，恳请各位方家和读者诸君不吝指正！

本书的出版有赖北京大学出版社的大力支持，特别要感谢培文的高秀芹老师和周彬先生的帮助，以及李冶威编辑一丝不苟和精益求精的编校。当然，还要感谢各位撰稿人的辛勤付出，以及在本书编纂过程中给予编者的支持与配合。本书部分章节的初稿或精简版在成书前亦曾先行发表，感谢《当代电影》《北京电影学院学报》允许我们将这些文章收入本书，谨向皇甫宜川、吴冠平、檀秋文、谢阳、刘洋等诸位编辑师友致以谢意！需要特别说明的是，本书为中国人民大学科学研究基金（中央高校基本科研业务费专项资金资助）项目"'冷战'与华语电影的历史叙述：以香港为中心"之成果（批准号：18XNI005）。

<div align="right">编者　2019年春</div>

第一部分

重访早期沪港关联

关文清在沪影事考（1920—1923）

汤惟杰

在香港电影史上，关文清（1894—1995）的电影生涯从20世纪20年代初的拓荒期一直延续到60年代，无疑是一位不能忽视的重要人物。[1] 1920年6月，由美回国的关文清选择了上海而非广东原籍作为最初的登陆处，也由此开启了自己在中国的电影事业，1920—1922年，他往返于上海、南京和南通等地，或拍摄影片，或参与筹办电影机构，创作电影剧本，尽管成果甚微，但毕竟是他电影生涯的起点。这段经历，他在回忆录《中国银坛外史》（香港广角镜出版社，1976年1月初版）一书中做过披露，然而，关氏撰写回忆录时已年过七

[1] 参见余慕云：《香港电影掌故 第一辑 默片时代（1896—1934年）》，香港：广角镜出版社，1985年，第153—154页；又见周观武：《历史不该忘记他——中国影坛名导关文清生平业绩述评》，载《河南教育学院学报（哲学社会科学版）》1996年第3期，第60—64页；南波：《香港著名电影工作者小传》，载《当代电影》1997年第3期，第123—128页，关文清名列其中（第124页），该小传后又收入蔡洪声等主编的《香港电影80年》，北京：北京广播学院出版社，2000年，第336页；亦可参见赵卫防：《香港爱国文人关文清的电影生涯》，载《电影艺术》2007年第4期，第69—75页。

旬，加之当时检索 20 世纪 20 年代的文献并非易事，因而书中所叙有不少模糊、疏漏之处，本文参考同时期上海出版的中英文报刊资料，对他在 20 年代初期上海生涯的若干细节予以修正、澄清。

一、抵沪时间与关于改良影戏之谈话

据关氏《中国银坛外史》的记述，他于 1920 年 6 月坐中国邮船公司的 China（"差拿"）号，从三藩市（旧金山）启程回国，并决定在上海登陆。[1] 关文清并未记下此次旅程的确切时间，但恰恰中国邮船公司的 China 号（当时国内报刊通译作"中国号"）是往来中美之间（旧金山—长崎—上海）的著名船只，从 1915 年至 1923 年，沪上报纸经常刊载该船消息。

1920 年 7 月 11 日《申报》的"各公司轮船消息"中就刊有"中国邮船公司之中国号、将于十一日晨八时抵沪、该船载客五十三人"的消息；[2] 7 月 13 日，《申报》有"中国号"的进一步报道，内云：

> 中国邮船公司之中国号轮船、于六月二十二日、离开美国旧金山来华、已于本月十一日安抵上海、因该轮欲补足前次在长崎搁浅所耗之时日、故此次水行于旧金山与上海间者、仅十八日、轮中所载者、货物多生银、乘客头等舱中、约五十余人、北国人士为江亢虎（前社会党首领）·任鸿隽（中国科学社社长）·黄昌谷（美国哈壳钢公司冶金工程师）·任诚（考察欧美教育者）·水梓（同上）·黄寿恒（飞机科毕业）·顾雄（土木工程科毕业）·俞澜（房屋建筑科

[1] 关文清：《中国银坛外史》，第 88 页。
[2] 《申报》1920 年 7 月 11 日，第 10 版。

毕业)、王耀（医科毕业）、陈衡哲女士（历史科毕业）云、[1]

可以确认，关文清回国正是乘坐这一班次的"中国号"，也据此得知他该年6月22日离开旧金山，7月11日抵达上海，跟他同船到达的有不少社会知名人士。关文清还回忆道，船上认识的一位在上海洋行供职的广东同乡介绍他就住于上海四川路（现四川中路）的青年会，"我依照他的指示，上岸即坐人力车前往。次日，有位《申报》记者到来访问，我写了一篇《漫谈电影事业》给他，谈话中并把荷里活制片的情形略事报告，不料我的谈话刊出后，竟引出一位'志同道合'的青年来求见，他是济南青年会的干事，王长泰，新由欧洲回来"[2]。那么，1920年7月间的上海《申报》是否有过这么一篇出自关氏之手的《漫谈电影事业》的文章或者谈话呢？

答案是没有。不过，搜索此一时段的上海报刊，我们确实查寻到了关文清的谈话，它没有刊载在《申报》，而是出现在1920年7月20日的《民国日报》，标题为"改良影戏之谈话"，全文如下：

> 粤人关君文清，游美国近十年，专攻英国文学及戏剧，著有英文及戏剧多种，颇受彼邦人士推崇，此次乘科伦比亚船归国。联合通讯社记者晤关君于旅社，关君云，活动影戏，今日流行世界，可谓盛矣，其现于眼而动于心，能使观者潜移默化，感动力之大有如此者，故人民之思想信仰正邪祛恶，于剧本大有关系，是以美政府设有监察局，禁演淫剧，以正人心，近数年来，西人杜撰华人剧本，串演活动影戏者，无非雇用下流之人，饰其罪恶凶残之行，使环球之人见之，

[1] 《申报》1920年7月13日，第11版。标点悉依原文。
[2] 关文清：《中国银坛外史》，第88页。

以为我国国民，其资格皆如是，厌恶之念由是而生，我旅居各国之侨胞，虽多自爱，时或起而攻之，惟寄人篱下，终莫奈伊何。故扬汤止沸，不如去火抽薪，欲正其非，须表其实。适有美友影戏片公司，即拟串演高尚华人影片，以表示我国数千年文化之实征，及多数国民优美之特性，且愿为我申明种种不平之事，诚美举也，尤有进者，我国教育未能普及，活动影戏可为教育之辅助，该公司今拟于明年在我国创设一完备活动影片场，以便开通我国民智，颇受各埠侨胞所欢迎。查关君此行，在沪少作勾留，即拟遍游国内各名胜，并带有活动影戏机械多件。又闻有鲁人王君，刻正计划集资，设一制造影片大公司，有邀关君赞助之说，惟尚未实现云。[1]

有意思的是，当天的《时事新报》[2]《新申报》[3]也刊登了文字近乎相同的报道。[4]这是沪上中文报刊最早关于关文清的报道，而且报道中提及了"鲁人王君"，即王长泰，这说明关、王二人结识应在这篇报道之前。[5]然而，上海影响最大的"申（报）新（闻报）"二报并未刊载这篇谈话。

不过，关文清的名字倒也在一天之后，即1920年7月21日，出

[1] 《民国日报》1920年7月20日，第10—11版。此篇原标点为旧式句点，笔者做了调整。
[2] 《国人从事影戏事业志闻》，载《时事新报》1920年7月20日，本埠时事版。
[3] 《华人改良影戏之先声》，载《新申报》1920年7月20日，本埠版。
[4] 《时事新报》与《新申报》在"乘科伦比亚船归国"之后，均多了一句"负有改良中国影戏重大之任务"，此为《民国日报》所无。"联合通讯社记者晤关君于旅社"一句，《时事新报》作"某君晤关君于旅社"，《新申报》更作"记者由友介绍，晤关君于旅社"。
[5] 《申报》曾于1920年4月8日第6版"国外要闻"栏目刊出一篇题为"美国之影戏事业"的报道，此文未署名而开篇即云内容来自"中美新闻社纽约通信"，考虑到刊载时间，除非今后有新的证据出现，基本可以排除此篇报道跟关文清有关。

现在了《申报》和《新闻报》上，起因由于另外一人，即跟关氏同船到沪的著名文化学者江亢虎。

江亢虎 1917 年赴美，此次回国，活动甚繁，报刊时有报道。以《申报》为例，1920 年 7 月 11 日"中国号"抵沪后，至月底止，江亢虎的名字便出现在 13 日、19 日、20 日、21 日、28 日和 31 日的"本埠新闻"版面上。[1] 其中，7 月 21 日的"华侨团体大会纪"报道便出现了关文清的名字，"本埠华侨联合会与华侨学生会，昨日午后三时许，开会欢迎由美归国之江亢虎博士"，在江亢虎讲演之后，"继由冯裕芳、申睆观、陈伍芸、关文清诸君，次第演说"，这次聚会还附带欢送三十名即将远赴欧美的学生，而关文清作为刚归国的留学生代表，出现在华侨联合会与华侨学生会组织的活动上并且发言，想来也很自然。[2]

那么，关文清关于电影的谈话在沪上有没有产生影响呢？目力所及，起码有一篇文章提起过关氏的谈话，出自"阿大"为《新申报》的副刊"小申报"写的一组影剧评论，总标题为《顾影录》。1920 年 7 月 24 日这一篇，开头就说"关君文清改良影戏的谈话（已见各日报二十日本埠新闻），为中国人人格起见，颇得切要"[3]。这个评价还是颇为正面的。

[1] 《申报》1920 年 7 月 19 日，《江亢虎最新之谈话》；7 月 20 日，《华侨学生会欢迎江博士》；7 月 21 日，《华侨团体大会纪》；7 月 28 日，《江亢虎演说宗教》；7 月 31 日，《江亢虎在青年会之演说》。

[2] 《华侨团体大会纪》，载《申报》1920 年 7 月 21 日本埠新闻版。同日的《新闻报》本埠新闻也以"江亢虎之中美文化互输谈"为题做了近似的报道，该报道同样提到"次由冯裕芳申桎陈伍芝关文清各有钦佩勖勉之演说"。其中，申桎即《申报》报道中的申睆观，韩国人，为南社最早的外籍成员。陈伍芝与《申报》报道中的陈伍芸写法有异。

[3] 阿大：《顾影录》（专栏文章），载《新申报》1920 年 7 月 24 日，"小申报"副刊。

二、在南京拍摄师范培训班纪录片的若干细节

关文清在《中国银坛外史》中回忆道，他回国后的初次影片拍摄便来自新结识的王长泰的提议：

> 他把已定下的计划告诉我："南京师范大学（确切校名应为'南京高等师范学校'。——笔者注）将在暑假期间，招集全国的中小学校的校长和教务主任，到南京来参加'夏季讲习班'，这是我国在改良教育方面一件大事，并且是第一次男女同校和同班，又是在男女平等运动史上迈进的里程碑。我要把这两件大事，摄成纪录片，加上南京的名胜风景，将来组织公司，用作样本去招股。"我听了不觉兴奋地叫"好"！[1]

我们在 1920 年《时报》当中找到了与之对应的报道，它的著名副刊"小时报"7 月 26 日的"本埠小新闻"中有如下一则：

> 久在美国研究影戏技术之技师，关文清与王长康（应为"泰"，此系手民之误。——笔者注）从美国携影戏片 Film 照相机来沪，二十夜赴南京，拟摄名胜古迹制为影戏片输出海外，如结果良好，则将往鲁摄泰山及孔陵等风景云。[2]

如果此处记载准确，关、王赴南京的时间为 1920 年 7 月 20 日夜

[1] 关文清：《中国银坛外史》，第 89 页。
[2] 《影戏技师经沪赴宁，摄制中国名胜影戏片》，载《时报》1920 年 7 月 26 日，"小时报"副刊本埠小新闻栏。

间,亦即关文清参加华侨团体欢迎江亢虎会议的当天晚上。

关氏回忆,船到南京的下关,"长泰的哥哥,已在码头相候,他是金陵大学的教授"。也许是年深日久,关文清已不记得此人的姓名,后文中均以"王教授"称之。[1]

如今,我们已经能够考出这位"王教授"的确切身份:时任金陵大学教授的王长平,他也是中国现代留美获得博士学位的第一人。[2]

另,关氏将南京高等师范学校校长的名字误作"郭文秉",应作"郭秉文",[3]商务印书馆影戏部的鲍庆甲,在书中也误作"包庆甲"。[4]

三、关文清与中国影片制造公司

在《中国银坛外史》中,关文清提到,跟王长泰合作开设影戏公司计划搁浅后,他曾通过一个美国友人麦基罗君介绍去中美图书公司

[1] 关文清:《中国银坛外史》,第 89 页。

[2] 王长平简历如下:王长平(1883—1962),名长平,字鸿猷,山东济南人,祖籍泰安县肥城乡安驾庄,出身三代基督教会家庭。1909 年北京汇文学堂毕业,同年考取清末首批庚款留美生,入美国密歇根大学教育系,修习教育心理学,1914 年获哲学博士学位。1915 年归国,历任湖南商专、湖南第一师范、雅礼大学、南京金陵大学、山东第一师范、河北大学、北京大学、齐鲁大学等校教授。1953 年被聘为北京市文史研究馆馆员。据李耀曦《首批庚款留学生中唯一的山东人——中国第一位留美博士王长平》一文,载《齐鲁晚报》2012 年 1 月 5 日,B1 版,"青未了"副刊。

另,王长泰资料更少些,大致简历如下:王长泰(1887—1945),为王长平之弟。1908 年毕业于北京汇文学堂,后赴美留学,就读美国神学院,获学士学位。王长泰后进入齐鲁大学神学院任讲习牧师,在山东各地传教。1931 年山东基督教各派联合组成山东中华基督教灵恩会,总会设在济南,王长泰被推举为总会长。据王启运(王长平之孙)《王长平、王长泰兄弟在抗日岁月中》一文,《齐鲁晚报》2015 年 5 月 14 日,A21 版,"青未了"副刊。《申报》1929 年 3 月 13 日第 16 版《慈幼会筹设慈幼院》报道,曾提及王长泰是慈幼会在山东泰安地区的代表。

[3] 关文清:《中国银坛外史》,第 94 页。

[4] 同上书,第 96 页。

工作了半年。[1] 上海这家英文名为 Chinese-American Publishing Co. 的图书公司，据字林西报社出版的《行名录》(*Hong List*)，创立于 1917 年，最早开在广东路 26 号，1920 年下半年迁至南京路（现南京东路）25 号，而关文清这位"西友"——M. M. Magill，直到 1922 年 1 月的版本中才有他的信息登记，但考虑到登记信息的滞后性，Magill 最迟 1921 年下半年就应该在中美图书公司供职了。[2]

关文清此阶段参与中国影片制造（股份有限）公司[3] 的筹备工作，我们可以通过文献资料来予以确认。

中国影片制造（股份有限）公司[4] 是 1922 年"为张謇及其子孝若与朱庆澜程龄荪等发起、筹备主任为本埠（上海。——笔者注）沪江影戏园股东卢寿联"的一家电影公司。[5] 该公司于 1922 年 6 月 12 日开始在《申报》头版刊登"悬金征求影戏脚本"的广告，征稿活动"自登报日起、本年七月三十一号截止"[6]。1922 年 10 月，《申报》本埠新闻又刊出中国影片制造公司的报道，介绍了该公司新拍摄的南京警察厅纪录片，还特别提到"现闻该公司方竭力招致演员以摄制翡翠鸳鸯一剧、该剧为言情短片、长约五千尺、出自关文清手笔、关君前曾

[1] 关文清：《中国银坛外史》，第 99—100 页。

[2] 见上海图书馆藏《字林西报行名录》(*The North China Desk Hong List*) 1917 年至 1923 年各册中 Chinese-American Publishing Co.（中美图书公司）的登记信息。

[3] 《中国银坛外史》第 100 页上误作"中国影业有限公司"。

[4] 此一时期的报刊上，中国影片制造公司有时也写作"中国制造影片公司"或"中国影片公司"。

[5] 《改良中国影戏事业之先声——发起者为实业家与资本家》，载《申报》1922 年 8 月 22 日，第 15 版。

[6] 该剧本征稿活动广告自 1922 年 6 月 12 日起至 7 月间多次在《申报》刊载，《中国无声电影》（中国电影出版社 1996 年 9 月版）在收录这则广告（选自 7 月 9 日《申报》）时标明"本启事为洪深拟文"。

在美国充导演员、为彼邦士人所器重云、"[1]。

1922年11月3日，《申报》"自由谈"副刊发表了关文清的署名文章《中国影戏漫谈》，全文如下：

> 现代戏剧以影戏之经营为最力，亦以影戏之传布为最普遍。美国之罗斯安格耳及荷莱坞一带，其地方行政几尽受影戏界之支配，而银行商店无论矣。一片支出费用动辄数百万元，而其利益亦往往骇人听闻，即法兰西、意大利、日本诸国，亦竭力经营，而其势力亦且蒸蒸日上未有之焉。我国有识之士不甘落于人后，亦欲光大我国之影戏事业，奔走呼号者实繁有徒，而投资自摄者亦属不少，三数年来如亚西亚，如中国影戏研究社，如商务印书馆，如上海影片公司，如新亚公司，如明星公司，如中国影片制造公司，或仆或继，殆不下十余起焉。其已经失败者，原因实惟太草率之故。盖影戏之为物，其复杂之现象几全为包含世界一切之雏形，若不事精密之研究，惟知以若干资本博若干赢利，视之如投机营业，对于影片之本质亦只知以演员若干人摄入若干尺影片中便已毕事，卒至所谓赢利者变而为亏蚀，一蹶不思复振，亦不究其失败之由，遂使光明灿烂之影戏事业黯然无色于中土，思之宁不痛心。甚希正在进行诸家，努力循轨而进，以挽此厄运于今日，不禁馨香以祷之。
>
> 影戏事业之在中国，犹胚胎焉，而其进步之速，则远不如从前之美国，是盖未尝无故。我国近年兵荒灾乱纷至沓来，时局不静，资本家以是咸裹足不前，而创办人之不足得社会上之信仰，亦往往为一重大原因。又影片之摄制端赖有专门之人才，而人才之产生端

[1] 《中国影片制造公司之新出品》，载《申报》1922年10月27日，第16版。标点悉依原刊。

赖有专门学校以为之，传习数年以来，在我国之创此事业者非不学无术之外国人，即强不知以为知之中国人，故其作品往往有非驴非马与紊乱之现象，其不足动国人之观听，宜也。创办中国影戏事业者，须三致意乎此。[1]

关氏此文，一方面概略地介绍了世界各国所创办的影戏事业，也分析了在中国从事影戏行业的若干特点，同时也不失时机地在文中为中国影片制造公司做了广告。他在回忆录中提到的《漫谈电影事业》，也许就是这篇《中国影戏漫谈》，只是他误记了篇名和发表时间。

关文清后来回忆，他曾根据黄花岗七十二烈士的革命事迹为公司编写过剧本，取名《自由镜》，"卢经理和包（鲍）主任认为很好"[2]。无论是剧本名称还是内容，跟《申报》所载的《翡翠鸳鸯》均有出入，到底是两个剧本还是一本两名，现在只能存疑。但可以肯定的是，关文清的剧本最终未能拍摄，中国影片制造公司存在的时间不长，1923年5月之后即在媒体上销声匿迹了。在此期间，除了若干新闻纪录短片外，只拍摄过一部剧情片——卢寿联导演的《饭桶》，这是部滑稽片，片长三千尺，完成后于1923年3月15日首映于卢寿联本人经营的沪江影戏院，同时放映的还有《新南京》和《中国新闻》两部纪录短片。一周后，又相继在法租界的恩派亚大戏院、虹口的万国大戏院放映。[3]

关文清为中国影片制造公司编写的剧本，《中国银坛外史》中所记的《自由镜》已无迹可考，反而是《翡翠鸳鸯》的存在有文字记

[1] 标点为笔者所加。
[2] 关文清：《中国银坛外史》，第106页。
[3] 放映信息均见此一时期的《申报》。

载，我们还找到了一条证据。1922 年 11 月 11 日（周六）《申报》的首页广告版上，关文清刊载了一则启事："鄙人所作翡翠鸳鸯 The Unbroken Jade 一剧，已将摄演及发行权完全售与中国影片制造股份有限公司，特此声明。"次日，启事再次刊载在头版。启事还提供了《翡翠鸳鸯》这一剧本的英文名，即 The Unbroken Jade。至于关文清为何要刊登这一启事，是否此时他因母病需要回家探视，故而启事是为宣示公司对剧本拥有改编权利而做的例行公事，暂时尚不能确定。

结　语

从 1920 年 7 月至 1922 年 11 月，上海报刊检索到的有关关文清的报道资料，大致可以订正和增补关文清本人在《中国银坛外史》中的相关回忆内容，澄清和复原早期中国电影史的某些细节。而且，这些内容和细节本身也进一步使我们获得了对早期影史的若干理解。

首先，被香港电影史家称为"第一个对香港电影事业有特殊贡献的人"[1]，关文清自 1920 年归国后在上海为时两年多的电影生涯，可看作他投身中国电影业的初始阶段，尽管过程艰辛、收获不多，但也借此积累了若干经验，为他日后在香港开启的电影事业打下了基础。他的经历也构成了早期中国影史"上海—香港"双城关系的一个例证。[2]

其次，"早期电影界留学生赴海外学习电影的时间大致集中在 20

[1] 余慕云：《香港电影掌故　第一辑　默片时代（1896—1934 年）》，第 153—154 页；同时，余著此篇当中的时间差错，即"1921 年（应为 1920 年。——笔者注），他返回祖国"（此书第 153 页），也可由此得以订正。

[2] 1930 年，罗明佑创立联华公司，1931 年公司总部由港迁沪，而关文清期间担任了在香港的联华三厂的编导。

世纪 10 年代末到 20 年代初","现有资料显示,关文清是第一个到好莱坞从事电影活动的中国人"[1],上海报刊最早对关文清的报道中,他的留学生身份颇为媒体所强调,而他参与的部分活动也与此相关。他所参与的中国影片制造公司的创立者之一卢寿联,也在同一时期留学美国,甚至关氏在沪电影事业一度受挫,提供帮助的还是在美留学期间认识的美国友人。关文清早期在沪及在港的电影生涯,也是中国近代留学生跻身中国电影产业的典型案例。

最后,对关文清早期在沪影事的考据,还向我们展示了过往影史研究当中曾经被忽略的若干线索,比如,早期电影史跟基督教青年会的关系,如今已经引起学界的重视。[2] 具体到关文清本人经历而言,他初抵上海,即入住旅途中友人介绍的四川路上海青年会,[3] 而这一定程度上又促成了他跟济南青年会的王长泰的结识和他们之后的电影拍摄计划。

在这个意义上,再次梳理关文清在上海的电影生涯,已不仅仅是对早期中国电影史上细微材料的辨析与订正,而是可以通过对这一时期电影史图景的拼合与还原,重新审视电影与中国现代性之关系这一命题。

[1]　姜贞、蒋晓涛:《近代留学生与 20 世纪 20 年代中国电影产业》,载《电影评介》2017 年第 1 期,第 15—24 页。文章作者认为:"作为鸦片战争以后出现的新知识分子群体,留学生既是中外文化交流的产物,又是中国社会从传统走向现代的嬗变过程中的新兴力量。本着电影普及教育、弘扬民族文化的初衷,自海外学成归来的留学生们投入到这一新兴行业,在电影产业方面,从发行放映、技术更新到创作风格,做出了卓越的贡献。"

[2]　张隽隽:《中国基督教青年会的电影放映活动初探(1907—1937)》,载《当代电影》2016 年第 6 期,第 86—93 页。

[3]　关文清:《中国银坛外史》,第 88 页。这位回国船上结识的同乡介绍关文清入住四川路上海青年会的理由是那里的环境"正合过惯外国生活的青年居住"。

方言、声音与政治：
薛觉先与粤语电影《白金龙》*

吴国坤

1936 年，一本上海电影杂志里的八卦专栏出现了一篇关于粤剧大师薛觉先（1904—1956）的文章，标题为"薛觉先重拍续白金龙"。然而，文章的副标题却不友善地警告薛觉先："希望他先查一查检查令。"[1] 仅在一年前，据另一则上海周刊的报道，薛觉先在香港成立了一间属于自己的新电影公司，专门出产粤语声片。同时，他拒绝将新电影呈给南京政府做审查之用。[2] 这两则娱乐新闻让我们可以一探 20 世纪 30 年代中期的通俗粤语声片之文化政治，亦即繁荣的粤语电影

* 本文原题为"The Way of The Platinum Dragon: Xue Juexian and the Sound of Politics in 1930s Cantonese Cinema"，原刊于 Emilie Y. Y. Yeh (ed.), *Kaleidoscopic Histories: Early Film Culture in Hong Kong, Taiwan and Republican China* (Ann Arbor: Michigan University Press, 2018)，由作者本人译成中文，苏涛校对，中译稿原刊于《北京电影学院学报》2019 年第 7 期。
[1] 《薛觉先重拍续白金龙：希望他先查一查检查令》，载《影与戏》1936 年第 1 期第 4 号，第 6 页。
[2] 《薛觉先在香港组织公司，拍粤语声片不送南京检查》，载《娱乐》1935 年第 1 期，第 25 页。

工业与南京国民党政府之间的交恶——国民政府对粤语电影实行的限制。20世纪30年代是中国电影从无声过渡到有声的关键时刻。1933年，上海天一影片公司的创办人邵醉翁（1896—1975）与薛觉先合作，制作了第一部粤语声片《白金龙》（由汤晓丹执导），该片随即在国内及海外一炮打响。票房方面，《白金龙》分别在上海、广州、香港、澳门和东南亚等地成为最卖座的电影之一。不久，粤语声片进入兴旺时期，并风靡市场。丰厚的利润吸引了大量本地和外地资本涌入，同时吸引了不少电影人才加入粤语电影制作的行列。

薛觉先疑似挑战国民政府对粤语电影所实行的限制，这个举动背后的原因与中国电影的声音及语言政治有关。薛觉先的事迹不仅是中国电影史上遗失的一个章节，尤其牵涉中国电影从无声发展到有声阶段时的粤语电影文化。在20世纪30年代，国民党统治下的文化部门引入审查机制，试图干预中国电影的制作。一些电影类型和主题，如武侠电影、鬼片，以及不道德的故事，被禁止于主流的电影院上映，因为它们被视为对国家建设及管治造成威胁。最近不少学者就民初电影的禁忌题材（如迷信、超自然和色情）进行研究，[1]然而，尚未有学者研究粤语声片的发展，以及方言电影的语言文化争议。

粤语电影总是在国家的政治取向与商业的利益追求之间徘徊。国民党对粤语电影采取敌视的政策，一向质疑粤语电影妨碍国家的语言及政治统一。除了国民政府明显的政治动机外，自中国有声电影诞生

[1] 见 Zhiwei Xiao, "Constructing a new national culture: Film censorship and the issues of Cantonese dialect, superstition, and sex in the Nanjing decade", in Yingjin Zhang ed., *Cinema and Urban Culture in Shanghai, 1922—1943*, Stanford: Stanford University Press, 1999, pp. 183—199；汪朝光：《影艺的政治：民国电影检查制度研究》，北京：中国人民大学出版社，2013年。

以来，粤语电影与国语电影便处于长期竞争的关系之中。随着中国有声电影时代的来临，香港和广东发展成最大的粤语声片生产中心，出产电影到中国南方的粤语地区，并出口给身处东南亚和北美的中国华侨。此外，这些粤语声片结合了粤剧表演的元素，再加上黑胶唱片的流行，创造了充满活力而极具经济潜力的商业电影。在与以上海为中心的国语电影角逐市场份额及文化地位的同时，粤语电影无可避免地参与到地方、国家及跨国三个层面的文化政治当中。

作为第一部粤语声片，《白金龙》的胶片已经不复存在，正如许多早期的粤语电影在20世纪50年代前已经散佚。不过，最近香港电影资料馆重新发现了一批20世纪三四十年代的粤语声片珍藏，当中包括薛觉先的《续白金龙》，这将为电影研究者提供新的材料及崭新的角度，以重构早期的粤语电影史及电影美学。[1] 到底是什么原因促使粤剧艺术家在1936年重拍《白金龙》？而薛觉先所重拍的《续白金龙》，是否企图对国民党政权对粤语电影苛刻的政治需求及市场约束做出响应？而这部续集又是如何告诉我们粤语电影的类型特征及艺术特色——把粤语戏曲和粤语电影结合，以及把好莱坞电影和粤剧电影结合？

《白金龙》本是薛觉先一部成功地把戏曲与电影结合的"西装粤剧"。薛觉先的戏曲表演改编自1926年的好莱坞电影《郡主与侍者》(*The Grand Duchess and the Waiter*)。在1937年制作电影续集《续白金龙》（由高梨痕及薛觉先执导）后，薛觉先又在1947年重拍这个故事

[1] 2012年，方创杰先生捐赠给香港电影资料馆一批多年来珍藏的20世纪三四十年代的粤语片。这批珍贵的硝酸片乃20世纪70年代他创办的美国旧金山华宫戏院结业后保存下来的宝贝，经过复修工作和技术保存后，得以重见天日。香港电影资料馆在2015年初开始展映其中的8部早期粤语电影，当中包括《续白金龙》。

的第一部分，并将电影命名为《新白金龙》（由杨工良执导）。而这部翻拍电影无论在主题抑或情节上，都十分接近1933年的版本。本文将研究这两部现存的薛觉先电影之文本及其文化背景，从而试图窥探粤语电影的文化与政治意义及其跨类型特质。一方面，早期的粤语声片借鉴了西方及好莱坞电影的启示；另一方面，粤语声片又与粤语戏曲、歌唱和伶人演员密不可分，它们在香港、广东、上海和东南亚等地的舞台及电影银幕领域交融。[1] 这些错综复杂的文化与地理环境，加上资本、技术、媒介和人才的不断转移，为我们提供了一些关键的概念，以便理解粤语电影从建立之初到后来的历史发展——粤语电影既是跨地方的（translocal），又是跨国的（transnational）。

一、《白金龙》过江：商业、粤语电影及好莱坞电影的跨国路线

"白金龙"是1933年影片《白金龙》里薛觉先所饰演的男主角的名字，这清晰地阐明了早期粤语电影文化与商业活动的亲密互动——商业家与表演艺术家携手打造产品的品牌，以供大众消费。这是一个至为重要的营销策略，薛觉先借用南洋兄弟烟草股份有限公司生产的香烟品牌名称"白金龙"，来命名他的粤剧。白金龙香烟创立于1925年，目标顾客为本地的中国人及身处东南亚的海外华人。在20世纪20年代末，南洋兄弟烟草股份有限公司邀请薛觉先帮忙宣传其香烟品牌。薛觉先遂将好莱坞的无声电影《郡主与侍者》改编成舞台表演，并将这部"西装粤剧"命名为《白金龙》。

[1] 关于20世纪二三十年代粤语电影的现代化及其跨国路向，见容世诚：《寻觅粤剧声影：从红船到水银灯》，香港：牛津大学出版社，2002年。

到了 20 世纪 30 年代，上海已成为中国最繁华的摩登都市及商业中心，汇聚来自全国各地的移民与文化，而且拥有庞大的粤语社群。无疑，在商业及文化方面，香港、广州和上海三地之间存有紧密的联系。[1] 而粤剧与电影的市场也足够庞大，以支持薛觉先扩大他的粤剧领土。[2]1930 年，当薛觉先的新粤剧于上海首次亮相时，南洋兄弟烟草股份有限公司透过赠送香烟予观众，为表演添加额外的一种商业气息。宣传海报上的标语为："观白金龙名剧，吸白金龙香烟。"[3] 在 1933 年宣传电影时，南洋兄弟烟草股份有限公司和薛觉先继续沿用类似的商业噱头，并大获成功。薛觉先的"西装粤剧"得到大量粤语观众的青睐，其中包括身处越南和柬埔寨的海外华人。显然，粤语声片对粤语观众来说更具吸引力。因为方言的差异，《白金龙》未能给上海观众留下深刻的印象，仅风靡于广州、香港、澳门，以及东南亚等地。《白金龙》的成功，除了在一定程度上有赖于商业合作，当中舞台表演的混合娱乐性也是不可或缺的因素。这种表演使粤剧变成一个仿如

[1] 正如程美宝指出，自 20 世纪初期，广州、上海和香港三地已经在商业及文化上互相联系。广州和珠江三角洲这片腹地在中外贸易中专门出口经验丰富的商业人才，而上海则聚集了国家和海外的人力、材料和技术资源。面对中国内地的政治动荡，香港在贸易方面扮演着一个稳定和受保障的避风港的角色。见 May Bo Ching, "Where Guangdong meets Shanghai: Hong Kong culture in a trans-regional context", in Helen F. Siu and Agnes S. Ku eds., *Hong Kong Mobile: Making a Global Population*, Hong Kong: Hong Kong University Press, 2008, pp. 45—62。

[2] 根据李培德关于 20 世纪 30 年代广东与上海电影文化交流之研究，粤语电影制片人一直活跃于上海电影，从制片厂老板、戏院老板、电影分销商和经销商，到导演、演员、技术人员和音效人员，都占有位置。见李培德：《禁与反禁——一九三〇年代处于沪港夹缝中的粤语电影》，黄爱玲编：《粤港电影因缘》，香港：香港电影资料馆，2005 年，第 24—41 页。同时，根据李培德的估计，在 20 世纪 30 年代，有大约 30 万本土广东人身处上海，见该书第 32 页。

[3] 李培德：《禁与反禁——一九三〇年代处于沪港夹缝中的粤语电影》，第 35 页。

好莱坞杂耍剧场（Hollywood vaudeville）的综艺表演，在西化的舞台布景里，充满着社交舞蹈、打斗场面、魔术和催眠表演，以及现代音乐（电子吉他）的伴奏。[1] 这是一个"跨媒介推广"的完美例子，同时透过粤剧、电影和香烟来征服（粤语）观众。[2]

《白金龙》不是早期粤语电影文化里唯一将电影改编成粤剧，又把粤剧拍成电影的例子，但很可能是最成功的。另一部值得一提的是恩斯特·刘别谦（Ernst Lubitsch）的《璇宫艳史》（The Love Parade，1929）。在20世纪30年代初的上海戏院，这部好莱坞电影被改编成两部"西装粤剧"，分别由薛觉先和马师曾（1900—1964）执导。而薛觉先更在1934年把这部好莱坞电影翻拍成粤语电影，并命名为《璇宫艳史》。[3] 当时的薛觉先不仅多才多艺，更透过舞台建立明星地位，成为领军的粤剧表演艺术家。薛觉先开创利用并串联新的媒介及传播渠道，如留声机、电台和电影，促成一种崭新的视听娱乐文化在民初时期的中国城市里诞生。[4] 再者，薛觉先的创造才能和创业精神，使他得以在不同的文化生产模式，以及不同领域的艺术及商业活动中游走。

薛觉先在新媒介技术与类型上大胆的跨界尝试和颇具远见的艺术实验，恰好是"文化创业"（cultural entrepreneurship）这个概念的标志

[1] 刘正刚：《话说粤商》，北京：中华工商联合出版社，2008年，第151—154页。

[2] 李培德：《禁与反禁——一九三〇年代处于沪港夹缝中的粤语电影》，第35页。

[3] 恩斯特·刘别谦的《璇宫艳史》流行于粤语电影人间。这部好莱坞喜剧有超过两部以上的翻拍，如由资深粤语电影导演左几（1916—1997）在1957年和1958年的翻拍电影，两部翻拍电影皆保留了原来的名称《璇宫艳史》。有关这些翻拍电影的研究，见 Yiman Wang, *Remaking Chinese Cinema: Through the Prism of Shanghai, Hong Kong, and Hollywood*, Honolulu: University of Hawai'i Press, 2013, pp. 82—112。

[4] 关于黑胶唱片和电台广播在香港及广东的文化历史，见容世诚：《粤韵留声：唱片工业与广东曲艺，1903—1953》，香港：天地图书有限公司，2006年。

性实践。这是一个在 20 世纪初的亚洲所流行的概念，表明"以多元化的方式来处理艺术和商业文化，其特征体现于积极参与多种方式的文化生产"，以及"在新企业中同时投入人才和资本的投资"[1]。从 20 世纪 20 年代末（可以理解为粤剧不景气的时代）存活下来，薛觉先借助多变的表演和不拘一格的风格，成功地把自己的明星地位建立起来。在舞台上擅长演绎不同类型角色之天赋，使他赢得"万能老倌"的赞誉。在发展西式粤剧电影这种混合风格时，他极力从京剧、现代话剧和好莱坞电影中学习，汲取不同的元素，"从面部化妆品的使用，到小提琴和萨克斯风的引入（并将其当成固定的乐器）；从京剧中更灵活的北方武术，到电影银幕的美学"[2]。薛觉先在不同文化媒介及文化表现上的艺术交融，可以从他的粤剧梦里恰当地概括出来。他视其为"粤剧精粹、北方技艺、京剧武术、上海戏法、电影表现、戏剧思想与西方舞台布景"的交合。[3] 由此，我们并不难推测出薛觉先对粤语电影的主张——表现出类似风格的灵活性，透过吸收外国的影响和多样化的表演传统，将之转化成本地风格。

薛觉先的艺术创新和创业愿景在新的历史环境中得以实践，有赖于：（1）一个给予本地戏剧及外国电影转让和交流新技术的中介环境；（2）一个供给城市消费者的表演艺术及商业娱乐场所；（3）香港、广州、上海和东南亚等地之资本及人才的跨地区流动。其中，商业上对利润的追求与地区及国家的文化政治之间存在冲突。在研究薛

[1] Christopher Rea, "Enter the cultural entrepreneur", in Christopher Rea and Nicolai Volland eds., *The Business of Culture: Cultural Entrepreneurs in China and Southeast Asia, 1900—1965*, Vancouver: UBC Press, 2015, p.10.

[2] Wing Chung Ng, *The Rise of Cantonese Opera*, Urbana: University of Illinois Press, 2015, p.72.

[3] 在 1938 年的春天，薛觉先写下了他的粤剧梦。转引自崔颂明编：《图说薛觉先艺术人生》，广州：广东八和会馆，2013 年，第 92 页。

觉先在不同地方的举动，又或他在面对粤语电影的商业和政治危机而做出的策略（亦即如何重塑粤语戏剧和电影类型）时，我们需要考虑到薛觉先的艺术选择和实际决定，并了解他如何在不同的舞台上尝试新的类型和表现手法。

薛觉先在香港长大并接受教育，曾就读于著名的英语学校圣保罗书院。但在16岁时，他因为家庭的经济压力而退学。1921年，他被介绍到一个广州的剧团，从此开始了自己的戏剧生涯。在接受师父数年的训练后，薛觉先的刻苦及表演天赋使年轻的他得以在广州的剧团里立足。几年后，他开始在舞台上担任主角。不久，薛觉先把他的戏剧搬到上海，而这里也是薛觉先接触电影世界的地方。然而，他搬到上海的举动是迫不得已的权宜之计。1925年，薛觉先被卷入一场黑社会的死亡袭击，他的保镖被枪杀，而他则死里逃生。他意识到自己的生命受到威胁，马上逃到上海，并待了一年。在上海的短暂逗留令他大开眼界，他发现电影潜力无限。1926年，薛觉先在上海成立了非非影片公司。作为公司的经理和导演，他踏足电影业，并改名为章非。薛觉先在《浪蝶》中担任男主角，而电影的女主角则由无声电影女星唐雪卿（1908—1955）所饰演。[1] 二人后来结婚，而唐雪卿亦在1933年的《白金龙》和1937年的《续白金龙》中担任女主角。其后在1932年，中国南方的粤剧市场受到重创，薛觉先遂返回上海寻找新的机遇。薛觉先与新兴的电影业人士接触，

[1] 电影改编自薛觉先的同名粤剧剧目，薛觉先和唐雪卿分别在戏中担任男女主角。唐雪卿出身于官宦世家，她的祖父是唐绍仪（1862—1938）的兄弟之一。唐绍仪在清末民初身居政府要职，曾任中华民国的首任内阁总理，之后在广州军政府担任高职，1938年9月30日在上海遭暗杀。薛觉先邀请唐雪卿担任电影的女主角，经历重重波折后，二人最终结婚。

制作了通俗电影《白金龙》。[1]

　　薛觉先在上海的电影尝试与天一影片公司（亦即后来的邵氏兄弟）的商业野心不谋而合，后者正在英属马来亚和新加坡扩大电影网络和商业版图。《白金龙》破天荒的成功说服了邵逸夫和邵仁枚转向粤语电影的东南亚市场。薛觉先早期有声电影的艺术及商业成就，可说为天一影片公司的大众娱乐形式和市场策划奠定了基础。这家制片厂有意把香港作为生产基地，促进了早期粤语电影在东南亚的发展。[2] 但在这一历史机遇面前，我们应如何重新评价薛觉先？作为文化先驱，薛觉先借助西式粤剧及电影，推动了粤剧、西方戏剧和现代电影的艺术糅合。值得注意的问题是，我们又该如何理解《白金龙》及早期粤语电影与好莱坞及西方电影的跨国接轨？由于 1933 年的《白金龙》已经失传，本文将研究 1947 年的重拍版本《新白金龙》。除了少许情节和叙述上的改动外，这个版本大致上以 1933 年的版本为蓝本拍摄而成。

　　薛觉先的电影改编灵感源于他喜爱的好莱坞无声电影《郡主与侍者》〔马尔科姆·圣克莱尔（Malcolm St. Clair）执导〕，一部有关富甲一方的巴黎公子阿尔伯特·杜兰特（Albert Durant）与流亡的俄国贵族珍妮亚（Zenia）的爱情喜剧。阿尔伯特冒充餐厅侍应，以便亲近和追求优雅的珍妮亚公爵夫人。阿尔伯特虽为人所共知的花花公子，从来不乏女子幽会，但自遇上珍妮亚后便一见倾心，并下定决心

[1]　1931 年，薛觉先返回上海，组织了南方电影公司，并在 1933 年开始拍摄《白金龙》。广州和香港的粤剧商业在 20 世纪 20 年代末受到国内经济重创。见 Wing Chung Ng, *The Rise of Cantonese Opera*, Urbana：University of Illinois Press, 2015, pp. 56—77。

[2]　香港电影史学家余慕云相信，《白金龙》的成功，对粤语电影在 20 世纪 30 年代的发展，以及邵氏在东南亚建立电影市场有很重要的影响。见余慕云：《薛觉先与电影》，杨春棠编：《真善美：薛觉先艺术人生》，香港：香港大学美术博物馆，2009 年，第 70—74 页。

要赢取美人欢心。《郡主与侍者》为20世纪20年代"高雅喜剧"(high comedy)的典范,类似恩斯特·刘别谦的无声喜剧电影风格。这部电影当时也深受美国电影评论所赞扬,称其"高水平的风趣幽默"和"幽默的情景和对白"能够取悦成熟的观众。[1]

好莱坞电影的特色——爱情游戏、假面舞会与表演,以及富有异国风情的场面——有助于薛觉先在粤剧和粤语电影的领域将其重新发挥成具有广东特色的浪漫喜剧,薛觉先的改编把重心放在爱情元素上。在《新白金龙》中,薛觉先饰演的白金龙是一名年轻和富有的中国商人,刚从三藩(旧金山)返回上海。登上游轮后,他巧遇张玉娘(由郑孟霞饰演),并对她一见钟情,誓要娶她为妻,影片三番四次制造两人重遇的机会。薛觉先的改编吸取好莱坞喜剧的精髓哲理——把爱情不能理所当然地视为天真烂漫的玩意儿,它需要依靠爱人的努力和关心才能获得,爱情也是一场有风险的赌博。在故事的开端,风度翩翩的白金龙需要隐藏自己的身份,他不愿意为赢得张玉娘的芳心而即刻表露心迹,更不想炫耀个人财富。当白金龙在新年假面舞会上重遇张玉娘时,他继续锲而不舍地追求对方。这个宴会场景之所以重要,并不是因为粤语电影能够仿效铺排好莱坞电影中细致巧妙的场面调度,或豪华舞会及宴会场景,以满足中国观众对上流社会生活之幻想。相对而言,在时长超过10分钟的经典场景"花园相骂"中,薛觉先得以大展他优美的歌唱绝活。"花园相骂"展现了薛觉先的个人表演风格,以及粤剧与电影的艺术交融,这才是电影的卖点。[2] 尤有

[1] Lea Jacobs, *The Decline of Sentiment: American Film in the 1920s*, Berkeley: University of California Press, 2008, p.123.

[2] 范可乐就《新白金龙》的花园唱歌场景有精细的电影分析。见 Victor Fan, *Cinema Approaching Reality: Locating Chinese Film Theory*, Minneapolis: University of Minnesota Press, 2015, pp.178—186.

甚之，这个关键片段给予我们上佳线索去理解电影故事的哲理，即表象（漂亮与富有）与现实之间的矛盾。在假面舞会中，戴着面具的白金龙和张玉娘在后院互相斗嘴和嘲讽对方。白金龙暗示自己是英俊又富有的单身汉，玉娘表明自己毫不在意男方的外表和家当，并拒绝他的诱惑。这点明了电影的主题——真爱需要靠双方的努力和关心来经营，它与美丽或财富无关。

对于玉娘来说，爱情无疑是抵御那个充满欺诈和欲望的表象世界的最后一个堡垒。玉娘父亲在上海的公司涉嫌犯了欺诈和贪污罪，于是潜往香港，计划欺诈各种有财有势的男人，并将他的女儿当作摇钱树。化装舞会恰好是个人伪装的好场合，反而让玉娘的父亲上当，搭上同是诈骗集团一分子的"银行家"，甚至想将女儿许配给对方。就白金龙而言，讽刺的是他要借助伪装的身份，假扮成酒店的侍应与玉娘亲密接触，以证明他对玉娘的真心。

当玉娘的父亲发现自己盘缠散尽，无法支付酒店租金时，白金龙得以略施计谋，继续其求爱及伪装的游戏。在好莱坞电影版中，公爵夫人很快便发现她的家人和贵族亲戚无法再支付昂贵的酒店费用；而粤剧改编在重塑类似的情景时，则加插了更多引人入胜和曲折离奇的桥段。为了纾缓经济压力，玉娘的父亲想把女儿的钻石胸针典当（那是玉娘的母亲留给她的信物），以支付房租。当伪装成侍应的白金龙发现后，他便偷天换日，自己先垫付玉娘所需的金钱，而将钻石胸针留起。胸针在电影里一直发挥着推动情节的作用。早在化装舞会中，那个所谓的"银行家"已经察觉玉娘身上名贵的钻石胸针，所以才打她的主意，主动跟她父亲搭讪。在电影的结尾，骗子和犯罪分子捉了玉娘，并勒索她的钻石胸针作为赎金。白金龙此时遭遇最大的爱情考验，他施展浑身解数，反串成一个风骚女人（在舞台上作为男旦的薛

觉先同样擅长扮演女性的角色），与那班犯罪分子谈判，拯救他爱的人。在一场龙凤颠倒的闹剧结局中，玉娘为白金龙所感动，答应下嫁，原因正是在于白金龙所做的事而非他的富家公子身份。

上述有关《新白金龙》的分析揭示出早期粤语有声电影版本的特点，阐明薛觉先的电影新尝试为何能够广泛吸引粤语观众。可是，基于影片对美国和好莱坞的接受和挪用，卫道之士诋毁薛觉先耽于美国化资产阶级生活的幻象和娱乐，其实在逃避现实；更糟的是，电影被指对资本主义盲目崇拜（特别体现于对骑士英雄般的男主角之描述）。这些负面意见充斥于20世纪30年代的电影批评，电影显然在歌颂"金钱的魔力"，而西化的粤剧则是"混闹"的制作，批评家更指这种胡乱混合的舞台演出"不中不西"及"非今非古"。[1] 无疑，这种对粤剧与电影混合严苛的艺术批评，类似于人们对20世纪20年代上海武侠片和神怪片的指责。然而，这些批评忽略了粤语电影的先驱角色——透过把好莱坞电影融入粤剧和粤语电影中，创造耳目一新的媒体和具有本土化的现代性特色。这些批评也没有理解外国电影文化如何孕育出20世纪30年代至50年代的粤语电影（及其后的香港电影）。粤语电影持续发芽，并发展成一种典型混合了外国及广东特色的大众娱乐。正因如此，粤语电影在之后的几十年中不断成为中国文化政治和道德批评的目标。

[1] 有关20世纪30年代对《白金龙》的批评，见李峄：《薛觉先与粤剧〈白金龙〉》，载《南国红豆》2009年第3期，第16—19页。

二、龙争虎斗：《白金龙》与粤语方言电影的绝处逢生

当薛觉先重拍《新白金龙》时，有关粤语电影的全国性论战在20世纪40年代持续发酵。在薛觉先刚完成新电影的一年后，一篇刊于上海《青青电影》杂志的文章对粤语电影圈大肆漫骂和攻击，并预言粤语电影"将趋绝境"，粤语片唯其"粗制滥造，神怪荒旦"，甚至会玷污人们的心灵，"盖制片商，唯利是图，迎合低级观众之趣味，以大腿酥胸，神怪武侠作号召"，粤语片"真是荒旦无聊之作"。文章将通俗粤语电影诋毁为"害人不浅的传染病"，它"不但将要毁灭整个华南的电影界，更可恨的是它杀害了多少中国善良百姓们的'良心'"[1]。

无疑，这种在道德层面对粤语电影业的直率谴责，触发了国语电影与粤语电影之间的恶战。其中，上海的媒体不断批评粤语声片，更诬蔑它们是低劣的作品。将粤语电影贬低为"文化落后"是媒体话语的一部分；同时，国民政府也通过审查强制清除粤语电影及其他方言电影。1930年，南京的电影审查委员会颁布正式的禁令，禁映所有方言电影，当中的政治议程旨在促进普通话成为"国语"。但粤语片市场并没有完全受到禁令的损害，反而在广东省政府的保护下仍能蓬勃地发展。国民政府一直无法加强方言电影的禁令，直到1936年国民政府恢复在广东及中国南方其他省份的控制权。广东和香港的电影人及电影业代表采取激烈的抗议行动，他们迅速结成联盟，并在香港组成了由邵醉翁担任主席的华南电影协会，发起"粤语片救亡运动"。1937年7月，南京政府正准备对粤语声片实行发行限制，禁令将进一步把粤语电影推到水深火热的困境。于是，华南电影协会的代表向南

[1] 《粤语片将趋绝境》，载《青青电影》第32号（1948年10月）。

京政府请愿，强烈反对这个恶意的禁令。[1]

1937—1939 年间，在国民政府打压粤语电影的情况下，广东与香港电影人交涉的过程，以及粤语电影人的代表设想出来的对策和反驳的论点，都记载于《艺林》和《伶星》中。国民政府最后决定推迟对粤语电影的法定禁令，给予其三年的宽限期。尽管禁令被推迟，双方的冲突、不信任和争议依然持续不断。粤语电影人怀疑，在推动严厉的审查政策时，上海的国语影人将坐收渔利，最终将粤语片赶出内地市场。为了应对不利的政策，粤语影人代表认为，由于国语在中国南方并不普及，语言的统一应该分阶段推行。有些人则坚持认为，粤语电影流行于中国南方的民众间，故此，粤语片在华南推动科学事业及国家进步时将担任重要的角色。[2] 这种民族主义言论清晰地揭露了香港电影人的恐惧，他们害怕禁令一旦严格执行后，将失去广大的中国南方电影市场。他们之间的谈判一直僵持不下——部分粤语影人隐藏反北方人的情绪，部分则已经拒绝将他们的电影交给政府进行审查。讽刺的是，抗日战争的爆发完全扰乱了国民政府禁映粤语电影的宏图大略。

《白金龙》与《续白金龙》的制作，阐述了粤语电影在 20 世纪 30 年代的转变及有关方言电影的争议。一方面，粤语电影在禁令的夹缝下得以幸存，但又得连番遭受媒体强烈的谴责，其艺术价值备受质疑。1933 年《白金龙》在商业上的成功，导致数十间粤语电影制片厂如雨后春笋般萌生，未几当投资和生产达至高峰时，新电影的质量明显下降。在 1934 年及 1935 年，邵醉翁成为上海媒体和电影发行商的

[1] 见钟宝贤：《中国电影业在战前的一场南北角力》，黄爱玲编：《粤港电影因缘》，第 42—55 页。

[2] 见陈积（Jackson）：《关于禁映粤语片之面面观》，载《艺林》1937 年 4 月 1 日第 3 号。

指责对象，受到冲击的还有同期的粤语电影人，他们被指大量生产劣质的粤语电影。[1]邵醉翁在致力争取粤语电影的合法性的同时，也表达了不满，指出大量粤语电影制作的标准有待提高，而过量生产也随后造成了粤语片的票房低迷。

在受到媒体恶意攻击的情况下，邵醉翁急着生产出兼具艺术价值和商业价值的粤语电影，而在应对市场危机时，邵醉翁再次与薛觉先联手，制作了《白金龙》的第二部（尽管二人的合作关系在稍后的电影拍摄期间破裂），但《续白金龙》的拍摄过程诸多不顺。先是1934年薛觉先在上海表演后被广东黑帮追杀，最终死里逃生，但袭击险些造成失明。然后在1936年电影拍摄期间，曾发生三次大火，其中两次在天一影片公司的片场发生，毁坏了电影道具和拷贝。剧组需要第四次重拍这部电影。[2]最后，在薛觉先访问东南亚期间（据说被邵逸夫邀请），电影制作终于完成。1935年，薛觉先前往东南亚，考察当地的戏剧和电影行业。1936年，薛觉先组成剧团，在新加坡进行巡回演出，而这一年也是他拍摄《续白金龙》的时期。这部续集由南洋影片公司制作，此为天一影片公司在1936年遭受大火后邵仁棣重组的公司。因此，在《续白金龙》中，东南亚的地理和文化空间，以及与上海和中国的关系显得十分重要。本文将梳理这部电影的跨国生产与消费及其在历史上的意义。

《续白金龙》是一部浪漫喜剧，故事围绕白金龙（由薛觉先饰演）和另外三个女人展开。电影罕有地窥探了海外华人在东南亚的"割喉式"商业世界中的处境，以及东南亚与上海的关联。续集并非第一部

[1] 见芝清：《天一公司的粤语有声片问题》，载《电声周刊》1934年第3期第17号；《粤语声片开始没落，邵醉翁等大受申斥》，载《娱乐》1935年第1期第24号，第593页。

[2] 余慕云：《薛觉先与电影》，杨春棠编：《真善美：薛觉先艺术人生》，第71页。

《白金龙》故事的延伸。白金龙与张玉娘（由唐雪卿饰演）订婚后，为了协助经营未来岳父的橡胶生产公司，他与玉娘的家人搬到东南亚。白金龙在维持公司良好运作的同时，充分表现出他的口才及精明的头脑。可是，白金龙无法取得玉娘父亲的信任，未来岳父无意间更责备他为人"虚伪"。

白金龙渐感颓丧，特别是在和玉娘父亲吵架后，他变得颓废度日。同时，白金龙很快便被充满魅力的吴玛丽（Mary，由林妹妹饰演）所吸引，但白金龙并不知道玛丽的家庭是他在橡胶业上的商业对手。玛丽说服他投资金钱到她的公司，从而削弱张氏的橡胶生意。当未婚妻玉娘发现白金龙出轨后，二人的婚约几乎被毁掉。他们的危机被玉娘的姐姐玉蝉（由黄曼梨饰演）所"拯救"，玉蝉凭借她的魅力介入白金龙的婚外情。白金龙敌不过玉蝉的巧妙阴谋，终被她所迷住，他离开玛丽，并向她求婚。然而，在婚礼当天，新娘竟换成了玉娘。如此，所有纠葛的爱情终归走向一个曲折离奇的结局。在这场爱情游戏中，白金龙和玉娘兜兜转转又走到一起，成为夫妻。

《续白金龙》的第一个镜头就展示了东南亚的地图，并加上轮船在地图上航行的动画。这个开场生动地说明了薛觉先和天一影片公司（南洋影片公司）的野心，他们希望把粤语电影业从上海拓展到香港及南洋（东南亚）市场。此举是粤语电影业在面对中国内地的审查和谴责时的战略性策略，以此开拓粤语有声片的东南亚市场。

电影以喜剧作为包装，其潜在含义实为粤语电影的语言文化及跨国政治。粤语电影在中国内地的边缘地区建立根据地，同时努力响应国家对进步的要求。故此，这部围绕家庭问题、男人不忠、三角恋及婚姻的伦理剧，巧妙地与电影的潜台词互相交织，这些隐含的主题包括揭露充满奸诈阴谋的商业世界、跨国资本流动，以及一种拯救国家

（亦即中国）工业和经济的意识。在电影的后半部分，玉蝉以她的女性魅力使白金龙着迷，更说服他捐赠一笔巨额金钱，为在南洋的中国儿童办学。随着白金龙和玉娘结婚的大团圆结局，电影以白金龙和妻子在回上海前给公司老板的临别赠言作结。他说了一番慷慨热切的告白词，鼓励海外的中国商人返回中国内地投资，为中国的工业和经济做出贡献。电影的拍摄正值1936年的政治动荡时期，薛觉先试图在商业和政治利益之间取得一个好的平衡，同时展现出这部电影敏锐的历史触觉。的确，海外华侨的捐赠为中国的抗战提供了大量资金。而事实也证明，在往后数十年，东南亚市场为粤语电影业的发展带来契机。[1]

虽然这部电影带有民族情绪的轻微痕迹，但对于大多数20世纪30年代中国内地、香港及东南亚的粤语观众和普罗大众来说，《续白金龙》的吸引力很大程度上在于白金龙的人物塑造。白金龙同时是一个中国上流社会的花花公子、一个生性放荡的男人和一个骑士般的绅士。而最重要的是，白金龙既成为女性欲望的对象（即她们所渴望的男人），又成为男性的渴望（即他们希望自己成为白金龙）。此外，白金龙在电影里的吸引力亦有赖于他在粤剧界的明星地位。[2] 电影里粤剧与西方电影的混合性（即突出假面舞会、表演和角色扮演的元素，以及尔虞我诈的情节），造就了这部电影在商业票房上的成

[1] 1937年6月15日，广州的《中山日报》刊登了一则蕴含民族主义思想的电影广告："情场里：发展工艺！歌曲中：提倡实业。"转引自吴君玉：《〈续白金龙〉的情场、商场、洋场》，载傅慧仪、吴君玉编：《寻存与启迪——香港早期声影遗珍》，香港：香港电影资料馆，2015年，第19页。

[2] 有关粤剧表演文化的明星之分析，见Kevin Latham, "Consuming fantasies: Mediated stardom in Hong Kong Cantonese opera and cinema", *Modern China*, 26 (3), 2000, pp.309—347。

功。[1] 电影那丑陋和幽默的结局——男主角欺骗了他的未婚妻，然后二人分开，最后男主角却因为受骗在婚礼中娶回女主角——不禁使人想到20世纪三四十年代好莱坞电影的"再婚喜剧"（comedy of remarriage）。[2] 这种喜剧的重心围绕分开和离婚的威胁，鼓励夫妇在浪漫的相处中寻求互相谅解，以及把爱情和性别平等重新放进夫妻关系里。《续白金龙》里的玉蝉与其说是勾引男人的情妇，不如说是一个意志坚强和诡计多端的女性（scheming woman）。玉蝉以强大的手腕控制白金龙，从而处理家庭的危机，修补白金龙与玉娘的破裂关系，并将二人送进婚姻殿堂中。这部电影将好莱坞的电影类型与新的粤语声片相结合，并融入现代生活、性别、两性婚姻、多角恋爱等议题，处理不断变化的社会道德观念和生活方式，这些构成了早期粤语电影的现代性表征，同时亦使其成为超时代的艺术试验。

三、尾声：早期粤语电影

《白金龙》的兴衰是一个很重要的例子，说明了早期粤语电影的动态、粤语电影与占有更大版图的国语电影之间的相互影响，以及粤语电影与香港、广东、中国南方、上海、东南亚和好莱坞的联系。薛觉先的《白金龙》电影系列展现了在不稳定的20世纪30年代，粤语电影如何尝试响应国家的政治要求及地区的商业利益。薛觉先把好莱

[1] 根据余慕云所指，在广州，《续白金龙》是1937年票房最高的电影。这部电影持续上映15天，且天天满座。见余慕云：《薛觉先与电影》，杨春棠编：《真善美：薛觉先艺术人生》，第71页。

[2] Stanley Cavell, *Pursuits of Happiness: The Hollywood Comedy of Remarriage*, Cambridge, Mass.: Harvard University Press, 1981.

坞爱情喜剧糅合成一种西式的粤剧，并通过抛弃受香港和上海观众高度欢迎的武侠神怪电影类型，巧妙地将粤语电影现代化。上海、广州及香港构成了薛觉先戏剧和电影一个很重要的跨地区网络，他的粤语电影无疑带有上海文化（海派）的风味，同时吸收了外国的文化，投射了现代生活的风格。

虽然薛觉先凭借独特的创作风格和市场触觉成为粤语（中国）电影的先驱，可是他的电影很快便被人所遗忘。即使他的电影没有完全从电影史学和电影记忆中消失，但大多数现在也已经失传。薛觉先参与了35部电影的制作，也是第一个成功投身电影制作的中国戏曲演员。[1] 薛觉先之所以被遗忘，是因为经历20世纪30年代末及40年代一系列的电影清洁运动后，粤语电影被"国防电影"的话语所蚕食。《白金龙》作为一部通俗和曲折离奇的爱情电影，以及粤剧与西方电影的现代化融合，无疑触怒了当时及后世的道德和政治评论家，批评《白金龙》这种"西装粤剧"怀抱美国化和西方的买办资本主义，故事所包含的抢劫、冒险、流氓、爱情等元素，被视为低俗和轻佻。[2]

本文重新关注粤语电影所蕴含的多元化语言及地方传统，透过分析《白金龙》和薛觉先早期电影的尝试，找出部分粤语电影的历史拼图，揭露一些在粤语电影史学和美学领域中尚未解决和被忽略的问题。《白金龙》的例子和早期粤语电影的传统，说明了电影里方言、口

[1] 余慕云指出，薛觉先很可能是第一个成功投身电影制作的中国戏曲演员，他的第一部作品为1926年的《浪蝶》。见余慕云：《薛觉先与电影》，杨春棠编：《真善美：薛觉先艺术人生》，第70—73页。

[2] 《白金龙》不断受到政治批评，人们批评这种"西装粤剧"怀抱美国化和西方的买办资本主义，混合了中国和西方元素的戏剧，以及故事所包含的抢劫、冒险、流氓、通奸和淫乱元素，被视为低俗、轻佻和色情。见李峰：《薛觉先与粤剧〈白金龙〉》，载《南国红豆》2009年第3期，第17页。

音和音乐如何引起电影史的争议——国家认同的统一和共同性。《白金龙》创造了一种新的音乐电影风格，而其对戏剧与电影的融合，在不同程度上一直持续到20世纪60年代。薛觉先在融合戏剧与电影上的成功，也促进了戏剧艺术家与电影明星的交融，这更成为香港粤剧戏曲电影的独特之处。另一方面，香港与上海的联系对早期粤语电影的建立同样是一个值得关心的问题。这体现在薛觉先对具有全球号召力的好莱坞电影的接受，以及《白金龙》里突出的花心绅士形象。[1] 薛觉先的电影实验与以《白金龙》为代表的早期粤语电影，以看不见的声音/方言和资本，结合看得见的跨国影像风格与文化表征，通过对国民政府的反"审查"创作，打开了香港、上海、广州和东南亚之间的互动、对话与互补的跨地域联系。

[1] 有关好莱坞电影的全球号召力，见 Miriam Hansen, "The Mass Production of the Senses", in Christine Gledhill and Linda Williams eds., *Reinventing Film Studies*, New York: Oxford University Press, 2000, pp. 332—350。

电影教育化改造的华南困境：
论战前香港的电影清洁运动（1935—1936）[*]

李九如

抗战之前香港所发生的电影清洁运动，电影史上称为"第一次电影清洁运动"[1]。它可以视为当时中国内地电影教育运动的"翻版"，以及对美国也差不多同时期的、被中国译介为"电影清洁"之运动的模仿。该运动由香港华侨教育会联系教育和文化界人士发起，呼吁抵制"诲淫诲盗"、粗制滥造等有"毒素"的影片，以使香港电影符合教育宗旨。但它为什么会发生，其运作的内在机制到底如何，以及它为什么失败——或者更严格地说成效不大，诸如此类问题，已有的研究似还有不够深入或未尽之处，本文试讨论之。

[*] 本文原刊于《北京电影学院学报》2018年第3期。
[1] 关于香港电影史上的第一次清洁运动，相关研究参见黄维娅：《香港电影清洁运动研究》，西南大学硕士学位论文，2010年，第5—10页；凤群：《香港电影清洁运动及其思考》，载《当代电影》2010年第4期，第91—92页；赵卫防：《香港电影史（1897—2006）》，北京：中国广播电视出版社，2007年，第51—55页；余慕云：《香港电影史话（卷二）——三十年代》，香港：次文化有限公司，1997年，第115—116页。

一、"清洁"的概念旅行：美国源头与内地影响

关于香港何以会在 1935 年兴起电影清洁运动，一般的共识性说法，均归因于武侠神怪片和粗制滥造的粤语片等含有"毒素"的电影在香港大量出现，其贻害于社会尤其是青少年的危险性，引起了香港社会进步人士的忧虑，由此出于教育的动机，他们发出了"清洁"香港电影的呼吁。大致而言，此种说法是准确的，清洁运动的主要发起人华侨教育会研究部长何厌的说法也与之相符。1935 年，在接受记者采访时，何厌阐述了发起电影清洁运动的动机：

> 此次兄弟发起电影清洁运动并非个人意见，乃多数教育界先进，对粤语片早已有极坏之印象。以为该类影片不独贻害于社会，且将学校教育之效果，破坏无余。盖教师在学校管教学生，不过欲本教育宗旨者，灌输以科学智识，及训练公民道德，为社会将来造成多数健全之公民。惟学生在学校所受教育时间，究竟有限，社会环境，家庭环境之影响尤巨也。若学生能于课余多看有益身心之影片，辅助教育进展不少；反之，如粤语片中之多含毒素，学童模仿性至重，其影响结果之坏，可想而知。[1]

电影清洁运动正是要清除"毒素"，为电影的教育化鸣锣开道。但进而言之，仍可追问的是，香港进步人士为什么选择了"清洁运动"这一命名和改变电影现状的方式——特别是如我们所知，在同时期的中国内地，新兴的电影文化运动和更具官方色彩的电影教育运

[1] 《电影清洁运动发起之经过及其成效》，载《红豆》1935 年第 3 卷第 6 期，第 200 页。

动，都正方兴未艾、如火如荼，香港为什么没有直接移植它们尤其后者进来呢？如此追问并非吹毛求疵，或做无聊的文字游戏。事实上，"清洁"二字正是这一运动的题眼，它提示了该运动的性质和推行方式（后文将论及）。在很大程度上，此次香港电影清洁运动，效仿了美国稍早一些时期对电影界发起的类似运动，后者在中国恰好被翻译为电影清洁运动。[1]

1934 年，美国社会各界针对好莱坞发起的一场抵制、抗议和改造运动，在太平洋此岸的中国引起了媒体和电影界相当的注意，并将之译介为美国电影清洁运动。[2] 一般而言，常见的美国电影史中人们似乎较少以"清洁运动"的名义谈论 20 世纪 30 年代前半期的史实，而更倾向于将好莱坞那些"诲淫诲盗"电影的终结归因于《海斯法典》的严格执行。但《海斯法典》执行的严格化，其动力之一正是 20 世纪 30 年代中国所称的"清洁运动"。[3] 在此意义上，这场"清洁的和道德的电影之圣战"[4]——其发动者和主要领导者是宗教界，教育文化界也参与其中，当时被媒体冠以"clean film drive""clean film

[1] 关于香港电影清洁运动与美国电影清洁运动之间明显的模仿和习用关系，余慕云曾有提及，但未做论述，参见余慕云：《香港电影史话（卷二）——三十年代》，第 115 页。其实，当时香港电影清洁运动的推行及支持者对此也并不讳言，参见何础：《辩正〈所谓电影清洁运动〉〈关于电影清洁运动〉两文》，载《红豆》1935 年第 3 卷第 6 期，第 193 页。

[2] 米同：《美国各界的电影清洁运动（上）》，《申报》1934 年 8 月 26 日，本埠增刊第 9 版。

[3] Brown, N., "'A New Movie-Going Public': 1930s Hollywood and the Emergence of the 'Family' Film", Historical Journal of Film, Radio and Television, 2013, Vol. 33, No. 1, pp.1—19.

[4] 参见 Better Pictures, "Cinematograph Film Industry 1937", Archive of the TUC, document reference：MSS.292/674.94/7. 引文中的评价出现在 20 世纪 40 年代回顾与好莱坞的斗争历史时，一个加拿大组织在宣言中提到，他们（显然是在整个北美地区）所参与的争取"更好的电影"的行为，应当被严格界定为"清洁的和道德的电影之圣战"。

campaign""clean film movement"等名号[1]——改变了经典好莱坞时代电影的发展方向,其意义不容低估。在美国的运动中,主要出于正派、德行的教育目的,人们要求清除好莱坞电影中的有害因素。运动鼎盛时期,成立于1933年的"国家正派军团"(National Legion of Decency[2]),作为专门致力于识别和打击影片不良内容的宗教道德组织,于1934年在芝加哥发起了有五万名儿童参与的游行,打出的口号即是要求"清洁的电影"[3]。

由于天主教和基督教的世界性,20世纪30年代的电影清洁运动远不止美国一个国家,[4]在罗马教廷表态支持以后,它甚至蔓延到印度等国。[5]但可能是由于宗教原因,以及当时已经出现电影文化和教育运动等因素,中国并未参与其中。不过,中国舆论界仍然对它表示了很大的兴趣,展开了热烈的报道和讨论,其中不乏借他人之酒杯浇自己胸中块垒的文字。完全可以想象,清洁运动的世界性蔓延,以及中

[1] "Clean Film Drive Success is Seen", *The New York Herald* (European Edition) (Paris, France), Sunday, July 15, 1934, p.1; "Great 'Clean' Film Campaign", *The Daily Telegraph* (London, England), Monday, July 9, 1934, p.8; 'Films in Australia', *The Times* (London, England), Tuesday, Mar 5, 1935, p.19.

[2] National Legion of Decency 原名 Catholic Legion of Decency,是美国天主教辛辛那提大主教发起成立的专门致力于"净化"(purify)电影的组织,该组织很快因为大量新教徒的加入而更名为 National Legion of Decency。它对美国电影发展产生了重大影响,参见 Mashon, M. & J. Bell, "Pre-Code Hollywood", *Sight & Sound*, May 2014, Vol. 24, Issue 5, pp.20—26。

[3] "50 000 Children Parade in Demand for Clean Films", *The China Press*, Friday, December 7, 1934, p.3.

[4] 早在1932年,英国即已出现了名为"clean film campaign"的运动,参见"A Clean Film Campaign", *The Times* (London, England), Friday, Apr 8, 1932, p.8。

[5] 黄影呆:《宗教团体扩大电影清洁运动》,载《新闻报》1934年10月2日,本埠附刊第6版。

国舆论的热切关注，直接影响了不久之后针对香港电影界的抗议和改造运动。

一个有意思的问题是，中国舆论在谈论美国运动时，何以特意选择了"清洁"做题眼。当然，"clean"翻译过来正是清洁，对此似乎没什么可以讨论的，但或许如下史实仍然值得关注：1934年的中国内地，正处在新生活运动如火如荼之际，而它当时推行的主要社会教育议题和项目就是清洁运动。在新生活运动初期，其主要推行者蒋介石表示，所谓新生活即是"整齐，清洁，简单，朴素"的生活，[1] 并在全国各地大力倡导发动诸如清洁检查、街道大扫除一类的活动。如果误以为所谓"清洁"仅仅针对物质生活层面，那也许就窄化了它的真实含义和目的。国民党政权的官方报纸《中央日报》专门就这一问题做出解释，明确指出"清洁运动的涵义应该有三：一要使个体清洁，二要使环境清洁，三要使灵魂清洁"[2]。这也正符合新生活运动最根本的文化和意识形态教育／规训目的：所谓"灵魂清洁"者，说到底是要清除每一个国民个人意识中不利于统治的因素。就此而言，"清洁"一词，在1934年的中国被赋予了鲜明的文化和意识形态内涵，它指向一种美学上的洁净和意识形态上的"净化"状态。[3] 不仅如此，内

[1]《新生活的意义和目的》，载《军政旬刊》1934年第17期，第18页。

[2]《清洁运动的涵义》，载《中央日报》1934年5月1日，第3张第3版。

[3] 在史学界早有学者指出，在20世纪30年代，"与正在增长的德国和意大利的国家主义势力的接触，使得蒋介石成了法西斯主义的热情的羡慕者"，而新生活运动则是把法西斯精神"输入中国人民中间的尝试之一"。参见［美］易劳逸：《流产的革命：1927—1937年国民党统治下的中国》，陈谦平等译，北京：中国青年出版社，1992年，第54、84页。"法西斯"的视角也许有助于理解"清洁"在新生活运动中的意义——想想法西斯美学的代表作品《意志的胜利》和《奥林匹亚》所呈现出的那种极致的对"清洁"或者说"干净"的追求，以及德国法西斯通过灭绝犹太人希望达到的社会"清理"的效果。

地官方和部分知识界人士之中,有人甚至还更进一步明确将新生活运动与美国的电影清洁运动联系起来。在《从清洁运动说到:电影新生活运动》一文中,作者写道:

> 现在好莱坞电影清洁运动的呼声,渐渐卷到我们耳边来。但清洁运动是什么呢?是不是要将电影圈内一切无聊的东西清除了去,以新的生活来充实其内容?其实这是必然的趋势,不论在制作者与观赏者方面,应着趋势,都有这样的要求!然而,清洁运动与新生活运动的涵义和作用相去几何?我们静思之后,觉得对一般生活适用的新生活运动其涵义与作用移用电影方面,只有比什么运动更来得彻底。[1]

以"新的生活"充实电影的内容,未必符合美国电影清洁运动推行者的本意,道理很简单:"新生活"的内容和要求,并不能等同于此时美国那些对好莱坞痛心疾首的人士所发出的电影改造吁求。然而在此处,问题的重点在于,"清洁"与电影被联系起来,并显现为一种对电影和电影业进行意识形态性清理的呼吁。接下来发生的,正是这种联系对香港的启发。正如历史自身所显示的,香港随后不久就发动了电影清洁运动。该运动之发生,并不是完全自发性(或原发性)的。一个大致可以描述的轨迹是,大洋彼岸美国的电影清洁运动,经由内地的译介,夹杂着中国(意识形态)化的"私货",在相当程度上成为香港电影清洁运动的催化剂。如此描述之所以能够成立,不仅

[1] 孟道:《从清洁运动说到:电影新生活运动》,载《中央日报》1934年10月6日,第3张第3版。

仅在于"清洁"从美国到中国内地再到香港的概念旅行，更在于如下容易被忽略的一个事实，即在20世纪30年代中期内地与香港之间看起来似有若无、乍隐还显的权力关系：它一方面决定了香港的电影改造运动不便于直接使用内地类似运动的名号，另一方面也决定了二者之间必然有着千丝万缕的联系。

二、清洁运动的推行：中西合璧与自相矛盾

抗战前香港电影清洁运动的主要发起人何厌，隶属于香港华侨教育会。表面上看，该会成立于1921年，在港英当局备案，自然接受其管理，与中国内地政府之间似乎并无行政上的隶属和管理关系。而实际上，在南京国民政府成立并谋求对华侨教育事务统一管理之前或许如此，但新执政的国民党很快就试图改变这一状况。早在1930年通过的《改进并发展华侨教育计划》中，国民政府就提出了"谋求华侨教育的统一与发展"的宗旨。[1] 此后不久，国民政府教育部又制定了《华侨教育会暂行规程》，其中明确规定，华侨教育会要"在中国国民党与国民政府监督指导之下组织之"，并且专门提出"所在地无领事馆之华侨学校转呈立案事项"属于"华侨教育会之职务"，后一条即是专门针对香港等没有设立领事馆的特殊地区之情况的。[2] 综上可知，理论上讲，在1935年电影清洁运动发起的时候，香港华侨教育会并不是一个完全独立于内地政府的非官方组织。事实也的确如此，随着国民政府控制力的加强，香港华侨教育会在20世纪30年代

[1] 《改进并发展华侨教育计划》，载《教育部公报》1930年第2卷第14期，第17页。
[2] 《华侨教育会暂行规程》，载《教育部公报》1931年第3卷第8期，第51—52页。

正逐渐演变为内地政府教育政策的当地代理人角色。[1]

在20世纪30年代，南京国民政府，特别是其教育部和侨务委员会，一直对香港华侨教育会实施直接或间接的"领导"并具备巨大的影响力。这从该会发起电影清洁运动之时致香港各影片公司的公开信里即可窥见一斑。在公开信里，发起人声称："电影为社会教育之工具，影片之良善与否，直（接）影响于一般观众，间接影响于社会民族前途。故我政府有电影检查会之设。"[2] 其措辞不仅与内地政府关于电影教育的倡导如出一辙，而且直接出现了"我政府"的字眼，显然，它所提到的政府不可能是指港英当局。更重要的是公开信对电影公司摄制影片宗旨的公开呼吁，提到如下五项宗旨：

（一）发扬民族精神

（二）鼓励生产建设

（三）灌输科学知识

（四）建立国民道德

（五）传达人类感情与意志 [3]

以此五项宗旨与国民政府中大力倡导并深刻影响了电影教育运动

[1]《港华侨教育近况》，载《中央日报》1937年4月4日，第2张第4版。该报道提到，香港华侨教育会常务理事邓志清到南京"晋谒中央侨务当局，对该地华侨教育问题有所请示"。此事尽管发生在1937年，但报道中还提到"近年来"香港华侨学校的发展，尤其是向中央及广东当局立案的数量问题。而且邓此次晋京请示的具体问题之一，即为"侨校在行政上隶属系统问题"，表明内地政府对香港华侨教育的管理虽已展开，但行政管理上尚有亟待理顺之处。另可参见蒋梅：《国民政府教育部筹办战时港澳地区侨民教育相关史料》，载《民国档案》2008年第3期，第10—12页。

[2]《电影清洁运动函件及其发起人》，载《红豆》1935年第3卷第6期，第202页。

[3] 同上。

的陈立夫谈"电影剧本的材料问题"时提出的五个标准相对照,除用"传达人类感情与意志"替换了"发扬革命精神"外,其余一字不差,完全一致。[1] 在此基础上,华侨教育会积极倡导从内地的中国教育电影协会引进并希望香港自摄"教育影片"。可以说,香港的电影清洁运动简直就是当时内地正在推行的电影教育运动的翻版,或者说体现为内地由新生活运动所引发的"清洁"精神的引进。不过,事情恐怕并非如此简单,且不说电影清洁运动远不如电影教育运动覆盖之深和谋划之广,单就"发扬革命精神"被替换为"传达人类感情与意志"而言,即已表明其间的区别:因为港英当局的统治,香港的电影清洁运动不仅无法公开宣扬来自内地的"革命精神",而且也难以获得如电影教育运动、新生活运动那样强有力的政府支持。港英当局的存在是一个很大的障碍,虽然此时它对于电影的管制相当疏漏(其实在20世纪30年代也呈现出加强和精细化的趋势),[2] 但它的存在本身就已构成了对内地官方力量进入的阻挡。由此,香港电影清洁运动所采取的推行方式,至少表面上看来更接近于"美式"——相比于电影教育运动深厚的官方背景和政府管制色彩,美国的电影清洁运动更倾向于社会的自我治理模式。

事实上,恰恰是出于对联邦政府过度介入电影管理事务的警惕和恐惧,好莱坞才更愿意接受代表社会公众意见的《海斯法典》;[3] 另一

[1] 陈立夫:《中国电影事业的新路线》,中国教育电影协会编:《中国电影年鉴1934(影印本)》,北京:中国广播电视出版社,2008年,第1019—1036页。

[2] 吉诚:《香港电影的检查》,载《电声》1934年第3卷第30期,第584页。

[3] 参见 Mashon, M. & J. Bell, "Pre-Code Hollywood", *Sight & Sound*, May 2014, Vol. 24, Issue 5, pp.20—26. 好莱坞显然宁愿做自我审查,作为一个例证,参见 Guiralt, C., "Self-Censorship in Hollywood during the Silent Era: A Woman of Affairs (1928) by Clarence Brown", *Film History*, 2016, Vol. 28, Issue 2, pp.81—113。

方面，对好莱坞的"道德堕落"忧心忡忡的清洁运动推行者们，也并没有真的将自己的希望寄托在政府身上。[1] 与此类似，由于特殊的背景，香港的电影清洁运动在"不得已"的情况下，也采取了社会自我治理的模式。在《电影清洁运动的展望》一文中，作者指出，"这一次运动所取的策略，是积极的方法和消极的方法双管齐下的"，并归纳了具体的"策略"如下：

积极方面：
1. 去函各制片公司，警告以后不应再拍摄此种性质的影片。
2. 进行组织教育电影分会和选映免费教育影片。

消极方面的：
1. 去函请求各社团劝告亲友，一致杯葛此种有害的影片。
2. 请新闻界作舆论上的帮助，实行舆论制裁。
3. 去函南洋一带侨教同志，请他们取一致的行动。
4. 去函各电影院，劝告以后审慎选片，不再映此种污秽影片。[2]

可以看到，香港运动的推行者主要是以发布各种公开信的方式，对参与影片的制作、放映和观看的各种社会力量进行"谆谆告诫"。

[1] 研究表明，在20世纪30年代的美国电影清洁运动中，天主教团体发挥了关键性的作用，并且展现了强大的组织和动员能力，参见 Ohmer, S., "The Catholic Church and Hollywood: Censorship and Morality in 1930s Cinema", *Historical Journal of Film, Radio and Television*, 2014, Vol.34, Issue 1, p.166. 根据当时的报道，宗教团体不仅动员了逾千万人参与电影清洁运动，甚至还制定了最初的电影"分级"，以管理电影的放映和观看。参见 "Great 'Clean' Film Campaign", *The Daily Telegraph (London, England)*, Monday, July 9, 1934, p.8.

[2] 徐觉夫：《电影清洁运动的展望》，载《红豆》1935年第3卷第6期，第186页。

在公开信中，以"香港教育界同人"为代表的运动发起人（据称有500多人参与签名[1]），虽以痛心疾首的"先知先觉"似的面目出现，高扬电影作为社会教育工具的旗帜，并对"有害"影片做出了最为严厉的斥责，但大致来说，他们也是社会力量的一部分，诸多被其教育和引导的社会力量在地位上与他们是平等的，其间不存在统治与领导关系。在此意义上，香港电影清洁运动也是一场社会自治运动，可以被视作香港社会的一种自我清理，它由教育界发起，指向电影界和电影观众，但前者不是在命令后两者，而毋宁说是一种协商。比如，在致各社会团体的公开信中，他们写道，鉴于不良影片作为恶劣的社会教育，会抵消学校教育的努力，因此"求引起社会人士之注意，起而一致制裁，相约家人戚友，自后不看有害之影片"，恳谈协商语气可谓跃然纸上。[2]

但再进一步观察，事情又变得有些复杂。在1936年，上海登载了一篇评价美国电影清洁运动的翻译文章，该文声称，"清洁运动主要的努力，便是把法律与秩序的影片作为电影观众的主要食料，而且还得经联邦电影检查机关检查"，表示运动推行者是政府势力渗入美国电影界的帮凶。[3]当然，这是一篇观点性过于明显的文章，恐怕与美国的事实颇有出入，但其核心观点用在香港电影清洁运动上却隐然是成立的。如果说在美国的运动中，因为参与的社会力量来自宗教、教育和知识等各界，人员复杂，容或有个别主张政府介入电影的声

[1]《港华侨教育会抨击下流影片　五百人发起电影清洁运动》，载《电声》1935年第4卷第47期，第1019页。

[2]《港华侨教育会制裁粤语声片》，载《中央日报》1935年11月9日，第2张第2版。

[3] 大街拍拉：《美国电影统制与新电影之路》，蕙戈译，载《大公报（上海版）》1936年11月29日第12版。

音,那么香港的情形就不一样了:其核心发起人就是华侨教育会的何厌、邓志清等人,但他们却在香港与电影界(以及观众)进行社会性协商的同时,又从一开始就有试图将内地政府乃至香港政府的力量引入运动之中的想法和努力。

前文已经提到,因为港英当局的存在,清洁运动难以获得内地官方强有力的支持。但这不代表运动推行者没有相应的想法乃至行动——华侨教育会本身就是一个隐然由内地政府领导的机构,接受来自内地的指示,甚至直接"晋京"述职,对20世纪30年代的华侨教育会而言已是一种常态。这就意味着,当其发动清洁运动之时,尽管不得不主要采取某种社会自治的形态,但惯性的思维和行为模式,则仍然左右着运动发起人。就在运动发起后不久,何厌即已"晋省得晤广州市戏剧影画歌曲审查委员会委员、社会局娱乐股主任徐未如",得到了后者的肯定和"表示同情",其后很快,广州市电影审查当局就"组团来港考察电影事业"了。[1] 可以想见,何厌去广州的目的即是为了获得内地官方权力的背书和支持。

在运动期间,何厌除了积极地做推动工作外,还亲自观看并写作影评,比如他对"忍着气看个究竟"的《荒唐镜三戏陈梦吉》、天一港厂的《火烧阿房宫》均有或激烈或中肯的批评。[2] 有意思的是,在这两次影评实践中,何厌的行为均存在某种矛盾或张力:它一方面表征了香港电影清洁运动的社会自治色彩,两篇影评或者以潜在观众为

[1] 《电影清洁运动发起之经过及其成效》,载《红豆》1935年第3卷第6期,第200—201页。

[2] 何厌:《应禁学生观看之〈荒唐镜三戏陈梦吉〉》,载《红豆》1935年第3卷第6期,第199页;何厌:《看〈火烧阿房宫〉试映后致导演先生的公开信》,载《红豆》1935年第3卷第6期,第197—198页。

对话对象，或者以影片公司和潜在观众为共同的对话对象，显现出鲜明的社会协商性；但另一方面，何厌又将两篇文章函送了广州电影审查当局，颇有为政府写作"内参"的意味。当然，"内参"在此只是一种比喻性的说法，因为何厌甚至把自己函送"内参"的行为也公开在杂志上，他是否想要借助与政府之间互动的公开化取得对香港电影公司的"震慑"效果，则不得而知。除此之外，何厌在清洁运动发起之初，还曾对记者表示，"同人等希望本港电影检查会"对他们所认为的不良影片"予以相当注意"，送检时能够"不予通过"[1]。

总之，在整个战前的香港电影清洁运动期间，运动本身的推行，颇有"中西合璧"之感，既有美国式的社会自治色彩，而运动推行者又时刻显现出寻求权力支持和干预的念头乃至行动，二者并行不悖又自相矛盾。这自然会影响到运动自身目标的达成。

三、华南困境：权威缺失与协商乏力

对于香港战前的此次电影清洁运动，内地舆论界的态度颇值得玩味。一方面，他们对运动的动机，即改变香港电影被"毒素"占据的状态而使之教育化，基本是持比较明确的支持态度的；但另一方面，他们大多对运动所采取的推行方式不以为然，在他们看来，社会自治加有限的政府支持，难以取得实际的成效。大致而言，内地舆论界的批评集中于两点。

首先，社会自治是不可行的。针对清洁运动推行者向香港电影公司发公开信，呼吁其放弃不良影片制作的行为，内地舆论界普遍认为

[1] 德华：《五百余人发起电影清洁运动》，载《影坛》1935年第6期，第14页。

不可能实现。一位署名"波儿"的作者的一段话很具有代表性：

> 我们知道香港电影事业所以蓬勃的原因，是由于市面不景气，百业凋零，经营艰难，稍有余裕的商人，就转移到电影的这一件新兴事业上来了，只要有利可图，粗制滥造是在所不免的，偶然有一两张片子赚了钱，投机者相机开设电影公司，电影在香港就像雨后春笋一样的蓬勃起来了。事实上，这些侨商早经奴化，根本就不懂什么是艺术，什么是电影，其目的根本不在谋电影发展，增广民众的利益的前提下去发展电影的。华侨教育会的一封信就能够改革了资本家的心么？我们的回答是"不能"。[1]

问题的重点并不在于"一封信"是否可以"改革了资本家的心"，而在于在内地批评者看来，与（尤其是早经殖民统治"奴化"的）资本家之间，根本不存在对话协商的可能性——他们指出，"香港电影清洁运动的工作人之向制片家为此建议多少是有些愚昧的"[2]。与此同时，对于运动推行者向各社会团体以及香港和南洋地区的华侨学校发公开信呼吁抵制"毒素"影片的行为，内地舆论也并不怎么看好。表面上看，此种诉诸观众的做法，应当属于"觉醒一般沉湎中的群众"[3]，好像没什么可指摘的。但挑剔的内地评论家们仍然一针见血地指出，清洁运动存在"只是让电影在都市里面滚来滚去"的嫌疑，因

[1]　波儿：《香港的电影清洁运动》，载《改造》1936年创刊号，第38—39页。
[2]　张潜：《香港的电影清洁运动与电影教育》，载《青年界》1936年第9卷第3期，第104页。
[3]　洪熹：《香港倡行电影清洁运动　神怪片将销声匿迹》，载《新闻报》1935年11月24日，第17版。

为并不致力于改变电影"未能深入民间"的现状，清洁运动被暗示"对于民族解放斗争的效果上真是微乎其微了"[1]。同样属于启蒙并动员民众，清洁运动向社会团体和华侨学校发公开信至少算是朝向"深入民间"跨出了一步，何以受到如此苛责？说到底，清洁运动的公开信行为还是属于社会机构团体之间协商对话的社会自治范畴，而未能达到进步知识分子所希望的那种直面群众对其动员的理想状态。[2]

其次，内地舆论还指出，没有政府的支持乃至领导，清洁运动必然会劳而无功。当然，香港电影清洁运动在寻求政府支持方面不是没有尝试，但显然这种努力在内地舆论看来是不够的，甚至是错误的，特别是当它竟然冀图得到港英当局支持之时。内地论者指出，香港的"电影检查会也不过是依附在帝国主义的翅翼之下"的文化侵略工具，[3]向它寻求支持即便不是与虎谋皮也可说是缘木求鱼，而对于清洁运动而言，"最切实最有效的办法，唯有请审查会对于那种下流的影片以行政的权力去不予通过和禁止放映"[4]。令人尴尬的是，香港电影检查机关既不足恃，内地电影检查权又毕竟隔了一层，施行起来颇感掣肘，客观条件似乎决定了清洁运动的必然失败。

内地舆论界对香港电影清洁运动的批评，与其对美国电影清洁运动的态度相映成趣。总的来看，内地对后者的评介，在介绍和报道之中，往往暗含甚至明示着一种褒贬——可能稍微让人有些诧异的是，

[1] 张潜：《香港的电影清洁运动与电影教育》，载《青年界》1936年第9卷第3期，第104页。

[2] 进步知识分子认为，香港电影清洁运动是在"求菩萨、靠旁人、空口说白话"，并指出可以利用影评工作达到直接面向群众并动员之的效果，参见波儿：《香港的电影清洁运动》，载《改造》1936年创刊号，第39页。

[3] 波儿：《香港的电影清洁运动》，载《改造》1936年创刊号，第39页。

[4] 《电影清洁运动》，载《电声》1935年第4卷第47期，第1015页。

相关介绍和报道通常站在好莱坞一方，而对清洁运动发起者一方则颇多微词。在《申报》的一篇报道中，作者暗示"一般疯狂的改良家"企图利用教会的权威和影响力，"正可以借此机会，扩大宣传一下，以遂他们的改良狂欲"，而他们"并不是反对所谓不清洁的作品，而是反对每一张影片，不论善恶"[1]。大导演费穆也注意到了美国的电影清洁运动，并以借着谈好莱坞导演西席·地密尔（Cecil B. DeMille）为"掩护"，通过"贤如地米尔"也不得不"商业化"的现实，以及他为电影的辩护，暗度陈仓地表示了自己对好莱坞所受电影清洁运动之压力的同情。[2] 何以如此？其实联系前文提到的一篇批判美国电影清洁运动的翻译文章即可看出端倪。在这篇明显持左翼进步立场的文章中，美国的清洁运动没有站在抽象的"人民"立场上去改造电影（电影观众做唯一的民主的电影检查人），必然是要批判的，[3] 而这也是与香港电影清洁运动的一些批评者"深入民间"的论调相一致的。

表面上看，秉持"人民"立场与呼吁政府管制，二者似乎是截然对立的，但它们却有一个共同的敌人，即像美国电影清洁运动的推行者——宗教界、文化界、教育界等机构团体——那样的社会力量。因此，在内地舆论对香港电影清洁运动的批评中，无论是左翼化的"深入民间"论，还是右翼化的政府管制论，所针对的都是该运动身上所携带的学习对象之一——美国电影清洁运动的社会自治基因。抛开两种对立观点的正确与否勿论，可以说它们对当时香港电影清洁运动的批评，从中国内地的经验视野出发来看是切中肯綮的：在20

[1] 米同：《美国各界的电影清洁运动（中）》，载《申报》1934年8月27日，本埠增刊第5版。
[2] 费穆：《西席地米尔与电影清洁运动》，载《电影画报》1935年第17期，第20—21页。
[3] 大街拍拉：《美国电影统制与新电影之路》，蕙戈译，载《大公报（上海版）》1936年11月29日第12版。

世纪 30 年代的中国，无论是官方力推的新生活运动或电影教育运动，还是进步知识分子大众动员式的电影文化运动，其影响力均非香港电影清洁运动可比。

在抗战前的香港电影清洁运动中，极其有限的政府支持，以及几乎看不到的大众动员，导致运动本身既缺乏足够的权威，又没有真正的协商/动员能力。当然，反过来说，如果它能够做到像美国电影清洁运动那样，表现出足够强大的社会自我治理能力，也一样可以获得"成功"。在广义的美国电影清洁运动阵营里，诸如天主教会、"国家正派军团"、全美教育协会（National Education Association）和国家英语教师委员会（National Council of Teachers of English）等各类不同的社会机构组织，具备足够的权威性和组织力，以及足够的引导力和耐心，去影响美国电影的走向。举例而言，在美国的大城市，天主教徒的聚集效应使得其主教和教区牧师可以轻易动员教众支持或联合抵制电影；[1] 而教育机构在 20 世纪 30 年代不仅推动了电影进入学校课程的改革，而且还对好莱坞大电影公司循循善诱地引导，以学生为资源与各公司合作，在保证各公司利益的前提下促进其出品的教育化转向。[2] 可惜的是，香港电影清洁运动自身却对社会自治模式缺乏信心和耐

[1] 参见 Ohmer, S., "The Catholic Church and Hollywood: Censorship and Morality in 1930s Cinema", *Historical Journal of Film, Radio and Television*, 2014, Vol.34, Issue 1, p.166。据称，在当时 Catholic Legion of Decency 有超过 100 万成员，而基督教可以号召的信众超过 2000 万人（一说 4000 万人），关键是这些力量均可以被有效动员，参见 "Clean Film Drive Success is Seen", *The New York Herald* (European Edition) (Paris, France), Sunday, July 15, 1934, p.1; "Great 'Clean' Film Campaign", *The Daily Telegraph* (London, England), Monday, July 9, 1934, p.8。

[2] 参见 Brown, N., "'A New Movie-Going Public': 1930s Hollywood and the Emergence of the 'Family' Film", *Historical Journal of Film, Radio and Television*, 2013, Vol. 33, No. 1, pp.9—10。

心。与此同时，华侨教育会作为香港电影清洁运动的主要推动机构，并没有美国运动中的宗教团体、社会机构的权威性、公信力和协商能力，甚至它自己有时还会自我破坏本就稀缺的权威性，从而遭到了舆论的讥笑和抨击。

虽然可以通过华侨教育会的公开信看到它与其他社会组织的协商沟通意愿，但在公开信之外，香港的运动却往往暴露出对社会协商本身的不信任和不熟练。姑且不说为了反对某部有"毒素"的影片，运动推行者往往在与该影片出品公司沟通之外还会求助于政府压制的行为，仅就他们与影片公司和电影院等商业机构的关系而言，其间就很难说真正存在沟通所需的基本信任。运动期间，一篇文章的作者描述了他在街上与一个电影院老板的对话，当老板表示清洁运动与其利润追求之间存在矛盾时，作者的态度仅仅是意识到"商人为利欲熏心，竟然遗弃了大众的幸福，这是多么伤心的一回事"[1]！此种态度不只限于个人，实际上，清洁运动中的人们，像其内地批评者一样，都倾向于认为影片公司和影院老板"奴化""利欲熏心"，但在道德谴责之外，他们却难以像美国教育组织那样，真正切实推进与相关电影商业机构的合作。

进一步说，香港电影清洁运动的推行机构，自身在社会中也缺乏像天主教会、全美教育协会等组织的权威性和公信力。与它们相比，华侨教育会既没有教会在教众中间的权威性，也没有全美教育协会等大型机构的公信力。当清洁运动发起后，香港各电影公司的反应冷淡，其中一个重要原因，就是有传言说，当时组织清洁运动的人士，趁运动之机组织了一个电影公司，"头一部片是以革命史绩

[1]　黄修：《电影清洁运动之意义》，载《红豆》1935年第3卷第6期，第194页。

做题材,拿着正确意识为号召",从而让其他电影公司怀疑清洁运动本身成了这家新公司"故意布置"的广告。[1] 不管是真是假,传言能够出现,本身即已说明了华侨教育会权威性和公信力的匮乏,以至于运动的发动被理解成不正当竞争的手段。更令人唏嘘的是,即便如此稀缺的权威性和公信力,也没有得到华侨教育会成员的切实珍惜。据报道,香港大观公司出品电影《芦花泪》时,因为处于清洁运动期间,曾"经多方奔走请托"请来了华侨教育会的人参与献映,并在映后宴请诸人,"要求题字褒奖"其影片,希望借此"以为号召"。应该说,大观公司的行为至少说明清洁运动还是对电影公司产生了一定的影响,表明了该公司对运动及其推行者在公众中间公信力的某种认可。但在大观公司请托宴请,进而"决意牺牲,允将该片头场放映收入全部,全数报效该会作经常费用"的贿赂诱惑之下,教育会的几位成员虽然并不满意影片的水平,但仍然"为之勉题数字"。如此一来,结果自然是观众带着对华侨教育会的信任前往观影,却"无不摇头而返"。可以想见,此事会对华侨教育会的权威性和公信力造成怎样的损伤,尤其是在其"内幕"还被媒体报道出来的情况下。[2]

结　语

抗战前香港所发生的第一次电影清洁运动,始于 1935 年,到 1936 年即已显现出衰败之态,从 1936 年相关报道大幅减少的趋势来

[1] 黎慎玄:《香港发起清洁运动后各电影公司态度冷淡》,载《电声》1935 年第 4 卷岁暮增刊,第 1117 页。
[2] 南探:《大观出品〈芦花泪〉受奖内幕》,载《电声》1936 年第 5 卷第 45 期,第 1187 页。

看，可以推测该运动已经趋向于不了了之。[1] 作为中国内地20世纪30年代电影教育运动和新生活运动"清洁"精神的华南镜像和"美国化"版本，此次的香港电影清洁运动，从其源头和影响上就注定要陷于困境：一方面延续内地经验和模式，它试图寻求更强有力的政府支持及其管制；而另一方面它却又不得不采取美国式的社会自治模式运行，其结果自然是权威缺失并协商乏力。不过，应当承认，在很大程度上，如此局面的出现，是由香港自身独特的政治语境和香港电影的经济文化语境决定的，并非清洁运动的推行者们主观上就能轻易改变的。

[1] 香港第一次电影清洁运动成效如何，已有研究评价不一，总的来说，断言这次运动产生了真正的影响，是缺乏足够的史料支撑的，余慕云即指出，"成效如何，很难明确得知"，参见余慕云：《香港电影史话（卷二）——三十年代》，第116页。

初探战前香港电影清洁运动的理论建设

李 频

　　1935年12月25日，香港的文艺月刊《红豆》出版了一期"电影清洁运动特辑"（以下简称"特辑"）。尽管这本创刊于1933年12月的本地刊物早期也关注不同艺术媒介的发展（如油画、摄影和国画），但是整本杂志还是以新诗、小说、戏剧的译介和推广，以及文学评论的发表为主。[1] 因此，这一次跨媒介特辑的达成，很显然来自电影清洁运动的主要倡导者——何厌、何础两兄弟与杂志的私人关系。作为20世纪30年代香港戏剧界活跃的创作者和评论者，何氏兄弟不仅积极参与了各类戏剧艺术组织活动——二者皆为"前卫戏剧作者同盟会"成员，并在1932年春共同建立了"一般艺术社"，而且也在当时香港重要的文学刊物《万人杂志》《红豆》上发表了多篇戏剧及评论作品。与此同时，作为香港教育界的重要人士——哥哥何础自1933年起担任九龙模范中学（后改名为民范中学）的校长，而弟弟何厌不仅在该中学任教，同时也是香港华侨教育会研究部部长——二人尤其

[1] 基本上从第二卷开始，《红豆》就已经以文学内容为主，而较少再刊登摄影和绘画作品。

关注不同的艺术形式在社会教育，特别是儿童学校教育方面的影响和作用。[1]

正是在这样的背景下，何厌于1935年3月在香港发起了电影清洁运动，与哥哥何础一道致函香港不同的艺术社团、影片公司、电影院，甚至远在南洋及暹罗等地的华侨学校，号召大家联合起来，共同努力改变当时香港影坛偏重"低级趣味"、多为"诲淫，海盗，武侠，神怪"的现状，并得到了包括许地山、马小进等在内的数百位香港文化及教育界人士的签名支持和参与。[2] 显然，何氏兄弟发起的这次电影清洁运动主要针对的是当时香港日益兴起的粤语有声片。随着1930年前后南京国民政府电影检查制度的日渐统一，广受市场欢迎的上海武侠神怪电影受到了严格管制并迅速走向衰退。[3] 但是由于国民政府对华南地区的实际控制尚且薄弱，经济受挫的电影商便纷纷南下，并开始在广州和香港地区继续制作这些利润丰厚的商业题材。此时恰逢有声电影兴起，因此许多受到底层民众欢迎的粤剧伶人也逐渐参与到这些电影的制作之中，最终造成了华南及南洋地区粤语有声片的崛起和国语影片的衰弱。[4]

[1] 例如，二人在任职的学校内组织了多次戏剧表演活动，并直接开设了戏剧教育相关的课程。有关何氏兄弟在香港戏剧及教育界的基本经历，可参考卢伟力主编：《香港文学大系（1919—1949）·戏剧卷》，香港：商务印书馆，2016年，第572—573页。

[2] 有关电影清洁运动的发起经过，可见《电影清洁运动发起之经过及其成效》，载《红豆》1935年第3卷第6期，第200—201页；有关各函件的具体内容及签名支持人士名单，可见《电影清洁运动函件及其发起人》，载《红豆》1935年第3卷第6期，第202—204页。

[3] 关于国民政府电影检查制度的历史及内容研究，可参考汪朝光：《影艺的政治：民国电影检查制度研究》，北京：中国人民大学出版社，2013年。

[4] 关于当时华南地区粤语电影和国语电影的情况，可见陈光新：《国产电影衰败期中粤语声片大活跃》，载《人生旬刊》1935年第1卷第7期；南人：《西片粤语片双重压迫下，沪产国片在华南将无法立足》，载《娱乐》1936年第2卷第17期。

这次发生在抗战之前的电影清洁运动一般被称为香港的"第一次电影清洁运动",并得到了中国早期电影史研究的持续关注。[1] 但是这些研究或者侧重于史料的发现和介绍,或者仅仅关注其作为一个电影运动的发生历史和机制,却忽视了内含于这一运动过程中的理论建设及其解读。而本文将以"特辑"为主要研究对象,试图探讨这一运动背后的理论建设及对话。在笔者看来,这些讨论不仅呼应了当时内地电影人和批评家的理论研究(尤其是有关教育电影的讨论),甚至还触及了有关电影媒介特性的本体论思考。因此,重新并深入审视这一运动过程中的理论建设,不仅可以弥补当前早期中国电影理论研究对香港视角的严重忽视,同时也能够进一步丰富我们对战前中国电影整体状况及其内部政治、文化和商业互动的认识和理解。

"特辑"作为整个电影清洁运动中唯一一次系统性的理论建设尝试,为我们进入其历史及理论语境提供了一个有利的切入点。正如该运动的主要发起人何厌在"特辑"开篇中说到,这些文章不仅是要促进清洁运动的早日成功,也是为了达成"理论上之建设"[2]。整体看来,这本"特辑"可以大致分为四个部分:第一部分是何厌、刘火子、徐觉夫、黄修等人对清洁运动及其意义的理论阐释;第二部分则是何氏

[1] 余慕云:《香港电影史话(卷二)——三十年代》,香港:次文化有限公司,1997年,第115—116页;凤群:《香港电影清洁运动及其思考》,载《当代电影》2010年第4期,第91—92页;黄维娅:《香港电影清洁运动研究》,西南大学硕士学位论文,2010年;郑政恒:《教育、艺术、娱乐、商业?——第一次电影清洁运动的史料发掘与阐述》,梁秉钧、黄淑娴、沈海燕、郑政恒主编:《香港文学与电影》,香港:香港公开大学出版社、香港大学出版社,2012年,第16—28页;李九如:《电影教育化改造的华南困境:论战前香港电影清洁运动》,载《北京电影学院学报》2018年第3期,第153—160页。

[2] 何厌:《电影教育问题》,载《红豆》1935年第3卷第6期,第177页。

兄弟对运动引发的相关争议的回应和辩论;第三部分是何厌写给电影公司及政府机构的公开信及后者的回信;最后则是两篇有关电影清洁运动发起经过的总结文章。接下来,本文将具体分析不同的活动参与者在各个部分中的理论思考及相关论述。

一、从"教育电影"到"电影教育"

尽管这次电影清洁运动主要的倡导者和参与者大都将其原型归结为美国 20 世纪 30 年代初发起的相类似的"电影清洁运动"(Clean Film Campaign),[1] 但无论是在运动形式、批评标准还是理论互动上,这次运动显然更加接近当时南京国民政府在内地推行的"教育电影运动",而这也体现在"特辑"不同的理论文章之中。[2] 但是,我们并不能简单地将这些文章看作香港艺术界对内地官方教育电影的一次直接回应。相反,通过对"教育电影"和"电影教育"概念的仔细区分,他们从根本上提出了自身独特的教育观和电影观,因此也丰富和拓宽了我们对早期中国电影理论的整体认识。

具体看来,在"特辑"开篇的《电影教育问题》一文中,运动发

[1] 当然,这些倡导者认为自己发动的清洁运动在内涵和范围上超越了美国主要针对"肉感片"并带有浓厚宗教色彩的清洁运动,并因此引发了相关的争议和讨论,详见何础:《辩正〈所谓电影清洁运动〉〈关于电影清洁运动〉两文》,载《红豆》1935 年第 3 卷第 6 期,第 191—193 页。

[2] "教育电影运动"是南京国民政府设立的中国教育电影协会自 1933 年起推广的一次全国性的电影运动,其主要宗旨是利用电影来辅助教育、宣扬文化。有关该运动具体过程和政策主张可参见郭有守《中国教育电影协会成立史》,载中国教育电影协会主编:《中国电影年鉴 1934(影印本)》,北京:中国广播电视出版社,2008 年,第 989—1017 页。相关历史材料也可参考孙健三主编:《中国电影,你不知道的那些事儿:中国早期电影高等教育史料文献拾穗》,北京:世界图书出版社,2010 年。

起人何厌就提出了"电影教育"与"教育电影"的不同。在他看来，教育电影主要是指"专门用在教育方面的影片"。尽管它们也包含积极的社会意义和价值，但是不管对学校教育还是社会教育而言，这种电影形式都是远远不够的。相反，为了更好地达到教育的目的，我们需要充分发挥和利用电影作为一种视觉媒介的普遍的教育潜能。但是，如何理解电影教育含义的普遍性呢？这种教育性与其视觉性又有何关联？我们应该如何合理利用这种普遍存在的教育性呢？

为了进一步厘清电影与教育的复杂关系，何厌首先提出，教育的本质目的在于"增加人类的生活经验，使有应付环境的能力"，以及"解放人类之创造力并培养其社会德行，以创造新的合理的社会"[1]。就第一方面来看，人类生活经验的积累主要包括"做""学"和"教"三种形式，前一者可以促进"直接经验"的获得，后两者则是在直接经验的基础上间接获得的经验。在何厌看来，现代教育的效果绝大部分都是靠间接经验收获的，并且这些间接经验主要来自语言文字和图画等教育手段。而电影与语言文字、图画一样，都是可利用作为"传达经验"的工具。因此，我们应该将电影教育理解为"以电影为工具而实施的教育"，这与其他利用图画、音乐、戏剧、幻灯等作为教育工具的艺术教育并没有什么不同。甚至对于学校教育和社会教育而言，电影教育都有着更大的助力。另一方面，艺术的使命是"表现人生"和"创造人生"，而这两个使命又是与教育哲学相吻合的。在何厌看来，当前的现代教育早已脱离了死板的"说教式"阶段，而进入了"科学化"和"艺术化"的阶段。这样，电影作为一种现代艺术形式本身就已经包含了丰富的教育意义。因此，何厌最后总结道：

[1] 何厌：《电影教育问题》，第177页。

> 每一张影片都应该含有教育意义,因为我们说,凡能增加人类的生活经验,培养人类底高的情感与意志的,都说它是含有教育意义的。所以教育电影一名称,不应解作狭义的,而应该说凡电影之具有教育的功能者,均属教育范围。[1]

首先,这种对于"教育电影"和"电影教育"的理解显然得到了清洁运动中不同参与者的认可。在"特辑"的《论电影清洁运动》一文中,作者刘火子同样提到了二者之间的区别。与何厌的理解类似,刘火子也认为电影本身就带有普遍的教育性,因此如果说狭义的教育电影在教育上是一种积极的方法,那么"一般电影便是更积极的方法了"[2]。这一理论概念上的区分对于我们理解整个清洁运动而言是十分重要的。尽管何厌等人都认可一般电影所具有的普遍的教育性,但是他们也承认每部影片所含的教育意义是有深浅不同的。因此,何厌将影片分成了"益智的"和"传达人类高尚的情感与意志的"两类,前者主要包括新闻片、风景片、风俗片、职业训练片、实业片、卫生及疾病预防影片、科学片、农学影片、军事影片等,后者则包括道德剧、问题剧、悲剧、喜剧、惨苦悲剧、悲喜剧、讽刺喜剧、风俗戏剧、史剧、闹剧等。[3]

除了类型上的区别之外(前者主要为纪录性质的影片,后者则是剧情类影片),这种分类实际上也刚好对应着二人之前提到的狭义上的"教育电影"和一般(商业)电影之间的划分。对于何厌而言,这

[1] 何厌:《电影教育问题》,第 178 页。
[2] 刘火子:《论电影清洁运动》,载《红豆》1935 年第 3 卷第 6 期,第 180 页。
[3] 根据何氏的说法,这种划分实际上来自内地教育电影的讨论,即宗秉新所作的《中国教育电影运动之"昨""今""明"》,见何厌:《电影教育问题》,第 179 页。

种划分与电影教育的建设工作是密切相关的：一方面，"益智类影片"的摄制应该由政府的教育当局负责，教育界人士则负责理论和标准的研究工作，以便为当局提出建议；另一方面，"传达人类高尚的情感与意志的影片"则应该由影片公司在这一原则下自由地发展，同时由教育界和艺术批评界进行监督与指导。这样，何厌及清洁运动主要的参与者所处的教育界就变成了连接两种建设工作的主要力量：他们既希望借助政府的行政力量来推行自己的运动理念，又渴望以一种理想化的自治方式来实现影片乃至整个香港电影界的清洁。在这个过程中，这些教育及文化界的知识分子显然也试图将自身塑造为一个协调政府和电影业界的中介角色，尽管在当时的政治和文化现实之下，这种角色的努力往往只能是软弱且无力的。[1]

同时，清洁运动的发起及其主要理念的提出实际上也建基于参与者对电影普遍教育性的理解。在何厌看来，虽然不同影片所包含的教育意义是有所不同的，但其最低限度不能是"有害的"。如果影片包含有害的"毒素"，将会对学校教育和社会教育造成严重的破坏。因为学校教育的时间往往是有限的，需要依靠社会教育的努力。但如果社会中大多是有害的影片，那么不但会毁坏社会教育，也会把学校教育的效果破坏无余。在"特辑"的另一篇文章《电影清洁运动的展望》中，作者徐觉夫也同样强调了这一点，他认为电影不仅可以弥补学校教育的不足，而且可以帮助指导和改造社会，因为它的对象是一般社会，并且社会教育也是电影事业的"最高意义和估值"[2]。正是考虑到电影这种具有普遍性的教育意义及其对学校和社会教育的重要影

[1] 对清洁运动这一困境的具体分析，可见本书所收录的李九如的文章《电影教育化改造的华南困境：论战前香港电影清洁运动（1935—1936）》。

[2] 徐觉夫：《电影清洁运动的展望》，载《红豆》1935 年第 3 卷第 6 期，第 183 页。

响，何厌等人才联合表达了对香港电影界"诲淫诲盗"之电影风气的严重不满，并且借助香港华侨教育会、各校老师等教育界的力量共同倡导了这次电影清洁运动。

其次，在这些作者看来，电影所具有的普遍的教育性也是与其媒介特性紧密相关的。例如，何厌认为，电影的教育意义正是来源于它作为一种视觉性媒介——或者说"视觉教育的利器"——可以为观众带来的"更真实、更深刻、更生动"的印象。[1]而刘火子进一步主张，电影作为一种综合了艺术与科学、时间与空间的艺术，可以"很直接地给予观众于某一种明确的概念或深刻的印象"，并借助自身的形式和内容发挥出"无可比拟的感动人群的力量"[2]。这些论述的有趣之处在于：一方面，不同于当前早期中国电影理论研究中主流的"影戏论"观念对于电影戏剧性的强调，[3]这些文章都将电影的视觉性视为其最主要的媒介特质；另一方面，这种视觉性也可以引发观众的情感互动，因而成为一种独特的情感媒介。正是这种视觉—情感的关联才使电影的教育功能得到了极大的彰显，但是这些理论思考显然更加明显地表现在本文接下来将要讨论的"特辑"第二、三部分中，尤其是其中对电影"共鸣"作用的强调。

[1]　何厌：《电影教育问题》，第 177 页。

[2]　刘火子：《论电影清洁运动》，第 180 页。

[3]　近年来，传统的"影戏论"已经受到众多的挑战和质疑。最新的讨论研究，可参考 Victor Fan, *Cinema Approaching Reality: Locating Chinese Film Theory* (Minneapolis: University of Minnesota Press, 2015)，尤其是第 17—30 页。

二、电影的"共鸣":互动中的理论生成

在反思现代(电影)理论研究的三部曲中,美国学者大卫·罗德威克(David N. Rodowick)提出,现代人文学科有关电影理论的讨论,往往都是一种回溯式的构建,因此大大削弱了不同的电影讨论的复杂性和多面向。[1] 尽管罗德威克关注的仅仅是欧美学术界的状况,但是这一问题实际上也存在于当前的早期中国电影理论研究之中:我们对于早期电影理论的界定总是以现代人文学科的理论定义为标准,却忽视了当时电影书写在形式和内容方面的多样性。因此,面对早期的历史文字档案,我们不能选择性地关注某些看似符合现代学术规范的"理论文章",而应该将目光扩大到那些更加"越轨"的文本形式之中,以便重新检讨这些文本可能形成的讨论、互动,以及在此过程中的"理论"生成。在这种情况下,"特辑"中文体不同的争辩文章、公开信等恰恰为我们提供了一个有趣的切入点,来更加全面地认识和理解这次清洁电影运动的理论建设。

总体看来,在《电影清洁运动之商榷》和《辩正〈所谓电影清洁运动〉〈关于电影清洁运动〉两文》中,何厌和何础分别回应了自运动发起以来不同文艺界人士在香港媒体上的批评意见。[2] 但是这些文章也并非简单的争辩和说明,相反,二人借助公开回应的方式再次重申和强调了自己对电影媒介的理解及利用,因此也为我们进入清洁运动的整体理论建设提供了一个补充视角。

[1] David N. Rodowick, *The Virtual Life of Film*, Massachusetts: Harvard University Press, 2007; David N. Rodowick, *Elegy for Theory*, Massachusetts: Harvard University Press, 2014; David N. Rodowick, *Philosophy's Artful Conversation*, Massachusetts: Harvard University Press, 2015.

[2] 何厌:《电影清洁运动之商榷》,载《红豆》1935年第3卷第6期,第189—190页;何础:《辩正〈所谓电影清洁运动〉〈关于电影清洁运动〉两文》,第191—193页。

具体来看，何氏兄弟主要的论辩目标是陈小频在《工商日报》副刊"电影周"上发表的文章《关于电影清洁运动》：一方面，这篇文章确实非常典型地代表了当时香港社会文化人士对电影清洁运动的质疑；另一方面，《工商日报》及其副刊作为当时香港最重要的媒体之一，其本地影响力也是十分可观的。在陈小频的文章中，他首先肯定了电影清洁运动是一项"非常有意义有价值的运动"，但他同时也对该项运动的前景表达了自己的担心和质疑。在他看来，清洁运动的发起者对于香港制片界的判断是过分理想化的，他们并没有认清楚制片家在香港特殊的政治环境中所遭遇的困苦，也忽视了粤语有声片观众畸形的商业需求，这些都会阻碍制片家对清洁运动的支持。因此他最后断言，这个所谓的电影清洁运动是不会成功的，甚至不久之后便会自然地"自行消失"。与此同时，陈小频还提出建议，香港的教育界人士应该先努力提高"一般民众的生活趣味"，因为只有民众的受教育程度和相应的欣赏品位提高后，才有可能扭转整个电影制作大环境的审美取向。[1]

何氏兄弟则明确反对陈小频所说的开展香港电影清洁运动还"为时过早"的看法。在他们看来，这个运动的发起实际上已经太迟了，因为香港电影界早已陷入了某种不健康的困境当中。但是他们认为这并不能完全归结于政治环境的困苦，因为即使是港英当局也没有强迫制片商去制作劣质的武侠神怪电影。同时，这也不能完全说是商业利润的问题，例如，当时大受欢迎的电影《渔光曲》不仅意识正确健康，而且在香港和内地都收获了丰厚的经济收入，甚至能够代表中国远赴国外参展参赛。但是，他们也都同意陈小频在文章结尾提出的意

[1] 陈小频：《关于电影清洁运动》，载《红豆》1935年第3卷第6期，第189页。

见，即香港教育界仍然需要努力去提高本地一般民众的教育水平和生活趣味。但是与陈小频的具体建议有所不同，对于何氏兄弟而言，电影恰恰就是民众教育方面一个不可或缺的"好工具"。

这样，通过把电影与教育再一次直接关联起来，何氏兄弟也成功地将清洁运动上的舆论争议重新拉回到自身有关电影教育性的理论讨论之中。对此，何厌进一步阐释到，强调电影的教育意义并不意味着所有电影都要成为一本"教科书"（或者说之前提到的狭义上的"教育电影"），因为艺术的作用并不是"说教"，而是引起"共鸣"。正是由于其独特的"共鸣"作用，电影才能完成自己作为一门艺术"创造人生"的使命，并且这种使命也是和清洁运动所倡导的五项建议相吻合的，尤其是在"传达人类的感情与意志"方面。[1]

但是我们应该如何理解电影的这种"共鸣"作用呢？在"特辑"的后半部分，何厌分别发表了两篇自己受到香港的影片公司邀请观看电影《生命线》和《火烧阿房宫》之后写给编导的公开信，当中再次提到了有关电影共鸣性的思考。在何厌看来，编导者不应该误解观众只会欣赏"趣味"，并因此一再地迎合市场。相反，（电影）戏剧最重要的力量在于它能够引起观众的共鸣，这种吸引力并不会局限于某一类的戏剧形式，而是具有相当的普遍性。因此，"只要戏剧的力量能够引起共鸣的作用，那么无论是悲剧或喜剧都一样的能够吸引观众"。与此同时，这种共鸣性可以发挥出其普遍作用的原因正是在于，它不仅可以给予观众莫大的感染，而且还能够激发后者的斗争情绪。[2]

[1] 其他的四则具体建议为：发扬民族精神、鼓励生产建设、灌输科学知识，以及建立国民道德。详见《电影清洁运动函件及其发起人》，载《红豆》1935 年第 3 卷第 6 期，第 202 页。

[2] 何厌：《看〈生命线〉后给关赵两先生的公开信》，载《红豆》1935 年第 3 卷第 6 期，第 195 页。

这样，何厌实际上又将电影的共鸣作用与之前自己和刘火子所论述的电影的视觉特性联系了起来。共鸣作为观众视觉印象与情感行动之间的某种中间状态，一方面可以借助电影的视觉性为观看者带来情绪上的"印象"，另一方面这种印象也有可能将观众的情感转化为实际的身体行动。在这种情况下，电影的共鸣性才能成功地勾连起自身具有普遍意义的视觉性、情感性和教育性。与此同时，电影共鸣作用的普遍性不仅在于所有的电影都有可能发挥其共鸣作用，并且它对观众的感染和激发也是具有普遍性的，甚至可以引发一种集体的、同一的共鸣，因此暗含着构建某种情感乃至理性的公共空间的可能性。当然，对于何厌和刘火子等人而言，这种共鸣作用的发挥并不仅仅依赖于影片视觉效果的呈现，这实际上也要求电影在形式与内容方面的统一，前者包括电影主题与社会意识等，后者则包括导演和表演技巧等。只有同时拥有好的形式和内容，才能够实现电影作为一门艺术的真正价值。[1]

这种对于电影共鸣性的强调，实际上也呼应了电影学者包卫红有关早期中国电影的最新研究。在她看来，从1915年至1945年之间的中国电影的发展可以看作一种现代"情感媒介"（affective medium）不断兴起和发展的历史。因此，借助观影者的"情动"（spectatorial affect）概念，我们可以将电影同时视为一个物质的、美学的和社会的媒介，并重新思考早期观影经验中现代媒介机制和公共空间的形成。[2]具体看来，包卫红将这种情感媒介分成了三种不同的装置（dispositif），

[1] 何厌：《看〈火烧阿房宫〉试映后致导演先生的公开信》，载《红豆》1935年第3卷第6期，第198页；刘火子：《论电影清洁运动》，第180页。

[2] Weihong Bao, *Fiery Cinema: The Emergence of an Affective Medium in China, 1915—1945*, Minneapolis: University of Minnesota Press, 2015.

并分别对应着三个不同的历史时期：即"共鸣"（resonance，1915—1931）、"透明"（transparency，1929—1937）以及"煽动"（agitation，1937—1945）。在她看来，这种彼此交叉的分期不仅展示出电影在不同语境下的"白话现代主义"（vernacular modernism）形式，同时也勾勒出其自身所内含的"政治现代性"（political modernism）在不同时期的转变和发展。例如，第一阶段中武侠神怪片所暗示的无政府主义，第二阶段中左翼电影意图暴露的阶级意识，以及第三阶段中官方宣传电影极力宣导的意识形态。

从这个意义上看，"特辑"中不同文章所强调的共鸣作用实际上将电影理解成一种介乎"共鸣"与"透明"之间的独特的媒介形式。首先，正如何厌与刘火子在之前的文章中所说，电影的视觉性以及与此相关的共鸣作用使其得以成为一个有效的现代情感媒介。但是，这种情感"印象"的发挥不仅仅是要通过影像的视觉作用为观众带来某种形式的（都市）白话现代性经验。更重要的是，这种由电影的视觉特性所引发的情感性经验，还可以进一步转化为观众身体的实际行动，因此也暗示着视觉影像政治潜力的发挥和释放。其次，在两位作者看来，这种视觉—情感的结合同时又是与电影的教育性紧密关联的，因此影像的政治潜力也可以借助视觉—情感的中介来获得教育和宣传上的重要意义，并有可能引发某种带有集体意味的行动动员。这样看来，这种由电影的共鸣作用所带来的都市现代性与政治现代性的紧密结合，实际上也呼应着内地 20 世纪 30 年代兴起的左翼电影运动及其理论诉求，并让我们得以重新思考当时香港与上海的理论互动。[1]

[1] 有关左翼电影运动的历史及其理论建设，可参考 Laikwan Pang, *Building a New China in Cinema: The Chinese Left-Wing Cinema Movement, 1932—1937*, Lanham: Rowman & Littlefield Publishers, 2002。

同时，这种对于共鸣作用政治性的强调也相当明显地体现在"特辑"有关电影"时代性"和"暴露性"的讨论之中。在《电影清洁运动之意义》的作者黄修看来，"电影艺术是时代化的"，它可以描写每一个时代的社会和其中"各阶级的不同生活及其矛盾之所在"，并从中纠正"一切违反及障碍人类社会发展的思想"。因此，电影艺术也是"革命的"，它的革命性来自时代的需求，以及改造和领导社会的使命。这样，香港影坛上那些诲淫诲盗的电影是一种"反动的电影"，因为它们"把社会的真面目蒙蔽了"，并试图麻醉社会大众，把世界带回旧时代。[1] 而刘火子也认为艺术是"随着时代的进展而进展"的，其从古典主义到浪漫主义、自然主义再到新写实主义的发展，其实正对应着封建社会到现代社会的发展。[2] 对于刘火子而言，当前应该提倡的"新的现实主义"不仅要记录现实，而且还要"分析现实""批判现实"。他们所发起的电影清洁运动正是要扫除香港影坛那些低级趣味的影片，因为它们不但违反了时代的精神，而且无法激发观众向上的情感。在这种情况下，刘火子进一步提出要建设一种能够把握时代、暴露现实的影片，从而把"社会的诸般病态暴露出来"。而他为建设这种"暴露"影片所提出的具体措施，也在一定程度上呼应了内地左翼影人进入电影批评的主要路径。例如，号召开办刊物，"严正地批评各种影片"，并"作电影理论的建设"[3]。这也进一步反映出这次香港电影清洁运动的参与者们对于电影理论批评及其建设的关注和重视。

[1] 黄修：《电影清洁运动之意义》，载《红豆》1935 年第 3 卷第 6 期，第 194 页。

[2] 这种进化论式的思想在早期电影理论中同样是十分常见的，例如，可参考田亦洲：《最进化的戏剧——论中国早期"影戏观"中的进化论思维》，载《电影艺术》2017 年第 2 期。

[3] 其他建议包括：把运动对象扩大到非本地拍摄的外来国产影片；设立具体的运动机关；供给良好的电影脚本以及奖励良好的影片等，见刘火子：《论电影清洁运动》，第 182 页。

三、戏剧、粤剧与电影

总体来看,"特辑"第二、三部分中不同作者与香港文化界人士辩论的说明文章、与电影公司商榷的公开信,以及与内地官方机构——广州市戏剧影画歌曲审查委员会的函件往来,[1] 实际上也在一定程度上说明了当时正处于初始阶段的电影清洁运动在香港及华南地区所产生的社会影响和意义。但是这些回响显然也是非常有限的,因为这一运动很快便在香港电影界销声匿迹了,我们也很难在其他更多的香港媒体中发现有关电影清洁运动进一步的报道和讨论。这或许与何厌在1938年4月的早逝有关。在弟弟病逝香港之后,哥哥何础也几乎不再活跃于香港的戏剧及文化界。因此,这一运动实际上过早地便失去了自身最坚定的提倡者和支持者,因而也不难想象其后续彻底走向停摆的命运。

与此相对应的是,这一运动在当时的内地影坛也并非全无回应。相反,诸如《电声》《联华画报》等重要的上海电影刊物都针对香港的这次电影清洁运动发表了多篇报道和评论。[2] 有趣的是,我们可以在之前的分析中看到,虽然这一运动最初针对的是香港影坛"诲淫诲

[1] 实际上,清洁运动与广州市戏剧影画歌曲审查委员会的互动很有可能也建基于何氏兄弟与后者成员之间的私人关系。何氏二人20世纪20年代末、30年代初的活动中心实际上一直都是在广州,大概在1932年前后才回到香港的戏剧界。详细可参考卢伟力主编:《香港文学大系(1919—1949)·戏剧卷》,第52页。

[2] 可参见洛夫:《香港的电影清洁运动》,载《联华画报》1935年第6卷第12期,第25页;德华:《港华侨教育会抨击下流影片》,载《影坛》1935年第6期;黎慎玄:《香港发起清洁运动后各电影公司态度冷淡》,载《电声》1935年第4卷岁暮增刊,第1117页;波儿:《香港的电影清洁运动》,载《改造》1936年创刊号,第38—39页;张潜:《香港的电影清洁运动与电影教育》,载《青年界》1936年第9卷第3期,第104页;石英:《香港的电影清洁运动》,载《联华画报》1936年第7卷第2—3期,第9页。

盗"的粤语有声片，但是本地的倡导者们无论是在理论建设还是实际操作方面，都不遗余力地试图将其研究和批评对象扩大至普遍的电影情况。因此在一定程度上也表达出香港文化人士对内地电影政治、商业和文化环境的参与兴趣和互动欲望。但是在内地的媒体文章中，评论者普遍将抨击目标集中在"有害"的粤语有声片之上。尽管他们也支持和同情香港影坛所发起的这次清洁运动，但是绝大多数的内地媒体还是对其前景表示了悲观态度。他们普遍认为香港影坛的整治缺乏有力的政府介入，因此最终是无法达成的。在这种情况下，主要的媒体讨论焦点还是重新转回并最后集中在了对香港粤语有声片的批判之上，几乎完全没有涉及其他地区和国家影片对当时香港影坛可能造成的影响。

当然，我们并不能简单地将这类内地舆论视为某种形式的"大中原心态"[1]。一方面，这种偏向性的选择显然有着重要的商业考量：当时的粤语有声片凭借其语言和文化优势严重抢占了内地电影的市场，尤其是上海电影在华南和南洋等广大地区的市场，因此很容易便成为国内影片公司的主要批评对象；[2] 另一方面，内地影坛和媒体对于香港方言电影的批评和强调，也呼应着20世纪30年代前后国民政府统一国内电影审查和管理的努力，因此这种取向或多或少地带有一些政治

[1] "大中原心态"（The Central Plain Syndrome）来自电影史学者傅葆石对"二战"前后香港南来影人集体心态的描述。在这些来自上海的流亡知识分子看来，香港"本地方言的电影总是不自觉地流露出'轻浮的''淫秽的''迷信的''粗制滥造的'方面，因此"远远差于中国电影文化中心上海生产的国语片"。见［美］傅葆石：《双城故事：中国早期电影的文化政治》，刘辉译，北京：北京大学出版社，2008年，第119—130页。

[2] 关于国民政府对粤语片的审查，以及由此引发的上海电影界的反弹，尤其是两地商业公司的回应，可参见李培德：《禁与反禁——一九三〇年代处于沪港夹缝中的粤语电影》，黄爱玲主编：《粤港电影因缘》，香港：香港电影资料馆，2005年，第35—36页。

上的色彩。[1] 在这种情况下，随着 20 世纪 30 年代后期南京国民政府对华南地区控制权的逐步恢复和加强，香港影坛的第一次清洁运动以及与之相关的讨论很快便淹没在国民政府对方言电影的审查浪潮之中。

尽管如此，正如前文所述，在这次运动的过程当中，主要的倡导者和参与者实际上都展现出了较为系统的理论思考和建设。但是在主流的中国早期电影理论研究当中，这类来自香港的理论视角往往被大大忽略了。在电影学者范可乐看来，造成这一偏见的主要原因在于，当前的早期中国电影理论研究往往以上海电影和好莱坞电影的叙事风格为模板，因此关注的是某种"现代电影"概念的形成和发展。并且在 20 世纪 30 年代逐渐成形的中国电影的形式风格中，这种现代性又是以文明戏的视觉再现为基础的。与此相对，当时香港电影的发展主要以粤剧电影为主，而这些改编自粤剧的影片往往被认为是粗劣且落后的，尤其是在电影叙事和影像风格的呈现方面。在这种情况下，"落后"的香港电影自然也被认为不足以发展出系统的现代电影理论。

但是，通过对麦啸霞、薛觉先等 20 世纪 30 年代粤剧电影人理论文章的详细分析和研究，范可乐进一步提出，香港早期电影恰恰是在这种被认为是"落后"的粤剧电影中发展出了自身独特的美学风格特征。不同于当时的上海电影和好莱坞影片，这些粤剧有声片以"写意性"（ideationality）和"音乐性"（musicality）为基础，因此拥有更加另类的叙事结构、视觉风格和观众经验。总体而言，它们强调"偶发"（contingencies）而非"控制"（control），"表演的完整"（integrity of performance）而非"连续的幻觉"（illusion of continuity），"玩乐

[1] 关于国民政府对方言电影的管理审查，可参考萧知纬：《南京时期的电影审查与文化重建：方言、迷信与色情》，[美] 张英进主编：《民国时期的上海电影与城市文化》，苏涛译，北京：北京大学出版社，2011 年，第 196—213 页。

性"(playfulness)而非"严肃性"(seriousness)。因此,香港早期电影不仅拥有自己的电影理论,而且还形成了某种独特的本体论观念。在范可乐看来,这可以被看作一种"游戏的电影"(cinema of play),其接近现实的方式与写实的戏剧电影有所不同,它是以一种写意的形式展示出现实的形成过程以及当中互相起作用的人际关系、社会规范和政治事件,因此这也可以看作一种"潜能的电影"(cinema of potentiality)。[1]

范可乐对于早期香港电影理论的探索无疑是非常具有启发性和开创性的,但是他似乎也在一定程度上将自身的研究视野完全限定在了华南粤剧影人的理论建设当中。在电影史学家周承人看来,20 世纪 30 年代香港电影得以兴起和发展的一个重要原因在于华南地区文化人才的反哺,有效地弥补了当时香港商业电影制作中人才不足的问题。但是,这股"南下"的人才潮流不仅包括范可乐所提到的薛觉先等华南粤剧伶星,其中还有大量的广东戏剧界人士,尤其是年轻的戏剧学生。[2] 而何厌、何础两兄弟恰恰就属于后一种情况:二人在 20 世纪 20 年代末至 30 年代初一直都活跃在广州的戏剧表演界,并且都曾经师承于同样跨越戏剧和电影两界的知名剧作家欧阳予倩,直至 1932 年前后才回到香港,并开始广泛地参与到本地的戏剧、教育、媒体等文化领域之中。

尽管像何氏兄弟之类的香港戏剧界人士或许并未直接参与到本地的电影创作之中,但是其独特的经历和视角仍然展示出香港本地知识

[1] Victor Fan, *Cinema Approaching Reality*, pp.192—193.
[2] 周承人:《粤、港影界互动》,黄爱玲编:《粤港电影因缘》,香港:香港电影资料馆,2005 年,第 16 页;郑睿:《20 世纪 30 年代广东影人南下及其后续影响》,载《当代电影》2018 年第 4 期,第 80—85 页。

分子对于电影这一现代媒介较为丰富和系统的理论思考：第一，从内地到香港的"跨境"经验使得这些戏剧人可以同时观照内地和香港的电影理论和实践，一方面与内地的电影制作和理论建设进行对话和互动，另一方面也可以根据香港本地的独特情况进行新的理论讨论和尝试。在这个过程当中，两地之间深层次的商业、政治和文化流动，也以一种有意或无意的方式被嵌入到这些电影理论之中。第二，从戏剧、教育到电影的"跨界"经验也为他们提供了一种新的跨媒介视角，来重新审视和理解电影作为一种视觉媒介独特的媒介特性，甚至发展出自身新的本体论观念。而这些理论建设上的创新也进一步拓宽了我们对早期中国电影理论的整体认识和理解。从这个意义上看，重新检视香港第一次清洁运动当中的理论建设至少可以为我们介入早期中国电影（理论）研究提供一些新的可能视角，尽管从中建立起一个新的"香港早期电影理论"观念仍然有赖于更多历史资料的发现和分析。[1]

结　语

尽管其主要的倡导者和参与者都表达出了较为系统的理论思考和建设，但是何氏兄弟在战前发起的这次香港电影清洁运动并未产生其他更为重要和深远的实际影响。原因之一或许是因为这些来自教育界人士的温和指导和建议并不足以引起香港本地电影制片界的关注和重视。与此相比，在1938年发起的香港第二次清洁运动中，由于颇具

[1]　当然，此处所说的"香港早期电影理论"指的是一种宽泛意义上的概念，并非某种本体论式的定义。笔者认为，后者在实际研究中也是无法达成的。

影响力的制片商罗明佑和黎民伟的加入，其呼吁和主张得到了香港电影界一定程度的支持和响应。而1949年4月开始的第三次电影清洁运动不仅由百余位香港电影界进步人士共同发起，甚至还建立了专门的行业组织——华南电影工作者联谊会，因此不难想象这次运动可以成为香港电影史上规模最大、影响最深远的一次电影清洁运动。[1] 但是正如本文所示，无论其实际成效如何，"特辑"中有关电影及其媒介特性的讨论，仍然传达出当时香港教育及文化界知识分子对于本地电影工业发展及其社会文化影响的关切和思考。或许正是这样一种集体心态，始终贯穿了香港在不同历史时期内的三次电影清洁运动。

[1] 有关香港第二次及第三次电影清洁运动的基本历史介绍，可参考凤群：《香港电影清洁运动及其思考》等。

第二部分
冷战与香港电影的文化政治

香港国语电影的黄金时代："电懋""邵氏"与冷战*

傅葆石

20世纪中叶是香港国语电影的黄金时代。随着冷战格局在亚洲地区的逐步深化，香港社会出现显著的政治震荡与经济波动，电影产业厕身其中，自难幸免。从国共内战爆发到新中国成立以后，一方面，内地移民蜂拥至港，造成人口膨胀，就业挤压；另一方面，香港电影丧失了内地市场，面临各种挑战与转型的危机。与此同时，好莱坞式的大制片厂体制悄然兴起，影人政治立场上的"左""右"对立，影片语言定位上的国粤相争等，都加剧了香港电影的混乱局面，同时也促成了整个产业在基础设施、市场结构以及生产策略诸多方面的变化，为香港电影的现代化和全球化提供了有力保障，使其自20世纪

* 本文原载于罗鹏（Carlos Rojas）主编的《牛津中国电影手册》（*Oxford Handbook of Chinese Cinema*, New York: Oxford University Press, 2013）。笔者对译文进行了全面修订、润色，并在英文原文中加上了一些新资料，以及近年来的一些新想法和论点。因此，全篇与英文原文有很大的不同。中译稿原刊于《当代电影》2019年第7期。感谢天津师范大学中文系王羽副教授把英文原文译成中文。谨以此文献给罗卡先生，对他在香港电影研究中的重大贡献表示敬意。

80年代以降成为全球范围内最具活力的电影中心之一。近年来，该时期的香港国语电影日益受到学界的关注，包括电影刊物和影人访谈在内的新材料层出不穷，对相关的学术研究大有裨益。

然而，目前多数的研究成果很少参考美国政府的档案资料，这些资料涵盖了冷战时期政治、文化、社会等多方面相关问题，可以扩展深化我们对香港电影，特别是国语电影的认知。本文将以美国和香港两地的研究资料为依托，聚焦国际电影懋业有限公司（以下简称"电懋"）、邵氏兄弟（香港）有限公司（以下简称"邵氏"）相互纠缠的历史发展和文化策略，以及它们在冷战格局下与全球政治和殖民社会的关系，重新梳理香港国语影业跌宕起伏的黄金时代。同时，还围绕冷战的重要性提出一些有待深入探讨的议题，以加深我们对香港电影的研究。

一、重建战后电影

抗战胜利不足一年，国共内战便轰然打响。由于香港已经从日占时期（1941—1945）的凋敝衰落中迅速复原，而中国内地则正在经历政治动荡与经济崩溃，因此很多内地民众选择赴港避难。直至1949年内地局势尘埃落定之后，这种大规模的逃难现象仍在继续，致使香港人口从1945年的约60万激增至1949年的186万和1952年的218万。这些难民中不乏来自上海的演员、导演和企业家，他们的演艺才华和丰厚资金帮助饱受战争蹂躏的香港影业获得快速的复兴。

自20世纪10年代开始，香港一直是粤语片重镇。当时的香港粤语片大多制作简陋、情节单薄，却广受东南亚以及美洲各地的粤语人群的欢迎。史称"三年零八个月"的日占时期，大部分香港影人为避

免与敌寇合作，纷纷转业或逃入内地，香港影业遂遭受重创。

1946年，先于本地影人着手恢复香港影业，包括蒋伯英、严幼祥在内的一批上海"流亡影人"，就与邵邨人合作成立了战后香港第一家电影公司，即大中华影片公司（以下简称"大中华"），旨在利用香港作为自由港的便利、完备的法制和宽松的金融环境，为纷乱不堪的内地市场制作国语电影。在接下来的短短两年内，该公司共拍摄了约40部低成本的娱乐片，全部选用上海演员，其中部分影片还特别制作了粤语版吸引本地观众。不过当时内地通货膨胀严重，金融系统混乱，导致票房收入在结汇后大打折扣，公司很快入不敷出，关门大吉。

"大中华"的不幸夭折无法阻挡战后香港影业的蓬勃发展，巨大的市场需求（特别是东南亚地区）吸引着来自新加坡、河内、纽约和旧金山等多国多地资本纷至沓来，粤语电影遂得以重振雄风。截至1948年，香港共有约50家电影公司，总共拍摄了145部影片，其中126部为粤语影片。大多数公司规模有限，资金紧张，不具备独立制片能力；少数公司由左派"流亡影人"建立，如大光明影业公司和南国影业公司（实际为成立于1947年的上海昆仑影业公司的香港分公司）等，他们为支持中国共产党，将香港视为发动海外华侨的宣传阵地。[1]

与大部分中小影厂相比，具有好莱坞风格的永华影业公司（以下简称"永华"）鹤立鸡群，堪称业内翘楚。它在九龙塘设有专门的制片厂，拥有两个大型录音棚，一个后期处理中心，以及各种从美国进口的先进设备。更有甚者，它旗下的制作阵容也同样一时无两，包括女星周璇、白杨、李丽华，导演朱石麟、卜万苍，以及左翼剧作家

[1] 见苏涛：《浮城北望：重绘战后香港电影》，北京：北京大学出版社，2014年，第3—36页。

柯灵和欧阳予倩等政治背景各异的顶尖电影人才。该公司由著名电影事业家李祖永建立，启动资金号称超过百万美元，手笔惊人，实力超群。李祖永出身于上海一个显赫的权贵家族，先后毕业于国内一流的南开大学和美国名校艾姆赫斯特学院。抗战胜利后他到香港寻找投资机会，在流亡香港的战时上海"电影大王"张善琨的怂恿下，开始投身影业，力图推动中国电影走向世界。为了向全球最高水平看齐，"永华"不惜重金精心打造了卜万苍导演的《国魂》（1949）和朱石麟导演的《清宫秘史》（1949）两部历史巨片。作为公司的开幕之作，这两部影片在内地、香港以及东南亚地区均一炮而红，广受好评。虽然未能正式打入国际市场，但《清宫秘史》参加1948年在日本举行的第七届世界电影节，荣获纪念奖，成为香港首部在国际影展上获奖的影片。此后又入选瑞士洛迦诺国际电影节，并自称在欧美及中东等地公映，是第一部正式在国际电影节和国际电影市场上亮相的香港电影，算是部分地实现了李祖永的电影梦。然而不幸的是，与此前"大中华"所遭遇的困境如出一辙，内地金融体系的崩溃使"永华"难以从内地市场获取应得的票房收入，资金出现严重缺口。此外，公司管理不善，大量摄影器材弃而未用，员工之间更因政治立场对立和抗战时期的历史问题不断发生冲突，加之1949年彻底丧失内地市场，曾经所向无敌的"永华"再也不能带领香港电影直面危机、一往无前了，尽管它苦苦支撑到1956年才最终破产倒闭。

1949年以后，中国内地对香港电影审查日益严格，除少量左派影片之外一概禁止输入，由此造成香港影业陷入危机，其中粤语片（除了两广一些地方）主要针对中国内地以外的粤语人群，所受冲击相对较小，但以"南下影人"为制作班底的国语片本就局限于内地市场，当此难关无异于面临灭顶之灾。据香港影人沈鉴治回忆，新中国成

立后,"爱国热"弥漫于香港电影界。[1] 一些与内地保持紧密联系的影人返回内地；另一些左派影人（如刘琼、舒适等）则被港英当局强制遣返；而那些既没有离港回国,又不想去其他地方的影人,就面临着转型抉择：若想继续在电影界求存,要么开发新市场,要么制作接近内地意识形态的影片。1950年,在亲北京的实业家吕建康的支持下,袁仰安重组1949年成立的长城影业公司（以下简称"长城"）,开始制作"爱国"影片。依靠包括资深导演李萍倩在内的优秀制作团队,"长城"成为20世纪中叶香港国语片生产领域的中流砥柱,同时也是香港少数获准向内地输送影片的电影公司之一。此后不久,另有两家电影公司也加入其中。1952年,因被指控战时与日本"合作"而被迫离沪赴港的著名导演朱石麟,重组了由中国共产党领导的五十年代影业公司,更名为凤凰影业公司,力图延续左翼电影传统。同年,在香港《文汇报》编辑主任、共产党员廖一原直接领导下,同时获得内地扶持,影人卢敦成立了专门生产粤语片的新联影业公司,旨在打击庸俗落后的粤语文化产业,培育严肃端正的粤语艺术人群。这三家其后被俗称为"长凤新"的左派电影公司,通过香港的新华通讯社接受周恩来、廖承志等负责外事和侨务的中央领导人的指示。作为香港"爱国电影"制作的核心力量,它们始终致力于为香港观众推广新中国的政治思想和文化策略,并于1982年合并组成银都机构有限公司。

与此同时,其他大部分电影公司都在积极拓展东南亚市场,甚至瞄准海峡对岸。随着国民党政府败逃台湾,大批江南一带的难民也蜂

[1] 沈鉴治：《旧影话》,《理想年代——长城与凤凰的日子》（香港影人口述历史丛书之二）,香港：香港电影资料馆,2001年,第250—318页。

拥而至，这座宝岛无形中成为大陆以外最重要的国语区域。尽管香港影人对台湾市场寄予厚望，但由于审查严格、税收高昂、放映受限，以及好莱坞与日本电影的热销等原因，开疆辟土绝非易事。随着电影产量急剧下降，从业人员大量失业，当时的恶劣程度正如一位记者所言，"国语影业已岌岌可危"[1]。为了渡过难关，各电影公司纷纷寻求融资，其中最大宗的投资来自新加坡的娱乐业巨头国泰机构和邵氏兄弟公司。

由于这场危机，20世纪中叶的香港电影与东南亚地区变得密不可分，前者得益于后者的资金支持，同时又承载了后者的商业愿景和文化视野。[2] 事实上，国泰机构接管了破产的"永华"片厂之后，于1956年在香港成立"电懋"。其创办人陆运涛为新马首富陆佑之子，曾就读于剑桥大学，既拥有包括橡胶、矿业、酒店等庞大的商业帝国，精于商业运作，又具有文艺修养（尤精于雀鸟摄影），致力于为亚洲的大众文化注入现代精神，从"流亡影人"中延揽人才，组建一支高质量的制作团队，其中包括导演岳枫、易文，剧作家姚克、秦羽，女演员尤敏、葛兰，还特别邀请了从美国留学归来的钟启文和在美国新闻处负责文学翻译的宋淇，以更好地实践好莱坞的管理和制作模式（比如，效仿好莱坞组建了剧本编审委员会）。为了应对不同地域的电影市场，力求吸引更多的观众，"电懋"还成立了一个包括白露明、张清在内的由资深导演和偶像明星组成的粤语片制作机构（拍摄了一些极为卖座的时装粤剧影片，如《璇宫艳史》等）。1956—1960年间，"电懋"拍摄了一系列光鲜亮丽、魅力四射的浪漫喜剧

[1] 颜楷：《香港影人作何准备》，载《国际电影》1956年6月号，第36页。
[2] 杜云之：《中国电影史》（第三卷），台北：商务印书馆，1972年，第123—124页。

和好莱坞式歌舞片,描绘了西方文化影响下中国城市新中产阶级的价值观念和生活方式,如易文导演的《曼波女郎》(1957)、《空中小姐》(1959),王天林的《野玫瑰之恋》(1960)和唐煌的《玉女私情》(1959)等,在很多地方均取得了可观的票房成绩。"电懋"的初战告捷为战后香港国语电影产业的发展带来了希望,同时也对作为"电懋"夙敌的"邵氏"构成了威胁。此后,"邵氏"发动全面反击,从而在冷战的格局下造就了国语电影的黄金时代,而香港也在这个过程中逐步演变为举世闻名的"东方好莱坞"。

二、邵逸夫、邵氏影城与"文化护照"

1925年,邵氏兄弟(邵醉翁、邵邨人、邵仁枚、邵逸夫)在上海创办天一影片公司(以下简称"天一")。当时,刚刚起步的中国电影因西化严重而饱受诟病,"天一"却另辟蹊径,选取妇孺皆知的民间题材,强调传统价值观念,既增强了民族信心,又树立起品牌形象。1928年,邵仁枚和邵逸夫转战新加坡开拓东南亚市场,不到十年便建立了30多家连锁影院,主要面向散居海外的粤语人群。此后,随着粤剧电影《白金龙》(1933)意外走红,1934年"天一"设立"港厂"。1937年,日本侵华,上海爆发"八一三"战争,"天一"迁港,改组为"南洋",由邵邨人负责。拥有香港和新加坡这两个大英帝国在亚洲的主要城市,而两地之间又通过银行、海运、贸易等跨国体系紧密相连,由此"南洋"依赖于新加坡方面的资金流动和放映网络维持运转,"邵氏"则不断为香港供给产品和设备,借以继续积累资金,扩大市场。同时,港英当局认为"邵氏"电影为海外华人提供的中国传统文化和廉价娱乐享受,有助于维护香港(以至东南亚)社会的和

平与稳定，因此对此也持赞赏态度。显然，在有意无意间，"邵氏"电影从一开始就陷入殖民体系的缠绕之中。

"二战"期间，邵氏兄弟的电影事业遭受重创，部分影院毁于战火，邵邨人被迫离港，邵仁枚、邵逸夫兄弟在新加坡遭遇如何虽不全知，却也不难想见。但战争结束后，他们在港英当局的支持下，很快便恢复元气，卷土重来，到20世纪50年代初，已然建立起一座庞大的娱乐帝国，涵盖夜总会、主题公园、电影制片厂，以及遍布香港和东南亚的超过130家影院的超级院线。然而，在邵氏兄弟的娱乐帝国疾速扩张过程中，地位特殊、实力雄厚的陆家商业皇朝必然成为其最大的竞争对手。"国泰"本就拥有多家现代化高级影院，而且，正如前文所述，1956年"电懋"的成立，以及它在国语片和粤语片两个领域成功推行的电影时尚和品牌风格，有力地冲击了香港邵氏（父子）出品的低成本快销影片，无形中威胁到"邵氏"的商业地位。

邵氏兄弟当然不甘示弱。就在"电懋"成立的次年，邵仁枚留守新加坡，邵逸夫则远征香港，先是取代二哥邵邨人，成立邵氏（兄弟）公司，随后又启动了一系列野心勃勃的垂直整合计划，包括重组香港和台湾的分销网络，（得到港英政府的支持）在清水湾建立名为"邵氏影城"的全亚洲最庞大、最尖端的好莱坞大片厂式的制片机构，并企图走向全球市场。"电懋"的着眼点主要在于以新加坡为核心建立的电影院线；相较之下，"邵氏"的商业设想显然更胜一筹，与当年"永华"的全球视野构成了显著的呼应。20世纪五六十年代，"邵氏"拍摄的影片《梁山伯与祝英台》(1963)、《武则天》(1963)等先后在法国戛纳国际电影节和美国旧金山国际电影节上斩获了一些可谓无足轻重的奖项，却依然无法打入欧美和日本的主流市场。尽管如此，长袖善舞的邵逸夫比心向世界却最终功亏一篑的李祖永更进一步，他真

正缔造了华语电影的传奇。

作为邵氏兄弟电影王国的明珠,位于香港清水湾的邵氏影城于1958年开始动工,不断扩展,占地面积80000平方米,包括多个录音棚,两座永久性的露天街道布景,一套先进的彩色胶片显影装置,以及从欧美进口的各种一流电影设备。凭借这样的技术优势,邵逸夫开始致力于制作彩色宽银幕影片,从而大幅提升了香港电影的现代化水平。此外,他还不断和"电懋"争夺电影人才,建立起一支1300人的豪华团队,其中不乏如李丽华、凌波、林黛、赵雷、王羽这样的大牌明星,以及李翰祥、张彻、岳枫这些金牌导演。

邵逸夫还聘请了毕业于上海圣约翰大学、曾任职于美国新闻处主持《美国之音》的邹文怀担任宣传经理和制片经理,主要负责对内贯彻现代电影制片体系和资本主义管理制度,对外推广电影产品和树立企业形象。邹文怀也不辱使命,很快成为邵逸夫的左膀右臂,并以其美国新闻处的背景对"邵氏"的制片策略产生了一定影响,在摸索形成邵氏影城管理模式方面功不可没。与"永华"的粗放管理不同,邵氏影城一方面严格按照美国"福特—泰罗制"的科学管理体制和流水作业方法来调度运转,另一方面则突出邵逸夫的由上而下、高度掌控的管理手法,从资金预算到题材选择以至演员角色,每一个生产环节事无大小均由他监察督管,对每一项决策部署斟酌定夺,力求遵循组织绩效、成本效率原则,达到专业化、企业化与生产过程标准化,以实现利润最大化。正如导演何梦华回忆,"(在邵氏影城)一切都以计划为准,只要没有提前申请并获得批准,无论多么微不足道的事,都不能现场要求"[1]。为了合理控制和利用人力资源,"邵氏"依据年资

[1] 见朱顺慈、朱虹对何梦华的访问,香港电影资料馆,1997年11月21日。

能力或"市场价值"将员工分配调度,除对少数大牌明星网开一面之外,均以签订长期合约和强化人事制度来实施管理,包括设立演员训练班,以及要求演员、导演住在影城等级分明的宿舍。以《大醉侠》《金燕子》成名的女星郑佩佩这样回忆:"当我们跟别人对谈起,我们那时候住进宿舍的时候,很多外头的人,尤其是那些美国人,都会用一种很奇怪的眼光来试探我……的确我们几乎和外面的世界完全隔绝了,但是我们却是绝对受保护的动物……公司不赞成我们过早谈恋爱,当然是担心会影响到票房……"[1]在这座以管理和效率为指归的"梦工厂"中,现代企业制度的理性与高效展露无遗,其结果便是电影产量逐年增加,特别是在20世纪60年代中至70年代初这一高峰时段,每年都有大约45部影片问世。

特别在1957—1962年间,"邵氏"与其竞争对手"电懋"在产品定位方面都大相径庭。"电懋"通过倡导现代价值观念和西化生活方式在公共印象中建立起时尚先锋的企业形象;"邵氏"则从深入人心的中国民间文化传统出发,以一系列制作精良、视觉华丽的古装黄梅调戏曲片起家,用构思精巧的情节、耳熟能详的人物、优美动听的音乐和古色古香的歌词来吸引观众,积累"必属佳片"的口碑。包括岳枫的《白蛇传》(1962)、李翰祥的《江山美人》(1959)、《梁山伯与祝英台》,以及人物传记巨片《貂蝉》(1958)、《杨贵妃》(1962)和《花木兰》(1964)在内的这批古装戏曲片,显然延续了"天一"时期注重旧道德、旧伦理,发扬传统文化,力避欧化的发展方向和成功经验,运用新式技术,描绘出一个在政治动荡、腐败横行背景下超脱历史,

[1] 郑佩佩:《我,邵氏和香港电影》,见《香港的"中国":邵氏电影》,香港:牛津大学出版社,2011年,第122页。

闪亮着旖旎风光、纯正文明和永恒精神的"中国"。在国共内战中，数以千万的中国人流离失所，此后又大批流散海外，他们很容易对影片中刻画的家国祸难感同身受，并在观影过程中尽情释放对"家"的桑梓之念和对未来的惶惶之感，从而获得精神慰藉与心灵疗救。正是在这个意义上，这些耳熟能详的民间故事，经由李翰祥、岳枫等"流亡导演"的妙手编制，李丽华、凌波等红星惟妙惟肖的演绎，展现出一个既传奇又不朽，充满怀乡情怀的浪漫化和理想化的"中国"。进而言之，"邵氏"电影利用大银幕上的图像意境投射出20世纪中叶流散各地的华人们共同的创痛感、失落感、焦灼感，以及微妙的自豪感。由是观之，难怪"邵氏"出品的超历史、浪漫化的虚拟中国在20世纪中叶成了流散全球各地的华人之间的所谓"文化护照"：一个跨国／跨地区的想象性文化群体和一个共同的文化身份认同象征。

在一次采访中，邵逸夫曾将"邵氏"电影票房成功的原因归结为"我拍电影的目的是满足观众的愿望，他们怀念故国家园，珍视文化传统"[1]。的确，"邵氏"古装片在中国的香港、台湾以及东南亚都广受好评，风靡一时。尤其是讲述"梁祝"爱情悲剧的《梁山伯与祝英台》，在亚洲各地创造了票房奇迹，甚至被誉为"一种文化现象"[2]。当1963年4月影片在台湾上映时，由此引发的文化民族主义热潮将这座宝岛烘烤成为当地媒体所谓的"狂人城"。此后，该片连映半年之久，场场爆满。据一位《联合报》记者估计，仅台北一地，就有至少70万人参与观影。不仅如此，很多人反复观看，并随着影片中的插曲在电台整日播放而对这些插曲也耳熟能详，更对影片的主演凌波狂热

[1] 《邵逸夫的电影王国》，载《香港影画》1967年1月号，第46—48页。
[2] 焦雄屏：《女性意识、符号世界与安全的外遇：记〈梁山伯与祝英台〉四十年》，黄爱玲编：《邵氏电影初探》，香港：香港电影资料馆，2003年，第75—86页。

追捧。就在同一个记者笔下,这部电影被形容为"使好莱坞和日本影片黯然失色","它创造了绝对的奇迹。'邵氏'展现出世界级的电影制作水平。外国的月亮并不比中国更圆!中国观众已经对本国电影建立了信心"[1]。《梁山伯与祝英台》的惊人成功,终结了好莱坞电影在台湾的霸主地位,为香港国语影片全面打开了电影市场。而随着台湾市场的顺利攻克,加之黄梅调电影在世界各地华人观众中蔚然成风,"邵氏"与"电懋"一样,逐步取消粤语片制作部门,全力制作国语片。香港电影业迅速走向"国语化"。

三、冷战政治与国语电影的黄金时代

事实上,瞬息万变的市场环境加剧了"邵氏"和"电懋"在20世纪60年代初的竞争。他们为争夺明星互挖墙脚,竞相在东南亚和香港的自家院线中增加影院数量,争取好莱坞电影放映权,并争先恐后地将自己制作的影片投向市场,力求压制对手。例如,当邵逸夫发现"电懋"正在制作一部"梁祝"题材的爱情片时,他在短短两周之内就匆忙组建了一支由李翰祥导演带领的编剧团队,不惜一切代价赶制剧本,又动用所有资源加紧制作,从而抢在"电懋"之前完成了轰动一时的《梁山伯与祝英台》。为了报复"邵氏",陆运涛以承诺为李翰祥在台湾建立电影公司并提供资金支持为条件,将其挖至"电懋"麾下。不过,这种两虎相争的对垒局势并未持续太久,随着1964年陆运涛意外遇难,"电懋"从此一蹶不振。大敌一去,"邵氏"一家

[1] 见台湾《联合报》1963年5月13日;另见《梁祝佳话》,载《南国电影》第65期(1963年7月),第50—51页。

独大。与此同时，由于"邵氏"庞大的市场影响力和对院线的绝对控制，许多小型国语电影制片厂只能依赖他们的发行网络侥幸存活，而有些电影厂则只能迁往台湾，或者像黄卓汉的自由影业公司那样转向粤语片制作（或其他方言，如厦语、潮汕语）。[1]

20 世纪 60 年代，粤语电影业偃旗息鼓。在香港，超过百分之九十的人口讲粤语，粤语片也是最受欢迎的娱乐形式之一。它的表现内容都是粤语人群熟悉的日常生活和社会文化，主要吸引中下阶层观众，其中涌现的许多红极一时的巨星，诸如女演员白燕、芳艳芬、红线女、黄曼梨，以及男演员吴楚帆、张活游、卢敦和张瑛等，都是造诣高超、胸怀理想的艺人，广受观众欢迎。然而，粤语电影业因市场有限，资本规模较小，一向抱残守缺。从战后开始，除了少数几家相对而言设备先进、经营有方的公司，如"新联""岭光"和依靠新加坡资本成立的光艺制片公司等，整个行业都在技术上停滞不前，充斥着眼光狭小、预算低廉、运营乏力的小型片厂。他们经常通过向东南亚和美洲唐人街的电影分销商或放映商收取"片花"维持运转，而后者只着眼于"紧跟市场需求"。因此，虽然从 20 世纪 50 年代末到 60 年代初，平均每年有 200 部粤语电影上映，但除了出现了一些新人（如萧芳芳、陈宝珠等）外，大多数影片无论在技术上还是艺术上都并无太多创新。然而，随着香港人口的年轻化（1961 年，香港人口的半数都在 21 岁以下）以及受教育程度和城市化程度的显著提升，粤语黑白"残片"的市场份额不断被"邵氏"一部又一部的彩色宽银幕大片所挤占，以至 60 年代末，粤语电影便停止生产了。[2]

[1] 黄卓汉：《电影人生》，台北：万象图书，1994 年，第 103—150 页。

[2] 《香港年鉴》（第 20 卷），第 2 章，香港：华侨日报社，1967 年，第 119—120 页。

"邵氏"电影在20世纪中叶的"国语化"并由此在全球华人圈中牢牢站稳脚跟,其实与此时正如火如荼的亚洲文化冷战密切相关。[1] 目前,随着英国和美国各方的解密文件和其他档案资料逐渐开放,这个研究领域正日益受到关注,也为我们重新探求全球格局下的香港电影文化史提供了宝贵的发掘空间。1949年,中华人民共和国成立,向苏联"一边倒"。紧接着朝鲜战争爆发,亚洲地区成为美苏争霸的冷战新阵地。英国统治的香港邻近中国内地,实行资本主义市场经济,成为大国政治角力和意识形态对抗的隐蔽战场,被西方传媒称为"亚洲的柏林"。美国情报部门和作为美国盟友的台湾当局,在香港收集有关中国的情报,组织反共活动,并在出版、教育、电影等领域进行宣传渗透,试图煽动来自中国内地、香港地区以及东南亚的华人华侨投向"自由世界"。而内地视香港为观望世界的"窗口",亦同样设立了专门机构,用于采集反共势力方面的情报,并协调多方力量投入对敌斗争,双方在香港这片"方外之地"上展开了包括情报宣传战在内的各方面搏斗。[2]

在这种特殊背景下,香港影业不可避免地卷入了冷战政治的旋涡。以"长城""凤凰""新联"以及"南方"为主体的"爱国"电影公司,与亲台的"自由影业"楚河汉界,"左""右"分明。(不过,受内地政府支持的"爱国电影"在"统战"的前提下由"邵氏"和"国泰"的院线在星马一带放映。)在1952—1953年,它们的宣传策略并非鼓吹去殖民地化与打倒"蒋匪帮",而是力求以内容健康、制作

[1] 李道新对冷战和华语电影史的关系做过重要的初步性梳理,见《光影绵长》,北京:北京大学出版社,2017年,第118—138页。

[2] 见《美国驻香港总领事朱利安·哈林顿赴港英政府》,1953年6月9日,美国国家档案馆,#2526,RG59。

精良的电影作品来争取香港和东南亚观众对新中国的支持。事实上，"长凤新"的一些名作，如朱石麟的《一板之隔》《中秋月》（1953）、李萍倩的《禁婚记》《白日梦》（1952）、吴回的《败家仔》和卢敦的《十号风球》（1960），巧妙地将20世纪30年代上海电影的现实主义美学融入对当时中下阶层生活满怀人道主义，刻画入微的影像之中，深得观众喜爱。虽然与"电懋""邵氏"等相比普遍薪资微薄，更面临港英当局不时搅扰阻挠，但相当一部分优秀影人——如导演朱石麟和李萍倩——还是甘之如饴，始终为"爱国"事业奉献才智。随着1966年中国内地开启"文革"序幕，"长凤新"的影响力急剧下降，举步维艰。[1]

"自由影业"包括"邵氏"和"电懋"，以及一些如"新华""自由"等专攻台湾市场的小公司。国民党当局退守台湾后，痛定思痛反省败因，意识到电影作为一种宣传武器，对影响民众心理的重要价值。但鉴于台湾影业规模有限，技术落后，因此计划发动南逃香港的影人协同"反攻大陆"。他们为支持"自由影业"的香港电影公司提供市场准入、税收减免以及其他优惠政策。早在1953年和1954年，先后两次包括制片家胡晋康、李祖永，红星李丽华、葛兰、白光等国语电影工作者组团赴台参加蒋介石就职庆典，劳军表演，宣示其亲台立场，刮起一阵旋风。1957年，经过向香港政府几年的争取，"港九电影戏剧自由总会"成立。这是一个半官方的国民党驻港电影宣传办事处，负责安排相关活动来支持"自由中国"。例如，每年派团赴台

[1] 有关"爱国影业"，参见许敦乐：《垦光拓影五十秋——南方影业半世纪的道路》，香港：简亦乐出版，2005年；沙丹：《长凤新的创业与辉煌》，银都机构编著：《银都六十（1950—2010）》，香港：三联书店（香港）有限公司，2010年，第30—43页；张燕：《在夹缝中求生存——香港左派电影研究》，北京：北京大学出版社，2010年。

祝寿，在"双十节"举行庆祝活动，与"爱国影业"的"十一国庆"敌我分明，互相争拼，以及动员并审核香港影人入会，因为按照台湾方面的规定，只有演职人员全部为"自由影人"的香港影片才能在台湾公映。

"邵氏"和"电懋"这两大香港"自由电影"巨头都是"自由总会"的坚定支持者，在群雄争逐台湾市场的过程中，获得国民党政府的另眼相待，以至于造成其他中小独立电影公司怨声载道。事实上，这种负面情绪显然是忽略了两家公司与台湾方面的互利关系。毋庸讳言，一方面，在冷战时期，两大公司的发展壮大离不开台湾和美国在市场扩展、人才交流、技术革新、国际合作等多方面的支持。而另一方面，无论"邵氏"还是"电懋"，都以其高额的制作预算、熠熠生辉的明星制度和庞大的放映院线，使"自由影业"在20世纪60年代以后在市场表现方面比"爱国电影"拥有明显的优势。由此不但能够从台湾不断输入人才（特别是演员和编剧）壮大"自由影业"声势，而且吸引"长凤新"系明星改换门庭（时称"投奔自由"），削弱敌对势力。同时，台湾当局需要"电懋"和"邵氏"的影片代表"中国电影"参加国际电影节，为"国"增光（特别是"邵氏"更借此走向全球，树立品牌）。另外重要的是，或鲜明或隐晦，在银幕上夹杂着悲欢离合、莺歌燕语的冷战政治性。当"电懋"出品的歌舞片《空中小姐》（易文导演，1959）在以浪漫爱情故事来表现台湾和新加坡两地的资本主义发展成就的同时，还特别加入了一首由影片女主角葛兰在台北圆山饭店演唱的插曲《台湾小调》，来歌颂"宝岛"的繁荣富庶，人人安居乐业，而且"人情浓如胶，大家心连心"，也就并非心血来潮了。无独有偶，"邵氏"在其古装戏曲片中通过才子佳人式的爱情故事，或各种稗史逸事，讴歌中华传统文化和价值观念，承载民族身

份符号的"文化护照",实则暗中应和美国针对中国的"务使海外华人远离中共"的文化冷战策略,而与台湾以"中国文化传统"代言人自居的宣传政策更是不谋而合。[1] 同时,港英当局在冷战格局下尽力保持"中立",并不希望美国和台湾的反共活动过分公开影响香港的社会稳定,因此这些标榜娱乐挂帅的软性文化倒能见容于港英当局。

四、中华武术与中日合作

1965年,随着盛极一时的古装戏曲片被日本武士片、意大利西部片和好莱坞谍战片所取代,"邵氏"及时改弦更张,在推出"彩色世纪"后,着手打造"新派武侠片"热潮。正如资深电影评论家罗卡指出的:"'武侠世纪'或'新派武侠电影'上承20世纪二三十年代上海武侠片传统,亦接续了香港20世纪60年代初、中期粤语武侠片的技术人才与潮流,吸收了日本和西方动作片的技术特点……美艺上新意不多,只不过在武打技术上有大幅度的改进,强化了实战和残酷感,剧作方面则比粤语片更为认真。"[2] 这种武侠片以其牵动人心的戏剧张力以及富于电影感和"悲壮气氛"的打斗场面,在华人世界迅即造成轰动,引发了香港电影所谓的"阳刚"风气,从而扭转了20世纪20年代以来华语电影突出女明星"阴柔""女性化"的传统。[3] 包括王羽、狄龙、姜大卫、陈观泰在内的一批英气俊朗、肌肉丰美的香

[1] 见《截至1957年6月20日的美国国家安全计划》,《美国外交关系(1955—1957)》(第9卷),第608—610页;另见刘现成:《台湾:电影、社会与国家》,台北:扬智文化事业股份有限公司,1997年。

[2] 罗卡:《邵氏彩色武侠世纪的渊源与发展》,黄爱玲编:《邵氏电影初探》,香港:香港电影资料馆,2003年,第116页。

[3] 张彻:《回顾电影三十年》,香港:三联书店(香港)有限公司,1994年。

港男星开启了赤膊上阵的"英雄本色"。许多制作精良的武侠片,如张彻的《独臂刀》(1967)、《大刺客》(1967)、《金燕子》(1968)等,都以表现极富真实感的武打场面、悲壮就义的英雄主题,以及浪漫化的男性气概与兄弟情谊而著称。但与此同时,它们也隐隐透露出一种与古装黄梅调影片极为相似的意识形态,即以一个想象的、超历史的理想化中国为背景,讲述一段非同凡响的历史故事,强调忠贞、孝悌、正义等中华传统美德。"邵氏"很快又将功夫片引入此次武侠片热潮,这种功夫片通常以清末民初的社会动乱为背景,重点表现南派武术和岭南大众文化,以争取香港观众的"本土"认同。例如,1971年香港拥有400万人口,其中一半以上低于35岁,属于娱乐消费的主力军,能帮助香港成为一个实力雄厚的电影市场。但是,真正购票观影的年轻观众并不像他们的父辈那样对遥远的"中国"魂牵梦萦,而对本土文化日渐关怀。事实上,许多备受赞誉的功夫影片,如张彻的《方世玉与洪熙官》(1973)、刘家良的《洪熙官》(1977)、《少林三十六房》(1978),如20世纪四五十年代的粤语片一样,改编自岭南地区广为流传的民间故事、地方戏曲和历史传说,以流畅的镜头语言和惊险的武打场面重新包装。

据毕业于日本理工大学艺术学部、1970年开始取代邹文怀担任"邵氏"制片主任的蔡澜回忆,在20世纪六七十年代国语电影的黄金时代,"'邵氏'经营理念是,拍多部,赚多部"[1]。武侠片和功夫片以其高度公式化的情节人物和重复再利用的布景道具,尤其适合"邵氏影城"的流水线作业模式。事实上,这类影片的代表性导演张彻、刘

[1] 罗卡、邱淑婷:《蔡澜谈邵氏,嘉禾跨国制作及交流》,罗卡编:《跨界的香港电影》,香港:康乐及文化事务署,2000年,第138页。

家良平均每年都能完成四到五部影片。为了尽快提高效率和优化技术,"邵氏"还聘请了日本电影技师加盟。"邵氏"从20世纪50年代末开始,在美国扶植亚洲资本主义发展的大环境下,从日本引进摄影师和特效师,以提升彩色故事片(特别是黄梅调影片)的制作水平。到了20世纪60年代,随着日本电影产业的衰退,"邵氏"的雄厚资本和先进设备就更能吸引日本导演和技术人员加盟,如虎添翼。

在具有日本求学背景的蔡澜主掌制片事务期间,许多日本导演,特别是那些与日活株式会社渊源颇深、在青年观众中备受欢迎的导演,纷纷加入"邵氏",协助其完成了一系列别具一格的间谍惊悚片、歌舞片和青春电影,在香港青年观众中深受欢迎。除导演之外,其他才华横溢的制作人员还包括作曲家服部良一和摄影师西本正。这些日籍电影专家共参与制作了31部"邵氏"影片,其中包括由井上梅次导演的《香江花月夜》(1967),该片被誉为"邵氏"史上最佳歌舞片,以及由松尾昭典导演、山崎岩编剧,宾户锭、浅丘琉璃子、滨川智子等日本演员参演的《亚洲秘密警察》(1967),该片是一部"邵氏"与日本日活株式会社合拍的动作片,等等。如果说武侠片和功夫片共同描绘了一个遥远而神秘的文明古国的话,那么这些由日本影人参与制作的影片则表现了由飞速的车流、繁忙的机场、时尚的美女俊男,以及高端酒店与豪华夜场所组成的现代资本主义社会的都市图景,与当时香港的真实面貌——与突飞猛进的工业资本主义相伴而生的严重社会不公与经济失衡问题,引发出如1966—1967年的"苏守忠事件"以及由左派人士领导的"反英抗暴"斗争——相去甚远。这种逃避态度也代表了整个"邵氏"对香港社会现实的疏离,这或许是它企图在复杂的文化冷战中保持一定程度的政治距离。

引进日本电影导演和技术人才,并不时与韩国电影巨头申氏电

影制作公司和好莱坞大公司合作拍片,这种国际化创作模式也是"邵氏"的夙愿之一,就像20世纪60年代的香港玩具和纺织工业力图达到国际标准、打进全球市场一样。尽管"邵氏"以配有英文字幕的武侠片和功夫片试图敲开西方主流电影市场的大门,虽然始终不得其门而入,但它作为亚太电影领军力量的地位却是无法撼动的。在美国亚洲基金会等组织的推动下,1953年,大日本映画公司董事长永田雅一邀请邵逸夫联合成立"东南亚电影制片人协会",此后逐步演变为著名的"亚洲电影节"。"邵氏"代表香港、新加坡以及所谓"自由中国"地区,从1960年开始每年都获奖无数,并在20世纪60年代中期取代日本方面成为电影节的首席发言人。与之相似,诞生于1964年的台湾电影金马奖更成为"邵氏"的"奖仓"。"邵氏"在亚洲电影产业中的影响力,助其在20世纪六七十年代大肆扩张商业网络,使"邵氏影城"成为电影人眼中的"亚洲好莱坞"。

然而好景不长,20世纪70年代成为"邵氏"由盛而衰的分水岭。1970年,邹文怀离开"邵氏",自创嘉禾影业(香港)有限公司,凭借鼓励明星自组公司拍片的"分红制"经营方式,成功签下被"邵氏"拒之门外的功夫巨星李小龙和喜剧天才许冠文,二人相继贡献了武打片经典《唐山大兄》(1971)、《精武门》(1972)、《猛龙过江》(1972),以及粤语喜剧片《天才与白痴》(1975)、《半斤八两》(1976)、《鸡同鸭讲》(1988)等热门影片。这些影片或是投射出一种蔑视权威、反抗体制的挑衅情绪,或是辛辣讽刺现代生活的有失公平和不合人道,使香港观众耳目一新,为之一振。自此,"嘉禾"开始与"邵氏"分庭抗礼,并驱争先,不禁让人想起此前"邵氏"与"电懋"的激烈竞争,只是这一次,曾经无往不利的"梦工厂"再也无力造梦,很快便败下阵来。由于过分强调商业利润和生产规模,"邵氏"

已经不能满足观众日益升级的欣赏口味；而反观年轻的"嘉禾"，思维新颖，机制灵活，更凭借成龙的喜剧功夫片成功打入日本市场。20世纪80年代初，在作为其兄长和长期合作伙伴的邵仁枚去世后不久，邵逸夫决定出售"邵氏"在东南亚的大部分电影院线，并停止拍片。此后，他出任香港电视广播有限公司董事会主席，引领香港的电视广播事业进入技术变革与全球竞争的新时代。

结　语

20世纪中叶是香港国语电影的黄金时代。"永华""长城""凤凰""电懋"堪称始作俑者，"邵氏"则将其推上高潮。正是这一时期亚洲成了全球冷战的新战场，而东、西两大阵营之间隐晦的文化冷战在香港悄然展开，造就了电影工业的技术现代化以及市场、人才和资金的跨界扩展。事实上，"自由影业"的兴旺带动了台湾娱乐业在香港的发展，不只大量电影人才加盟"邵氏"，国语流行歌手邓丽君、姚苏蓉、青山、尤雅、张帝等亦纷纷来港登台。"爱国影业"亦为了与之抗衡，安排内地著名剧团如上海越剧团、广东潮剧团、北京京剧团等到港举行盛大演出。同时，冷战局势并未完全阻挡"自由影业"与"爱国影业"之间的有效互动。比如，邵逸夫与"凤凰""长城"时相往来，得以从桑弧导演的《梁山伯与祝英台》（1953）和越剧电影《红楼梦》（1962）等中汲取灵感，从而诞生了其后"邵氏"的一系列脍炙人口的古装黄梅调巨片。冷战对20世纪香港以及全球华人的流散文化影响深远，很多重要课题需要我们更深入地去发掘和探讨。

（翻译：王羽）

战后香港粤语片的左翼乌托邦：
以"中联"改编文学名著为例*

吴国坤

 战后的香港百废待兴，电影业却一枝独秀，单单是 20 世纪 50 年代，粤语片的产量就达一千五百多部。但是，当中不乏浑水摸鱼和粗制滥造的作品，或神怪荒诞有余而艺术与社会批判意识尽付阙如的创作，引人诟病。眼看着粤语片面临危机，一众影人（包括粤语片名人吴楚帆、白燕、卢敦、张活游、黄曼梨等 21 位创办人）成立中联电影企业有限公司（以下简称"中联"），抗拒滥拍，并以自己的片酬作为投资，不惜工本地制作心目中优秀的作品。这种集体性创作和合作社营运模式，甚具当年左派理想主义色彩（三大左派电影公司"长城""凤凰""新联"前后成立），但"中联"在坚持制作有益世道人心的作品之余，不忘走通俗和平民化的路线，做多元化的尝试，以切合本土粤语片观众的脾胃、启迪民心。在其生产的 44 部影片中，超

 * 本文作者要感谢与黄爱玲和蓝天云的意见交流和协助。本文亦有赖香港研究资助局（RGC）的研究基金项目才得以完成，研究项目为"Colonial Censorship and the Cultural Politics of Hong Kong Cinema in the Cold War"。原刊于《当代电影》2016 年第 7 期。

过一半以上是改编自中国古典文学、戏曲和西方文学作品（英、美、俄、意大利）。冷战氛围下的英殖香港，在电影文化翻译的过程中，粤语方言电影的"本土"身份如何与中国"五四"以及西方经典的叙事传统和好莱坞的通俗故事成功融合，并跨越各自的界限？本文研究的文本包括《天长地久》（1955，改编自美国德莱塞《嘉莉妹妹》）、《春残梦断》（1955，改编自俄国托尔斯泰《安娜·卡列尼娜》）和《寒夜》（1955，改编自巴金的同名小说）。

一、电影改编中西文学经典

从当代多媒体与多元文化的角度出发，我们得以重新考虑在20世纪50年代中期"中联"改编的几部西方文学名著。"中联"取材自西方名著的三部电影：《孤星血泪》〔1955，改编自狄更斯的《远大前程》（Great Expectations）〕、《春残梦断》〔1955，改编自托尔斯泰的《安娜·卡列尼娜》（Anna Karenina）〕和《天长地久》〔1955，改编自德莱塞的《嘉莉妹妹》（Sister Carrie）〕。西方名著改编只占"中联"出品的一小部分，还有多部影片取材于其他文学作品，包括改编自俄国戏剧奥斯特洛夫斯基同名剧作的《大雷雨》（The Thunderstorm，1954）、通俗中国戏曲和本地小说、"五四"时期的文学经典（巴金的"激流三部曲"）、连载小说、天空小说和柯南·道尔侦探小说等。[1]

"中联"在发展初期极需要引人入胜、文笔出色的电影剧本，务

[1] "中联"改编外国文学和电影名作共6部，而改编中国古代文学名著和戏剧作品有19部。统计见周承人：《光荣与粤语片同在——吴楚帆与"中联"》，蓝天云编：《我为人人：中联的时代印记》，香港：香港电影资料馆，2011年，第33页。

求雅俗兼顾。[1] 1954—1955 年的短短两年间,"中联"改编西方文学经典,数目不多却悉力以赴,把西方经典重新演绎为本地化的中国故事,面向 20 世纪 50 年代香港的大多数粤语观众,到底有什么策略上的考虑,要冒怎样的(市场)风险?

论者常指出"中联"成立的使命,是制作有艺术价值的粤语片:

> 一群志同道合者,有感于当前影坛弥漫着歪风邪气,濒临绝境,于是奔走呼吁,倡议自觉和革新,以祈挽狂澜于既倒。经过几度磋商,认为有必要集合力量,组织属于自己的机构,以求能主宰自己的艺术意向。[2]

所谓的"歪风邪气",概指 20 世纪 50 年代的粤语电影充斥着很多神怪迷信、胡闹荒诞,纯粹以娱乐大众和赚快钱为目的之电影制作。[3] 粤语有声电影自 20 世纪 30 年代伊始,已蒙上"粗制滥造"的污名(其中涉及复杂的文化和政治,此处不赘)。在 20 世纪五六十年代,粤语片在海外(尤其是东南亚)预售发行权(即所谓"卖片花")已成惯例,粤语片的制作进入高峰,本地影业以高速度拍摄低成本影片,大多制作粗糙简陋。据影人黄曼梨(1913—1998)回忆:"1950

[1] 1956 年,李晨风将明代汤显祖《牡丹亭》改编为粤语片《艳尸还魂记》,笔者以另文(英文)讨论,见 Kenny Ng, "The Resurrection of Female Ghosts from Classical Chinese Opera and the Hollywood Tradition in Cantonese Cinema", in Marie Laureillard et Vincent Durand-Dastès eds., *Ghosts in the Far East in the Past and Present* (Paris: Presses de l'Inalco, 2017)。

[2] 史文:《中联影业公司》,林年同编:《五十年代粤语电影回顾展》(第二届香港国际电影节特刊),香港:市政局,1978 年,第 48 页。

[3] 对"中联"成立背景的简洁分析,见廖志强:《一个时代的光辉:"中联"评论及数据集》,香港:天地图书有限公司,2001 年,第 13—28 页。

年粤语片异军突起，每年出产影片达 300 部之多，由于外埠市场的需求量很大，卖端口价钱很高，不少独立公司就在这年纷纷组成，大量拍摄粤语片。"[1]

吴楚帆（1911—1993）不只是粤语电影的大明星，同时一直是改革粤语片的大旗手，也是"中联"的创办人。在《中联画报》的创刊词中，他解释了"中联"成立跟当前粤语片市场的生态关系：

> "中联"成立于 1952 年 11 月，那个时期，粤语影片非常蓬勃，在产量上，可以说是战后的黄金时代，年产 300 部以上。但是，尽管产量惊人，如果任其发展下去，则崩溃的危机，必然接踵而来，因为产量增加并不正常，供销不平衡，相对形成了市场的困难，就只好力求制作成本的减低，必然影响到产品质量上的粗糙和简陋，因而就不能满足一向对我们粤语片热诚爱护与殷切期望的观众们的要求，于是营业上就必然遭遇困难了。[2]

显然，"中联"尝试把西方文学搬上银幕，跟本地人对文化体面的观念有关。在这种环境下，"中联"却借用外国文学的高尚格调在市场上逆流而上。现在的问题并非本地改编应否忠于外国原著，而是改编能否适应本地情况，以及如何因应粤语片观众的口味和感情，以抗衡市场压力。拍摄时，改编之作如何适应当时的社会文化气候？当文本从一个历史环境跨进另一个历史环境，其间的得与失又是什么。

[1] 黄曼梨：《黄曼梨自传（节录）》（1973—1974），蓝天云编：《我为人人：中联的时代印记》，第 181 页。

[2] 吴楚帆：《吴楚帆的中联抱负》，原载《中联画报》1955 年 9 月第 1 期，见蓝天云编：《我为人人：中联的时代印记》，第 170 页；有关吴楚帆与"中联"，另见周承人：《光荣与粤语片同在——吴楚帆与"中联"》，第 26—35 页。

二、抒情电影——改编《安娜·卡列尼娜》为《春残梦断》

以李晨风（1909—1985）的《春残梦断》为例，一个跨文化和跨媒体电影改编上的有趣现象就此诞生，即"中联"的电影改编是十分自由且随意地改动托尔斯泰原著的。这部改编之作更接近另外两部类似的西方电影：一部是朱利安·杜威维尔（Julien Duvivier）的《安娜·卡列尼娜》〔1948，英国制作，费雯丽（Vivien Leigh）主演〕，另一部是由米高梅公司出品，克拉伦斯·布朗（Clarence Brown）执导的同名有声片〔1935，由传奇女星嘉宝（Greta Garbo）主演——她曾演过两次安娜的角色，之前一次是1927年的同名默片〕。据说李晨风导演"常常去看外国电影，带着摄影机去，把镜头一个一个拍下来，带回家里去研究、分析。研究人家的分场、调度、镜头运动、镜位等"[1]。他很可能看过《安娜·卡列尼娜》的电影，在构思改编时脑海里可能就是杜威维尔的版本。因此，他也许拿这个浓缩的电影版，即一个二手的西方文学电影改编作为"原著"，而非直接"模仿"托氏原著。的确，《春残梦断》的片头字幕并没有提到托氏的小说，正如"中联"这段时期的其他改编电影也没提到原著（那时翻拍外国电影和改编外国文学并没有版权问题）。

不过，将西方经典自由移植到中国的银幕上，自有观众期望背后的社会文化基础。我们可假定20世纪50年代的香港，很少有中国人读过托氏原著的英文或中文译本。一般观众进入戏院时，心中根本无所谓"原著"可资比较。文本忠实与否不成问题，因为粤语片的版本无须特别忠于原著小说。认为电影改编旨在教育本地观众认识文学经

[1] 顾耳（即古苍梧）：《李晨风》，林年同编：《五十年代粤语电影回顾展》，第65页。

典，特别是外国文化的伟大杰作，这种因循论调似乎站不住脚。要是这种以电影为启蒙的说法未能令人信服，那在粤语片中用上托氏的故事，有什么特别目的？

托尔斯泰把安娜·卡列尼娜写成19世纪俄国贵族阶层一个肆无忌惮的女人，敢于追求浪漫爱情，大胆寻找性欲享乐，最终被社会遗弃，落得名誉扫地。不过，《春残梦断》中的潘安娜（白燕饰）则较为感情克制，也更拘守礼法，不断拒绝儿时好友王基树（张活游饰）向她的热烈求爱。有影评人指出，女主角安娜的性格改动是必要的，因为她"不能被保守的观众接受"[1]。但是这么明显的主题对比，很难用来解释李晨风把影片拍成女性故事的艺术目的。

笔者认为导演的意图是想利用电影这种新媒介，将这对恋人的精神折磨和情感波折写得更加有血有肉。就此而论，王瑞祺见解独到，他指出了影片的抒情主旋律和浪漫趋向，而对影片的整体表演则有所保留。他说：

> 《春残梦断》是个很不平均的作品。简单的说，李晨风原来的意图，是要以同一的音乐母题（是谁的浪漫主义交响曲？）来强调（或升华）潘安娜、王基树这对不能结合的恋人之痛苦，然而电影的失手之处，是它毫不自制的煽情手段，把马师曾极力写成一个有虐待狂的残酷丈夫，而白燕、张活游的角色则沦为涕泪滂沱的工具。[2]

[1] 蓝天云：《破格的女子——李晨风早期电影阅读笔记》，黄爱玲编：《李晨风——评论·导演笔记》，香港：香港电影资料馆，2004年，第90页。

[2] 王瑞祺：《乏善足陈的人之苦泪——管窥李晨风电影》，黄爱玲编：《李晨风——评论·导演笔记》，第94页。

王瑞祺的评语相当公正，但我看《春残梦断》时，心中想的倒不是托氏的小说，而是好莱坞那些"家庭通俗剧"（family melodrama）和"女性电影"（woman's film），特别是道格拉斯·瑟克（Douglas Sirk）的《地老天荒不了情》（*Magnificent Obsession*，1954）、《春闺情愁》（*All That Heaven Allows*，1955）、《苦雨恋春风》（*Written on the Wind*，1956）、《春风秋雨》（*Imitation of Life*，1959）。影片探索女性的欲望及其困境，她们多是已婚之妇，育有孩子，不但受社会环境制约，还受生活上的物质条件摆布，无计可施。这些已婚妇人在外遇到意中人，不惜红杏出墙，但有些最终还是会因道德约束而舍弃婚外情。在瑟克手上，催泪煽情片（tearjerkers）升华为洗练的电影佳作，具有细腻的场面调度和精致的画面构图。

我们不该忽略李晨风的影像实验。笔者留意到安娜睡房的"窗框"布置，是一个极好的电影手法和镜像隐喻，刻画出"闺中少妇"的境况：室内的框框和窗户构成不近人情的障碍，令她与外界隔绝。第一场"窗旁戏"是女主角注目凝视屋外的情人，特别让我想起《春闺情愁》的一个镜头：简·惠曼（Jane Wyman）饰演的女主角，困在房子内靠着冰冷的窗格子。作为深情凝望和愁情深锁的有力比喻，这样的窗旁戏在《春残梦断》中出现了三次。不过，在最后一次，主体的位置倒转了。站在街角的变成了安娜，她被丈夫逐出家庭，永远不许回来，她回望房中的女儿（这是不祥之兆，使人感到她的小女儿将要成为另一个被囚禁的女性受害者）。这个哀丽的场面调度，也许是一次倾注感情的肆意发泄，是另一个催人热泪的时刻。

影片另一个重要的营造抒情效果的技法，来自主观镜头的运用，将观众视线跟女主角的视点合而为一。李晨风在他的笔记里强调采用角色的主观感觉，可"使观众走入戏剧境界中，仿佛参观了剧中的境

地"[1]，以表现女主角个人的看法和感受。影片甫一开场，就是安娜忧心忡忡的脸部特写，她躺在船上思索自己不幸的婚姻。旁白是她亲戚读信的声音，让观众知道她的处境。然后是从安娜的视线看海的主观镜头，使观众更意识到她心中的波涛起伏。安娜搭船从香港返回澳门老家，大致呼应了杜威维尔片中开场的一幕——安娜·卡列尼娜在莫斯科火车站邂逅年轻军官佛伦斯基，因而燃起恋情。在《春残梦断》中，安娜的主观回忆，由一幅与儿时玩伴王基树的合照，勾起青梅竹马的好日子。这部粤语片和托氏原著及其在西方电影改编的最大共同点，在于赛马这一场戏。在原著小说中，佛伦斯基赛马及堕马的情节是一个关键时刻，让安娜丈夫得悉妻子的婚外情。而在李晨风的改编中，赛马一段变成了安娜的主观视角（通过她从望远镜观看王基树比赛一段）和情感宣泄的私人时刻。她大胆取过丈夫手中的望远镜，目不转睛地看着情人骑马和堕马的情景。

至于影片作为文学经典改编，能否做到吸引本地观众，又为何它能做到，李晨风的导演笔记写道：

> 选择故事的标准：
> 题材素材有无吸引力：
> 1. 上级观众说好（导演技术）
> 2. 下级观众感动（编剧技术）
> 主题是否伟大：伟大的感情胜过伟大的道理[2]

[1] 李晨风：《谈〈春〉与〈春残梦断〉》，黄爱玲编：《李晨风——评论·导演笔记》，第133页。

[2] 同上书，第132页。

导演无疑希望这部改编作品能受到中上阶层的观众欢迎。他虽尽力通过场面调度和摄影机运动来提升影片的艺术性,以满足上层观众;但也不得不承认《春残梦断》票房失利,换言之,影片未能令"下级观众感动"。为何写一对恋人的烦恼痛苦,却不能在本地观众心中引起感情共鸣?是否单纯因为改编文学经典的电影注定是香港的票房毒药?或者,20世纪50年代的香港社会还没有大批成熟的中产阶级观众,去欣赏一部风格优雅、悲喜交集的浪漫而具批判性的电影?李晨风检讨影片何以失败时,说主要是因为片子所描写的爱情:"基树哭安娜之爱有违旧道德之处,强作同情,观众不能接受,因而种种痛苦,观众不同意,此外无别了。"[1] 有趣的是,导演尝试在改编影片中传达一种"高尚"的感情,试图在一些伟大的西方杰作中寻找理想崇高的人间情爱,而托尔斯泰描写俄国贵族的小说也许让他以为可从中寻获。影片确实难以达到导演的野心,同时可能有点曲高和寡,遂未能讨好50年代的粤语片观众。

笔者反而认为影片之所以不能吸引观众,在于其讲故事的抒情技巧发挥不足。影片除了有华丽服装、豪华布景和室内装饰,也有摩登舞会等噱头,却未能充分展现恋人之间的关系,特别是无法向观众交代为什么男女双方会如此痴迷于对方。安娜和基树两人无论是会面或交谈,似乎都没有感情根据,感觉一点也不"浪漫"。故事铺排丝毫没有探索这对恋人激情投入、不能自拔的复杂心理。男主角不断生硬地向女方重申他的爱如何无私,以显出自己人品如何"高尚",实在很难打动严肃或通俗观众的心。影片的开放结局似乎要传达出一个

[1] 李晨风:《从〈春〉到〈发达之人〉的总检讨》,黄爱玲编:《李晨风——评论·导演笔记》,第133页。

"进步"信息:安娜沿着海边踏步而去,似乎要寻获新生,而非像托氏笔下的女主角以自杀收场。但安娜太含糊疑虑,让观众看得不是味儿。相反,一旦导演回到大家耳熟能详的封建家庭(源自巴金小说和"五四"的题旨),他对专制丈夫的刻画反而令人印象深刻(由名伶马师曾饰演的丈夫一派威严,充满明星风采。当年许多电影评论皆赞赏马师曾演技,却掌握不到影片描写的感情主线)。

三、时不我与:《天长地久》得力于《嘉莉妹妹》

李铁(1913—1996)的《天长地久》是另一部较少人认真研究的电影,尤其是探讨它与其师法的好莱坞电影之关系。影评人甚少注意威廉·惠勒(William Wyler)执导的《嘉莉妹妹》(Carrie, 1952),而李铁这部作品的主要戏剧结构就是借用了惠勒的作品,但在角色处理、人物关系和情感表达各方面都有大幅改动,以适应本地观众口味。

电影《嘉莉妹妹》的背景是19世纪90年代。詹妮弗·琼斯(Jennifer Jones)饰演的小镇少女嘉莉去芝加哥闯生活,希望能出人头地,遇到了劳伦斯·奥利弗(Laurence Olivier)饰演的温文尔雅、比她年长许多的乔治·赫斯特伍德(George Hurstwood),两人其后互生情愫。乔治是有妇之夫,在一家高级餐厅当经理。他的婚姻生活极不如意,因被嘉莉深深吸引而向她展开追求,最后一同私奔到纽约。他在纽约逐渐日暮途穷,从一个有教养的中产阶级沦落为街头乞讨的底层人物,而嘉莉却在百老汇的歌舞团觅得一角,日渐上位,最后更成了歌舞明星。

在李铁的电影版中,吴楚帆饰演的陈世华在岳父的酒店任经理。他遵照父亲遗命,娶了富有太太,并依靠岳父的酒店生意为生,以养

活寄人篱下的贫困母亲和妹妹。男主角一片孝心，个人婚姻又如此不幸，对此粤语片大大淡化了原著主角性格可鄙的一面：在德莱塞笔下，乔治主要因贪恋嘉莉的美色而发动追求，从而踏上身败名裂之路。红线女饰演的角色在片中名叫梅嘉丽，从中国内地农村来到香港打工。乡下女出城寻找爱情、追求成就，这一主题无论是在西方写实文学或描写中国现代化发展的故事中都可见到。李铁的改编把女主角塑造得谦卑朴素，具备女性的贤良淑德。当一对恋人逃到澳门，想重过新生活，却遭遇连番挫折不幸。女的决定离开男的，以免成为他的负累。她独力挣扎求存，终于成为粤剧红伶（剧终时红线女可谓演回自己的身份），而男的却继续遭厄运打击，沦为贫病孤苦的流浪汉。

根据黄淑娴的研究，《嘉莉妹妹》最早在1945年就有中译本，由重庆建国书店出版，1949年后内地翻译了德莱塞共12部著作之多，基本与作家晚年同情共产主义有关。《嘉莉妹妹》确实是对美国资本主义有所鞭挞，因而小说能吸引"中联"等左倾的粤语影人。[1]

在意识形态之外，笔者尝试提出另一些假设。德莱塞的原著以19世纪末芝加哥为背景，芝加哥当时正是新兴大都会，也是美国资本主义的都市化身。嘉莉从小镇女孩摇身一变而为百老汇红伶，可谓圆了美国梦。女主角的转变，反映了一个"转型"时期，美国在世纪之交社会和科技急速更迭变化，浪漫的往昔和农村的人际关系被金钱挂帅和机器时代的赤裸现实取而代之（在惠勒的影片中，嘉莉先是在一间鞋厂工作，但被缝纫机弄伤手指而失业）。小说写男主角因为执着于过去而陷入绝望，潦倒堕落；女主角则平步青云，从工人阶级爬上了

[1] 黄淑娴：《个人的缺陷，个人的抉择：〈天长地久〉与1950年代香港跨文化改编身份》，蓝天云编：《我为人人：中联的时代印记》，第127页。

社会高位，因为她做人总是向前看，懂得把握眼前机会。这部作品不像一般的伤感小说，不肯对肉欲或邪恶妄加惩罚，因为当社会环境有利于实现一个人的欲望和野心时，这些所谓的缺点也可带来好处。因此，时间之推移和人物处变的心态，正宜粤语片导演向西方文学取法，以刻画发生于战后香港的一段爱情悲剧。其时，香港本土华人社会正面临快速工业化和资本主义发展，日益富裕。《天长地久》中的悲剧冲突可以解读为现代都市人夹在中国家庭观念与西方个人主义、传统与现代、乡村与城市之间进退维谷之时所面对的宿命。

德莱塞的"道德故事"是说金钱对人生各方面的影响，以及人生无法一成不变。乔治因为偷了老板保险箱内的钱，与爱人私奔，从此堕落。德莱塞将男主角的偷窃行为写成一次"阴差阳错"，非他自己所能控制。一个锁偶然"咔嗒"一下，便改变了一个人的一生。乔治一夜发现保险箱的门打开了，里面有几千元钱。他点数之后，保险箱的门却突然关上，才萌生贪念拿走这笔钱。因为曾经夹带私逃，无法在社会上找到体面工作，一对私奔男女遂陷入贫困，终于迫使嘉莉离家自立。在李铁的改编中，偷窃一事则处理得更富戏剧性，男主角对其道德人格也更自主。陈世华把钱拿出保险箱后还游移不定。他把钱放进信封封好口，本想亲手交还酒店老板，也就是他的岳父。但他与岳父见面后，因妹妹要被迫下嫁富家子以助岳父拉拢关系，而与岳父大吵起来。他感到被为富不仁者侮辱与压迫，于是把心一横，把钱拿去，希望在澳门重获新生。毕竟，他觉得问心无愧，因为他在酒店打工多年，被迫存下许多不能动用的钱，他这次等于是取回部分而已。

这两部改编之作，都极力在银幕上为嘉莉营造一个更浪漫、更贞洁的形象。惠勒的嘉莉既是个感性的情人，也是个驯良的妻子，与原

著小说大大不同。[1] 在德莱塞笔下，嘉莉是个只顾往上爬的无情女子，在遇到乔治前曾当过一个推销员的情妇。自私自利、追求享乐就是嘉莉得以平步青云的原则。惠勒镜头下的嘉莉则是浪漫而充满母性，詹妮弗·琼斯演来更富于女性气质和魅力。惠勒甚至编造戏剧化的灾难，为女主角的选择找出理据：嘉莉怀孕却不幸流产，遂决定离开乔治，希望他回去找儿子，满以为他前妻的家会让他过得更好。好莱坞眼中多愁善感、宽容忍让的嘉莉，很可能比德莱塞笔下那个以自我为中心的女主角更能令粤语片改编者觉得中看。

嘉莉的角色在《天长地久》中演变为贞洁女子与浪漫情人，但影片却把红线女的演技压抑削弱，将她塑造为一个文静优雅的女性。红线女本身是粤剧名伶，但在片中显然没有充分发挥天赋（她只唱了一首插曲），而最后她踏上舞台生涯的安排，对不熟悉原著故事的观众来说，似乎突兀了一点。李铁对故事中男主角的兴趣比对女主角要大，电影旨在刻画一个挫败无用的知识分子、不合时宜的男人、沦落底层的流浪汉。

惠勒影片中的男主角意志消沉，境遇一落千丈，正好给粤语片的改编者用作表现生不逢时的中国知识分子如何充满内疚，又如何受澳门和香港殖民统治的深重压迫。《天长地久》结尾，饱受挫折的男主角流离漂泊，徘徊于一间破旧失修的客栈，可以说是赤裸写实的关键一幕，反映了 20 世纪 50 年代香港贫穷一面的境况。在《天长地久》片末，当一对恋人久别重逢，陈世华抬头凝望着梅嘉丽艳光四射的相片（现代表演事业商品化的标志），吐出悔恨的心声。他自知没勇气重新

[1] Stephen C. Brennan, "Sister Carrie becomes Carrie", in R. Barton Palmer ed., *Nineteenth-Century American Fiction on Screen*, New York：Cambridge University Press, 2007, pp.186—205.

做人，只好不告而别。梅嘉丽追出来，直至剧院闸门之外。两人背向观众，看不见面孔，身处朦胧暗黑的巷里，他们的阴影恰好表现出德莱塞笔下那种为势所迫、身不由己的感觉：个体的感伤怀旧和浪漫恋情，看上去总是那么苍白脆弱，经受不起外界的风雨打击。

四、苦泪的男人：20 世纪 50 年代粤语电影与改编"五四"经典《寒夜》

在 20 世纪 50 年代的粤语家庭伦理片中，描写懦弱无能的男子跟自己的命运搏斗，似乎屡见不鲜。李晨风导演于 1955 年上映的《寒夜》，也是由吴楚帆饰演一个患肺病的读书人。在《天长地久》终结前，吴楚帆语泪交织，向情人诉说着男人的脆弱，不堪风吹雨打而自甘堕落，可谓粤语片中表现苦泪男人的经典写照，隐隐然象征着战后落魄的男性知识分子又一场涕泪滂沱的肆意表演。正如王瑞祺所言："吴楚帆是五十年代电影里最富诗人气质的演员。他本身就是一个吊诡，一种矛盾的组合；没有英俊的小生面孔，有嫌魁梧的身材，可是由他演这类乏善足陈的人却有出奇的感染力。"[1]

王瑞祺还认为这种"乏善足陈的男人"堪称粤语片的典范，是典型的"李晨风式"人物，其实也大可称为"吴楚帆式"的男人（演技精湛有如吴楚帆当然演过各式各样的人物），这类人物"都不能列入正面或反面人物的二分法。他们的共同特征，是性格懦弱、委决不定，而且大多数都是抑郁症患者，宿命主题的信徒"[2]。这种"乏善足

[1] 王瑞祺：《乏善足陈的人之苦泪——管窥李晨风电影》，第 98 页。
[2] 同上书，第 92 页。

陈的男人"的原型,在战后粤语片中的佼佼者要数巴金笔下《春》中的高觉新,而"中联"在1953年将小说改编成电影,亦是由吴楚帆饰演。高觉新既是个摆脱不了传统桎梏的弱男子,同时又因为他的懦弱怕事,导致身边的女人一一遭殃,变相成为封建制度的帮凶,因而王瑞祺说高觉新是个"无可救药的男人"并不为过。[1]

这里要补充一下李晨风和吴楚帆合作的《寒夜》。巴金的小说写于1944—1945年间,1946—1947年间在《文艺复兴》上连载,1947年正式出版。《寒夜》以抗战时的重庆为背景,讲述汪文宣(吴楚帆饰)和曾树生(白燕饰)在大学认识后结了婚,两人回到重庆夫家与汪母共住,而男主角始终无法平息婆媳之间的纠纷。树生是个时代女性,在一家银行工作,能干而又擅长社交。相反文宣只能到出版社当个小校对员,社会地位低,收入微薄,又患有肺病,要靠妻子撑起一家几口。剧中婆媳常生龃龉,树生被逼离家出走。夏志清指出,故事中"男主角毫无出众之处,这种人在战前、战时或者战后到处得见。"[2] 男主角既当不上战时英雄,大学时代的理想又早已破灭,连当个像样的人夫、人父、人子都不能,在粤语片中饰演汪文宣的吴楚帆在镜头下几度涕泪交零,不能自已,完全是一副"乏善足陈的男人"模样。

饶有意味的是,吴楚帆曾经将1955年的粤语片《寒夜》带到上海给巴金观看,而作家后来谈起这部电影与小说的异同:

> 四年前(笔者按:1957年)吴楚帆先生到上海,请我去看他带

[1] 王瑞祺:《乏善足陈的人之苦泪——管窥李晨风电影》,第92—93页。
[2] 夏志清:《中国现代小说史》,刘绍铭等合译,香港:友联出版社有限公司,1979年,第327页。

来的香港粤语片《寒夜》，他为我担任翻译。我觉得我脑子里的汪文宣就是他扮演的那个人。汪文宣在我的眼前活起来了，我赞美他的出色的演技，他居然缩短了自己的身材！一般来说，身材高大的人常常使人望而生畏，至少别人不敢随意欺侮他。其实在金钱和地位占绝对优势的旧社会里，形象早已是无关重要的了。[1]

吴楚帆本人几乎昂藏六呎[2]，但饰演颓唐无力的汪文宣又是如此炉火纯青，在巴金眼中他是演活了"缩短了自己的身材"的小男人。同样值得留意的是粤语片如何融合"五四"文学反封建主题及好莱坞式家庭通俗剧的思想，对战后香港（和华人）社会提出（或有人称略嫌保守）和谐的社会和家庭观念。粤语电影的反封建倾向常对权威（即父权）提出质疑，但笔者认为巴金《寒夜》更吸引李晨风，是因小说中两代母亲——汪母代表传统，树生象征现代女性——的矛盾组合，对导演来说更为切合西方家庭通俗剧中女性遭遇的社会角色转变和困惑，而电影探讨的对象已由父亲推及母亲。

汪母是传统的中国女性，极为反对树生的社交生活，而且因为儿媳没有举行传统的婚礼，在汪母眼中就不算是正式夫妻。树生一方面遭到上司的追求苦缠，最终答应跟他奔赴兰州工作；另一方面，她尝试履行妻子的责任，因为兰州工作有较高的薪金，可以用来医治文宣日趋恶化的肺结核症。现代女性处于追求个性与家庭责任的两难局面，其实正合20世纪50年代粤语家庭伦理片的老套。不过，巴金在讨论粤语片中树生比较顺从的形象时，有以下批评：

[1] 巴金：《谈寒夜》(1961)，《寒夜》，北京：人民文学出版社，1983年，第264页。
[2] 呎，英美制长度单位，即英尺，1英尺为30.48厘米。——编者注

> 影片里的女主角跟我想象中的曾树生差不多。只是她有一点跟我的人物不同。影片里的曾树生害怕她的婆母。她因为不曾举行婚礼便和汪文宣同居，一直受到婆母的轻视，自己也感到惭愧，只要婆母肯原谅她，她甘愿做个孝顺媳妇。[1]

巴金相信粤语编导对女主角做如此改动，有他们的苦衷。原著中的树生长得漂亮，长袖善舞，在社会上有较高的地位。她自己解释道："我爱动，爱热闹，我需要过热情的生活。"[2] 小说中女主人公追求绚丽人生和个人自由，其实比较类似好莱坞的家庭伦理剧。这不禁令人联想起瑟克的《春风秋雨》中，饰演单亲母亲娜拉（Lora）的拉娜·特纳（Lana Turner）为了抚养女儿，努力在百老汇向上爬。母亲专注于事业，与女儿缺乏沟通，因而导致母女同时爱上一个男人的悲剧。女性在事业和家庭之间难以两全其美，可见一斑。

《春风秋雨》成为当年美国最赚钱的电影，皆因有着一切催泪片的元素。"好莱坞早就知道英雄（或女英雄）在完成特殊社会角色的要求时，必然可赚人热泪，而情节剧（melodrama）则是兼顾社会角色和引人落泪的戏剧形式。"[3] 如此推断，李晨风对树生一角的处理是企图让她在面对角色失败（作为母亲）的时候，能重拾转变的决心，以及面临破坏的家庭伦理和社会秩序，因此可以解释小说和电影结局的迥异。小说描写树生几个月后重回重庆，似乎萌生了改嫁的念头，却得知文宣刚已离世，而儿子与汪母亦不知去向。巴金在小说的结语中如

[1] 巴金：《谈寒夜》(1961)，《寒夜》，第 265 页。
[2] 同上书，第 267 页。
[3] Tom Lutz：《哭泣：眼泪的自然史和文化史》，庄安祺译，上海：上海社会科学院出版社，2003 年，第 214 页。

此形容树生的惆怅:"夜的确太冷了,她需要温暖。"[1] 到底她要寻找儿子和汪母,重回过去,还是奔向兰州重投另一个男人的身边?小说暗示树生已做好决定,但要求读者去猜测。

李晨风的处理手法不同,树生是为势所逼而抛夫弃子。影片末尾,树生来到丈夫墓前留下他们的结婚戒指,表示跟墓中人虽生死相隔,但此情不渝。然后她在墓前发现儿子和婆婆的身影,婆媳之间前嫌尽释,并一同带儿子回乡。显然,巴金对粤语片的结局不太满意,其写于1961年的讨论文章,甚至将树生最后可能奔向在兰州的上司的故事结尾,联系到对国民党统治下的"旧社会"的批判。巴金后来分析树生道:"她可能找到丈夫的坟墓,至多也不过痛哭一场。然后她会飞回兰州,打扮得花枝招展,以银行经理夫人的身份,大宴宾客。她和汪文宣的母亲同样是自私的女人。"[2] 巴金更自我批判说,原著小说写树生孑零地溜达在凄清的寒夜里,完全是无力的控诉,是属于小资产阶级的东西。

在20世纪60年代初巴金对女主角做更尖锐的批判,对向往青春和物欲的树生捅了一刀,是"文革"前要保持阶级觉醒的先兆吗?相比之下,白燕饰演的树生可谓"集摩登与传统于一身,经济上独立自主,感情上却又不失对爱人对家庭的忠贞诚恳"[3],也许白燕身上独缺批判者欲见的辛辣女性形象,以激发家庭伦理和社会结构的失衡,而李晨风的《寒夜》已然脱离巴金的《寒夜》,自成一个伦理和美学体系。早有评论指出李晨风电影中的美学建构,擅用大特写和静态镜

[1] 巴金:《谈寒夜》(1961),《寒夜》,第 256 页。
[2] 同上书,第 268 页。
[3] 易以闻:《写实与抒情:从粤语片到新浪潮》,香港:三联书店(香港)有限公司,2015 年,第 236 页。

头描摹男女深情凝视和爱的挣扎。例如，白燕赴兰州前夕，夫妇二人有长达九分钟的分手场面。王瑞祺相信电影的每一个镜头恰恰印证了法国哲学家德勒兹（Gilles Deleuze）所谓的"情感图像"（l'image-affection）[1]，尽显了"遗世独立的恋人图像，在超越尘世的第四空间里汝尔恩怨，分散复合"的美学和人生哲理——这近乎是抽象化的美学构图。镜头在表露一对恋人尝试以更宽恕、更包容的心境面对社会逆流和战火下的天地不仁。

李晨风的电影不啻是承担了 20 世纪 30 年代知识分子导演（如蔡楚生、孙瑜）的社会批判传统。这一代人早已经历过战火、社会分崩离析和家庭破碎；但李晨风的作品却具有沛的浪漫色彩和抒情主义，在山雨欲来的冷战年代，粤语片《寒夜》仍旧述说着人间有情，对"和平"有着一分更沉着的渴望、更生活化的向往。因而他所代表的粤语电影伦理道德观，岂能以简化的传统民间智慧或保守观念概括之。[2]

《寒夜》对家庭通俗剧的全新探讨，正是针对大众追求家庭和社会完美解决之道的欲望而生。李晨风大胆地改写巴金"夜的确太冷了，她需要温暖"的结语，树生在山野间找到丈夫的坟，还遇上汪母和儿子，家姑教孙子拉着母亲的手，然后一起回乡下去。是的，一切来得太巧合，妥协也许来得太容易。情节剧为人诟病之处，是其解决问题的方式简单得不合情理，因此被称为"巧妙的骗局"[3]。但如果

[1] 王瑞祺：《乏善足陈的人之苦泪——管窥李晨风电影》，第 95—96 页。
[2] 例如，李焯桃论李晨风："他和当时绝大多数进步的粤语电影工作者一样，对资本主义社会或富人的批判只是从传统农业社会的道德观出发，认识和抗拒也停留在民间智慧的水平。"见《初论李晨风》，黄爱玲编：《李晨风——评论·导演笔记》，第 43 页。
[3] Tom Lutz：《哭泣：眼泪的自然史和文化史》，第 216 页。

我们将影片放在 20 世纪 50 年代的思想和话语中,把"乡下"理解为"祖国"的延伸,加上苦泪之男和父亲在家(国)的缺席,电影结尾是否隐含对中国时局更严峻的批判?也许只有通过大众眼泪的洗涤,才能洞悉情节剧的虚假,因而达至电影艺术教化的功能,提升大众对社会的警觉性。《寒夜》看似简单和保守的妥协以及粤语片的伤感主义,是否会较提倡冲突和斗争的意识形态更能批判地抚平时代的"创伤",安攘在不公义的世界中受屈辱的和受欺压的灵魂?明乎此,故有易以闻所言:"可否也是将一段人生的悲剧放回自然的轨迹上去?一副躯壳的死亡,成全两段感情得以在新的关系中连接再生;正如悲恸的寒夜一旦过去,初春的晨曦就会随之来临。"[1]李晨风不愧为一位"女性导演"[2],将原著中男性的自我沉溺巧妙地转化为歌颂女性的结局,为其家庭通俗剧平添了一份希望,并以喜剧收场。其粤语片对女性世界的观照,大可与同年代好莱坞的上乘之作等量齐观。

小结:未竟全功的乌托邦电影

在分析《春残梦断》票房惨败的原因时,李晨风相信该作品论制作、编导、演技都不逊于许多票房更好的电影,并说:"首先在戏以外检讨,中联公司的厄运占最大的成因。"[3]所谓"厄运",我们可以推测是部分"中联"电影都是叫好不叫座,而市场和观众口味(包括粤

[1] 易以闻:《写实与抒情:从粤语片到新浪潮》,第 244 页。
[2] 高思雅(Roger Garcia):《社会通俗剧概观》,林年同编:《五十年代粤语电影回顾展》,第 20 页。
[3] 李晨风:《谈〈春〉与〈春残梦断〉》,黄爱玲编:《李晨风——评论·导演笔记》,第 133 页。

语和国语、本地和海外）随时在变,"中联"的文艺片路线与文学经典改拍电影的手法是否不合时宜? 李晨风在笔记中说:"在今天粤片和国片的风尚,偏重于时代、青春、色情、打斗方面",而他逆流而行,戮力要建构粤语片的抒情传统。他认为流行影片中的"残忍、恐怖、刺激、紧张,固然是一种感情","但是哀怨、凄怆、缠绵、绮腻,难道不能打(动)现代观众吗?"[1] 李晨风的理想主义,也是"中联"想要坚持的乌托邦电影理想。在其短短的15年历史中,生产影片只有44部。"中联"于1967年毅然结束(最后一部影片在1964年公映),是其作品已跟不上香港现代都市步伐("五四"文学或鸳鸯蝴蝶派小说的电影改编,似乎把观众带回一个停滞不前的传统中国,不见出路),还是"中联"与东南亚政治变色及海外市场脱轨有关,抑或是大(政治)环境使然(吴楚帆后来亦移民加拿大)? 当时的香港左派电影圈被逼走上政治化之路,许多问题有待研究者进一步考掘。如果电影是有历史记忆和文化传承的,那么"中联"留存下来的名句"人人为我,我为人人"(出自李铁导演、吴楚帆主演的《危楼春晓》,1953),从今日分割撕裂的香港社会回顾,岂是过时的口号,反而是被遗忘的香港精神。

[1] 李晨风:《创作的困局》,黄爱玲编:《李晨风——评论·导演笔记》,第135页。

商业与政治：冷战时期香港左派对新中国戏曲电影海报的再创造[*]

许国惠

冷战时期，尤其是20世纪五六十年代，社会主义阵营与资本主义阵营壁垒分明，彼此想要突破对方的防线困难重重。欧美有不少著作研究冷战时期两个阵营之间的文化渗透，这些研究大都集中讨论资本主义阵营如何成功地将其文化产品输入敌对阵营。学者们要么从音乐、要么从电影着手，指出来自英、美、西德等资本主义国家的文化产品，如何吸引生活在社会主义阵营中的人民大众。[1] 然而，本研究

[*] 原刊于《当代电影》2016年第7期。

[1] Sean Allan and John Sandford eds., *DEFA: East German Cinema, 1946—1992*. New York and Oxford: Berghahn Books, 1999. Daniela Berghahn, *Hollywood behind the Wall: the Cinema of East Germany*. Manchester and New York: Manchester University Press, 2005. Mark Fenemore, *Sex, Thugs and Rock 'n' Roll: Teenage Rebels in Cold-War East Germany*. New York: Berghahn Books, 2007. Gezim Karsniqi, "Socialism, National Utopia, and Rock Music: Inside the Albanian Rock Scene of Yugoslavia, 1970—1989," *East Central Europe* 28 (2—3): 336—354, 2011. Carol S. Lilly, *Power and Persuasion: Ideology and Rhetoric in Communist Yugoslavia, 1944—1953*. Boulder: Westview Press, 2001. Katherine Pence and Paul Betts eds., *Socialist Modern: East German Everyday Culture and Politics*. Ann Arbor: University of Michigan Press, 2007. Uta G. Poiger, *Jazz, Rock, and Rebels: Cold War Politics and American Culture in a Divided Germany*. Berkeley: University of California Press, 2000.

却揭示出冷战期间跨越阵营的文化输出和接受还有另一种模式，即从社会主义向资本主义地区的文化渗透。20 世纪五六十年代，中华人民共和国向奉行资本主义的香港大量输出电影和其他文化产品。其中，戏曲电影和戏曲表演在香港尤其受到欢迎，[1] 港英当局因此感到非常不安，并开始考虑在香港扶植粤剧，与内地戏曲电影和内地来港剧团的戏曲表演竞争。[2]

内地出口到香港的第一部戏曲片为 1953 年上海电影制片厂拍摄的越剧电影《梁山伯与祝英台》（以下简称《梁祝》）。该片自 1953 年底在香港上映 173 天，观众超过 52 万人次，票房收入超过 67 万港币，打破当时香港的所有票房纪录。[3] 考虑到当时香港人口只有 200 万，这样的票房成绩足以说明影片受欢迎的程度。1953—1966 年，内地共拍摄 121 部戏曲电影，其中 49 部发行到香港，占总数的 40%。[4]《梁祝》以后，还有不少新中国戏曲片在香港取得高票房，比如黄梅戏《天仙配》、粤剧《搜书院》、京剧《杨门女将》、绍剧《孙悟空三打白骨精》等。

戏曲片在香港这样一个商业社会受到欢迎，除了影片本身优秀外，还要归功于成功的宣传策略。事实上，每部内地片进入香港，都

[1] 其他故事片受欢迎程度大大不如戏曲电影：《梁山伯与祝英台》和《搜书院》分别超过 52 万人次；《杨门女将》接近 30 万人次；《孙悟空三打白骨精》接近 40 万人次。见许敦乐：《垦光拓影五十秋——南方影业半世纪的道路》，香港：简亦乐出版，2005 年，第 222—229 页。

[2] 关于港英当局的讨论，见 Hui Kwok-wai, "Revolution, Commercialism and Chineseness: Opera Films in Socialist Shanghai and Capitalist-Colonial Hong Kong, 1949—1966", dissertation, University of Chicago, 2013, Chapter 6。

[3] 许敦乐：《垦光拓影五十秋——南方影业半世纪的道路》，第 223 页。

[4] 关于中华人民共和国拍摄戏曲片的情况，请参看高小健：《中国戏曲电影史》，北京：文化艺术出版社，2005 年，第 290—302 页。香港放映内地戏曲片的情况，参看许敦乐：《垦光拓影五十秋——南方影业半世纪的道路》，第 222—231 页。

会寄一套宣传材料给南方影业有限公司（以下简称"南方"），其中包括刊登在各电影杂志上的宣传文字和图片，以及张贴在电影院门口的海报、剧照等。影片在香港上映期间，为了重新包装这些来自社会主义中国的宣传品，本地左派会重新创作一套文字和图像宣传材料。文字宣传主要刊登在左派报刊上，包括当时被港英当局列为共产党报纸的《大公报》和被列为左派期刊的《长城画报》；图像方面则包括海报、宣传单和剧照等。由于两地政治、经济状况和意识形态背景迥异，两套宣传材料从文字内容到图像风格皆截然不同。笔者曾撰文详细讨论左派在香港宣传内地戏曲片的文字材料，揭示这些文字所反映的意识形态。[1]

本文以香港左派创作的戏曲电影海报为主要研究对象，试图探讨其特色和创作规律，也结合新中国领导人对香港左派的指示，探讨为何左派需要重新包装内地海报，其背后的逻辑是什么。

一、"南方"和"综艺"对内地影片的包装

自冷战时期开始，香港主流社会和港英当局将在当地效忠新中国和支持社会主义的人统称为左派。左派不一定是共产党员，但接受中共领导。当时负责内地电影在香港发行的主要是左派电影阵营的"南方"，内地戏曲电影海报主要由"南方"负责重新设计。"南方"于1949年在香港取得营业牌照，1950年5月1日正式成立，但早在1947年即开始筹备。筹备阶段的"南方"办公室附属于安达贸易公司，除了代理苏联物产以外，该公司于1946年开始发行苏联电影。筹备

[1] 许国惠：《1950—1960年代香港左派对新中国戏曲电影的推广》，载《南京大学学报》2016年第2期，第137—149页。

"南方"的是杨少任,"南方"成立以后他担任第一任总经理,直到 20 世纪 50 年代初回到北京筹备中国电影总公司。成立早期,"南方"只发行苏联影片,1953 年开始发行新中国、东德、波兰、捷克、朝鲜等社会主义国家的电影,1963—1971 年间只发行新中国影片,1972—1976 年间除了新中国电影外还发行越南和朝鲜电影,自 1977 年开始又进入全面发行内地电影的时代。[1]

"南方"在当时规模算是不小,设有秘书、发行、会计、数据管理、宣传等部门,第一任宣传部主任为许敦乐。[2] 1953 年许敦乐升任副经理,即由金芝担任宣传部主任一职直到 20 世纪 80 年代初。[3] 20 世纪 50 年代初至 80 年代中期,负责美术设计的是关会权,"南方"的美术设计几乎都是由他负责完成,包括海报设计。[4] 每发行一部内地影片,"南方"均会获得内地设计好的海报、剧照和其他图像宣传品,负责美术设计的画师即在此基础上重新设计适合香港的海报。有趣的是,"南方"虽然有自己的美术部门和画师,但有时还会聘请当时普庆戏院的美术主任黄金为其设计海报。

黄金原名黄稳钦,1935 年生于中山,后移居澳门,读完小学五年级后即随叔父到当地的国华戏院当美术学徒。[5] 于 20 世纪 50 年代

[1] 许敦乐:《垦光拓影五十秋——南方影业半世纪的道路》,第 222—243 页。

[2] 许敦乐(1925—),广东汕头澄海人,1948 年上海美专毕业后即来港负责南方影业有限公司的电影宣传,1953 年升任副经理,1965 年出任该公司总经理,1986 年退休。

[3] 有关金芝的资料极少,只知道她是云南人,父亲金汉鼎抗战胜利前为国民党陆军上将,后辞军职居昆明,1950 年赴北京,1954 年为国务院参事室参事和北京市政协委员,1967 年因病辞世,葬于八宝山公墓。金芝的丈夫是著名剧作家查良景,他们于 1939 年在昆明结婚。查良景 1953 年起任香港左派制片公司长城影业有限公司编导室主任。

[4] 许敦乐:《垦光拓影五十秋——南方影业半世纪的道路》,第 160 页。

[5] 《黄金:从一开始画电影广告就觉得它是一件艺术作品》,载香港电影资料馆《通讯》季刊,第 75 期(2016 年 2 月),第 21 页。

初到香港工作，不到 20 岁即出任"真光""娱乐"等戏院的美术主任，1957 年加入刚开业的普庆戏院，直到 1987 年戏院关闭才离开。[1] 黄金工作了三十年的普庆戏院为"南方"组建的电影院之一，[2] 是左派影院。加入"普庆"不久，黄金便在香港美术专科学校上夜校，学习素描、水彩画、美术史等，同时白天还跟随香港美专的创校人、著名画家陈海鹰学画。[3] 值得注意的是，陈海鹰于 1949 年担任香港美术界庆祝中华人民共和国国庆节筹委会主席，这一点足以说明其政治倾向。[4] 根据黄金的回忆，除了陈海鹰以外，当时香港美专还有许多爱国老师，该校因此被认为有左派背景。[5] 也就是说黄金除了在左派影院工作，还在有左派背景的学校接受美术教育。用他自己的话说，这些经验使他"受进步思想的影响"。1958 年于香港美专毕业后，他还专门到内地了解新中国成立后的情况，参观美术馆并探访画家。好几年的国庆节，他还为香港的中国银行、南洋商业银行、《大公报》报社设计过大型的国庆门面装饰。[6] 黄金的这些教育和工作背景，跟同时期内地不少创作电影宣传画的画家相比，看起来不无相似之处。

20 世纪五六十年代在内地创作电影宣传画的画家有周令钊、颜地、樊楠等。周令钊的电影宣传画作品包括京剧片《洛神赋》和《荒山泪》，他年轻时曾于华中美术专科学校和武昌艺术专科学校习画，后为新中国执行了许多次美术设计任务，其中一个重要的任务是 1949

[1] 笔者 2016 年 4 月 26 日于香港尖沙咀山林道画室对黄金的访问。
[2] 许敦乐：《垦光拓影五十秋——南方影业半世纪的道路》，第 64—65 页。
[3] 笔者 2016 年 4 月 26 日于香港尖沙咀山林道画室对黄金的访问。
[4] 《名画家陈海鹰病逝》，载《大公报》2010 年 6 月 10 日。
[5] 黄金访谈节录，《香港艺术史研究》第二期，见 http://www.aaa.org.hk/Collection/CollectionOnline/VideoPlayer/44076，2016 年 5 月 28 日。
[6] 黄金访谈节录，《香港艺术史研究》第二期。

年为开国大典绘制了毛泽东画像。[1] 颜地则曾先后在长春电影制片厂和中国电影发行放映公司从事美术工作，创作的电影宣传画有京剧《盖叫天的舞台艺术》和《梅兰芳的舞台艺术》（下集）等。樊楠自1951年起进入中国电影发行放映公司创作电影宣传画，她的作品有黄梅戏《天仙配》和京剧《杨门女将》等。周令钊和黄金一样都是美专出身，也都曾为新中国庆典服务。至于颜地和樊楠，曾在电影机构从事全职的海报创作，与黄金的工作经验相似。

尽管在教育、职业、政治倾向等方面黄金与内地部分创作电影宣传画的画家有共同之处，但有一点黄金与内地画家完全不一样：他拥有一间商业广告公司，与许多不同背景的人有生意来往。20世纪60年代除了在普庆戏院任全职美术主任，黄金还开办了综艺广告公司（以下简称"综艺"），替其他商业公司做广告设计。"综艺"的顾客包括光艺制片公司以及"快乐""丽声"等戏院。除了与电影行业打交道，黄金的公司还跟百货公司和夜总会有生意来往。到了60年代中期，黄金还为英国和荷兰合资的荷兰皇家蚬壳（Royal Dutch Shell plc）做广告设计。[2]

"综艺"的顾客还包括"南方"。虽然黄金所属的普庆属于"南方"创建的电影院，"南方"的经理许敦乐又是"普庆"的董事之一，但是当"南方"主事者请黄金为某些内地进入香港的影片设计海报时，他们不是以上级身份要求黄金工作，而是找"综艺"，额外付钱给他。黄金说当时出面找他帮忙的人正是"普庆"董事和"南方"经理许敦乐。[3] 也就是说，"南方"与黄金之间是商业来往，而不是自

[1] 周令钊：《周令钊画集》，北京：人民美术出版社，2006年，第10—16页。
[2] 黄金访谈节录，《香港艺术史研究》第二期。
[3] 同上。

己人找自己人做事。1962年，京剧电影《野猪林》在香港上映，影片的海报就是黄金的作品，海报上还印有综艺广告公司的名字和黄金的印章。除了《野猪林》，他创作的戏曲片海报还包括越剧《红楼梦》、曲剧《杨乃武与小白菜》等。为何"普庆"接受自己的全职员工成立独立的商业公司，而"南方"更乐意额外付钱跟黄金的私人公司做生意呢？

根据黄金的解释，普庆戏院给他很大的自由。从客观条件看，"普庆"是当年全香港最好的戏院，放映首轮影片，两三周才需要换广告图，工作量不算大，戏院还给他配了两个正式助手。黄金只要将分内的工作做好，"普庆"也不计较他是否坐班，因此有空余的时间可以成立自己的公司。他说普庆只要求他"守界线，不做台湾片，政治立场不跟他们作对就好"[1]。这些要求对黄金来说不难做到。黄金的说法可以解释为何他有时间成立私人公司，但是还不能解释为何"普庆"愿意让其全职员工到外边成立公司，也不能解释为何"南方"还要付钱给黄金的公司制作电影海报。站在"南方"甚至整个左派电影圈的立场上来说，让自己的员工在外面开私人公司对于他们到底有何好处呢？

从黄金以综艺广告公司的名义替"南方"等设计的三张戏曲电影海报上的文字数据中，我们可以尝试分析其中的原因。这三张海报分别是上文提到的《野猪林》《红楼梦》和《杨乃武与小白菜》，均于1962年在香港上映。《野猪林》（图1）的海报上在"野猪林"三个字右边，设计者用另一种字体写上"林冲雪夜歼仇记"，下方又用小字写上影片的英文译名 Wild Boar Forest。海报左上方除了编剧、导演和演员

[1] 黄金访谈节录，《香港艺术史研究》第二期。

图1 京剧电影《野猪林》香港版海报

的名字外，还有一行字：大鹏出品长城发行京剧艺术片。《红楼梦》海报（图2）除了导演和演员等名字外，也印上了影片的英文译名 Dream of the Red Chamber，右下方还印有香港金声影业公司的商标。《杨乃武与小白菜》（图3）的海报上也有该片的英文译名 Yang Nai-Wu & Hsiao Pai-Tsai，海报最上方印有一行字：金声影业公司继越剧《红楼梦》又一部彩色北京曲艺歌唱奇情巨片。

分析三张海报的共同特点，可以看到左派的做法与冷战政治相关。三张海报的共同点之一是印有影片的英文译名。不是所有香港左派的海报都有这个特点，比如最早在香港上映的《梁山伯与祝英台》、票房超过 50 万港币的《搜书院》和 1962 年上映的《孙悟空三打白骨精》，虽然同样属于戏曲片，可它们的海报上没有英文译名。这三部电影全是上海电影制片厂摄制，纯粹是内地的产品。第二个共同点是配有英文译名的三部戏曲片的摄制方都是不太知名的制片厂，分别是香港大鹏影业公司和香港金声影业公司。要注意，它们并非唯一的摄制方，内地有两家电影制片厂分别与它们合作拍摄。《野猪林》和《杨乃武与小白菜》的内地合作方是北京电影制片厂，《红楼梦》的内地合作方是上海海燕电影制片厂。事实上，三部影片从导演到演员，再到拍摄地点全都在内地进行，只有《红楼梦》的第一场是在香港拍摄的。[1] 严格来说，这几部影片基本是内地的产品。还要注意的是，所谓"大鹏"和"金声"实际上分别是当时香港两家最重要的左派国语电影公司"长城影业"和"凤凰影业"以其他名称注册的公司。当时

[1] 上海越剧院 1960 年 12 月到 1961 年 1 月在香港普庆戏院访问表演，由于反应好，决定将《红楼梦》拍成电影，采用香港与内地合拍的形式。第一场即在清水湾电影制片厂制作，后来各场在上海电影制片厂完成。许敦乐：《垦光拓影五十秋——南方影业半世纪的道路》，第 78 页。

图 2 越剧电影《红楼梦》香港版海报

商业与政治：冷战时期香港左派对新中国戏曲电影海报的再创造　　129

图 3
曲剧电影《杨乃武与小白菜》香港版海报

除了在香港发行新中国影片外，"南方"的另一个任务是以香港作为中介，将这些影片发行到海外"非共"或"反共"的国家和地区。对于反新中国、反左倾的政府来说，香港左派的电影是不被接受的，更不要说是新中国的产品。登记为"大鹏"和"金声"是为避开左派这个标签。海报上不提内地制片厂，只写是这两家公司出品，是为了方便将影片发行到那些"非共"或"反共"的国家和地区，英文译名也是为了发行到海外需要而加上去的。

海报制作聘请"综艺"这种与多方面有生意来往的纯粹商业公司更有利于进一步淡化影片与左派的联系，试图在冷战时期的铁幕上打开缝隙，将社会主义中国的产品输出海外。《野猪林》海报上就非常刻意地加上"综艺广告公司设计绘制"字样。字体虽小，但是对于要达到的目的却已经足够。聘请黄金的公司而非其他商业广告公司的原因是黄金是"普庆"的员工，而且还是受当时左派进步思想感召的员工，值得信任。左派公司的这种做法，对于冷战时期为新中国文艺产品打开通向外部世界的缺口至为重要。

找"综艺"的另一个原因是可以让宣传新中国影片的海报避开港英当局的电影审查。港英当局的电检条例列明，除了影片以外，所有电影宣传品，包括海报、图片或文字等都必须送审，审查官有权要求修改这些宣传品的任何部分。一旦宣传品通过检查，电检处会在上面盖章。经过这个程序以后，宣传品才能正式张贴或刊登。张贴或刊登未经通过的宣传品，会被罚款和送入监狱。[1] 黄金回忆说当年他在普庆戏院工作的时候，先要将海报的底稿做好，送到电影审查处。一般而言，一到两天便会收到回复。黄金又补充说他在20世纪五六十年代替其他戏院工作，从来不需要将海报送审，但到了"普庆"情况则不一样。电检处要求他们将所有海报底稿送审，审查官经常要求改动海报上的文句。不过，以"综艺"名义帮左派画的海报，则没有印象曾经送审过。[2]

港英当局的电影检查条例表面上看似乎是对所有从事电影行业的人的要求。然而，根据黄金的说法，电检处对被视为左派的戏院要

[1]　"Film Censorship Regulations", HKRS 1101-2-13. Hong Kong Public Records Office, no page.
[2]　黄金访谈节录，《香港艺术史研究》第二期。

求最严格,其他戏院的宣传品不送审也没有关系,可以张贴,不会有人追究,但是左派戏院则必须完成那套程序。这种做法显示电检处对左派的不放心,甚至说对他们不公平。电检处不放心来自社会主义中国的文化产品,担心他们透过这些产品传播不合适的意识形态。面对这样的客观环境,左派戏院找"综艺"这种私人公司帮忙设计,就可以避开电检官的审查。左派这种做法让他们在恶劣的环境下也可以争取达到既定的政治目标。黄金开设私人公司并与其他公司进行商业往来,正好为左派达到宣传社会主义新中国的政治目的提供掩护。

二、追求"逼真"

对于普罗大众来说,一张电影海报最吸引人的地方恐怕不是文字,而是画面本身。香港左派公司设计的海报在美术方面有何特色呢?是否足以在港英统治下的香港推广社会主义中国?下文仍以黄金等画家设计的海报为例,讨论香港左派为内地戏曲片设计的海报在美术方面的特色。

上文提到黄金受当时左派进步思想感召,回顾他的人生时说:"加入普庆戏院,改变了我整个命运。"[1] 他在接受各种访问时都不约而同提到"普庆"和当时其他左派电影公司非常重视宣传,认真又肯花钱,愿意用最好的材料来做宣传。他说对于左派而言,宣传是他们最终的目的,影片是否赚钱倒是其次。[2] 他还提到左派对画师很重视,

[1] 黄夏柏:《香港戏院搜记:影画争鸣》,香港:中华书局,2015年,第38页。
[2] 黄夏柏:《香港戏院搜记:影画争鸣》,第40页;《黄金:从一开始画电影广告就觉得它是一件艺术作品》,第22页。

愿意接纳他的建议,给他的自由度很大。[1] 在享受左派公司提供的自由创作空间之余,黄金又告知在香港设计电影海报,人物还是要画得逼真,画像越接近影片中的明星越好,因为这是香港观众的欣赏习惯。[2] 黄金像所有艺术家一样,不得不在一定的限制条件下进行创作。将他和其他左派画家创造的戏曲电影海报与新中国的版本比较,可以更容易理解他所说的"要真实"这个特点。[3] 下文考察四个例子,分别是越剧《追鱼》《孙悟空三打白骨精》、京剧《杨门女将》《红楼梦》在两地的电影海报。

内地版《追鱼》的海报可以分上、下两组(图4),上方是女主角鲤鱼精扮成宰相千金的模样,她的左后方是男主角张珍;下方则是一尾橘黄的大鲤鱼在白色的波涛中现出头部和尾巴。鲤鱼精一副瓜子脸,张珍则严肃认真,画中人与影片里的人物非常神似,但看不出是表演者王文娟和徐玉兰。至于"南方"的版本(图5),画中主角还是鲤鱼精和张珍,衣服也跟戏里非常相似,更重要的是从两个人的面目可以很容易辨认出他们就是那两位有名的越剧表演者。

内地版《杨门女将》的海报分别突出佘太君和穆桂英(图6),海报的左下方还有杨文广,右下方则以黑白描绘了敌将被围的窘状。所有人物都经过美术化的处理,既像真人又不太像。画家用粗线条画出服饰打扮等特征,这些粗线条已足以让观众清楚知道他们是哪些角色。这个版本重视的是戏中人而非表演者。至于香港的版本(图7),

[1] 黄夏柏:《香港戏院搜记:影画争鸣》,第40页。黄金设计的《野猪林》海报就是左派给他自由的一例(图1)。根据黄金自己的说法,在人物衣服上画上不同图像的设计在当时香港属于非常创新,不是很多电影公司能接受。然而,左派电影公司却很欣赏。

[2] 黄金访谈节录,《香港艺术史研究》第二期。

[3] 本页注1提到的《野猪林》是一个特例。根据黄金的解释,京剧电影《野猪林》的演员当时没有多少人认识,所以也就不必逼真了。

商业与政治：冷战时期香港左派对新中国戏曲电影海报的再创造　　133

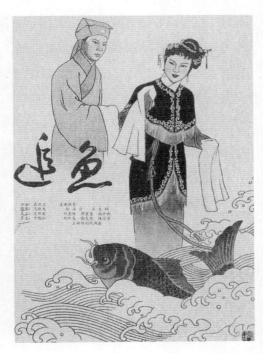

图 4
越剧电影《追鱼》
内地版海报

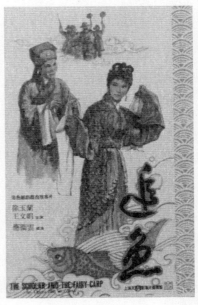

图 5
越剧电影《追鱼》
香港版海报

图 6　京剧电影《杨门女将》内地版海报　　图 7　京剧电影《杨门女将》香港版海报

红底黄字，画面上只有穆桂英一人的全身像，衣服的饰样纹路画得非常仔细，就像照片一样，一看就知道是表演者杨秋玲。

《孙悟空三打白骨精》的对比则更明显。内地版本色彩鲜艳（图8），背景用的是彩虹般的颜色。构图分左上和右下两部分，左上方占画面的三分之二，画的是孙悟空，红脸黄衣，手持如意金箍棒，脚踏白色筋斗云；右下方是身穿白衣、披着红袍，站在青黑色背景前的白骨精。两个主要人物在海报上全是卡通形象。相比起来，香港版本的孙悟空则跟戏里的形象一模一样（图9）。海报上一半篇幅是孙悟空的头部特写，金毛红脸，左边有白骨精最后现出的原型，还有孙悟空与白骨精打斗的场面。这些人物和场面就如从影片中截取出来的片段。所

商业与政治：冷战时期香港左派对新中国戏曲电影海报的再创造　　135

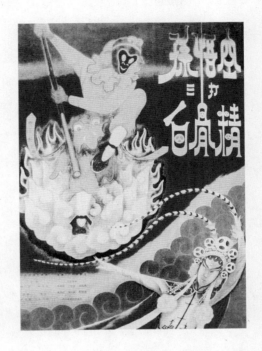

图 8　越剧电影《孙悟空三打白骨精》内地版海报

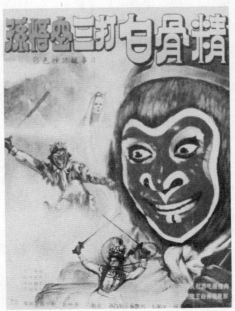

图 9　越剧电影《孙悟空三打白骨精》香港版海报

谓要像真人,除了要像表演者真人以外,还有另一种可能,就是像影片中的画面,不能无中生有,也不能经过高度的抽象化和艺术化。

《红楼梦》两个版本的对比也非常明显。内地版本以国画的形式描绘了画家心中的林黛玉和贾宝玉的模样和神态(图10)。两个主角前还有两片青蓝色的芭蕉叶,几枝竹枝和一块在园林常见的假山石,底色是纯黄绿色。人物和场景跟片中完全不一样。香港版本则繁复很多(图2),海报前方是宝玉和黛玉。背景有两个场景,一个是黛玉准备去葬花,另一个是老太太和众多女眷在花园饮酒赏花,是电影里两个比

图10
越剧电影《红楼梦》
内地版海报

较重要的场景。画面前方的人物一看便知是表演者王文娟和徐玉兰。简言之，内地版完全是画家的想象，香港版则力求真实。

20世纪五六十年代的新中国，除了电影发行公司和片厂的画家设计海报外，还有知名画家参加海报创作。事实上，内地版《红楼梦》的海报是著名国画家胡若思的作品。除了胡若思以外，参加电影海报创作的还有以戏曲人物画闻名的关良，他于1962年为京剧《周信芳的舞台艺术》制作海报（图11）。这些知名画家创作的海报有一个共同点，即没有太多商业上的考虑。从现存许多新中国的电影海报看，可

图11
京剧电影《周信芳的舞台艺术》内地版海报

以发现其设计的多样化，这也许跟不同背景的画家参与创作和不重视商业因素不无关系。

相比之下，香港海报的类型比较单一，大多偏向"真实"，因为明星效应是票房的基本保证，左派创作的海报也不例外。[1] 为了起到成功宣传电影的作用，左派跟其他电影公司一样，也要适应观众的口味，适应商业环境。一旦宣传成功，票房自然就好，同时也能赚到钱。从这一点看，左派也是为了商业利润，也是为了赚钱，那么跟上文提到黄金的观点（即左派重视宣传，影片赚钱与否不是最重要的）不是矛盾吗？我们知道，高票房并不等于影片赚钱，票房收入还要减去成本，才可以计算出赚钱与否。上文还提到黄金说左派肯花钱做宣传，往往用最好的材料去做宣传品。这正说明左派花的成本很高，结果不见得赚钱。即使真的赚钱了，也不代表这就是左派商业行为的最终目的。商业行为最终不就是为了赚钱吗？难道还有其他可能性？新中国的领导人曾在各种场合多次教导香港左派在冷战时期如何行动对国家最有利，如何才能在资本主义地区更好地服务社会主义新中国。下文将尝试探讨左派商业行为的深层目的。

三、商业与政治

香港左派在冷战时期的确用了许多商业运作模式，必须指出他们用的这些策略正是当时新中国领导人所鼓励的。了解这些领导人所建议的策略，可以让我们对香港左派在当地的行为有更深入的了解。

新中国成立以后，比较多谈及香港事务的有周恩来、廖承志和夏

[1] 许国惠：《1950—1960 年代香港左派对新中国戏曲电影的推广》，第 137—149 页。

衍。[1] 他们对香港左派在香港的工作既有原则上的指导也有具体的要求。原则上来说这些中央领导人要求左派认清香港与内地的情况是不一样的。廖承志早在 20 世纪 50 年代即明确提出"各地的政治环境不一样……要因地制宜",不要触犯当地的政策、法令。[2] 他曾以香港达德书院作为反例,指出该书院的问题在于越搞越红,认为这样做不好,因为不能持久。[3] 事实上,达德书院 1946 年夏创校,受中国共产党领导,1949 年初为港英当局迫令停办,维持不到三年时间。20 世纪 60 年代,廖承志对香港电影工作者讲话的时候,更清楚地解释了他所讲的两地政治环境不同具体是指什么。他说:"香港的电影工作是祖国电影事业的一部分……是'侧翼'。既然是一部分,又是个'侧翼',就应该与内地的电影大体上有个分工,二者有共同的要求,但也不能完全一样。"[4] 虽然他也提到对两地电影业有共同要求,可是接下去讲话的内容都集中谈不同之处,廖承志还清楚地指出"不要照搬内地"。他说内地是社会主义,香港则连新民主主义还没有到,更不要说是社会主义,香港还是殖民主义。[5] 夏衍在 20 世纪 60 年代初也谈到在香港工作的关键:"香港是一个商业性的社会……艺术是商品,为此艺术不能不有广告,广告不能不有夸张。"[6] 周恩来在相同时期谈

[1] 廖承志早于 1938 年便是八路军香港办事处负责人,1941 年创办香港《华商报》,20 世纪 50 年代曾担任中共中央统战部副部长、中央外联部部长、国务院外事办公室副主任和政务院华侨事务委员会主席。夏衍早在 40 年代就跟廖承志等在香港创办《华商报》,又曾在周恩来领导下于香港进行统战工作。1954 年他担任文化部副部长,管理电影与外事工作。

[2] 廖承志:《廖承志文集》,香港:三联书店(香港)有限公司,1990 年,第 324 页。

[3] 同上书,第 201 页。

[4] 同上书,第 451—452 页。

[5] 同上书,第 452 页。

[6] 夏衍:《夏衍全集》(第 16 卷),杭州:浙江文艺出版社,2005 年,第 133 页。

港澳工作时也指出不要照搬内地一套,要照顾当地习惯,否则要脱离实际,脱离群众。[1]

从以上的讲话可以清楚看到他们认为香港和内地的工作应有较大的不同,一是因为香港由英国管治,有自己的法律,在香港工作时要避免触犯当地政府的忌讳——当时港英当局的忌讳之一是不要明显看到中共的活动——一旦触犯就会受打击,工作就不能再进行下去。中央领导是希望左派在香港可以打持久战。另外,香港是商业社会,要在当地成功推广艺术产品,就必须在这个前提下进行,否则当地居民不适应,也就不会接触新中国的文化艺术产品,左派在当地的工作就失去了意义。对于领导人来说,了解并适应香港及其商业社会的环境是达到目的的前提。"南方"和其他左派机构在香港采取以"像真人"的原则设计新中国电影海报,与内地的海报设计原则完全不一样。这种做法实际上是依循本地电影圈的商业运作模式,同时也适应了当地人的习惯,也就是说,左派的这些做法实际上是按照中央领导人的原则行事。领导人要求左派适应商业社会,采取各种商业手段要有具体的目的,这些目的是什么?

根据上述讲话,他们主要希望左派能够在当地生存的前提下达到以下目的:"使港澳同胞对祖国有了进一步的理解和认识",要"宣传祖国",鼓励"爱国主义","以爱国主义为方针,教育他们热爱社会主义的新中国",但"不是社会主义改造"[2]。通过左派的工作,中央领导人希望首先能使香港人理解和认识祖国。当时香港大部分居民

[1] 中共中央文献研究室编:《周恩来年谱》(下),北京:中央文献出版社,1997年,第767页。

[2] 廖承志:《廖承志文集》,第395—396页;中共中央文献研究室编:《周恩来年谱》(下),第767页。

都是不同时期从内地移居过去的，他们对家乡、对祖国甚为思念，但对于中国共产党却感到陌生甚至不信任，对于1949年建立的中华人民共和国既感到熟悉又陌生，也充满了好奇。因此，左派工作的第一步是让当地人认识祖国，在认识的基础上再热爱祖国。这就是上文讲的鼓励"爱国主义"。但是，香港人到底应该热爱哪个祖国呢？20世纪五六十年代香港无论是左派还是非左派，都在讲爱国主义。《大公报》上随时可以看到"爱国"两字，当时邵氏公司办的《南国电影》杂志也充满"爱国"两字。当然左派和非左派所爱的"国"具有不同含义，前者爱的是共产党领导的中华人民共和国，后者爱的是国民党统治的"中华民国"。新中国的领导人希望香港左派能引导当地居民从热爱祖国到热爱社会主义的中华人民共和国。对他们来说爱国就是爱新中国。当然他们希望在爱国主义的基础上能够做一点反帝、反封建的宣传。不过要注意的是，根据廖承志的看法，要达到目的也不是"每一部片子最后都必须出拳头拿刀子"，比如帝王将相、才子佳人也可以，因为有些帝王也做过好事，也反对过外国侵略。[1] 这点可以解释为什么新中国一些以帝王将相、才子佳人为题的戏曲片，如《红楼梦》《碧玉簪》《尤三姐》[2]，"文革"前夕在内地被禁映，却还能在香港上映。

总而言之，新中国领导人要求左派在香港适应当局的环境，要适应商业社会的环境，实际上含有明确的政治目的，即向香港人宣传爱国主义，让他们爱社会主义新中国。这几位领导人甚至对如何最有

[1] 廖承志：《廖承志文集》，第454页。
[2] 它们的一个共同主题是提倡男女之间的婚姻自由，同时又控诉封建家庭对这些青年男女的压迫。这些影片在"文革"前夕被认为还残留"封建毒素"，所以不适合在社会主义中国放映。对没有经过革命的香港而言，它们的主题却还有教育意义。

效地宣传爱国主义也有具体指示。廖承志明确指出要团结他们、调动他们,"团结得越多越好"。廖承志还给出了一个数字,就是要团结九成以上的人民,工人、农民、小资产阶级,甚至包括一部分资产阶级。他又说要真正完成爱国主义宣传的任务,就要找当地人"爱看"和"看懂"的东西。[1]夏衍指出要适应香港的宣传习惯,即报纸会特别关注一些名演员,会刊登他们的照片,而且有"长篇累牍的介绍",不太有名的演员则不会被提及。他虽然认为这个不符合集体主义的精神,要在香港从事宣传工作的人注意照顾不被报道的人的感受,却还是认为这种宣传手法是不能避免的。他还指出,文艺产品在香港必须做广告,做广告就必须符合这个商业社会的习惯,即采用捧场文字和夸张的手法。有时候他的意见更为具体,比如在票价是否要提高这个问题上,他也曾给予意见,认为票价不能太高,但加一点也好,主要是对抬高演员的身份从而吸引观众有用处。[2]

廖承志还明确提到卖座的问题,要求香港左派要抓营业。[3]营业上去了,就可以让当地左派的收入有保证,也可以为国家赚取外汇。然而,廖承志等一方面要求香港左派以商业模式运作,另一方面再三提醒他们有些极为重要的原则绝对不能忘记。他说"争取群众并不意味着去迎合群众",不但不能"迎合低级趣味",还要有计划地提高他们的水平,要教育他们进步。[4]他提醒左派电影工作者"不要无原则地追求卖座,不能把身份降得很低去卖座"。像日本搞的黄色片,虽然突破了票房,但是"我们也不要去搞"[5]。

[1] 廖承志:《廖承志文集》,第 396、453 页。
[2] 夏衍:《夏衍全集》(第 16 卷),第 132—133 页。
[3] 廖承志:《廖承志文集》,第 456 页。
[4] 同上书,第 397 页。
[5] 同上书,第 454 页。

左派按照领导的指示，一方面要以商业手段来经营，要将文艺作品当商品来推销，适应当地观众口味，求得好票房；但是，另一方面又不能唯票房和赚钱是图，不能搞"低级趣味"。要理解这两个不同的方面，就要从手段和目的、表面和本质两层着手分析。

早在 20 世纪 80 年代，香港电影研究者石琪就指出"左派制片商的方针并不是对观众灌输某种思想性或者某种政治意识为主，而是以正常的商业手段，在此地保持一个平衡的立足点。我们完全可以视之为商业机构，事实上，我们也只能以商业机构视之，因为这些左派电影根本无从谈到积极的思想性"[1]。"文革"以后左派在香港的受欢迎程度大减，[2] 甚至大失民心。他们提倡的爱国主义也渐渐为港英当局刻意制造的本地中国人的"香港认同"所削弱，左派被塑造成负面形象，只懂得服务共产党。石琪在这样的环境里能提出左派不是宣传中共意识形态的工具，而是纯粹的商业公司的观点，实在是不容易。此后不少研究香港左派电影的学者也不约而同持这一观点，有些更仔细考察了这个商业经营模式的内容。[3] 无可否认，石琪和其他学者都看到左派在冷战时期的表层运作模式——商业模式，可是他们没有注意到在这个表面现象下还有深层的目的。

[1] 石琪：《香港左派电影及其小资产阶级性》，《战后国、粤语片比较研究——朱石麟、秦剑等作品回顾》，香港：市政局，1983 年，第 150 页。

[2] 卢伟力：《电影发行成为文化实践》，见《垦光拓影五十秋——南方影业半世纪的道路》，第 198—207 页。

[3] 张燕：《"冷战"背景下香港左派电影的艺术建构和商业运作》，载《当代电影》2010 年第 4 期；张燕：《香港左派电影公司的历史演变》，载《电影艺术》2007 年第 4 期；科大卫：《我们在六十年代长大的人》、周承人：《冷战背景下的香港左派电影》，李培德、黄爱玲编：《冷战与香港电影》，香港：香港电影资料馆，2009 年。周承人一方面肯定石琪左派电影公司是商业机构，并不灌输思想或政治意识的观点，另一方面又指出左派电影的任务是宣传新中国导人向善。

深层目的就是，一方面要以这个表象避开港英当局的歧视或敌视，让他们不至于被打击，不能顺利工作，乃至被查封不能生存；另一方面，非常重要的是要以商业手法吸引最多的观众，然而这种商业手法只是手段、不是目标。商业的目标是要利益最大化，赚到钱就是成功。然而，对于左派而言，利益最大化不是他们的目标。他们的目标是宣传爱国主义、宣传新中国，让更多的香港人热爱这个社会主义祖国，商业运作模式在当地能起到非常有效的效果，香港左派就采用这个手段达到宣传爱国主义的目的。观众人数多，就意味着高票房，一般情况下高票房也就意味着赚钱。然而，赚钱对于左派来说不是最终目的，他们的目的是要在基本能自给自足的情况下生存下来。赚钱只是手段，成功生存下来并努力不懈地宣传热爱新中国才是他们的目标。前文更提到收入高不代表赚钱，左派在宣传方面肯投入金钱，"南方"在争取戏院放映新中国电影的时候总是不计成本，甚至以阔绰闻名于电影圈。[1] 在这样的高成本下，即使票房好也不见得赚钱。当然，要是高票房真的带来高收入，也没有坏处。

　　钱不是重点，重点是人，人越多越好。人多就意味着可以有更多人接触新中国的文艺产品，有了接触才有了解，才可以有机会使他们热爱社会主义新中国。宣传爱国主义是左派电影工作者的深层目的，商业运作是表层现象，是达到目的采取的最有效的手段。从手段和目的、表象和本质着手分析，对于左派的宣传营销、培养明星利用明星制、购买戏院建立自己的院线等商业行为可以有更多了解，有更深刻的发现。透过左派商业运作的表象，可以发现宣传新中国的政治任务。

[1]　许国惠：《1950—1960年代香港左派对新中国戏曲电影的推广》，第64—70页。

结　语

　　冷战期间香港左派以商业模式为内地戏曲电影进行重新包装。采取商业策略是受到一些关心香港问题的中央领导人所鼓励。他们认为只有适应香港的环境，争取最多人支持，左派才能完成特定的政治任务。理解香港左派影人的行为，必须从目的与手段、表象与本质两个层次着手。左派影人表面上完全跟随本地主流商业电影，将其工作打扮成纯商业活动，这种手段非常有效，然而其最终目的不是盈利，而是为了宣传新中国。也就是说，左派表面的商业行为实际上并非真的是为了商业目标，隐藏在商业模式背后的是认同新中国的政治目标，商业模式变成政治策略的最佳掩护。

在历史的旋涡中前行：岳枫与战后香港电影*

苏　涛

在 20 世纪 40 年代中后期由沪赴港的"南下影人"群体中，岳枫（1909—1999）是相当重要而独特的一位。从 20 世纪 30 年代初在上海独立执导，到 70 年代在香港息影，岳枫在四十余年间执导了近百部影片，不仅数量可观，而且风格多变，类型多样（涵盖古装片、黑色电影、家庭伦理片、歌唱／歌舞片、喜剧片、戏曲片、武侠片等）。尤为值得关注的是，岳枫的职业生涯与 20 世纪 30 年代以来交织着商业、文化、战争，以及充斥着意识形态论辩的中国电影史密切联系在一起。他见证和参与了中国电影史上多个重要历史阶段（如"新兴电影运动"时期、"孤岛"时期、上海沦陷时期，以及战后的上海和香港时期），并因其在不同时期的电影活动而被打上了一系列相互矛盾的标签：进步导演、"软性电影"制作者、"附逆影人"、香港左派影人、香港右派影人。透过岳枫复杂而又矛盾的身份，我们隐约看到一名电影人在历史潮流的裹挟中艰难抉择、茫然失措的心路历程。

* 原刊于《当代电影》2018 年第 7 期。傅葆石教授审阅了本文的初稿，并提出了富有建设性的修改意见，谨致谢忱！

综观 20 世纪 30 年代崛起的导演群体，以创作生命之长、创作经历之复杂、影片风格变化之大而论，岳枫确乎是一个少有的个案。即便在同辈的"南下影人"中，岳枫的地位也相当特殊：不同于朱石麟（1899—1967）、李萍倩（1902—1984）、费穆（1906—1951）等导演，岳枫早年的创作有着鲜明的反帝意识和进步倾向，与卜万苍（1903—1974）、马徐维邦（1901—1961）等导演相比，他在战后香港影坛又多了一重左派导演的身份。然而，与此不相称的是，长期以来，岳枫在战后香港的创作并未得到应有的重视，现有的研究集中于琐碎而表面的口述历史，以及对个别文本的分析，少有完整、深入的论著讨论其香港阶段作品的文化政治、类型特色及成就等。[1] 本文拟以岳枫导演在战后香港阶段的创作为中心，并结合其早年在上海的创作经历，讨论沪港两地电影传统的传承，以及"南下影人"在冷战背景下的创作实践与文化想象。

一、从进步导演到"附逆影人"

在四十余年的职业生涯中，岳枫经历了三次重要转变：20 世纪 30 年代中后期，他从一名进步导演转向"软性电影"制作者；上海沦

[1] 关于岳枫的口述历史，可参见岳枫口述、何丽嫦整理：《我的早期从影生涯》，《战后国、粤片比较研究——朱石麟、秦剑等作品回顾》，香港：市政局，1983 年，第 166—168 页；罗维明访问、何美宝撰录：《枫骨凌霜映山红——岳枫导演》，《南来香港》（香港影人口述历史丛书之一），香港：香港电影资料馆，2000 年，第 61—68 页。以岳枫作品《花街》为中心对战后香港国语片的分析，可见 [美] 傅葆石：《回眸"花街"：上海"流亡影人"与战后香港电影》，黄锐杰译，载《现代中文学刊》2011 年第 1 期。对岳枫整体创作的论述，可见黄爱玲：《从三十年代到冷战时期——朱石麟和岳枫的电影之路》，李培德、黄爱玲编：《冷战与香港电影》，香港：香港电影资料馆，2009 年，第 145—158 页。

陷时期,他由一名民族主义者而为"附逆影人";在 20 世纪 50 年代中期的香港影坛,他脱离左派阵营,成为一名右派影人。他的这三次转变,均与时代的发展,尤其是政治局势的变化息息相关,体现了一名电影制作者在与历史交涉时的不同境遇。

原名笪子春的岳枫生于上海,早年曾在照相馆做学徒,20 世纪 30 年代初期进入电影界,先后以副导演、编剧的身份任职于大东金狮影片公司、孤星影片公司、上海义记影片公司等。[1] 令岳枫在上海影坛崭露头角的是他在"新兴电影运动"中执导的两部影片《中国海的怒潮》(1933)及《逃亡》(1935)。《中国海的怒潮》反映了沿海渔民遭受盘剥和压榨的现实,影片结尾处渔民奋起反抗日本侵略者的情节,更是切中了时代的脉搏。数十年后,岳枫在接受访问时,仍为自己的处女作感到骄傲,因为它代表了"时代呼声",并且"深具民族意义","是一部有历史价值的好影片"[2]。《逃亡》讲述的是"九一八事变"前后,"一大群无辜的民众,在野心帝国主义者的铁蹄蹂躏下,四处逃亡的一段凄惨悲痛的故事"[3]。这两部作品有力地揭露了 20 世纪 30 年代中国社会的现实,尤其是明确的反帝国主义立场,为初登影坛的岳枫赢得了批评界的赞誉。[4] 值得注意的是,这两部影片所取得的艺术成就与社会影响,与左翼影人的协助密不可分(阳翰笙撰写了《中国海的怒潮》及《逃亡》的剧本)。

[1] 关于岳枫早年的创作生活及创作经历,可参见岳枫口述、何丽嫦整理:《我的早期从影生涯》,以及罗维明访问、何美宝撰录:《枫骨凌霜映山红——岳枫导演》。
[2] 卜一:《片场访岳枫》,载《南国电影》1959 年第 13 期,第 46 页。
[3] 岳枫:《关于〈逃亡〉》,载《时代》1935 年第 5 期,第 21 页。
[4] 关于 20 世纪 30 年代批评界对《中国海的怒潮》《逃亡》的评价,可见陈播主编:《三十年代中国电影评论文选》,北京:中国电影出版社,1993 年,第 435—453 页。

虽然岳枫坦承自己深受田汉（1898—1968）、夏衍（1900—1995）、阳翰笙（1902—1993）等进步电影工作者的影响，[1]但他并未进入左翼影人群体的核心；恰恰相反，自20世纪30年代中期之后，岳枫的创作生涯出现了第一次重要的转变。1933年末，艺华影片公司（以下简称"艺华"）遭到国民党特务的冲击、捣毁。迫于压力，"艺华"调整制片路线，开始大量制作"软性影片"。[2]在这一背景下，岳枫一改过去的路线，执导了《花烛之夜》（1936）、《喜临门》（1936）、《百宝图》（1936）等"软性影片"，与曾经的左翼同路人渐行渐远。昔日的"粗线条导演"遭到左翼批评家的口诛笔伐：《花烛之夜》"以空想的故事，臆造的事实，来向我们灌输着'宿命论'和'无抵抗主义'的毒汁"[3]；而《喜临门》更被斥为"一张有毒的电影"，是"人民的鸦片烟、红丸"[4]。对于左翼批评家的指责，岳枫颇不以为意，他为自己辩解道，一名导演"不单要能够摄制某种性质的影片，也应该能够摄制其他性质——甚至任何性质的影片，而且能够胜任而无亏阙职，方可算是一名导演人"[5]。显然，岳枫不同意左翼批评家将一部影片的主题、思想意识作为评判其优劣标准的做法，并指出绝不能因一部作品"形色的大小狭阔，剧情刚柔"[6]来评判其

[1] 岳枫口述、何丽嫦整理：《我的早期从影生涯》，《战后国、粤片比较研究——朱石麟、秦剑等作品回顾》，第167页。

[2] 关于"艺华"被捣毁的经过及其对进步电影的影响，见程季华主编：《中国电影发展史》（第一卷），北京：中国电影出版社，1981年，第296—298页。

[3] 玳梁：《〈花烛之夜〉说些什么？》，原载《民报·影谭》1936年2月3日，引自陈播主编：《三十年代中国电影评论文选》，第455页。

[4] 汉：《〈喜临门〉》，原载《民报·影谭》1936年10月26日，引自陈播主编：《三十年代中国电影评论文选》，第459页。

[5] 岳枫：《电影题材的选择》，载《艺华》1936年第2期，第12页。

[6] 同上。

价值。笔者倾向于认为，与其说岳枫拍摄《中国海的怒潮》《逃亡》等进步影片是受到左翼思想的鼓动和感召，不如说是出于朴素的爱国情怀。20 世纪 30 年代，上海影坛的格局复杂多变，不同意识形态对电影界主导权的争夺日趋激烈。在缺乏清晰而自觉的革命意识的情况下，一旦创作环境出现变化，岳枫在创作上出现转向便不足为奇。

在"孤岛"时期，岳枫主要服务于"艺华"及刚刚崛起的新华影业公司，在"孤岛"的电影奇观中，他逐渐形成了较为稳定的艺术风格，"在他的作品里面，常有一种动人的调子和浓烈的情绪"，"对于悲剧的处理，比较擅长"[1]。他能够驾驭不同的类型（如歌舞片、古装片、稗史片等），中规中矩地完成片厂交付的任务，体现了较强的适应环境、迎合市场的能力。1941 年末太平洋战争爆发后，上海沦陷，岳枫迎来了职业生涯的第二次重大转变：他决定留在上海，[2] 并且先后为由日本人所控制的中国联合制片厂股份公司（"中联"）、中华电影联合股份公司（"华影"）拍片。在一篇刊载于 1942 年《新影坛》的文章中，岳枫表示，"处于时代的驱策下"，他"履历着人们不可避免的'艰幸与苦痛'的过程"，并且抱着"'本位努力'而谋忠心于艺术至上的工作"[3]。这段含混而晦涩的文字所流露的隐忍、逃避与"合作"，正反映了岳枫一辈影人在极端环境下的复杂心境。正是这段经历为岳枫打上了"附逆影人"的标签，尤其是参与执导"中日合拍"

[1] 大良：《闲话岳枫》，载《电影画报》1943 年第 5 期，第 50 页。

[2] 据岳枫所说，他之所以留在上海，是受到国民党官员（如吴开先、吴绍澍、蒋伯诚等人）的委托，见罗维明访问、何美宝撰录：《枫骨凌霜映山红——岳枫导演》，《南来香港》（香港影人口述历史丛书之一），第 64 页。

[3] 岳枫：《本位工作杂感》，载《新影坛》1942 年第 2 期，第 28 页。

的《春江遗恨》(1945)，更令他在战后备受指责。[1] 抗战胜利前后，岳枫一度辗转于华北、东北等地，关于他的传闻不时见诸报端。[2] 直到检举"附逆影人"的风波逐渐平息之后，岳枫才重返上海。

1947年之后，岳枫重新活跃于上海影坛，娴熟的导演技巧和灵活的应变能力令他再次成为引人注目的导演，他先后为国泰影片公司、"中电二厂"等制片机构执导了多部成功的商业片。1949年春，岳枫应张善琨之邀由沪赴港，[3] 成为"南下影人"中的重要一员。在这块逐渐崛起为中国电影制作重镇的香港，他终于可以暂时放下沉重的道德负担，为自己的职业生涯翻开新的篇章。在此后二十多年间，岳枫在香港执导了约五十部影片，不仅产量丰沛，而且质量可观。在冷战气氛笼罩下的战后香港影坛，岳枫小心翼翼地把握着文化、商业与意识形态之间的平衡，他由"左"而"右"，完成了创作生涯中的第三次转变。

二、从黑色电影到左派电影

20世纪40年代末，以《天字第一号》(1947，屠光启导演)等片为肇始，上海影坛曾出现过一波黑色电影风潮，这些影片多以灰暗的基调、离奇的情节表现人性的扭曲和道德的失序。[4] 岳枫在赴港之前

[1] 据参与该片拍摄的另一名导演胡心灵所说，岳枫因不懂日文，难以与日方人员沟通，因此并未实际参与《春江遗恨》的拍摄，担任实际导演工作的是稻垣浩和胡心灵，见胡心灵口述、吴青蓉采访整理：《流离生涯电影梦》，《电影岁月纵横谈》(上)，台北："财团法人国家电影资料馆"，1994年，第310—311页。

[2] 例如，可参见影侦：《岳枫在华北不敢露面》，载《新上海》1946年第26期；《岳枫落魄故都》，载《海风》1946年第19期；《岳枫随军赴东北！》，载《海燕》1946年第13期。

[3] 《严俊、韩非、岳枫即将去港》，载《青青电影》1949年第5期，第1页。

[4] 关于20世纪40年代末期黑色电影兴起的背景、特色及流变，可见本书所收录之罗卡文章《战后上海和香港的黑色电影及与进步电影的相互关系》。

执导的《玫瑰多刺》(1947)、《杀人夜》(1949)、《森林大血案》(1949)等，均或多或少受到这一风潮的影响。赴港之初，岳枫为长城影业公司（以下简称"旧长城"）执导的《荡妇心》(1949)、《血染海棠红》(1949)，均能看到黑色电影的影子。以特色鲜明的类型片在香港开创新格局，既可能是"旧长城"的定位和制片策略使然，又可能是岳枫主动选择的结果——它将岳枫沪港两个阶段的创作联结起来。

在《荡妇心》中，岳枫成功地借鉴和改造了好莱坞黑色电影的特色，他出色地运用场面调度、明暗对比、画面构图和空间营造等手段，并通过女主人公的不幸遭遇，完成了道德反省、社会批判的目的。影片开头的一场戏，导演以高度电影化的方式展现了梅英（白光饰）身陷囹圄的情形：伴随着画外女中音深沉的歌声《为了什么》，镜头从监狱的铁栅栏拉开，缓缓摇过空旷的走廊；切至另一个监狱的空镜头，纵深的画面及强烈的明暗对比，凸显出监狱空间的幽深和压抑；昏暗的监牢内，铁窗的阴影构成画面的主体部分，景深处狱卒的身影投射在墙上，缓慢横移的长镜头——展示了囚室中的女犯人；镜头再次横摇，被牢牢锁在铁窗内的梅英出现在画面左侧，特写镜头呈现出她冷漠的表情；牢房内，绝望的梅英颓然倒下。借助黑色电影的元素，岳枫表达了对弱者的同情、对社会不公的控诉。不过，他的道德教化有着明显的保守意味：在影片结尾，"声名不佳"的女人从文本中彻底消失，男性主导的社会秩序得到确认和巩固。[1]

如果说《荡妇心》只是一部略带黑色风格的情节剧，那么《血染海棠红》则是一部黑色风格鲜明的侦探片，该片的主题、情节、视

[1] 关于《荡妇心》与黑色电影的关联，以及该片所投射的文化意涵，可见拙文《上海传统、流离心绪与女明星的表演政治——略论长城影业公司的创作特色与文化选择》，载《电影艺术》2013年第4期。

觉风格及人物形象，都有着好莱坞黑色电影的鲜明印记。[1] 影片开头"海棠红"（严俊饰）在暗夜作案的场景，奠定了全片的黑色基调。绰号"海棠红"的马德标是个良心未泯的惯盗，屡有收手之意。然而，为了满足妻子"老九"（白光饰）的穷奢极欲，马德标不得不频频作案，以致难以自拔。影片笼罩着浓厚的黑色氛围，幽暗的夜景、强烈的明暗对比、近乎表现主义的布光方式，以及人物亢奋而扭曲的心理状态，均显示了岳枫对这一类型的娴熟掌控。"海棠红"遭到"老九"及其姘夫的陷害，并因误伤人命而锒铛入狱。在监狱的场景中，处在阴影中的主人公被禁锢在牢笼内，铁窗的阴影投射在他的周围，构成了画面的重要视觉元素。岳枫还通过出色的剪辑，表现人物的不同命运和对立，甚至制造出讽刺的意味。例如，"海棠红"在狱中的场景，便常常与"老九"纵情声色，或者女儿爱珠（陈娟娟饰）幸福生活的场景组接在一起。片中最能体现黑色电影视觉风格的，当属片尾处的一场戏：伴随着画外急促的音乐，在"海棠红"的追赶下，在黑暗中无处躲藏的"老九"逃到楼顶，最终不慎坠楼身亡——欲壑难填而又难以捉摸的"蛇蝎美人"（femme fatale）得到了应有的惩戒。几年之后，在香港"复业"的新华影业公司重拍了这个故事，并易名为《海棠红》（1955，易文导演）。作为香港电影史上第一部采用伊士曼彩色（Eastman colour）技术摄制的影片，《海棠红》色彩鲜艳、流丽，与前作明暗对比强烈的黑白摄影大异其趣，其黑色电影的意味亦消失殆尽。

[1] 根据学者蒲锋的考证，《血染海棠红》翻拍自美国电影《红花大盗》〔A Gentleman After Dark，1942，埃德温·马林（Edwin L. Marin）导演〕。关于岳枫对原著的改编，以及两片在风格等方面的差异，见蒲锋：《〈血染海棠红〉的父亲和女儿》，载香港电影评论学会季刊 HKinema 第 42 号（2018 年 4 月），香港：香港电影评论学会有限公司，第 28—30 页。感谢罗卡先生提醒我注意到这则材料。

《荡妇心》《血染海棠红》的成功奠定了岳枫在战后香港影坛的地位，就在他日益成为张善琨（1907—1957）最为倚重的大导演之际，他所服务的"旧长城"迎来了一次震荡。1950年初，长城影业公司改组为长城电影制片有限公司（即"新长城"），原公司的创建者张善琨黯然退出，这家新的公司逐步成长为香港最重要的左派制片机构。20世纪40年代末50年代初，在历史转折的重要关头，客居香港的"南下影人"再一次面临着选择。一方面，在反帝、反封建的时代浪潮中，中华人民共和国的成立令许多流离海外的华人感到振奋，并对新生政权抱有极大期待；另一方面，新中国的成立意味着一个新的、统一的电影市场的形成，这对寄居香港的上海影人来说，或许更有吸引力。

　　或许是受到时代精神的感召，岳枫决定为改组后的"新长城"拍片，由是成为一名左派影人。[1] 在服务于"新长城"期间，岳枫再次显示了他适应环境的能力，他能将娱乐化的形式和意识形态信息较为自然地糅合在一起，正如有研究者所指出的，岳枫这一阶段的创作"显示了他作为成熟导演的一面，偏好古典趣味，能够根据政治局势的变化，顺应制片公司的思想路线"[2]。按照"新长城"的主事者袁仰安（1904—1994）的阐述，"新长城"的制片方针包括以下几个要点：

[1] 在电影活动之外，岳枫身体力行地参加了香港进步影人组织的相关活动，表达了对内地新生政权的支持。关于岳枫参加"读书会"的记述，见顾也鲁：《艺海沧桑五十年》，上海：学林出版社，1989年，第101—102页；关于岳枫响应左派影人倡导的"四不"主张（即不请客、不送礼、不狂饮、不赌钱）并加入"劳动生活公约"的报道，见《留港影人"八条公约"》，原载《大公报》1950年3月18日，引自银都机构编著：《银都六十（1950—2010）》，香港：三联书店（香港）有限公司，2010年，第66页。

[2] [新加坡]张建德：《香港电影：额外的维度》（第2版），苏涛译，北京：北京大学出版社，2017年，第24页。

"首先要有正确的立场，立场站稳了，再在内容和形式上求进步"；在题材上避免武侠、色情、迷信，减少对好莱坞低级趣味、胡闹作风的一味模仿；以严肃认真的态度和灵活多样的形式提供"健康的、有益的、为社会大众所需要的"娱乐。[1] 岳枫为"新长城"执导的四部影片，集中体现了这家制片公司在20世纪50年代初期的制片策略。即便受制于片厂的既定路线，岳枫仍能够凭借圆熟的手法完成任务，拍出佳作。

《南来雁》（1950）是岳枫为"新长城"执导的首部影片，影片以高度戏剧化的形式表现了主人公在香港的遭遇，并将批判的锋芒指向香港的资本主义制度。影片的主人公郑宜生（严俊饰）、王巧莲（陈娟娟饰）是一对由内地到香港讨生活的未婚夫妇，他们不仅目睹了香港腐败、丑陋的社会现实，而且遭到严酷的盘剥和欺侮：宜生"跑单帮"失败，赔得血本无归；巧莲在无良投机商人（王元龙饰）家中做女佣，遭到雇主强暴。影片结尾，在得知广州解放的消息后，他们与一群遭受同样命运的小人物（包括教师、妓女、苦力、小商贩等）齐心协力逃离香港，返回内地。影片的意识形态信息十分清晰：香港被描述为充斥着罪恶的地方，穷人注定要遭到压迫和剥削，唯有靠集体的力量方能生存；更重要的是，只有返回新中国成立后的内地，才是他们最终的出路。值得注意的是，在20世纪50年代初的左派电影中，有不少类似"回归"的情节，如《江湖儿女》（1952，朱石麟、齐闻韶联合导演）、《一板之隔》（1952，朱石麟导演）等。不过，自1952年之后，随着政治局势的变化，包括"新长城"在内的左派公司对制片方针做出调整，由于意识到"处在殖民主义者统治的香港环境

[1]　袁仰安：《谈电影的创作》，载《长城画报》第1期（1950年8月），第2—3页。

之下",尤其是考虑到出品影片"能够发行到东南亚的各个地区",左派公司影片的"内容当中正面的政治色彩较淡"[1],因此,类似《南来雁》《江湖儿女》等表现主人公因不堪忍受剥削而返回内地的影片便很少出现。

除了资本主义,封建主义是香港左派电影的另一重要批判对象。以反封建主义作为影片的主题,既不违背左派公司的创作路线,又可绕开对香港社会现实的观照,从而避免在审查上遇到麻烦,因而一度成为香港左派影人在特殊环境下"退而求其次"的选择。这类影片往往通过主人公的悲惨遭遇,以凄惨悱恻、催人泪下的煽情手法赢取观众的同情。《狂风之夜》(1952)就是这样一部遵循左派公司制片方针的影片。影片以浙江农村一个破落的封建大家庭为中心,"透露出封建制度的恶毒,大地主的残暴,以及妇女的受压迫等种种在旧社会中所发生的不合理现象"[2]。在片中,封建的剥削制度、宗族制度、遗产制度等,都成为被批判和否定的对象。

在对封建主义的批判上,最值得玩味的或许要数《新红楼梦》(1952)。该片是对经典文学名著《红楼梦》的一次别出心裁的改编,影片复制了原著的故事框架和人物关系,但将背景转移至现代中国,贾府也从一个封建大家族转变为一个官僚买办之家。按照该片监制袁仰安的表述,"新长城"斥巨资拍摄该片的目的,就是要积极强调"原著中潜在的反封建主义",并且赋予该片新的时代意义,即揭露"至今犹在苟延残喘的剥削阶级买办绅宦以及官僚豪门的面目",并且

[1] 中央文化部电影局编印:《香港市场与电影界情况参考资料》,内部文件,1954年,第18页。
[2] 《狂风之夜》,载《电影圈》第170期(1951年6月),第16页。

"从人物的血迹中，从他们的消极反抗中，启示出积极反抗的路线"[1]。通过对经典文学名著的"摩登化"改编，《新红楼梦》一方面强调了原著中潜在的反封建主义因素；另一方面，又将官僚买办资本主义表现为与封建主义合谋、共生的一种反动势力而一道加以批判。对《红楼梦》题材的"陌生化"处理、严谨的制作、岳枫圆熟妥帖的导演技巧，以及明星云集的演员阵容，令《新红楼梦》大获成功，该片"首轮放映的收入压倒了西片七大公司全年的售座纪录，稳居一九五二年全港九售座最佳影片第二位"[2]。

岳枫为"新长城"执导的另一部影片《娘惹》（1952）同样是一部奉命之作，亦涉及对封建包办婚姻的批判。华侨青年徐秉鸿（严俊饰）携妻子杨永芬（夏梦饰）返乡，不料，族中长辈早已为他娶了一个守空房的女人（罗兰饰）。通过表现主人公与封建宗族势力抗争并终获胜利的过程，创作者完成了一首"恋爱与婚姻的斗争的史诗"，它"诅咒着旧社会的溃亡，歌颂新时代的来临"[3]。之所以选择华侨题材，是因为"新长城"在东南亚华人社群中拥有大量观众，这类影片容易让华侨观众感到亲切，进而接受影片所传达的社会信息。

就在展开职业生涯新篇章之际，岳枫产生了返回内地的想法。根据影迷杂志的报道，早在1950年初，岳枫即在致友人的信中表示，"自大陆上解放区日广后，港地人口由二百多万降到一百万左右，港

[1] 袁仰安：《〈红楼梦〉与〈新红楼梦〉》，载《电影圈》第164期（1950年12月），第2—3页。

[2] 王申：《1952年国片概况》，原载《长城画报》第27期（1953年4月），引自银都机构编著：《银都六十（1950—2010）》，香港：三联书店（香港）有限公司，2010年，第87页。

[3] 霄志：《恋爱与婚姻的斗争——论〈娘惹〉的思想性》，载《长城画报》第7期（1951年7月），第2页。

地电影业已大不如前,仅维持而已",因此"留港影人均归心如箭"[1]。就像他作品中那些北返的角色一样,岳枫于 1953 年前后返回内地,但他此行无果而终,不得不重返香港。[2] 不久,他便退出了"新长城",在以独立制片的方式制作了一部影片——《小楼春晓》(1954)之后,岳枫被雄心勃勃的新加坡国泰机构〔及其在港分支机构国际电影懋业有限公司(以下简称"电懋")〕所罗致,由此完成了他创作生涯中的第三次转变:从香港左派阵营转向右派阵营。[3] 这一次,促成他转变的重要因素,不是战争或关于民族主义的论辩,而是发生在香港电影界的文化冷战。自 20 世纪 50 年代中期以后,岳枫的创作均或多或少地受此影响(尤其是对传统文化资源的调用和再现,对传统伦理道德的强调,及其片中所流露的暧昧的历史想象),几可视作香港电影界文化冷战的一个生动注脚。

三、从民族主义到"文化民族主义"

1937 年,在全面抗战爆发之际,日、德合拍的影片《新地》〔The New Earth,阿诺德·芬克(Arnold Fanck)、伊丹万作合导〕在上海上映。在一篇刊载于《时代电影》的文章中,岳枫号召观众抵制这部法

[1] 《岳枫由港来信:周璇严俊韩非合演〈花街〉》,载《青青电影》1950 年第 4 期,第 7 页。
[2] 岳枫在晚年接受采访时,以不无耸动的口吻讲述了这次充满戏剧性的旅程,并指内地变动不居的政治局势(尤其是极左文艺思潮)是阻碍其返回内地的主要原因,详见罗维明访问、何美宝撰录:《枫骨凌霜映山红——岳枫导演》,《南来香港》(香港影人口述历史丛书之一),第 66 页。
[3] 就笔者目力所及,岳枫在多次接受采访时,均未提及他转向右派电影阵营的原因。据笔者推测,这或许与他在 20 世纪 50 年代初试图返回内地拍片而受挫的经历有关。事实究竟如何,仍有待进一步查证。

西斯意识形态宣传片，他义愤填膺地写道："我们要起来，为了整个民族的利益，用我们的血和力去夺回被暴力抢去的'新地'而完整我们的'旧地'。"[1] 类似这样鲜明的民族主义立场或反帝意识，正是岳枫早期创作生涯的一个明显特征。

与此形成鲜明对比的是，自20世纪50年代中期之后，尤其是在受聘于"电懋"及邵氏兄弟（香港）有限公司（以下简称"邵氏"）期间，岳枫的影片已鲜有明显的政治色彩或意识形态信息。在香港日益走向全球化的背景下，以岳枫为代表的创作者，以具有民族化的电影形式表现传统的儒家伦理道德，以此对抗正在全球范围内推而广之的西方文化（尤其是美国文化）及其价值观念，他充分调用各种文化资源，表现中国灿烂辉煌的历史和文化，通过在银幕上建构一个"想象的中国"来唤起海外观众的民族意识，间或透过对历史的复杂呈现和暧昧想象，抒发着客居他乡的流离心态。这一倾向被研究者称为"文化民族主义"。[2]

作为一名崛起于20世纪30年代"新兴电影运动"时期的导演，岳枫对电影的文化属性和民族化形式有着高度的自觉，他强烈反对生搬硬套西方电影的形式，并强调："无论站在艺术的或者营业的立场上，我们应该多拍具有民族形式与内容的电影！"[3] 这一特点在岳枫香港时期不同阶段的创作中均有所体现。《花街》（1950）是岳枫为"旧长城"执导的第三部影片，也是新、旧"长城"交替之际的作品。通过对时代氛围的逼真营造、对曲艺等民俗文化形式的调用，以及对20世纪20—40年代的中国历史的反思，该片集中体现了岳枫等"南下

[1] 岳枫：《日本电影——〈新地〉》，载《时代电影》1937年第7期，第6页。
[2] ［新加坡］张建德：《香港电影：额外的维度》（第2版），第25—26页。
[3] 游仲希：《演技的管制者——岳枫》，载《银河画报》1959年第20期，第8页。

影人"的"文化民族主义"倾向。

　　影片开头，导演用一系列娴熟、流畅的镜头展示了花街的日常生活。镜头从写有"花街"字样的牌坊向下摇，呈现了花街上人来人往、市声喧哗的景象。相声艺人小葫芦（严俊饰）一家即将迎来一个新生命的诞生，这个女婴被取名为大平（周璇饰），寓意天下太平。画面随后切至一个暗示战争的空镜头，并叠出字卡"北伐胜利"，继之以花街民众舞龙的庆祝场面。在简短的过渡性内容之后，画面再次切换为暗示战争爆发的空镜头，民众纷纷背井离乡、逃避战祸。小葫芦、白兰花（罗兰饰）及大平一家决定外出逃难，但在中途失散，结果小葫芦杳无音信、生死不明，而白兰花和大平母女一路乞讨卖艺才返回花街。在日本人占领下的花街，民众为了谋生不得不忍辱偷生。直到有一天，小葫芦在消失了数年之后毫无预兆地归来。历经曲折后，这一家人终于重聚。为了维持生计，小葫芦被迫登台表演为侵略者歌功颂德的节目，但他在最后关头窜改了歌词，痛斥日本人的侵略行径，引来一阵毒打。影片结尾处，画面叠出字卡"民国卅四年抗战胜利"，在花街庆祝抗战胜利的画面之后，历尽磨难的小葫芦一家围坐在一起，企盼国泰民安。

　　片中的花街是创作者虚构的一个典型的北方市镇，通过对花街日常生活的再现，尤其是对相声、京韵大鼓等传统曲艺形式的强调，影片流露出"南下影人"强烈的离散情结：虽然身在香港，但他们仍然对北方的文化之根念念不忘。更值得注意的是岳枫、陶秦（1915—1969）等创作者试图重述历史的冲动。《花街》的时代背景是20世纪20—40年代，这正是中国现代历史上最为动荡不安的一段时期，从中可以看到"几十年来中国人民惨痛的经历"，令观众"发掘出几十

年来自我的缩影"[1]。在历史车轮的碾压下，花街的人物不得不做出艰难的选择。例如，为了躲避战祸，小葫芦外出逃难；在外流浪多年之后，不得已又回到已成为沦陷区的花街；迫于生存的压力，他不得不为日本人表演（尽管他拒绝为侵略者涂脂抹粉，而是加以批判斥责）。最能体现这一点的，或许要数片中的那名警察〔苏秦饰，这一角色不免让人想到《我这一辈子》（1950，石挥导演）中的主人公〕，他的装束和照片上的标语（"五族共和""天下为公""和平建国"），暗示了时代变化、政权更迭对生活在花街的普通人的影响。在研究者看来，以"南下影人"为主的主创群体试图在《花街》中重新审视一段"沉重得令他们不能承受的历史"，进而参与到如何在极端环境下"界定忠诚与背叛"的讨论之中。[2] 借由这段交织着战争、正义与背叛的历史，《花街》显示了岳枫等"南下影人"审视自我、重构历史的意图。

以"文化民族主义"的方式调用北方民俗元素的策略，在《金莲花》（1957）中亦有所体现。在这部同样以民国时期中国北方为背景的情节剧中，岳枫对各种传统文化形式的运用更加自觉而自信。不同于《花街》沉重的历史议题，《金莲花》采用悲喜剧的方式讲述了一对青年男女挣脱束缚、寻求自由恋爱的故事。精心铺排的视觉风格、对20世纪20年代社会氛围的生动再现，以及对社会心理和人情世故的细腻洞察，都显示了岳枫的导演技巧已近炉火纯青。

影片开场，渐显的画面上出现"在一九二三年间"的字卡，伴随着画外极富民族特色的配乐，在几个叠化的镜头之后，编导用横移

[1] 《本年度最优秀的国语片〈花街〉》，载《电影圈》1950年6月第158期，第2页。
[2] ［美］傅葆石：《回眸"花街"：上海"流亡影人"与战后香港电影》，黄锐杰译，载《现代中文学刊》2011年第1期，第34页。

的长镜头和摇镜头展示了一家茶馆里人声鼎沸的情景。世家子程庆有（雷震饰）被女艺人金莲花（林黛饰）的迷人风情所倾倒，他不顾家庭反对，执意与身份卑微的金莲花相恋。但他终究拗不过父母的意志，被迫迎娶了素不相识的沈淑文（同样由林黛饰演），令后者彻底沦为封建包办婚姻的牺牲品，并郁郁而终。在道德与情欲之间苦苦挣扎的金莲花，甚至一度打算和情人一道殉情。最终，为了顾全程庆有与封建家庭的联系，在重重压力之下，她不得不做出牺牲并选择出走。就在这场跨阶级的爱情即将寿终正寝时，剧情峰回路转，男主人公在最后关头登上了金莲花母女搭乘的那辆列车，重逢之后的两人喜极而泣。

在当时的影评人看来，《金莲花》"主题健康，且有大胆泼辣勇于暴露的批判精神"，该片不仅以故事曲折取胜，更有积极的反封建意识。[1] 这一主题显然承袭自上海电影的传统，亦是岳枫在"新长城"时期创作的延续。有论者指出，这种"将流离的压抑化为廉价的感伤"的叙事策略，透露出的恰是岳枫等"南下影人"委屈自怜的心理。[2] 的确，乍看起来，《金莲花》的主题不外乎批判封建门第观念，肯定年轻人追求自由恋爱，这与岳枫在"新长城"时期影片的主题似乎并无二致。不过，仔细审视便不难发现二者之间的区别：《狂风之夜》《娘惹》等影片反封建的意味更为直接、鲜明，而右派公司"电懋"出品的《金莲花》则胜在对人情、人性的体察（除了主角之外，刘恩甲、王莱等饰演的配角亦生动、传神），而该片对北方民俗及各种传统文化

[1] 歌乐：《值得推荐的一部好片子——〈金莲花〉》，载《工商晚报》1957年2月14日，第2版。

[2] 焦雄屏：《时代显影——中西电影论述》，台北：远流出版事业股份有限公司，1998年，第115页。

形式的强调，更是岳枫在"新长城"的创作中付诸阙如的。特别值得一提的是，新星林黛在片中一人分饰两角（这一细节亦可解读为"南下影人"之身份错乱、价值观畸变的银幕投射）。与周璇、李丽华、白光、郑佩佩一样，林黛也是岳枫最喜欢的女演员之一，她极好地把握住了这两个反差极大的角色的个性，尤其是妙到秋毫地演绎出金莲花的俏皮泼辣、顾盼生姿、活色生香，以及委曲求全和自我牺牲。金莲花的艺人身份，为片中大量插入的传统曲艺表演提供了相当合理的依据，林黛表演的曲艺节目（尤其是民间小调），着实为影片增色不少。这种"文化民族主义"的形式，足以唤起离散海外的华人观众对中国文化的怀恋。几年之后，岳枫参与执导的《新啼笑姻缘》（1964，又名《故都春梦》，与罗臻、陶秦等联合执导）几乎就是《金莲花》的"升级版"，以张恨水的小说为基础，《新啼笑姻缘》细致入微地展现了故都的社会风貌和文化习俗，通过一段缠绵悱恻、凄婉哀怨的爱情故事，创作者完成了回溯历史、想象故国的文化建构。

20世纪50年代后半段，在服务于"电懋"的几年间，由于没有了意识形态的包袱，岳枫更能在创作中挥洒自如，并发展出日臻成熟的风格。即便在大制片厂体系下拍片，亦能游刃有余地灵活应对，他不仅能对陈旧的主题加以发挥创新，而且能在类型片中注入个人化的因素〔如歌舞片《欢乐年年》(1956)、喜剧片《情场如战场》(1957)、家庭伦理片《我们的子女》(1959)〕，在取得不俗票房成绩的同时，传达社会信息、完成社会教化。[1]正如影评人何观（即张

[1] 在这方面，《情场如战场》较有代表性，该片在香港"连映二十二天，每场都告客满，观众超出二十万人，票房收入高达港币十五万四千余元"，"刷新了近十年来国语片的最高卖座纪录"，见《〈情场如战场〉刷新票房纪录》，载《国际电影》第21期（1957年7月）。

彻）所指出的那样，岳枫这一阶段创作的特色体现为"包含有道德教训的主题，细腻的手法，流畅的叙述，圆熟技巧，不铺张扬厉，也不炫奇弄巧"[1]。上述特点在《雨过天青》（1959）中均得到了集中体现；更为重要的是，岳枫的"民族文化主义"已不再局限于表现北方的民俗文化和社会风貌等外在形式，而是深入情感层面，即通过家庭伦理剧的形式表现人伦关系，进而肯定家庭在维系社会方面的重要作用，从中亦透露出作为一家右派公司的"电懋"在文化冷战中微妙的意识形态策略。

 岳枫在《雨过天青》中重拾批判封建观念（尤其是关于妇女再婚的迷信）的主题，他在片中大量运用景深镜头，以近乎写实的朴素手法描绘了一个小家庭的辛酸和悲喜。主人公高永生（张扬饰）和美娟（李湄饰）是一对再婚夫妇，分别带着各自的孩子组成了一个新的家庭。虽然生活清苦，倒也其乐融融。例如，这对夫妇在灯下商量如何节衣缩食，以支付两个孩子学费的那场戏，不仅细腻动人，而且点出了这样一个观念，即在一个现代化的资本主义社会中，传统伦理道德仍然是行之有效的。由于失业及姐姐（刘茜蒙饰）的挑拨，性格懦弱而缺乏主见的永生与妻子渐生嫌隙。相较之下，李湄饰演的美娟则获得了创作者毫无保留的同情和赞美，她既有现代女性的独立、自主等品格，又兼具传统女性的隐忍、顺从、自我牺牲等品性，任劳任怨地支撑着这个处于危机中的小家庭。有研究者从冷战与现代性的角度论述"电懋"影片中的女性角色，并指出在一个急剧变化的时代，这些女性扮演了新、旧两种经济和家庭体系协商者的角色，亦是具有普适

[1] 何观《新生晚报·影话》专栏文章，原文写于1962年，引自黄爱玲编：《张彻——回忆录·影评集》，香港：香港电影资料馆，2002年，第130页。

性的冷战现代性的样板。[1] 岳枫以情节剧中常见的煽情手法表现这个家庭的矛盾，引导观众的认同。永生负气之下带着儿子小虎（邓小宇饰）到姐姐家借宿，想不到换来的只是轻慢和蔑视。以寻找出走的小虎为契机，这对饱尝生活艰辛的夫妇最终达成和解。影片结尾，镜头从门楣上的"鸾凤和鸣"拉开，并以从天台拍摄的香港街景作结。这个结尾暗示了因外力阻扰而造成隔阂的小家庭重新恢复平静，宣告了传统伦理道德的回归，亦表明了创作者对西化生活方式及价值观念的拒斥。在批评家看来，该片"虽是圆满结局，但仍是悲剧"，而永生找到新工作的"光明尾巴"则破坏了影片总体的写实风格。[2]

与永生一家（特别是美娟）的善良、勤勉比起来，姐姐、姐夫（李允中饰）一家的虚伪、势利，正是创作者批判的对象。岳枫的道德训诫和反封建意识主要体现在姐姐这个人物身上，她极力反对弟弟和美娟结合，视美娟为给高家带来晦气的不祥人物（"寡妇进房，家败人亡"），并不断进行挑拨。更值得分析的是，在对封建意识进行挞伐的同时，岳枫亦不忘对西化的生活方式和价值观大加嘲弄，不禁令人想起他在"新长城"时期的创作。永生的姐夫是一个作风洋派的买办（他的西式装束和夹杂着英文的谈吐暗示了这一点），一个冷漠和势利的剥削者。这两个家庭在阶级上的差异，亦可通过导演对空间的展示窥豹一斑：永生一家租住的公寓虽然狭窄、逼仄，但充满生活和劳作的气息，邻里关系和睦而融洽；而姐姐一家住的西式洋房尽管豪

[1] Stacilee Ford, "'Reel Sisters' and Other Diplomacy: Cathay Studios and Cold War Cultural Production", in Priscilla Roberts and John M. Carroll eds., *Hong Kong in the Cold War*, Hong Kong: Hong Kong University Press, 2016, p. 201.

[2] 何观在《新生晚报·影话》专栏文章中颇富洞见地指出，"其实可以让他（即高永生。——引者注）在失业中挣扎生活下去，还更现实感人些"，原文写于1959年8月，引自《张彻——回忆录·影评集》，第126页。

华、宽敞，却充斥着压迫、剥削和金钱交易，是一个不折不扣的冰冷而缺乏人情味儿的空间。

研究者普遍认为，"电懋"是一家以表现都市现代性著称的制片机构，其主导类型是以现代为背景的"喜剧、歌唱/歌舞片和软性文艺片"[1]，其宗旨则是"为亚洲人（新兴中产阶级）带来新型的娱乐和消费方式，使他们的日常生活现代化"[2]。因此便不难理解，"电懋"的影片何以经常表现中产阶级的恋爱游戏，描写年青一代变化中的价值观，或展现人物在都市生活中遭到压抑的幻想。在这个意义上说，《雨过天青》或许称不上"电懋"作品的主流，该片朴素写实的风格，对传统伦理道德的强调，对西化生活方式及价值观念的批判，似乎与作为一家右派公司的"电懋"的整体策略格格不入。不过，在笔者看来，这恰恰体现了香港电影界冷战文化的复杂性：通过展示五光十色的现代生活，以及肯定人物追求自由、实现自我价值的行为，"电懋"出品的影片全面拥抱现代性，这正应和了冷战背景下美国文化全球化的趋势；而重申传统伦理道德在现代社会中的合法性，则是香港右派制片机构争取台湾市场、对抗左派意识形态的手段之一。正如有研究者所指出的，"电懋"影片中那些啜饮可口可乐、百事可乐和"绿点"苏打水的人物，在追随西方最新时尚的同时，也会鼓励观众保留某些传统的观点，并且防止过分西化——特别是美国化。[3]

20 世纪 50 年代末，在与"电懋"的合约期满后，岳枫转而受聘

[1] 罗卡：《管窥电懋的创作/制作局面：一些推测、一些疑问》，黄爱玲编：《国泰故事（增订本）》，香港：香港电影资料馆，2009 年，第 62 页。

[2] [美]傅葆石：《现代化与冷战下的香港国语电影》，何惠玲、马山译，《国泰故事（增订本）》，第 52 页。

[3] Stacilee Ford, "'Reel Sisters' and Other Diplomacy: Cathay Studios and Cold War Cultural Production", in *Hong Kong in the Cold War*, p. 197.

于"邵氏"。将岳枫的"文化民族主义"倾向发挥到新的高度，并进一步巩固其在战后香港影坛地位的，正是他在"邵氏"十余年间的创作。尽管为左派公司拍片的经历令岳枫在"邵氏"遭遇困扰，甚至一度"郁郁不得志"[1]，但他仍是"邵氏"所倚重的重要导演。成立于1958年的"邵氏"虽然属于香港右派公司阵营，但其出品影片并无明显的意识形态倾向（这一点与"电懋"并无明显差异）。不同于"电懋"的都市时装片路线，为了大力拓展东南亚及中国台湾等地的华人市场，"邵氏"在成立之初便尝试制作古装片及黄梅调影片，在银幕上全力塑造和展示"中国梦"，[2] 结果在20世纪60年代大获成功。

在这次创作风潮中，岳枫执导了《白蛇传》（1962）、《花木兰》（1964）、《妲己》（1964）、《宝莲灯》（1965）、《西厢记》（1965）、《三笑》（1969）等。这些取材自中国的文学作品、神话传说或稗官野史的影片，将传统戏曲与当代电影的形式相融合，以焕然一新的面貌呈现在观众眼前：布景逼真、华美，复杂的镜头调度与人物走位准确匹配；戏曲动作往往化繁为简，适宜电影表演；唱腔自然发音、朗朗上口；男性角色多由女演员反串出演。与此相应，这些影片（包括他此后执导的武侠片）的思想意识，大体上不脱忠孝节烈、仁义孝悌等传统伦理道德。例如，《白蛇传》中的白素贞（林黛饰）为了爱情奋不顾身地抗争；《宝莲灯》中的沉香（林黛饰）为拯救被压在华山之下的母亲（林黛／杜蝶饰演），不惜挑战天庭权威；花木兰以一女子之

[1] 有报道称，由于曾为左派公司拍片，岳枫在"邵氏"执导的《西厢记》（1965）、《兰姨》（1967）等片遭到台湾当局禁映，详见《工商晚报》1967年10月13日，第1版。与岳枫有过多次合作的演员郑佩佩在接受采访时亦指出这一点，见郑佩佩：《带我入菩萨道的导演岳老爷》，载《南来香港》（香港影人口述历史丛书之一），第75页。

[2] 石琪：《邵氏影城的"中国梦"与"香港情"》，黄爱玲编：《邵氏电影初探》，香港：香港电影资料馆，2003年，第33页。

身替父从军,承担起保家卫国的重任;《西厢记》《三笑》等片在展示才子佳人的浪漫传奇之余,亦充斥着各种传统伦理道德。

质言之,在"邵氏"的黄梅调影片中,岳枫等创作者所建构的是"古典中国"的意象——一个抽象的、脱离了历史语境的,并且只存在于想象之中的"文化中国"。正如有论者指出的,通过建构"文化中国"的意识——主要是由一个"被发明的"传统、一个共有的过去,以及一种共同的语言所表达的想象的家园,"邵氏"的黄梅调影片成功地投射了一种"泛中华"共同体(pan-Chinese community)。[1] 这体现的正是"邵氏"在冷战背景下的文化策略:立足香港,面向华人世界,利用电影媒介展现中华文化的魅力,在银幕上重现中国辉煌的历史和文化,通过兜售乡愁来吸引东南亚、台湾等地的华人观众。此外,在充斥着意识形态角力的战后香港影坛,为了对抗左派的反封建、反资本主义、阶级斗争等话语,以中国文化"正统"继承者的身份自居的右派影人,唯有诉诸"传统"并对其进行新的阐释,方能在文化冷战的角力中占得先机。

20世纪60年代中期之后,黄梅调影片盛极而衰,武侠片旋即成为"邵氏"乃至香港影坛的主导类型。这次创作风潮影响如此之广,以至于连一向以拍摄文艺片、家庭伦理片见长的岳枫亦难以免俗。在职业生涯的末期,他执导了十余部武侠片。然而,在"邵氏"精心谋划的"彩色武侠世纪"中,作为一名资深导演的岳枫,却无可避免地沦为配角。他未能在武侠片的创作中展现出可令人辨识的个人特色:动作场面虚假而乏味,视觉风格平庸而陈旧,剧情刻板而程式化,道

[1] Poshek Fu ed., *China Forever: The Shaw Brothers and Diasporic Cinema*, Urbana & Chicago: University of Illinois Press, 2008, p.12.

德说教色彩浓厚，并坚持使用女演员作为武侠片的主角。他昔日鲜明的个人风格，几乎淹没在由张彻（1924—2002）所开创的"阳刚"路线中，尤其是在对待暴力、道德、思想意识等问题的态度上，岳枫已经与当时香港电影界的主流渐行渐远。他在接受访问时表示，他坚决反对那种"在影片里大量描写残杀，强调残杀"的倾向，并认为这是"走错了方向，应该加以纠正"[1]。但他似乎忘了，他所执导的《夺魂铃》（1968）、《武林风云》（1970）等片，同样充斥着复仇和杀戮。更为重要的是，岳枫的武侠片中那种保守的道德和教化观念，已经明显与"火红的时代"（张彻语）相脱节，无法满足新一代观众的心理需求。面临被日益边缘化的境地，岳枫多次强调"意识"的重要性："没有意识的电影，简直如同没有灵魂的人，好莱坞拍过很多西部片，但最低限度，这些片子也有着赏善罚恶的主题，不纯粹是乱打一气的！"[2] 至于出色的武侠片，"内容要真实，主题要正确，剧情要感人"，"那种胡说八道乱打一气的，实在不行"[3]。一位以鲜明的反帝倾向和社会写实风格建立影坛知名度的资深导演，在饱尝流离之苦之后，以大量拍摄逃避现实的武侠片作为职业生涯的尾声，实在是一件值得玩味的事。20世纪70年代初，在与"邵氏"的合约期满后，他曾短暂地服务于一家独立制片公司，并执导了两部武侠片，随后便逐步淡出影坛。

在岳枫的职业生涯中，他的第三次转变不容小觑：他以"南下影人"的身份由沪至港，在延续自身职业生涯的同时，将上海电影的电

[1] 何森：《元老导演岳枫访问记》，载《南国电影》1969年第2期，第43页。
[2] 游仲希：《演技的管制者——岳枫》，载《银河画报》1959年第20期，第8页。
[3] 白景瑞、宋存寿、岳枫、胡金铨、卢燕口述，岚岚记录：《从"新潮电影"谈到演员是否导演工具》，载《银河画报》第158期（1971年5月），第25页。

影观念和制作模式带到香港，对战后香港国语片的发展贡献良多。在文化冷战氛围笼罩下的香港影坛，岳枫再次在历史的旋涡中前行，他一度服膺于左派的思想观念，又转而为对立的右派公司拍片，最终全身而退。

结　语

　　岳枫的五重身份与三次转变，与中国现代历史上的数次重要事件纠结在一起，体现了一名电影制作者在与历史遭遇时的选择和困境：他既受到时代的召唤，又一度被时代所遗弃；他既承担历史所赋予的使命，又在历史转折关头茫然失措，甚至迷失自我；他既被不同意识形态所操纵和利用，又主动选择和利用不同意识形态，为自己创造更为有利的拍片环境；他在历史的夹缝中挣扎求生，凭借极强的适应环境的能力，横跨20世纪30—60年代的沪港两地影坛而屹立不倒（尽管一度受到指责和冲击）。

　　综观岳枫的创作生涯，尤其是从他反差极大的几次转变中，我们可以发现一些矛盾的面向：从电影观念的角度说，岳枫受到"文以载道"思想的影响，以艺术反映现实、反映时代，体现了中国知识分子一贯的忧患意识，但他也会大拍缺乏社会意义甚至逃避现实的娱乐片；从电影形式的角度说，他浸淫于古典美学和写实主义，但也深谙好莱坞电影的创作手法和类型成规；从意识形态及伦理道德的角度说，他既有大胆、激进的表现，又有落后、保守的一面。这些相互抵牾的表现，令人惊讶地汇聚在岳枫不同时期的影片中，构成了他复杂而多变的创作生涯的一大特色。在香港进行创作的二十余年间，上述矛盾的面向在岳枫的作品中亦有所体现。

在笔者看来，岳枫在战后香港电影史上的独特意义在于，他能够将娴熟的电影技巧与对人性、人情的细腻洞察相融合，并且因应市场及政治环境的变化，及时做出调整，在传达道德教化观念的同时，表达对历史及自身离散经验的反思，拍出具有娱乐价值的影片。在拍摄《花街》期间，岳枫在接受访问时颇为感慨地说道："人在历史的齿轮上滚来滚去，滚得遍体鳞伤，历史似乎仍不肯对人宽恕。"[1] 这句意味深长的话，恰是作为个体生命的岳枫与历史遭遇时的真实写照，亦透露出"南下影人"难以摆脱的精神创痛和委屈自怜的离散经验。

[1] 汉:《〈花街〉写的是什么?》，载《联国电影》创刊第四年二月号（1950 年 2 月），第 17 页。

第三部分

类型、作者与文化想象

战后上海和香港的
黑色电影及与进步电影的相互关系[*]

罗　卡

一、好莱坞进袭，上海香港的抵抗

"二战"后美国片得到国民政府的进口优惠，大量进入中国，其中有战时出品的旧片也有新片，国产片尚待复兴，难以抵挡好莱坞的入侵，1946年美国片几乎垄断了大陆市场。[1] 其中战争片、间谍片、歌舞片、侦探/警匪片大受欢迎，引得国产片也追随潮流。公营中电三厂出品的间谍片《天字第一号》（屠光启编导）于1947年初全国公映且超级卖座，引发国营和民营公司大量开拍间谍片，以和美国片争夺市场。《天字第一号》改编自战时重庆的流行舞台剧《野玫瑰》，写国府卧底特工和汉奸日敌斗法的曲折奇情，又有男女特工的恋爱和为国牺牲，既符合当局方针又能满足观众的娱乐要求，此后以爱国锄奸

[*]　原刊于《当代电影》2014年第11期。
[1]　1946年上海首轮上映的383部影片中，国产片仅13部，美国片则有352部，引自丁亚平：《影像时代中国电影简史》，北京：中国广播电视出版社，2008年，第124页。

为名的间谍片开始纷纷出现。之后的两三年，间谍片之外又出现大量有情杀／畸恋的爱情片和写心理变态的犯罪片，大多表现了人性的黑暗面和伦理道德的混乱失序。一向仿效好莱坞和紧贴上海潮流的香港粤语片，1947年也兴起间谍／侦探片、动作片潮流。[1]

1947—1949年间，这些充满黑色元素的影片在战后的上海和香港大盛。本文将探讨这一潮流的特色、兴衰情况及其社会背景，它和同期进步电影的相互关系，以及20世纪50年代后在香港的延续发展。

二、国府的电影策略及黑色电影的衍生

黑色电影的界说一向难以确定，它并非一个类型，而更多是一种特别的电影情怀、气氛、色调。美国在"二战"中和"二战"后出产过一大批警匪片、侦探片、间谍片和奇情文艺片，专写犯罪行为心理、人性和社会的黑暗面，情调灰暗、情节离奇而常有凶杀命案。摄影上强调光影对比和灰蒙气氛，爱用夜景，史家统称为黑色影片。其中男主角有为国效命的特工，有被形势所逼的匪徒，也有失意落魄的男人，受到风情女人的诱惑陷入圈套而沉沦犯罪。当然，也有写男女畸恋或心理变态引致犯罪的。这些影片直接或间接反映着战时和战后社会的不安，战争导致人伦和男女关系的破裂、人性的扭曲和战后人的迷惘、社会的纷乱。战后上海和香港电影常爱借用美国黑色电影的

[1] 《天字第一号》1947年初在国内上映并引起轰动，掀起间谍片热，同年11月和12月在香港、九龙接连公映，卖座大好。同年，香港粤语片跟风拍出的《第一号战犯》也以地下工作间谍斗智作为卖点，标榜女角是杀人妖妇，12月趁《天字第一号》热潮上映。其实粤语片《危城谍侣》和国语片《七十六号女间谍》早在4月和7月就拍成公映，卖座大好。在和上海的互相推动下，间谍、警匪、凶杀、侦探类影片在1947年源源而出。

情节、技巧，拍制本土化的黑色影片。由于社会情况和技术条件不同，其"黑色"深浅程度和美国片颇有分别，但爱用灰暗情调、离奇情节写人性和社会的黑暗面则是共通的。

国民政府接收伪政权的电影事业后有意以公营主导全国的电影事业，以达到教化宣传目的（包括反共）。[1] 其用意显然是想控制电影业，避免利用电影媒体做"赤化"宣传。战后，国府组成联合发行公司统筹全国的电影发行，修订加强了电检条例，在南京恢复中央电影制片厂并扩充其设备，在北平设置了"中电"三厂，和上海的一、二厂都罗致了不少来自重庆、香港、上海的影人，率先积极投产。这都是国府的策略：要主导电影制作和发行，又把电影制作中心分散，不再集中于上海一地，因为上海是左派文化传统最强的城市。只是，这一策略因为内战的爆发引致经济大混乱和内部腐败等原因而无法顺遂推行。

间谍片起初是在当局提倡和应许的方式下制出。制作者以爱国锄奸为名制造娱乐刺激，企图在美国片占领的市场上争一席位，不料卖座大好，反日间谍片遂风行一时，不久连带涌出大量悬疑文艺片、侦探片、犯罪片，都写战时到战后伦理道德的破碎、人性的扭曲和邪恶的滋生，如此风气却非当局愿意见到的。政府无法主导电影大局，只能通过电检严加防限。为过电检关，上海的间谍、侦探、畸情、凶杀

[1] 1946年冬，国府扩充了原有的"中制"（中国电影制片厂），在南京主力拍制宣传片、军事教育片；1947年改组"中电"（中央电影摄影场）为中央电影企业有限公司，资源和实力最雄厚，在上海有一、二两厂，三厂设于北平。一厂主责拍制新闻纪录片，二厂全力拍制剧情片，三厂拍制剧情片和新闻纪录片。另设"实电"（上海电影实验工场）片厂。战前设于南京的"农教""中教"则继续拍制农业教育影片和教育性新闻纪录影片。公营片厂招揽了来自重庆、上海、香港的精英影人，计划宣传和寓教于乐双管齐下，其设备远比民营公司为佳，又和民营公司组成联合发行机构，有意控制影片的发行。

片一般都不敢逾越社教、道德界限。只能以离奇曲折巧合的情节作为卖点，中间可以暴露一下人性的丑恶、社会的黑暗，发泄一下压抑和不满，但结局要黑白分明，合乎伦理道德。

其实黑色电影的流行和当年社会大环境的混乱失序大有关系。国府接收伪政权时不少人趁机贪污枉法，造成权贵横行、社会不公的流弊。1946年国共内战再起，此后三年金融日见动荡、经济陷于崩溃，人民对政府管治的信心尽失，渲染社会混乱、人心败坏的电影自然有市场。国营的电影厂起初还有拍制宣扬正面力量的影片，如《圣城记》《忠义之家》《黑夜到天明》《遥远的爱》《乘龙快婿》。1947年后，国营电影厂经济紧绌，遂减少拍制有教育性、宣传性的影片，而更多拍制娱乐刺激影片。以《天字第一号》带出潮流的中电公司，再开拍抗日游击战的《白山黑水血溅红》和宣扬革命烈士的《碧血千秋》，以及一些文艺伦理爱情片，之后也顺应潮流拍制黑色畸情片如《悬崖勒马》《肠断天涯》、心理悬疑片《深闺疑云》、凶杀侦探片《天罗地网》、写心理变态的《出卖影子的人》、奇情恐怖片《天魔劫》《神出鬼没》等。民营公司更大量开拍顺应潮流的黑色娱乐片，如《六二六间谍网》《间谍忠魂》《十三号凶宅》《粉红色炸弹》《美人血》《欲海潮》《第五号情报员》《热血》《玫瑰多刺》《九死一生》《谍海雄风》《蛇蝎美人》《杀人夜》等，"黑潮"遂在1947—1949年间涌起。初步估计，三年间这类黑色影片的制作公映量超过四十部，约为全部国产影片（含港产内销国语片）公映量的五分之一强。[1] 这些影片在全国

[1] 据《青青电影》1949年1月1日第一期，统计出1948年上海首轮公映新片为67部，1949年估计产量为60部。考查其列出的片目，再对照《影剧春秋》1948年第一卷第一期《国产影片的质与量》一文的作者辛弘对1945年8月至1948年7月公营和民营发行公映的126部影片的分类统计，大致得出以上的估量。

发行并在香港、澳门和南洋各地公映，都有一定的市场，却受到评论界的口诛笔伐，认为是追随好莱坞的歪风，不是国片发展的正途。更有评论认为国难时期片商和影人拍摄这种渲染暴力、色情和情绪暗淡消极的影片是埋没良心，导人腐化堕落。[1]

三、香港黑色粤语片的初起

由于国府重申禁止方言电影，战后香港一度不敢开拍粤语片。要到1947年中才有首部粤语片公映，在香港和南洋非常卖座，粤语片才陆续拍制。它的市场不及国语片广阔，限于港澳和南洋一些华人社区，成本偏低，制作上不免粗糙草率。但粤语片能迅速模仿西方和上海的潮流并使之本土化，而收取较低廉的票价，因此甚受广大中下阶层的欢迎。此后三年间，粤语片的产量急升，1949年的产量约为154部，是1947年的两倍多。

1947—1949年，香港先是流行描绘抗日的间谍特工片和动作片，之后则有警匪／侦探片，都是直接刺激感官的，而较少上海那样的奇情文艺片，更没有黑色写实的进步影片。基于两地政经文化环境的不同，香港的电检比较宽松，粤语片在场面视觉上可以拍得更直接、痛快。这三年间可归入黑色潮流的影片大致如下：[2]

间谍片／特工片：《危城谍侣》（此片非常卖座）、《红楼鬼影》《铁胆》《谍网恩仇》《76号女间谍》《香港杀人王》《地底迷宫》《周身

[1] 当年的电影刊物的影评对这些影片大都给予劣评，而且都从其意识的表现一概而论，全凭主观印象，很少分析其表现形式和手法，以及受欢迎的原因。

[2] 据香港电影资料馆出版的《香港电影大全第二卷（1942—1949）》所载影片的内容简介选出。

胆闹广州》《沙场谍影》《铁血男儿》《江湖铁汉》《间谍忠魂》《血染孤城》《九死一生》《女勇士》《黑妖妇》《胭脂八阵图》《三剑侠》《风雨送魂归》《义勇双雄》《一剑定江山》《神秘女侠》等二十余部。

凶杀／侦探／警匪片：《辣手蛇心》《艳尸记》《借尸还魂》《天网恢恢》《红粉盗》《黑侠与李青薇》《黑侠归来》《蝙蝠大盗》《销魂贼》《风流女贼》《飞金刚》《血海争雄》《衣冠禽兽》《一代枭雄》《追虎跳墙》《大闹广昌隆》《海角沉冤》《风流宝鉴》《妖妇大闹鬼门关》《玉面霸王》《龙兄虎弟》《司马夫大破蜜糖党》等二十余部。

粤语间谍特工片的故事多发生在战时的内地城乡，或是地理背景不明确，专写香港的反而少。为增加噱头趣味，常有美貌女间谍、女勇士、黑妖妇、女侠出现。至于凶杀、侦探、警匪片，又是地理背景不明确，故事情节则虚构得匪夷所思，这是故意避开香港社会的现实。当年港府电检在性感和暴力方面比内地宽松，但要维护香港政府的管治，涉及政治社会的意识则监控得很紧。此时的粤语片只为生存，制作简陋、意识肤浅，主要提供通俗的娱乐刺激，谈不上什么深刻意义。

四、内战激化黑色电影

1947年，内地流行的地下抗日和间谍片，仍然披上爱国抗敌的外衣，为政府留点面子，但往后出现的犯罪片、侦探片、奇情片则爱玩弄耸人听闻的情节，暴露人性的弱点、社会的不良，黑色元素渗进伦理爱情片中，成为一种风尚。这不能单单责怪电影商人和创作者故意渲染，而是有着社会现实的基础。人民经历八年抗战后不久再受内战之苦；面对政权的腐败、民生的不堪，社会上早就弥漫着暗淡消极的

情绪。在电检的压制下，直接的写实和批判必然受到删剪或禁映。连进步电影也得利用家庭伦理通俗剧的情节作为掩护，隐约带出信息，以谋利为主的娱乐片自然避免触犯电检，而在制造噱头刺激、砌造离奇情节上下功夫。黑色电影的流行是有着民间积怨和不满作为基础的。处于大乱局中，人民确实需要娱乐刺激来逃避日常生活的痛苦，宣泄情绪的不满。因此，虽然内战引致经济和社会大混乱，但是上海和香港出品的国语片依然有市场。有研究指出，此时上海上映的国语片的市场有上升趋势，观众层更广，一些外片影院都改映国片。[1] 由于国片有二、三、四轮放映，票价比外片低得多，在物价飞涨时期，电影是最便宜的娱乐，连工人和失业者都爱走进影院。[2]

1948年后，国府败势毕呈，华北尽失给中共，上海的电影也丧失了大部分北方市场，加上通货膨胀，电影业经营困难。公营片厂减产、把厂房租给民营公司，部署退往台湾。民营公司基于回收不足、电影胶片昂贵，不敢贸然投资。影人为生存自组公司，向戏院商借钱拍片，但求快速回收。间谍、凶杀、畸情、悬疑等题材较易讨好，由此出现大量成本低、周期短的投机性黑色影片：《第五号情报员》《雾夜血案》《人海妖魔》《风月恩仇》《森林大血案》《吸血魔王》《女犯》《玩火的女人》《十三号女盗》等。

[1] 参见汪朝光：《民国年间美国电影在华市场研究》中的分析研究，载《电影艺术》1998年第1期。
[2] 同上，作者引制片家吴性栽在《大公报》座谈会上提出的数据，指出电影票价的上涨相对于物价上涨仍低数倍，国产片的观众增加了很多，以前工人看电影的很少，现在连女工茶房也来看了。

五、黑色笼罩下的上海影坛

由于电检比战前更严厉,进步电影在战后的发展不如战前的20世纪30年代。1947—1949年间只有昆仑公司坚守左派阵地,持续拍制有社会批判意义的影片,其出品不过十部。其他电影公司都避免介入政治,做直接的社会批评。文华公司和清华公司的幕后主持人吴性栽,在30年代联华公司当权时期特别包容进步势力,被视为联华公司的左派,此时期却转趋低调,出品仍讲求艺术人文素质,但主力拍制由名家编导的伦理爱情轻喜剧片和温情洋溢的文艺片,如《不了情》《假凤虚凰》《太太万岁》《哀乐中年》《艳阳天》《小城之春》,至于有较尖锐社会批评的,如《夜店》《群魔》只偶一为之。他另外开设大华片厂,出租代摄之余并自行拍制了《第五号情报员》《同是天涯沦落人》等迎合潮流之作。

在此期间,蔡楚生、史东山、郑君里、沈浮、阳翰笙等进步影人以昆仑公司为基地,持续拍制有写实批判性的影片,如《八千里路云和月》《一江春水向东流》《万家灯火》《希望在人间》《三毛流浪记》《乌鸦与麻雀》等。亦有影人加入中电公司,用潮流时兴的黑色掩护着社会批判,如徐昌霖编剧、汤晓丹导演的《天堂春梦》,袁俊(张骏祥)编导的讽刺战后住房荒的喜剧《还乡日记》和反映官员贪污枉法不正之风的《乘龙快婿》。民营公司也有高质量的黑色之作,如文华公司出品的《夜店》(柯灵编剧、佐临导演),全片有百分之八十是夜景,写一群出入小客栈的小人物灰暗悲惨的命运;清华公司的《群魔》(徐昌霖导演)改编自陈白尘的舞台剧《魔窟》,是黑色荒诞的悲喜剧,写沦陷区一群流氓勾结汉奸控制某小城,却因争风、争权、夺利以致互相仇杀。国泰公司、大同公司拍制了不少间谍、凶杀、恐

怖、侦探片，如屠光启的《月黑风高》、徐欣夫的《古屋魔影》、岳枫的《玫瑰多刺》、李萍倩的《凶手》、何兆璋的《人海妖魔》；但亦有拍制含有批判性的进步影片，如《平步青云》《一帆风顺》。特别是田汉编剧、应云卫导演的《忆江南》，于伶编剧、应云卫导演的《无名氏》，都使用通俗剧技巧，描写战争的残酷、战后人性的乖张、社会的不公和善良百姓的悲惨命运。两部影片都因描写阴暗面过多而遭电检干预，后者更被大幅删减。

　　电影人对政府和建制的不满虽然受到电检的压制，却并未平复，而继续以黑色娱乐刺激作为发泄，或在可能范围内对不正之风进行讽刺，这都得到广大观众的应和。由于极少机会能看到此时期的黑色影片，无法从表现手法上判断个别影片的素质及表意程度，是否仍带有某种颠覆性。但黑色电影潮的出现和流行本身就是一种反建制、反正统的现象。国民政府本来想利用电影来做国民教育和反共宣传，结果要面对的主要不是"红色"而是"黑色"势力，即使加强电检也无法抑制，这一现象值得研究。

六、上海电影在香港的延伸：黑色电影的转化

　　战后香港的政治、经济都远较上海安定，因此有大量内地的资金、人才转移到香港。

　　1946年，战时在后方经营发行放映有成的蒋百英组合上海"艺华""明星"和香港南洋公司的资本，在港开设大中华影业公司（以下简称"大中华"），有计划地拍制主要供销内地的国语片和少数本销为主的粤语片，成为香港最具规模的电影公司。一批有战时附敌嫌疑的影人如编导朱石麟、王元龙、方沛霖、岳枫、王引，演员如周璇、李

丽华、孙景路、陈琦、龚秋霞、袁美云、舒适、顾也鲁等，以及由重庆回来的何非光、吴祖光都被罗致，拍制无政治倾向的中低成本娱乐片。由于影片都在内地公映，制作上自然追随上海潮流，把"黑色"带入香港的国语片。特别显见于朱石麟的《同病不相怜》《玉人何处》、何非光的《某夫人》、岳枫的《三女性》、文逸民的《满城风雨》、王元龙的《铁血男儿》、杨工良的《天网恢恢》《千钧一发》、任彭年的《七十六号女间谍》等片。"大中华"影片在上海颇受欢迎，但经济混乱令影片的回收不足，营运两年就停产了，共出产 34 部国语片（含外判制作）和 8 部粤语片，其中带有黑色成分的国语片有 13 部。[1]

继之而起的是 1947 年成立的永华影业公司（以下简称"永华"）和 1949 年成立的长城影业公司，都专拍国语片。"永华"拥有最先进设备的厂房，延揽了内地的一流编导人才如卜万苍、吴祖光、姚克、柯灵、程步高、朱石麟、李萍倩等，还有大批演员。创业初期专拍制有中国气派的史诗大片如《国魂》《清宫秘史》《大凉山恩仇记》和高格调的文艺片如《春雷》《春城花落》《春风秋雨》《海誓》《火葬》。由于主导人员成分复杂，合作不易，制作进行得很慢，其间又遇上左派发动的罢工，拍拍停停，以致偌大的片厂平均一年也出产不过三部片。合伙人张善琨因而和大老板李祖永拆伙，自组长城影业公司。

"永华"的出品标榜正统严谨，不跟随上海黑色潮流，更反对中共，但其中仍有着黑色的情调手法和进步思想的渗透，而且往往是合二为一的。袁俊的《火葬》写农村"小丈夫"婚姻制度的不合理，调

[1] 《香港电影大全第二卷（1942—1949）》和沈西城编著、翁灵文校订的《香港电影发展史初稿 1946—1976》第二章,《观察家》月刊第三期对"大中华"影片的计算略有不同，后者计出粤语片 9 部。此处采用前者。亦有若干外判制作用"大中华"名义出品发行的，都计算在内。

子灰暗、情绪压抑，最后爆发为火的灾难和火的洗礼；程步高的《海誓》写渔民向欺压他一家的恶霸进行阶级斗争式报复，混合着红色进步和黑色残酷两种色彩；吴祖光的《春风秋雨》改编自进步作家谷柳的小说《虾球传》，写一个少年沦为扒手，一次作案时伤及一金山归侨，原来是失散多年的父亲，暴露香港下层社会的混乱黑暗，结局时少年搭上火车返回内地，也是混合着红黑色调；李萍倩的《春雷》则直接取材好莱坞的黑色影片，写妻子、情妇两个女人因为意外死去的男人而展开争执，却又要互相依存，最后男人却无恙归来。全片不但采用好莱坞黑色电影的人物情节，摄影、置景、服装也仿效战后好莱坞的制作。其实，朱石麟的《清宫秘史》亦参照了黑色美学和造型，动用摄影、美术手段把清宫摆布成一个冷酷孤立、危机四伏的场所，其间充满险恶的权力和利欲斗争。慈禧太后和光绪皇帝的关系就像是黑色电影中常见的男女关系——光绪是软弱而要图强的男人，和珍妃情投又志合却遭慈禧之妒。慈禧是母性很强又刻毒可怕的"祸水红颜"。她破坏光绪的新政，杀死他的同谋，又杀害了珍妃。光绪要摆脱她的缠绕，但最终失败而落得终身监禁。从这个角度看，《清宫秘史》可以看成一部交缠着伦理和历史纠纷的黑色影片。

　　由于好莱坞黑色电影的流行，其中也有不少佳作，黑色电影的美学和手法已经有意识或潜意识地影响着上海电影人，也不论其政治倾向。在1947—1949年间的上海，政经动乱，制作条件差，加上电检严苛的环境，要拍出较好素质的影片实在极不容易。南来香港后，政经环境不同，"永华""长城"等公司给予较好的制作条件，因此，像朱石麟、岳枫、李萍倩、卜万苍、屠光启、马徐维邦这些老练的导演都拍出了他们的代表作。

七、灰色进步影片

1948—1949年间，一些影人在中共地下党的帮助下找到当地人投资，在港成立了"大光明""南群""南国""大江"等公司拍片。其中大光明影业公司较有规模，由顾而已、顾也鲁、高占飞发起，得到商人张军光支持，邀请名家欧阳予倩、瞿白音、以群参加创作，舒绣文、陶金、顾也鲁、孙景路、李丽华等演出。制作路线上受中共领导，借着国内大转变的形势"着手用电影艺术来教育人民，唤醒人民，反映人民的要求，指示出人民的出路"[1]，利用香港较为宽松的环境拍制左倾的影片。稍后又有五十年代影业公司（以下简称"五十年代"）成立，采取合作社制度，影人有一半薪金投资为制作费，再按回收多少分派花红。成员有程步高、刘琼、陶金、舒适、王为一、白沉、马霖、胡小峰、陈娟娟、韩非、李丽华、孙景路等。

"大光明"的《野火春风》（1948）、《水上人家》（1949）、《小二黑结婚》（1950）、《诗礼传家》（1950），"南群"的《恋爱之道》（1949）、《结亲》（1949），"南国"的《珠江泪》（1950）、《羊城恨史》（1951）、《冬去春来》（1950），"五十年代"的《火凤凰》（1950）、《神·鬼·人》（1951）等影片，或是写旧社会恶势力对人的压迫，引致集体的反抗；或是写知识青年在大时代接受考验，从而走向觉悟。影片内容虽和黑色电影无关，却是以灰色为基调，写出旧社会的悲惨黑暗，然后是新生进步力量结集，和恶势力展开斗争并得到胜利，结局才露出光明。影片几经艰苦完成，但在香港、南洋和内地都不易通过电检、获得发

[1] 高占非：《我们应该抱着怎样的态度》，转引自史毅：《大光明·南群南国》，《战后香港电影回顾：一九四六——一九六八》（第三届香港国际电影节特刊），1979年，第132页。

行，有些甚至推迟两年才获得公映。

解放后，这些进步影人如顾而已、高占非、冯喆、章泯、陶金、韩非、舒适、白沉、孙景路等先后返回祖国。不幸的是，他们在政治运动中都成为被批斗的对象，反而留在香港的一批人能继续为左派电影公司工作。而前此被认为是消极落伍的朱石麟、李萍倩、岳枫却转趋积极，成为进步电影的主将，这些都非始料所及。

八、祸水红颜和红星

美国黑色电影在战后的大量出现，反映出战后世道人心的错乱。战争打乱了家庭的秩序、男女的关系，使女人变成主导。离开家庭上战场太久的男人怕对女人失去控制，继而失去尊严，但又抵受不住女性的诱惑；因此电影中常出现所谓"祸水红颜"乃至"蛇蝎美人"，就是既美貌又工于心计甚至恶毒的女人，对男人进行诱惑、威胁，反过来控制男性。女性在战前的中国电影中一向处于被压迫、受委屈的状态，因而在电影中常被哀怜、同情。经过战乱的洗礼，重组的社会家庭中女性担当更重要的角色，但也对传统建制构成威胁。女间谍、女侠的出现，是对男性中心的挑战，却以爱国抗敌取得合法性。但其后在犯罪片、奇情片中出现的女盗、尤物则是一种诱惑，会带来祸害，是男性欲望和恐惧的投射。她们美艳聪明、风情万种而有杀伤力，让人既爱又恨且惧。无论如何，战后出现的"祸水红颜"形象反映着女性从弱者、受害者转变为强者、施害者，是战后身份地位受到动摇的男性的想象，但她们在影片中和在社会中一般，会被视为异端，在影片中要接受惩罚报应。

战前已参演电影和歌唱，战后由歌星进为影星的白光，就以其冶

艳、强悍的形象和磁性、诱惑的歌声，予人挑逗兴奋，加上她私生活放纵、绯闻不断，更强化了"妖姬""祸水"的形象，很快就走红起来。移港后出演的"黑色三部曲"令她的声誉升上最高点。另一位在《天字第一号》中出演卧底女间谍的欧阳莎菲则是冷艳型，感情多变、不可捉摸，令男人又爱又怕，此后立即成为红星，1948年和白光合演的《六二六间谍网》轰动一时。她和屠光启结成夫妻档后片约不断，1950年来港后拍片更多。她擅演冷艳而有计谋，风情万种而陷男人于不义的女人，或是贪慕虚荣的情妇，间中也演过受苦的好妻子。黑色影片盛行期间，一些本来形象正派的女演员如李丽华、孙景路等，也得担当风情尤物或"坏女人"角色。而粤语片的两位"当家花旦"白燕、红线女，在1946—1948年间也不免跟随潮流出演诱惑、陷害男人的"坏女人"。

九、南来影人对本地电影的挑激

南来影人拍摄的影片都以内地为社会背景，未有接触香港的现实。他们定居香港后逐渐融入社会，影片的题材内容才日渐本土化，其中朱石麟走得最先。1951年的《误佳期》《江湖儿女》就写了内地人如何在港谋生，适应（和不适应）香港的环境。他领导下的凤凰公司自1952年起，针对香港的社会现实拍制了一系列描写居住环境、邻里关系的影片。李萍倩主持制作部的长城公司也积极将拍摄题材本土化。朱石麟、李萍倩还在香港悉心培植新一代的国语片编剧、导演、演员。岳枫社会观点的转变比较难以捉摸，或者应说是他的作品随公司路线的要求而变化，"旧长城"时期虽也反对旧制度、同情受压迫者，但社会观点比较保守。到"长城"选择"向左转"，他也激

烈左转，但不久就转投右派阵营，拍摄的都是无特定社会背景的伦理爱情片，以娱乐为主导，也很少接触香港社会形势。

粤语片由于战后几年的制作条件甚差，只求生存，出品难免粗滥。但在国语片有计划地增产、素质也高出不少的对比挑激下，粤语片亦在逐步改善提高。战前已着重影片素质的大观公司恢复制作后特别注重改善技术，率先拍摄彩色片、研发配音技术，并和长城公司合作拍制了几部影片。受教于欧阳予倩的戏剧科学生卢敦、李晨风、吴回一直是捍卫粤语片的健将。战前受到南来影人蔡楚生、司徒慧敏、夏衍等人的指点，抗战中他们和吴楚帆、张瑛、黄曼梨、谢益之、白燕、李清、容小意等演员一起逃难，组织剧团沿途表演谋生，由此建立了深厚的友谊；战后，他们不满于粤语片素质普遍低下，片商投机取巧又不长进，就联合起来仿效五十年代公司采取合作社的模式自主制作，遂有1952年中联公司的创立，提倡拍制有益世道人心又有高素质的影片，成为粤语片改革的先锋。

其实在此之前，粤语片界已出现了一些注重素质和内涵的影片。在左派领导的南国公司拍制《珠江泪》《羊城恨史》的同时，大观公司就已拍制了农民反抗地主官僚的《几家欢笑几家愁》(1949)，并在全国解放时在港公映。宣传语称："新中国的新电影，粤语片的革命作。"华南影联会策划制作的《人海万花筒》(1950)由十个有趣的小故事组成，针对香港的住房、教育、医疗、就业等问题做出合情合理的批评。大观公司又拍制了社会写实片《年晚钱》(1950)、《人之初》(1951)，还有秦剑编导的《南海渔歌》(1950)、左几编导的《天堂春梦》(1951)，都显见受到南来进步国语片的影响。更难得的是，有几部流行的黑色之作如《细路祥》《红菱血》《血染杜鹃红》，技艺上有可观之余，亦有一定的社会意义。

由李小龙主演的《细路祥》(1950)改编自同名讽刺漫画。写上代是教师下代却失学的细路祥不堪童工剥削加入流氓党,和资本家对抗,识破富家子的走私阴谋,解救被困的女工。影片触及战后香港基层教育不足和童工、女工被剥削的社会问题,虽非正面探讨响应,却是以黑色手法加以暴露讽刺;富商为富不仁,流氓则盗亦有道。最后,穷人们离开香港踏上回国之路,和进步国语片殊途同归。

《血染杜鹃红》(1950)写被战乱拆散的情侣(吴楚帆、小燕飞饰)在港团叙,却被象征城市和资本主义罪恶的女人(白燕饰)所操控,要男子为她投机取巧去犯罪,弄致凶案。编导李晨风适切运用黑色电影的造型,场面技巧和主题表现都很出色。

唐涤生、李铁编导的《红菱血》(1951)是一部文艺奇情片,却运用黑色电影的技巧,以光影、布景、道具烘托出情景和人物心理。女主角(芳艳芬饰)在被压抑无助的情势下误杀了人,而警探(罗品超饰)则利用前度情人的感情诱使她供出内情,写人性弱点和畸情细致动人。20世纪50年代粤语片的类型技巧日见成熟,本土化的黑色电影源源而出。

十、左右分家后的停滞和再发展

1952年以后,国语影片公司分成左右派两大阵营。左派以"长城""凤凰"为主力,亦有专拍粤语片的"新联"。中联公司虽然不受北京领导,但由于和左派影人亲近,亦被视为左派。右派公司则有"永华""邵氏父子""国际""新华""泰山""自由""亚洲"等。左派公司和有左派影人参与的影片不能进入台湾,右派影片当然不能进入内地,就是左派公司的影片也不能依靠内地市场的回收。两派阵营

因此要在香港、澳门和南洋做激烈的市场竞争，因此尽量淡化政治宣传，寓教化于娱乐，拍制适合大众口味又能通过各地电检的影片。左派影片虽然也有着社会人文关怀，却已不像 1949 年前后那样积极批判现实、宣扬社会革命了，代之而起的是写小市民生活的苦与乐，关怀个别家庭社会问题并加以讨论，提供解答。香港的右派公司也曾制作过一批配合台湾当局政策宣传的影片，但在台、港和海外的卖座都不理想，电检上又遭遇困难，之后就尽量淡化宣传说教，多拍家庭伦理、温情歌唱的影片，变得歌舞升平了。

左、右两派的意识形态虽然不同，但都强调要破除旧制度，提倡新的伦理德教，家人互爱、邻里互助，以集体力量克服困难，自力更生，积极寻找新出路。这样一来，就很少拍制专写人性负面、暴露社会黑暗的犯罪片、侦探片、警匪片。因此，黑色国语片此一时期陷于停滞。

相反，粤语片没有左右之争，只求迎合市场需要，黑色电影仍有所发展。光艺公司在 20 世纪 50 年代中期开创了《九九九命案》系列，引出其他的仿效者。[1] 即使被视为左倾的中联公司 50 年代中期以后也改变策略，拍制了一批悬疑奇情片、警匪片、恐怖片，[2] 有意在感官刺激中渗入社会意义。其中《血染黄金》(1957)、《奸情》(1958)、

[1] 光艺公司在秦剑的领导下拍制了一系列黑色影片，其中秦剑导演的《九九九命案》(1956) 开侦探片之新风，而他执导的黑色奇情片《胭脂虎》(1956)、《血染相思谷》(1957)、《鬼夜哭》(1957)、《情犯》(1959) 都有不错的素质和票房。引出同期"邵氏"和"电懋"的粤语片组也拍了不少侦探、犯罪、惊险片。

[2] 到 1964 年停业为止，"中联"拍制了下列黑色影片：1957 年，《血染黄金》；1958 年，《烽火佳人》《香城凶影》；1959 年，《钱》《路》《毒丈夫》；1960 年，《人》《毒手》《鸡鸣狗盗》《我要活下去》；1961 年，《银纸万岁》；1962 年，《富贵神仙》《吸血妇》；1963 年，《海》《鬼屋疑云》；1964 年，《血纸人》《香港屋檐下》。共 17 部，为全部产量的 26%。

《钱》(1959)、《路》(1959)皆有不错的素质,《我要活下去》(1960)则结合新写实主义的社会关怀和黑色电影的人性暴露,技巧生动活泼又贴切,是难得的佳作。

接近 20 世纪 60 年代,国语黑色电影再次回潮,但已不如战后汹涌。"电懋""邵氏"恢复拍制紧张惊险的间谍片、侦探片、警匪片,但大多只搞娱乐趣味,欠缺时代社会意义。其中"电懋"的《逃亡 48 小时》(1959)、《杀机重重》(1960)、《最长的一夜》(1960),"邵氏"的《杀人的情书》(1959)、《欲网》(1959)、《手枪》(1960)是比较出色之作。"电懋"的《野玫瑰之恋》结合奇情犯罪和歌唱,拍出香港的黑色风情和时代感,堪称杰作。

1967 年,龙刚导演的粤语片《英雄本色》开启了现代警匪片的新契机,其现代手法和社会关怀影响及于十年后的新浪潮。20 世纪 70 年代末,《行规》《点指兵兵》《疯劫》《夜车》《第一类型危险》等片则开创了新的黑色传统,香港电影大步走出上海黑色电影的阴影,以肆无忌惮、强烈紧逼的手法表现当代都市杂乱的生态环境和人的困境。香港黑色电影从此进入新的阶段。

结　语

黑色电影在上海和香港的兴起和战后好莱坞黑色电影大量入侵公映大有关系;战后中国的政治经济大混乱和人心不正又为它的流行创造了社会条件。但国民政府的电检严厉,上海的黑色影片只能在间谍斗智、侦探悬疑和文艺奇情的情节上找戏,暴露社会不良、人性阴暗邪恶都不能深入、痛快。加上内战导致经济崩溃、民生惨淡,电影业投机取巧之风更盛,黑色影片的素质随之低落。但和战后的进步

电影一般，黑色电影是反官方正统意识形态的，只不过是消极曲折地反，是以情绪宣泄为主，不如进步电影的积极进取，有思想感情上的提升。

然而，黑色电影并不如它的名字那般可怕，更非教条主义所说的黑色情调就是颓废、腐化、堕落。影史上就有不少经典例子，用光影对比和灰暗残酷气氛强调旧制度、恶势力和不良环境对人的迫害，以及他们的反抗、牺牲；或是探索人的内心、感情少为人见的阴暗面，从而传达出意义。战后上海拍出的《夜店》《群魔》《乌鸦与麻雀》，香港拍出的《南来雁》《血染海棠红》《荡妇心》《一代妖姬》《花姑娘》和粤语片《红菱血》《血染杜鹃红》《我要活下去》等都用上了黑色电影的手法、情调，即使在今天看来艺术性和思想性也不失色。

本文论述了黑色电影在上海衍生，并在香港延续、转化的过程，举出进步和黑色调和的成功例子。20世纪40年代，好莱坞和欧洲的一些社会派黑色电影说明了它在予人感官刺激的同时，也可以传达反体制迫害、反资本主义控压的信息，这和进步电影的要求很接近。战后美国的麦卡锡主义就很提防黑色电影中的"亲共""非美"思想。因此，战后黑色电影和进步电影的交互作用很值得研究。本文只是初步的探讨，希望能看到更多的当年影片，做更深入的分析。

《茶花女》与香港文艺片的基调*

蒲　锋

　　琼瑶小说《彩云飞》(1968)及同名改编电影的最后一场，男主角孟云楼（邓光荣饰）终于可以从旧爱涵妮之死的哀伤中走出来，与涵妮失散的孪生姊妹唐小眉（甄珍饰）相恋。孟富有的父亲孟震寰（葛香亭饰）知道小眉是歌女后，单独找小眉，眼见小眉家境不好，孟震寰提出给小眉一笔钱，只要她答应离开孟云楼。这个场面在过去的文艺片中屡见不鲜，但小眉的反应却与惯见的女主角含泪把支票撕毁有别，她选择要钱，但却是没可能的一千万美金（原著是一百亿美金）。在孟震寰错愕之际，小眉指责他思想陈腐，最后更请他离开，说："茶花女的时代已过去了。""茶花女的时代"与其说是一种社会现实，毋宁说是一个言情文艺的传统，特别在电影方面，只要仔细考察20世纪五六十年代香港及台湾的言情文艺片，便会留意到一个明

*　本文原题为《"茶花女"时代的终结：琼瑶与台湾言情文艺片的变革》，曾于2016年在台北举行的"半世纪的浪漫——琼瑶电影学术研讨会"上提交，现经增补资料和修订而成；关于楚原改编《冬恋》的讨论，曾以《1970年代台湾香港言情文艺片的分流》之名发表于台湾《南艺学报》2018年6月第16期，亦为了配合本文内容而做了相应修订。曾刊于《北京电影学院学报》2019年第7期。

显的"茶花女的时代"的存在。本文将梳理《茶花女》传入中国后，在不同媒介中流转的脉络，再把重点放在战后香港文艺片方面，尝试描画出 20 世纪五六十年代香港言情文艺片的基调。

一、《茶花女》的跨媒介传播

《茶花女》是法国作家小仲马的作品，先是以小说形式在 1848 年出版，其后由他亲自改编成舞台剧，1852 年在巴黎首演。小说首个中译本是由林纾和王寿昌翻译的《巴黎茶花女遗事》，出版于 1899 年。故事讲述巴黎名妓马克格尼尔，绰号"茶花女"，与纯真的青年亚猛热恋，为了亚猛，本已立心洗尽铅华，过清贫的生活。亚猛的父亲知道恋情后，单独找到茶花女。他本来以为茶花女与亚猛之恋纯是贪财，见她非为钱财，便婉言开导，以亚猛将因他们的恋情而社会声誉及前途尽毁，还会累及亚猛妹妹的婚事，请求她离开亚猛。马克格尼尔被他说动，留书亚猛与他分手。亚猛以为对方绝情，心中愤恨，刻意亲近马克格尼尔的同伴倭兰（Olympe），与她到处出双入对以气马克格尼尔，马克格尼尔也不做辩白，直到她悲惨地死去后，亚猛才从她的遗书中知道真相。[1]《巴黎茶花女遗事》描写的爱情悲剧，与过去的中国爱情描写大异，一时风行中国，不少文人都曾述其如何受其感动，它对其后的中国言情小说也有着相当重要的影响。[2] 受到《巴黎茶花女遗事》影响，1907 年中国有部名为《新茶花》的小说面世，

[1] 故事整理自［法］小仲马：《巴黎茶花女遗事》，林纾、王寿昌译，北京，商务印书馆，1981 年。

[2] 有关林纾译《巴黎茶花女遗事》在中国小说界的影响，可参考韩洪峰：《林译小说研究：兼论林纾自撰小说与传奇》，北京：中国社会科学出版社，2005 年，第 133—142 页。

作者钟心青，情节上虽有自行创作之处，但小说处处引述《茶花女》，受《茶花女》的启发至为明显。

小说之后，《茶花女》很早已有舞台演出。最初是 1907 年春柳社在东京的演出，它由林纾小说改编，只演到"鲍止坪诀别之场"一幕。最轰动的舞台演出，则是 1909 年在上海新舞台演出的《二十世纪新茶花》，演至 20 本，但是此剧虽有"茶花"之名，却加入了很多其他来源的剧情，已和原来的《茶花女》关系不大。小仲马的《茶花女》剧作要到 1926 年才有忠实的翻译。1926 年先是有徐卓呆的剧本翻译在《小说世界》连载，徐译是由田口菊汀的日译转译而成的。同年，刘半农由法文原文翻译的《茶花女》以单行本行世。刘译的剧本十分风行，到 1932 年，已售出约一万册。[1]

刘译畅销，影响也比徐译大，从一个细节可以看到：徐译用回林纾的译名，女主角是"马克格尼尔"，男主角是"阿猛"。但刘的译作自己另作音译，女主角是"马格哩脱"，男主角是"阿芒"。"阿芒"这个译名，从此取代林译成为《茶花女》男主角的惯用译法。1929 年夏康农直接从法文以白话文重译小说《茶花女》，男主角的名字用的是"亚芒"，女主角的名字则是今天较为通行的"玛格丽特"。由这个细节可以看到刘译的重大影响。

译名之外，剧本的翻译也为《茶花女》在中国的传播带来一些关键的转变，对后来出现的《茶花女》电影有相当重要的影响。《茶花女》的剧本与小说之间，基于媒介的不同，有些地方的处理上也就不同。像阿芒的父亲见茶花女的关键情节，在小说中一直隐藏，阿芒只

[1] 以上关于《茶花女》舞台演出及剧本翻译资料，见蔡祝青：《重译之动力，新译之必要：一九二六年两种〈茶花女〉剧本析论》，载《中国文哲研究通讯》第 22 卷第 2 期（2012 年 6 月），第 1—19 页。

是忽然发现茶花女已不辞而别，过回以往的奢华生活，令他深信她原来还是个贪恋财物的妓女，因而对她由爱生恨。直到茶花女死后，才从她遗下的书信知道真相：她曾见过阿芒的父亲一面，她离开阿芒是源自她对他父亲的承诺。舞台剧本则把事情依回时序，让观众看着阿芒父亲到访，茶花女应承阿芒父亲会让阿芒回到他身边，才发生她离开阿芒的剧情。除了时序上的不同，舞台剧也有重要的情节更动。小说第 24 章，有阿芒认定茶花女负义，回巴黎向她报复的情节。先是把她的新女伴奥兰勃（Olympe）收作自己的情妇，然后与奥兰勃处处在茶花女出入的地方出双入对气她。一次，奥兰勃说被茶花女骂了，阿芒便写了封羞辱她的信。茶花女为此来到阿芒家与他单独会面，求他收手。阿芒先是把愤怒发泄，后来又怜惜起她，茶花女当晚把一切都给了他，第二天又不辞而别。阿芒恨意难消，把五百法郎的钞票寄给她，作为她的"度夜价钱"以侮辱她。茶花女把钞票送还给他，却没有回信，并立即离开法国赶赴英国。[1] 而在剧本中，阿芒的行为更为激烈。在第四幕，阿芒在欧莱伯（Olympe）家的赌局上赢了钱，与茶花女谈话后破裂，召来众人，说以后不欠她了，然后把一沓钞票掷在茶花女身上。[2] 这个重要的改动成了后来所有中国改编的剧情依据，也被不少香港文艺片模仿。另外，小说中阿芒要待茶花女死后才知道真相。但是在剧本中，阿芒在茶花女死前知道真相，来得及在她咽气前见她最后一面，向她忏悔，并让她也有机会表白自己的真情。这种临终表白戏，也成为后来一种文艺片的惯见场面，但外国不少文艺作品也有类似场面，不像阿芒把钱扔向茶花女那样有着独特的《茶花女》标记。

[1] 剧情整理自夏康农译本《茶花女》，上海：知行书店，1948 年，第 233—247 页。
[2] 《茶花女剧本》，刘半农译，上海：北新书局，1937 年，第 189—234 页。

刘半农的剧本翻译出版后，《茶花女》逐渐成为 20 世纪 30 年代的重要演出剧目。1932 年《茶花女》在北平小剧院公演，刘半农曾为其撰写短文，提到《茶花女》在 1931 年曾在南京上演及这一次在北京的演出。他不知道在这两次之前，1930 年《茶花女》已经在广州以粤语演出过了。1930 年广州的这次演出，由欧阳予倩主理的广东戏剧研究所举办，导演是唐槐秋，颇受观众欢迎。[1] 这次演出中，饰演阿芒（可见用的是刘译）的是卢敦，饰演茶花女的是高伟兰。[2] 卢敦后来成为粤语片的重要导演和演员，高伟兰则成了卢敦的妻子，也演过不少粤语片。

其后唐槐秋组织著名的中国旅行剧团，1935 年先后在北京、天津演出，1936 年又在上海卡尔登大戏院演出。《茶花女》是"中旅"每一个城市均有上演的重点剧目。饰演茶花女的是唐若青，饰演阿芒的是陶金，白杨则饰演欧蓝朴（Olympe）。[3]

《茶花女》除刘半农译本外，还有其他译本及改编本。其中一个是《风云儿女》导演许幸之在 1940 年出版的改编本《天长地久》。[4]

[1] 在唐槐秋《演过了茶花女》一文中写道："本所附设演剧学校的话剧，已经演过十多次，正式公演也演到第五次了，在这第五次公演里，演过了法国小仲马的茶花女。这回的公演是分前后两次，连公开试演的一天都算起来，共演了八天；第一次是从四月二十四日至二十八日演了五天，第二次从五月十一日至十三日演了三天。照观众的踊跃的情形看起来，就是再续演几天，或者都还可以得到不少的鉴赏的同志；不过因为我们又要忙着赶第六次公演，所以只得暂时告一段落。"载《话剧》第 2 卷第 1 期（1930 年），第 149 页。

[2] 程明：《看了茶花女公演以后》，载《新声》1930 年第 9 期，第 125—129 页。

[3] "中国旅行剧团茶花女专号"，《天津商报画刊》第 14 卷 38 期（1935 年），第 2 页。

[4] "本剧根据小仲马原著《茶花女》之小说、剧本，美国摄制之无声、有声《茶花女》影片，以及苏联梅耶荷德所拟定之《茶花女》舞台剧的分幕方法，改作为适合于中国国情的故事，且以完全上海的生活及情调，从青年男女的恋爱悲剧中，反映出大时代的侧影。"见许幸之编：《天长地久》，上海：光明书局，1940 年，第 1 页。

许编的这部《天长地久》把故事背景改为中国,也加入了抵抗外敌的精神,在同年 11 月,已在重庆演出过,并且上座极佳,女主角正是曾在中国旅行剧团演欧蓝朴的白杨。[1] 该剧在 1941 年又曾在上海公演。[2] 在抗日战争时期,《茶花女》的改编版能够在重庆、上海两地的舞台上演,可见它在中国的流行。另外,1944 年在昆明举办的西南剧展,便有不止一个剧团演出《茶花女》,包括来自广东、由朱克领导的中国艺联剧团的粤语演出。[3] 由以上众多的例子可见,《茶花女》在 20 世纪 30 年代以后,已成为一个经常上演的重要外国剧目。

话剧之外,民国时期的上海亦有《茶花女》的电影改编。以名称言,最早一部是 1927 年天一青年公司出品,由胡蝶主演的《新茶花》。从名字可以得见,它改编自加入了大量其他剧情的舞台演出《二十世纪新茶花》,而不是对《茶花女》的忠实改编。[4] 正式的改编,是 1938 年李萍倩为光明公司执导的《茶花女》,由袁美云饰演

[1] "(1940 年 11 月,20 岁)在重庆国泰剧院上演许幸之根据《茶花女》改编的话剧《天长地久》,上座极佳,所得款项用于筹备阳翰笙、应云卫等人创办的民营戏剧社团中华剧艺社。"见石川整理:《白杨生平年表》,载《当代电影》2010 年第 6 期,第 37 页。值得补充的是白杨还曾在名片《十字街头》(1937)的一段"戏中戏"中演过茶花女。

[2] 贡正宇:《天长地久,许幸之改编,刘汝醴导演》,载《舞台艺术》1941 年第 2 期,第 34 页。

[3] 《台上乡魂,台下硝烟:朱克访谈录》,香港:国际演艺评论家协会香港分会有限公司,2011 年,第 14 页。

[4] 忏华在《观天一青年的〈新茶花〉》中写道:"《新茶花》原本是一部舞台剧,在民国初元的前后两三年间,上海同南京等处的新剧社大都曾经排演过。当时极其轰动,几于妇孺皆知,很有民众化的倾向。这本戏,大致脱胎于小仲马的《巴黎茶花女》,不过情节比较复杂得多,而且用大团圆收尾,很富于中国小说的色彩,不像《巴黎茶花女》极其幽怨,又极其简单。天一青年影片公司,是影戏界后起之秀,现在骎骎乎压倒一切,最近又把《新茶花》从舞台移植到银幕上。"载《天一青年特刊》1927 年第 23 期,第 5—6 页。

茶花女,影片比较忠实地改编了《茶花女》,只是把背景改成现代上海。[1] 1941年又有岳枫执导的《新茶花女》,但只是袭取了"茶花女"之名,故事实与小仲马的《茶花女》无关。[2]

这样计下来,民国的上海影坛,正式称为《茶花女》的改编只有一部,数量当然说不上多。但是另外却有一部影片,虽然没有挂《茶花女》之名,其剧情却深受《茶花女》的影响,那便是孙瑜1930年为初创期的联华公司执导的《野草闲花》。这里摘录孙瑜撰写的《野草闲花》本事中类似《茶花女》的一部分:"丽莲与黄云爱情久深,遂订婚约。黄父知之,谋阻其婚。于丽莲结婚前一日,探知其子外出,乃偕黄舅母姑母等到丽莲家。初胁以势,继诱以财,终则说以大义,谓女出身贫贱,必为黄终身之玷,碍碍其前程,剥削其安乐,女悲悟,允牺牲,乃故饰狂荡,驰逐舞场。黄云惊踪至,丽莲借故与之解约。黄义愤填膺,当众斥女为野草闲花,怒返父居。"[3] 在《茶花女》舞台剧中重点的两场戏,包括阿芒父亲对茶花女由指责到恳求,获得茶花女答允离开阿芒;及阿芒以为茶花女贪财负义,找机会当众羞辱她,孙瑜都用上了。孙瑜也坦承影片受到《茶花女》的影响,曾写道:"我编《野草闲花》,确是受了小仲马《茶花女》的影响。全剧并没有什么新的、高超的思想和惊人的情节。女性常多是牺牲的,舞女、歌女、女伶等不幸的女子们,自古以来,无论中外,供给世人以不少的悲凄资料,岂单是《野草闲花》片中的丽莲一人而已吗?"[4]

[1] 李萍倩:《我怎样改编〈茶花女〉》,载《电影周刊》1938年第2期,第29页。
[2] 《〈新茶花女〉特辑》,载《中国影讯》第2卷第9期,第488页。
[3] 孙瑜:《〈野草闲花〉本事》,载《新月》1930年第2期,无页码。
[4] 孙瑜:《导演〈野草闲花〉的感想》,载《影戏杂志》第1卷第9期,第54页。

二、香港电影对《茶花女》的改编

像《野草闲花》这样虽没有改编之名而有套用《茶花女》剧情之实的情况，在沦陷前的香港电影中一样存在。在 1941 年香港沦陷之前，已有一些深受《茶花女》影响的影片。1935 年，香港影业开始走向蓬勃之际，出现了一部由麦啸霞导演、黄笑馨和吴楚帆合演的粤语片《半开玫瑰》。女主角黄笑馨便是因为本片而成名，有了"半开玫瑰"的外号，而这部《半开玫瑰》便是改编自《茶花女》。男主角吴楚帆在其《吴楚帆自传》中说得很清楚："《半开玫瑰》在麦啸霞精细擘划之下顺利开镜……这个戏是根据小仲马的名剧《茶花女》改编的，故事相当绵缠幽怨，我在片中饰阿芒，黄笑馨饰茶花女，在开拍之前我尝不止一次地翻读原著，对人物的性格、情感，受到作者许多的启示。"[1] 此外，近年香港电影资料馆搜集到一部失传多年的重要粤语片《蓬门碧玉》，由来自上海的洪叔云（洪深异母弟）导演，影片在沦陷前完成，但要到 1942 年才公映。故事述及咖啡馆工作的女侍因失业又急需钱用，出来做舞女，被情郎误会她贪慕虚荣，与她反目，直到她肺病垂危时情郎才在医院见她最后一面，冰释前嫌。多位研究者都提到它显然有《茶花女》的影子。[2]

来到战后，香港电影中的《茶花女》影响更广泛了。战后香港开拍的第一部电影，是由王豪、龚秋霞主演，何非光执导的国语片《芦花翻白燕子飞》，影片在 1946 年先后在上海及香港上映。其后段的故事是："文华自重庆归来，本无多大积蓄，他和梅玉的结婚费用等，

[1] 吴楚帆：《吴楚帆自传》，香港：伟青出版社，1956 年，第 38—39 页。
[2] 其中写得最详细的是黄淑娴的《越界筑路：侣伦和围绕〈蓬门碧玉〉的几个故事》，见《寻存与启迪——香港早期声影遗珍》，香港：香港电影资料馆，2015 年，第 90—97 页。

多数是挪用公款，时间一久，工程未竣，事情就爆发了。他的至友张以德特来规劝，但文华因热爱梅玉，不得不尽量供她挥霍，以德忠言逆取，两人不欢而散。张以德为了爱护朋友，又去和梅玉商量，希望她能暂离开文华，让他冷静一下，梅玉亦因爱文华，乃忍痛离去。文华以梅玉不辞而别，极为愤怒，由苏州追至上海，在舞场遇到了，文华给她极大的难堪，梅玉有苦难言，默默忍受。"[1] 男主角的至亲好友以男主角的未来为理由，说服女主角牺牲个人爱情离开男主角，惹来男主角因爱成恨的羞辱，与《茶花女》如出一辙。当时亦已有报刊留意到影片与《茶花女》的关系。[2]

《芦花翻白燕子飞》之后，香港的国语言情文艺片，由20世纪40年代末一直到60年代，有不少都受到《茶花女》的影响。1947年谭新风导演的《南岛相思曲》便套用了情郎父亲想用钱收买女主角放弃爱郎的情节，但他反对二人婚事的原因是他不想儿子娶南洋的土女。

1955年，香港新华影业公司曾出品过一部正式改编的《茶花女》，由李丽华和粤语片演员张瑛主演，张善琨、易文导演。影片呈现了一个现代背景下的中国人的故事，但并没有任何特定的地域色彩。主角名字都改成中国名字，剧情基本上以《茶花女》舞台剧本为基础。影片制作认真，搭的景都很讲究。在感情激烈的场面中，李丽华演得很克制，反而更为动人。值得指出的是影片的一个情节：阿芒的父亲去见茶花女一场，还曾开出一张支票要给茶花女，被茶花女退回。这是原剧本所没有的，小说中有类似情节，但不是父亲开支票，而是阿芒自己给了法郎。在中国式的茶花女电影中，总是父亲在谈判时开支

[1] 《新片介绍：〈芦花翻白燕子飞〉》，载《影艺画报》创刊号，第5页。
[2] 《〈芦花翻白燕子飞〉在沪公映　龚秋霞、王豪主演　剧情曲折有〈茶花女〉作风》，载《纪事报》1946年第27期，第10页。

票,遂产生琼瑶《彩云飞》中父亲给支票的一幕。"新华"的《茶花女》不一定是最早把父亲给支票的情节写进《茶花女》中的,但它也见证了这个情节在当时已成为中国式《茶花女》的一个重要情节。

"新华"版《茶花女》一年后,则有邵氏父子公司出品、陶秦导演,道明由《茶花女》改编的《花落又逢君》。至于不是完全改编自《茶花女》,但采用《茶花女》的重要情节而有分量的电影,则有林黛获亚洲影展最佳女主角奖的《金莲花》(1957)。林黛饰演的歌女金莲花与富家子程庆有(雷震饰)相恋,遭程父反对,被逼另娶表妹。但是庆有不能忘情金莲花,于是与茶花女如出一辙,庆有的表哥出面求金莲花离开,金莲花愿意牺牲自己远走他方。《金莲花》之后,由姜南导演、葛兰主演的《千面女郎》(1959)是一部展示葛兰的演技及京剧造诣的电影,故事讲述一个爱表演的女孩被祖母阻止做电影明星,结果揭穿前事,女孩的母亲是京剧名旦,但祖母嫌她出身戏子,要求她离开丈夫和女儿,这个京剧名旦又再上演一次"茶花女",扮作绝情与丈夫分手。

在同样由林黛主演,并获亚洲影展最佳女主角奖的《不了情》(1961)中,林黛饰演的歌女李青青,暗中帮助情郎汤鹏南(关山饰)解决家族生意失败欠下的巨债,应承富商环游世界一年,用所得巨款帮情郎还债。但汤鹏南只知她要做别人情妇,不知她是出于为己,误会她已变质,由此生怨。到她回来复出后,已过难关的汤鹏南在她演唱时,找来两个舞女相伴骚扰和侮辱她,重演阿芒对茶花女的羞辱。汤鹏南虽然很快便与青青和解,但青青还是像茶花女一样患病而死。林黛的遗作《蓝与黑》(1966)由王蓝原著的同名小说改编而来,但中间一个重要情节,显然有着《茶花女》的痕迹。故事背景是抗战时期沦陷的天津,影片中段,已沦落为歌女的唐淇(林黛饰)原打算

与情郎张醒亚（关山饰）一起越过沦陷区奔太行山。但此次秘密行动的领袖贺力（王豪饰）却背着醒亚找唐淇，说此行凶险，为了醒亚着想，唐淇千万不要跟着去。唐淇为醒亚着想应承，出发时托人送信给醒亚，说她不同行了。醒亚以为她背叛自己，收信后怒道："她报复我，她骗我，她说谎，卑鄙无耻。"导演陶秦以特写镜头让关山怒出此言，强调醒亚愤怒之强烈、误会之深。就因为对唐淇此一"背叛"伤心愤怒，才有了醒亚后来在后方与女同学郑美庄（丁红饰）的新恋情。尽管唐淇不是因为情郎父亲以其前途哀求而放弃情郎，但唐淇为情郎着想，反而惹来情郎误会的桥段，实为《茶花女》的变奏。

比起国语片，粤语的言情文艺片在运用《茶花女》的剧情上数量更为庞大。尤其是女主角为男主角甘愿牺牲自己，受尽折磨，却反而被情郎以为贪财负爱，找机会当众侮辱她，用钱掷向她的一幕，不断在粤语片中上演。

由著名粤剧编剧家唐涤生导演的《花都绮梦》（1955），歌女杨玫瑰（白雪仙饰）暗中助情郎李曼殊（任剑辉饰）出国深造，李成名归来，以为玫瑰与人有染，当玫瑰在他的婚礼上找他时，李骂她"自甘堕落"。在梁琛导演的《妇道》（1955）中，已为人妇的阿凤（白明饰）装作贪钱以撮合旧爱阿伟（罗剑郎饰）和侍婢的婚事，又偷偷用钱帮阿伟医病，后来阿凤落难成了洗碗女工，正巧在阿伟的婚礼上碰上，被阿伟狠狠地当众奚落一番。同年吴回导演的《情痴》，则套用了情郎父亲来求女主角离开男主角一幕，而且父亲还对家人说这是用《茶花女》的手段。周诗禄导演的《儿心碎母心》则做了变奏处理，由爱情转为伦理亲情：蔡玉芬（芳艳芬饰）为了供亡夫前妻生下的儿子读大学，捱穷捱苦，最后出来做妓女，却偏遇旧爱焦迪平（曹达华饰），焦以为她不守妇道，大骂她是"卑鄙下流，贪财淫荡的娼妓"，

玉芬也不辩解，只要他的钱，焦怒火中烧将大把钞票撒在她身上。

直到 20 世纪 60 年代后期，在陈宝珠、萧芳芳成为当时得令的青春偶像之后，茶花女的情节仍然会出现。在蒋伟光导演的《青春玫瑰》(1968)中，何少萍（陈宝珠饰）为筹钱给留学在外的情郎李汉忠（胡枫饰）的母亲医病而做歌女，李却因听信谗言，跑去夜总会，当众辱骂她不贞，已成为"残花败柳"。稍后由黄尧导演的《爱他，想他，恨他！》(1968)，丁美华（陈宝珠饰）由于受好友所骗，以为自己有绝症，于是扮作移情于富家子，她的男友王家良（吕奇饰）便骂她"总言之，你只是一个为了金钱而埋没自己良知的女孩"。不单言情文艺片会有《茶花女》的情节，连新兴的动作片也免不了套用《茶花女》的情节。卢雨岐导演的《血染铁魔掌》(1967)中，夜总会女歌星丁惠娟（萧芳芳饰）因为要打入毒枭的集团而逢迎他，被男友胡兆俊（吕奇饰）误会。胡抢了一笔钱，以豪客身份到歌厅当众辱骂丁为"你这个见异思迁的贱人"，还意图掌掴她。以上只是简单列举，远没有把粤语片中运用《茶花女》桥段的例子都包括在内。在整个 20 世纪五六十年代，《茶花女》的经典剧情不断出现在不同的影片中。

当中有一位导演特别值得一提，那就是楚原。楚原以 20 世纪 70 年代为邵氏兄弟公司改编古龙武侠小说成电影而闻名。在 20 世纪 60 年代，他是粤语片导演的后起之秀，因一系列成功的文艺片而备受称道。楚原文艺片中一个最常用的情节，正是《茶花女》中男主角当众辱骂女主角贪财的一幕。当中包括描述数十年乱世情缘的伦理剧《孽海遗恨》(1962)，带有悬疑迷离色彩的《清明时节》(1962)，由于"让爱"而构成三角恋的《情之所钟》(1963)，把美国片《长腿爸爸》(Daddy Long Leg)性别倒转再悲情化的《原来我负卿》(1965)，描述沦

陷时惨况及引起的离乱的《残花泪》（1966），由于阻止乱伦之爱而做成姐姐被误会的《少女情》（1967）等。这些影片的主要故事差异可能很大，但当中最重要的感情发展，都是一个甘愿自我牺牲的女主角被人误解，受尽委屈，无法申说，结果也都有一场被情郎当众侮辱的场面，很多时候都配以把金钱掷向女主角的动作。由此可以见到《茶花女》对楚原影响之深。

不单香港片受到《茶花女》的影响，20世纪60年代台湾摄制的国语言情文艺片也一样会用上《茶花女》的情节。张佩成导演的《泪的小花》（1969）中，陈芬兰饰演日间当幼童教师、晚上做歌厅歌星的王燕如，邂逅来台考察的华侨子弟张志诚（关山饰）。在张志诚向她求婚后，王燕如却自惭形秽，说自己不适合对方。并安排假戏，让张志诚在歌厅门口见到她与另一个男人的亲昵举止。张志诚大受打击，喝到醉醺醺在她家楼下等她，并诘问她自己是否看错人了。燕如出此下策的背后原因倒不是歌星的身份卑贱，而是她有了绝症。宁愿他伤心而恨她，而不愿他因爱她伤心。像《泪的小花》这样运用茶花女情节的例子，在20世纪六七十年代初台湾国语文艺片趋向蓬勃时还有不少。而且这种对《茶花女》的爱好，也不限于台湾国语片。梁哲夫导演的台语片《高雄发的尾班车》（1963），白兰饰演的翠翠由高雄到台北，由村女变成歌星，因为情郎陈忠义（陈扬饰）的母亲苦苦相劝，为他家的幸福而刺激他，结果令他情绪激动以致发生车祸。上面众多例子中关键性的戏剧桥段，无疑深受《茶花女》的影响。由此我们可以见到《茶花女》对台港言情片长久而广阔的影响。无论香港或台湾的国粤台语片，故事背景无论发生在民国时期或当代，一样可以套用。

三、《茶花女》建立的言情文艺片基础

《茶花女》对香港言情文艺片（甚或可扩大到 20 世纪 70 年代前港台两地）的影响，并不止于以上明显袭用其情节的电影。由它开拓的范式，在更基础的地方为言情文艺片建立了一些典范，成为编导们拍摄电影时往往不自觉遵守的一些基础准则。其中一个是言情文艺片中女主角最常见的身份是妓女。妓女的身份令男主角因这段恋情承受巨大的社会压力，并主要体现在其家人的反对上。女主角也往往因自己的妓女身份而自惭形秽，才会为男主角的利益出发而放弃自己的爱情。妓女的身份可以延伸出舞女、吧女和歌女等变奏。在这方面，港台言情文艺片是相当一致的。像林凤为邵氏粤语片组演出的《独立桥之恋》(1959)，她出场是歌女，后因卖身，更沦落到酒吧卖唱，因此画家男友回来都不敢相认。又如依达原著、罗维导演的国语片《情天长恨》(1964)，妓女张伊红（林翠饰）与富翁史丹华（张扬饰）真心相爱，但还是因为不想破坏他的家庭而离开。又如刘家昌导演的台湾片《云飘飘》(1974)，在三条爱情线中，李中村（唐宝云饰）便因为曾经做过酒家女，使其与情郎余志达（关山饰）因社会压力而始终没有结婚。几部影片的女主角都是妓女／舞女／歌女等娱乐男人的女性，因受社会压力而没有权利去爱别人或被人爱的角色。

妓女身份也可以变奏成寡妇——同样是某个时期被视为不能有爱情的人。因寡妇身份无法谈情而痛苦以终的作品，较早一部是徐枕亚的哀情小说《玉梨魂》。早有学者指出，《玉梨魂》其实是受到小说《茶花女》影响的。[1] 李行导演的《贞节牌坊》，便是延续寡妇无权去

[1] 可参考陈瑜：《〈玉梨魂〉的"言情"再解读——从写情的角度看〈玉梨魂〉对〈茶花女〉的改写》，载《华南师范大学学报（社会科学版）》2015 年第 4 期，第 170—175 页。

爱造成的悲剧。情节上虽然和《茶花女》无关，但是其中的戏剧逻辑仍是一个无权去爱的女性的悲剧。

除了戏剧性，《茶花女》还体现了一些独特的爱情观念，这些爱情观念也构成 20 世纪六七十年代言情文艺片一种"不说自明"的共同基础。赵孝萱在《鸳鸯蝴蝶派新论》一书中分析了由 1914—1916 年及 1921—1923 年前后各百期在《礼拜六》杂志上发表的言情小说，整理出当时言情小说的基本特质，包括："爱情是《礼拜六》言情小说的最高准则。作者们言情、写情，揄扬痴情，费尽笔墨描写情痴与情种的爱恋与相思。肯定男女互爱以'痴心'及'专情'为爱情品格的典范；视'相爱'与'相守'为人间至美的境界。人物为情可以痴、可以病、可以牺牲功名富贵甚至生命。对感情的耽溺与执着，令人不可思议。虽然人物遭遇礼教的摧折，不是死亡，就是出走。在情与礼的拉锯战中，礼在此似乎略胜一筹。但从作者对两人恋情的讴歌以及功败垂成的怜悯可知，作者对爱情仍抱肯定态度。"[1]

赵孝萱的分析完全可以套用在 20 世纪五六十年代的言情文艺片中。《茶花女》中阿芒和茶花女的生命在得到爱情时是人间至乐，失去爱情后便枯萎。在林纾的翻译小说中，另一部与《巴黎茶花女遗事》同样受欢迎而对中国言情小说有深远影响的是哈葛德的《迦茵小传》（*Joan Haste*）。小说的女主角迦茵一句对白说："然人生在世，只有四端：曰爱情、曰希望、曰乐趣、曰义务，今则前此三则消归乌有，唯最后一节，节所当尽。"[2] 把爱情放在人生在世最重要的位置，这种视爱情为人生的重要理想来追求并加以歌颂，可说是言情文艺片的基本

[1] 赵孝萱：《鸳鸯蝴蝶派新论》，宜兰：佛光人文社会学院，2002 年，第 213—214 页。
[2] 哈葛德（Henry Rider Haggard）：《迦茵小传》，林纾、魏易译，北京：商务印书馆，1981 年，第 224 页。

成规。这个观念的建立虽然不一定都归因于《茶花女》，但以《茶花女》出现之早及影响之广泛，对它的影响应不用怀疑。

对爱情理想化的描写，其中一个普遍遵守的前设是爱情像找寻自己的另一半，找到这另一半后，便会长相厮守，生死不渝。王蓝的小说《蓝与黑》的开场白便这样写道："一个人，一生只恋爱一次，是幸福的。不幸，我刚刚比一次多了一次。"[1] 因此，"一往情深"是褒义词，"用情不专""见异思迁"是贬义词。而在这个基本原则下，绝大部分情况，爱情片的男女主角对对方都坚定如一。失去对方，自己也往往从此心死。茶花女死于肺病，但是无论小说或剧本，都给人一种她是死于失去爱情的感觉。不过，在这方面，男性和女性之间却有差别。在言情片中，男主角与多名女子相恋的情节并不鲜见，像著名的《星星·月亮·太阳》（上、下集，1961）；《蓝与黑》中的醒亚因误会唐淇而对她死心后，还可以和郑美庄再发展爱情。至于武侠片中男主角与数个爱人周旋，更是司空见惯。但言情片女主角却总是只爱一个男人，例如唐淇，而且失去爱人她们便会像失去心一样很快死去。这是《茶花女》开出的典范，在《不了情》中转化成绝症，虽然李青青与汤鹏南已冰释前嫌，但她身患绝症，深刻的情伤好像足以致命，无法弥补。而到后来，爱情片中以绝症营造打击和哀情，又成了一种成规，像陈耀圻导演、归亚蕾主演的《三朵花》（1970），医生与护士的恋情因绝症而惹来哀情的结局。

言情片中的女角色所爱多于一人时，便往往是要不得的坏女人。在著名言情片中，不是坏女人而爱多个男人的，如《四千金》（1957）中叶枫饰演的二姊是其中的一个极少数的例子。另一个值得讨论的例

[1]　王蓝：《蓝与黑》，台北：红蓝出版社，1958年，第1页。

子是易文、王天林合导的《教我如何不想她》(1963),影片中葛兰饰演的李美心,爱人杜子平(雷震饰)离港深造,她却怀了他的孩子,结果歌舞团团长金石鸣(乔宏饰)明知她有孕,还是娶她为妻,杜子平回来与美心重逢,美心即陷于两难局面。从桥段的高度雷同及时间的吻合上,应可推断本片是美国片《春光花月夜》(Fanny, 1961)的仿作。但与原片不同,《教我如何不想她》中李美心仅是情义两难,不想背叛金石鸣的恩,爱的选择是明确的,而且她的死也回避了这个困局,不像原片女主角由恩生情,移情于多年来关怀她的追求者。由此可见,改编一部美国片,仍需做适当改动以维持那项"一生爱一人"的成规,可见这条潜存的成规多么牢固。

言情片不只把爱情作为一个重要理想,它也经常把牺牲描写成爱情的最高境界。《茶花女》和《迦茵小传》的女主角都为男主角牺牲了。《迦茵小传》是女主角代替男主角去死,而《茶花女》的层次甚至比死境界更高:女主角通过放弃爱而体现爱。言情片中,为对方牺牲往往成为最后一个重要的剧情转折,即不求拥有,放弃爱情带来的幸福甜蜜,而在牺牲自己的苦楚中成就爱。主人公像羔羊一样,以其牺牲完成对爱情的祭礼。但是在言情片中,这个为爱牺牲的角色往往都是由女主角去承担的。除了上面提到受《茶花女》情节影响的一系列电影外,还有很多例子。国泰公司出品、罗维导演的《情天长恨》描述的是妓女张伊红恋上有妇之夫史丹华的三角恋,结局是张伊红不想破坏史丹华有妻有女的幸福家庭,远走他方。同样是新华公司出品、改编自徐訏原著的《盲恋》(1956)中,盲女(李丽华饰)复明接受不了深情的丑夫(罗维饰),丑夫打算离家,但结果还是复明盲女先一步自杀了。

赵孝萱在《鸳鸯蝴蝶派新论》中分析了清末民初言情小说"儿女

情多,风云气少"的特质,并指出:"男女都深具'阴柔特质',总以那种两眼发黑、苍白、多病、贫穷、多愁的形象出现。更重要的,都是'多情善感'的人……面对困境,既宿命又悲观软弱的性格,致使他们只有不断地流泪;甚至呼天抢地,而束手无策。"[1]这同样适用于20世纪五六十年代的言情文艺片。尽管言情片会做到男主角在不知情的情况下受惠于女性的牺牲,但是面对外在压力时,承担的天平总是倾斜在女性一方,那男人的形象自然显得柔弱。中国言情片中的男人,形象是非常接近的。他们可以温柔情深、多愁善感,却从不是刚强的角色。他们多是体弱的文人,性格上也很被动,有时更陷于懦弱无能。有的则是未够成熟的大孩子。20世纪五六十年代国语言情片的著名男演员,像白云、黄河、张扬、雷震、关山、乔庄,都是粤语所谓"青靓白净",外形温文的男演员,只有陈厚有独到的潇洒风度。在中西文化中,这都不是一种具男子气概的"大丈夫"形象,而是自清末以来,弱质书生形象(最典型的例子是侠义小说《儿女英雄传》中的安龙媒)的延续。这里以《蓝与黑》中的张醒亚来做比较深入的讨论。张醒亚已不是一个完全典型的书生形象的言情片男主角,例如,他会冒死帮唐琪打退纠缠她的流氓,亦曾上战场杀敌受伤。在《蓝与黑》续集中,更是打倒来纠缠他的学生流氓。但当拍到与爱情有关的剧情时,醒亚却都是被照顾的一方。早期他尚是未成熟的青年,所以在家庭压力下不能和唐琪私奔。他与唐琪奔赴太行山,也因为他未够成熟而令唐琪被劝退。到最后他与唐琪复合时,他已是切掉一只脚行动不便的跛子。唐琪的角色几乎是母亲一样的牺牲者与照顾者。另外,言情片中常有一种可称为"军阀夺爱"的故事,这个模式可上溯至1907

[1] 赵孝萱:《鸳鸯蝴蝶派新论》,第119—120页。

年清末钟心青写的一部仿《茶花女》的小说《新茶花》。[1] 言情小说中，张恨水的小说《啼笑因缘》和秦瘦鸥的小说《秋海棠》，被改编成《啼笑因缘》（上、下集，1964）、《故都春梦》（1964）及《红伶泪》（1965），男主角依然是一个相当无能的角色。《啼笑因缘》中救凤喜的不是男主角樊家树，而是另一女角关秀姑。《红伶泪》中的秋海棠在毁容后更是一蹶不振。言情片男主角的形象一向都是柔弱无能的。

四、一个特别的例子 —— 楚原的《冬恋》

以上这些特色，可以说构成了战后至 20 世纪 70 年代初港台言情文艺片的基调，只有极少数电影会脱离以上的成规。以下通过一个特别的改编例子，看这些基本取向如何改变一部电影的面貌。这部电影便是由楚原导演的《冬恋》（1968）。上面已谈到，楚原对《茶花女》的偏好很明显，曾多番袭用《茶花女》的著名桥段。电影《冬恋》是由依达的言情小说改编的，从剧情来看，《冬恋》没有那些著名的《茶花女》桥段，但它又处处显出《茶花女》的深刻影响。

《冬恋》小说出版于 1964 年，是一本约四万字的四毫子小说，一种模仿美国廉价小说（pulp fiction）的一期完结小说。[2] 小说讲述作家詹奇结识了一个搭便车的女孩咪咪，咪咪自称是富家女，还曾招待詹奇到她豪华的住宅探访。咪咪对詹奇一见钟情，詹奇对咪咪也有了意思。直到詹奇参加一个圣诞舞会，与咪咪不期而遇，见到行为放荡

[1] 关于钟心青《新茶花》的剧情，可参考赵稀方：《〈茶花女〉在晚清的二度改写》，载《北方论丛》2012 年第 5 期，第 32—37 页。

[2] 有关《冬恋》小说及电影的基本资料，可参考郑政恒：《圣诞夜的悲哀：依达与楚原的〈冬恋〉》，《字与光：文学改编电影谈》，香港：三联书店（香港）有限公司，2016 年，第 36—42 页。这里亦要向郑政恒借出珍贵的依达《冬恋》原著致谢。

的咪咪，才知她是个舞女。詹奇愤怒地揭穿她。小说中咪咪解释说谎的理由是："'不知道我要骗你的理由？'她缩进一口气，'见你的第一次我没有骗你，见你的第二次你说——你没有进过舞厅，甚至没有一个做舞女的朋友——我不配，我知道，但是我要做你的朋友。你是一个作家，而我是一个……'"[1] "不配"可说是一个关键词，妓女／舞女／歌女的爱情故事的核心，便是以其身份制造出一种"不配"的爱情矛盾，这种"不配"既可以是外在的社会家庭压力，也可以是主角内在的自觉低贱造成的压力，而更多时候是内外夹攻。《茶花女》便是由外在压力启动了女主角内心的压力。

咪咪说出真相后离去，詹奇到舞厅找咪咪，只找到咪咪的妹妹安莉。安莉告诉詹奇她们出来做舞女都是因为贫穷要养家："我们要养家；许多舞小姐都用这个做借口，但是我们真的是要养家。"[2] 在20世纪五六十年代的言情文艺片（粤语片尤其如此）中，妓女都有个悲惨的过去，出于贫穷，为了解决家人挨饿，为了帮至亲医病，为了殓葬父母，走投无路才会做妓女。这也是原作者依达为妓女角色惯用的背景设计。《冬恋》固然如此，他的另一部改编成电影的作品《早晨再见》亦一样。

詹奇了解到咪咪的苦衷，接受了她。就在故事情绪变得开朗之际，笔锋一转，更大的悲剧却降临了。咪咪一直被一个曾与她同居、名叫阿雄的小白脸敲诈勒索，她结识詹奇正是她尝试摆脱阿雄之时，但她这回又被阿雄找到，詹奇代她出头见对方，才发现阿雄是自己儿时好友，于是放弃与咪咪的这段情。小说的结局，是已代替咪咪成为

[1] 依达：《冬恋》，香港：环球图书杂志出版社，1964年，第19页。
[2] 同上书，第22页。

舞女照顾家庭的妹妹安莉,再一次来见詹奇并告诉他咪咪已摆脱阿雄回乡去了。安莉指责詹奇:"他们两个都伤了自己,你倒很会保护自己,一点儿都没有受伤。""阿雄得不到姊姊的爱,姊姊得不到你的爱。你呢,却有了一个小说的题材。"依达在小说的最后,以带有反讽意味的一段话让詹奇自述道:"冬天,三个人的相遇,三个人的爱,没有一个好的结果,一篇小说的题材。——于是我写下了这一个可怜的故事。"[1] 这样的结局不仅没有一般文艺小说的滥情,反而有种冷冽和反讽。表面上咪咪因为这次情伤跳出了过去,却由妹妹安莉取代了她的牺牲者地位,对第一人称叙述故事的詹奇做出了反讽,因为他是唯一在这场爱情纠缠中获得利益(取得一篇小说题材)的人。

楚原改编的《冬恋》是 20 世纪 60 年代后期粤语文艺片的佳作。全片以冬天和圣诞节为母题贯穿始终。楚原的特别之处,是把依达的小说改动得更接近《茶花女》的粤语文艺片传统。其中一个重点,是他把詹奇与阿雄过去的关系加重。原著中詹奇放弃咪咪只是因为阿雄是他儿时最好的朋友,假如是在《水浒传》中,英雄之间为了义气而放弃一个女人,是天经地义的事。但是在言情片中,爱情是一种最高的价值,不是一般友谊可以相比的。楚原及编剧谭婷明显感到这个理由不够力量,所以加重阿雄在儿时有大恩于詹奇,詹奇无法忘恩。他是出于报恩而让爱,与小说中的动机有很大分别。

《茶花女》中阿芒与茶花女之恋,承受着社会压力(体现在父亲劝阻茶花女一场),这也成了楚原改编的一个取向。在小说中,前段詹奇与咪咪的感情矛盾主要是内在的。詹奇见到咪咪放荡的行为,觉得她玩弄了自己,出言侮辱,事后知道咪咪的高尚,看法变了,二人

[1]　依达:《冬恋》,第 50 页。

的恋情便没有妨碍,直到阿雄的出现。但在影片中,楚原给二人之恋加上了有形的外在社会压力。詹奇在接受了咪咪的舞女身份后向她求婚,还为她摆订婚舞会。舞会上老板和朋友在他背后谈论,都不齿他娶一个舞女为妻,老板更担心这段婚姻会破坏詹奇的形象,影响书的销路。这种势利眼的角色和场面更为贴近过去的文艺片传统,为妓女之爱增加一重外在的社会压力。

电影《冬恋》另一场重要的改动是咪咪之死。小说中咪咪因这番情伤而重获新生,但电影中的咪咪却因这次情伤而毁掉了。詹奇离开咪咪后,阿雄不久自杀,咪咪亦病重,詹奇赶在她弥留之际来到病房,看着咪咪哭诉命运的残酷。女主角在失去爱情之后哀伤至死,以女主角楚楚可怜的哀怨打动观众,是受到《茶花女》感染下的电影导演觉得不可或缺的场面。《冬恋》的改编让我们看到,依达的情节有不少承袭自过去言情文艺片的传统,但他有自己的笔调,令他的小说情致与过去不尽一致。只是到了楚原的改编中,又更为推向接近《茶花女》中那种伤感哀怨的传统。

结 语

20世纪五六十年代的港台言情文艺片,有不少都受到《茶花女》的影响,更重要的是大部分国语言情片都由《茶花女》集中体现出的成规所构成。包括爱情往往是"一生爱一人"的理想,女性尤其如此。爱情的最高境界是牺牲,而牺牲的角色多是女性。女性的普遍形象是纯良顺从,而男主角则很柔弱。要到70年代,由琼瑶为爱情片带来变革,不再讲妓女的爱情,而讲普通人的爱情故事,才脱去了《茶花女》的典范,建立新的情节结构模式。

原真性、传承、自我实现：
香港武侠电影中"训练"的意义

叶曼丰

功夫电影中的"功夫"二字源自粤语，这一词汇有着两个彼此不同但相互关联的意义：完成一项任务所需的（生理上的）努力，以及通过努力和时间培养出的能力和技能。因此，这一词汇所内含的是一连串与"训练"（training）紧密相关的概念，如操练、实践、苦干、劳动和自我赋权（self-empowerment）等。换句话说，训练即是要通过有目的的学习和重复的实践来获得技能，并以此提高自我权能。实际上，训练可以看作武侠哲学和实践中的一个基本构成部分：只有那些拥有耐心和毅力去训练，展现出决心并付出巨大努力的人，才能变成真正的武术大师。

考虑到训练在武侠世界中的重要意义，它能够成为武侠电影中的一个主要母题（motif）就不足为奇了。一方面，它被频繁地运用在文本（textual）层面，成为许多影片的情节或叙事机制。例如，在张彻的《独臂刀》（1967）中，英雄在与其师父之女的冲突中失去了自己的右臂，因此不得不训练他的左手以恢复其侠客地位。与此类似，

在王羽的影片《龙虎斗》（1970）快要结束时有一个短暂但关键的场景，描述了主角如何通过严苛的训练（例如将手放在一锅灼热的铁砂之中，以及绑着铁棍跑步和跳跃等）来提高自己的实战能力。在这两个例子中，训练过程主要用来将情节推向真正危急的时刻（保护自己的门派免受袭击，或为遭受的不公寻求复仇），故其并未被着重强调，而只是通过一些简短的蒙太奇片段进行展示。但无论是在20世纪70年代中期受欢迎的少林功夫电影还是70年代晚期冒起的功夫喜剧中，训练这一母题都变得更加明显，这可以通过这些影片展示训练时所用的时间和细节看到。另一方面，训练这个概念与武侠电影的关联不仅是文本上的，同时也有文本外（extra-textual）的层面。因此，即使训练在李小龙的影片中并未被广泛描述，但它仍然常常被学者和评论者所提及，并成为围绕着这位巨星强壮的身体、超凡的武术，以及通往成功的坚定决心所建立起来的神话的一个重要部分。

可以肯定地说，训练在20世纪70年代以后的香港武侠和动作电影中依然是一个重要部分，并在许多不同的影片中发挥了主要作用，如元奎的《血的游戏》（1986）[1]、刘国昌的《拳王》（1991）以及林超贤的《激战》（2013）。本文的目的在于深入审视训练这一母题，并探索与之相关的各种意义。笔者将集中讨论20世纪60年代晚期和70年代的影片，在这一时期内，由邵氏兄弟（香港）有限公司和嘉禾影业（香港）有限公司先后引领的香港新派武侠电影主导了本地和区域市场。同时，笔者将自己的讨论框定在三个宽泛的概念之内，即原真性（authenticity）、传承（succession）和自我实现（self-actualization）。

[1] 《血的游戏》是由吴思远的思远影业公司出品的一部英语电影。尽管这部影片针对的是全球的英文电影市场，但它对香港武侠和动作电影有着相当丰富的指涉，包括了训练的母题。

正如笔者在本文结尾试图说明的那样，尽管侧重点可能有所不同，此处检视的有关训练的这三个维度仍然持续形塑着最近的武侠和动作电影，并没有因为时代不同而降低它们的相关性。

一、原真性

一直以来，武侠电影的讨论常常围绕着诸如现实主义（realism）和原真性之类的相关概念展开。这一倾向在有关功夫亚类型的讨论中尤其明显：与总是设定在久远或神秘的过去，并常常包含了超自然剑术或魔幻特效的传统武侠片相比，功夫电影往往描绘了一个更加现代的场景（如晚清和民国初期），并且更加强调"真实"的拳拳肉搏。尽管功夫电影可以追溯到1949年首次推出市场、由关德兴主演的黄飞鸿系列电影，但功夫亚类型这一概念——以及与之相关的现实主义/原真性的修辞策略——要到20世纪70年代早期才逐渐主导了本地和全球观众的感知。正如保罗·鲍曼（Paul Bowman）所说，在所谓的"功夫热"席卷了20世纪70年代之后，围绕着武侠电影的话语便"由一个词压倒性地主导着"，这个词总是"以尊重、敬畏的口吻说出，并被印成表示强调的斜体字。这个词就是真实"[1]。

在武侠电影研究中，如何定义原真性有很多不同的方法。在里昂·汉特（Leon Hunt）看来，被运用在武侠电影中的原真性概念存在着三种主要形式：档案的（archival）、电影的（cinematic）和身体的（corporeal）。档案的原真性是指利用历史上真实存在的打斗招数，这些招数来自业已建立的武侠传统。而电影的原真性与特定的电影技术

[1] Paul Bowman, *Theorizing Bruce Lee: Film—Fantasy—Fighting—Philosophy*, Amsterdam and New York: Rodopi, 2010, p.67.

有关，如广角摄影和长镜头，目的是以半纪录片的方式来再现动作。最后一种原真性则关注身体表演的纯生理能力，这可以通过打斗能力或惊险动作中所涉及的生理危险来衡量。[1]

利用汉特提出的框架，我们可以说训练所构建的原真性很大程度上是档案性的。正如电影可以通过使用——或假装使用——太极、咏春或其他真实（并广为人知）的武术风格来加强自己的原真性一样，它也可以通过让观众一瞥某人训练成为高超武者的实际过程来达到这一点。诚然，许多武侠电影中训练片段不外乎是步法练习和木人桩操练之类的简单训练，但是在其他一些作品（尤其是20世纪70年代中期前后开始流行的少林功夫电影）中，我们可以发现对训练过程更加精心的描绘。训练的母题在这些以少林寺为蓝本的影片中被大大重视或许不足为奇，因为无论在虚构还是现实生活中，少林寺往往被看作中国武术的发源地，因此它也是有志习武者的最佳训练场所。[2]根据夏维明（Meir Shahar）的研究，少林寺的武术活动可以追溯到7世纪：在610年，少林僧人击退了歹徒的一次袭击，十年后他们又参与了未来皇帝李世民对抗王世充的行动。然而并无证据表明当时的僧人专长于某项功夫，更不用说发展出他们自己的武术。实际上，作为第一种特定的少林功夫形式，棍术在12世纪才出现，而少林的武学名声（包括将武术训练融入寺庙的管理之中）要到明朝（1368—1644）后半期才被牢固地建立起来。[3]少林功夫的重点稍后将从棍术转向拳

[1] Leon Hunt, *Kung Fu Cult Masters*, London: Wallflower Press, 2003, pp. 29—41.

[2] 在西方流行文化领域中，这类有抱负的武者的最知名的例子莫过于20世纪70年代的电视剧《功夫》中的"蟋蟀"虞官昌。

[3] Meir Shahar, *The Shaolin Monastery: History, Religion, and the Chinese Martial Arts*, Honolulu: University of Hawaii Press, 2008, p. 3.

法格斗,但不管重点如何,正是这种与中国武术的特定关联,使少林寺成为世界上最有名的佛教寺庙之一。

20世纪70年代的少林电影正是利用了少林寺牢固树立的武术名声来提高自己的原真性。它们不仅声称展示了不同类型的少林功夫,当中许多影片更进一步地描绘了寺庙内或与寺庙有关的训练过程。例如,张彻导演的《洪拳与咏春》,这部1974年由"邵氏"出品的影片讲述了四位少林弟子的故事,他们刚从满清及其雇佣的武术高手的袭击中幸存下来,并被垂死的师父送去跟随不同的新导师继续他们的武术训练。其中两人在鹰爪王门下练习,但他们新获得的技能还是比不上满清杀手。另外两位少林弟子则在他们新导师的严格训练下学会了虎鹤双形拳和咏春拳,并最终以这两种拳术打败了他们的敌人。在之后的少林电影中——特别是《少林五祖》(1974)和《少林寺》(1976)[1]——训练继续成为一个主要的情节机制,甚至其自身也成为一个卖点。这种对训练的强调在刘家良的《少林三十六房》(1978)中达到了顶点。

这部设定在清朝早期的影片讲述了刘裕德由一名正直但幼稚的书生最终成为一名功夫高手的故事。从叙事的角度分析,这部影片可以被粗略地分为三个部分:第一部分讲述了刘裕德被自己激进的老师引向了一次反抗满清政府的革命活动,失败后受到追捕,迫使这位年轻

[1] 在《少林五祖》中,少林寺被清军烧成平地,五位幸存的弟子回到寺庙废墟,并在没有师父的情况下继续自己的训练。这样,他们不仅成功地完善了自己的武术技能,而且完成了向满清入侵者的复仇。更重要的是,他们保存了少林的武术传统,并且(根据民间传说的说法)通过他们在华南区域的活动将其传递了下去。《少林寺》则是《少林五祖》的前传,它关注了较早的一段时期,当时非僧人第一次被允许到少林寺中学习武术。这部电影主要聚焦于这些"俗家弟子"的训练,而故事的结束之处正是《少林五祖》的开端,即少林寺被满清烧毁时。

的反抗者逃到了少林寺。而最后一部分讲述了刚刚离开少林寺的刘裕德——现在改名为三德——如何向满清官员复仇，并建立了致力于向普通人传授武术的少林三十六房。尽管在这两个部分当中都有一些刺激的打斗片段，但影片最主要的吸引力还是来自构成了影片主体部分的训练场景。在一系列精心编排的场景中，观众可以看到三德经历各种艰苦的身体和精神训练的过程。一开始，训练主要聚焦于身体的特定部分或技能，例如，在漂浮的圆木上行走可以提高人的平衡感和敏捷度；提着装满水的水桶上斜坡可以锻炼上半身的力量；用一端附有重物的细长竹条去撞巨大的金属钟可以增加手腕力量。其他的训练包括将目光集中于移动的光点，以获得锋锐而专注的视力，以及将头撞向沙袋来增强头部的力量。只有熟练掌握这些基本功之后，学徒才能进入真正的格斗训练当中。

当然，我们尚不清楚《少林三十六房》（以及其他少林功夫电影）所描绘的训练流程是否真正来源于这座传奇的寺庙。[1] 如果观众认为它们是真实的，在很大程度上是因为影片导演刘家良自身的武术谱系可以追溯到少林寺：作为洪拳的习武者，刘家良是少林武术传统的一部分，这个传统可以追溯到三德，并经由洪熙官、陆阿采、黄麒英、黄飞鸿、林世荣和刘湛一路沿袭下来。与少林武术的密切关系给予了导演一定程度的权威性，这是其他香港电影工作者无法比拟的。更重

[1] 在《少林三十六房》上映后不久的一次采访中，刘家良暗示影片中描述的训练正是基于他自己的经历，并且可以追溯到少林寺。见南海尉：《刘家良使出浑身解数》，载《南国电影》1978 年第 239 期，第 28 页。但是据导演的弟弟刘家荣所说，影片中的训练流程，包括那些手腕和眼睛的训练都并非 "真实"，而只是导演自己的创造。见刘家荣：《回溯重现真功夫的年代：兼谈刘家良的电影武学》，《风起潮涌——七十年代香港电影》（香港影人口述历史丛书之七），香港：香港电影资料馆，2018 年，第 101 页。

要的是,这份权威性反过来为《少林三十六房》中训练场景的原真性提供了证明。实际上,在影片中扮演刘裕德/三德的演员刘家辉也自小跟随刘家良学习洪拳,并且经历了一些严格的训练(就像他的角色一样)。这一事实进一步增加了影片的原真性,不仅因为它将刘家辉放置在上文提到的少林武术脉络之中,同样重要的是,它把刘家辉在摄影机面前表演的苦练过程与他在实际生活中的训练并置,因而使影片描绘的训练过程更加真实可信。

如果将我们的关注点从主角在银幕上的训练进一步扩展到动作明星在真实生活中所下的苦功,那么我们便可以探索到训练母题与原真性概念之间的另一个重合之处。问题不再是影片中所描绘的武术训练流程究竟多准确地符合了现实。相反,焦点转移到了演员如何通过长久、辛苦的训练提高表演能力,使他们可以亲自演出那些困难且常常带有危险性的招数(而非依靠替身),从而加强其原真性。正因如此,在拍摄《少林三十六房》的过程中,刘家辉在刘家良手下经历的辛苦训练受到了媒体的巨大关注。[1] 当然,媒体和大众对真实生活中动作明星训练的关注在当时并非新鲜事,这在更早的时候就已经可以看到,尤其是与李小龙有关的内容。正如一位评论者所言:"观看电影中的李小龙,就是观看人类的身体如何被提升到一个超凡的能力水平,这需要将近乎超自然的天赋和终身的努力结合起来。"[2] 尽管天赋是某种与生俱来的东西,因此或多或少被视为理所当然,但是我们可以通过关注努力这一方面来一瞥李小龙如何塑造自己强壮的身体,并获得超凡的武术技巧。在这种语境下,努力

[1] 例如,可见王凯南:《从黄飞鸿到三德和尚:刘家辉练武十六年,英雄有了用武之地》,载《香港影画》1977 年第 136 期,第 50—51 页。

[2] Bruce Thomas, *Bruce Lee: Fighting Spirit*, Berkeley, CA: Frog Limited, 1994, p.258.

可以被等同于训练。无论在生前还是死后，有关李小龙的无数媒体报道和逸事都表明了大众对他超乎寻常的训练方法的广泛迷恋。这既包括他严格的锻炼过程，也包括他特别制定的饮食，甚至是所谓加强表现力的药物的使用。[1]毫无疑问，为了成为一名武者，李小龙倾注了巨大的努力。但是对他训练方法的巨大关注也逐渐展现出了更加宽泛的意义，并构成了某种提高原真性的话语的一部分，正是这一话语塑造了这位动作明星的神话。

同样地，银幕外焦点也适用于其他的动作明星。他们训练某一类武打风格，或者仅仅是身体上塑形的努力，都常常在报章和电影杂志中被强调。例如，作为影片《合气道》（黄枫导演，1972）营销活动的一部分，"嘉禾"在其官方杂志《嘉禾电影》中发表了一篇文章，当中茅瑛详细回忆了她在韩国与合气道大师池汉载训练的时光。茅瑛提到这次训练非常艰苦和严苛，但是自己成功地克服了所有障碍，并最终通过合气道一段考试，这一切都令她感到非常骄傲。[2]同样，王羽由一位顶级的日本空手道大师培训的事，也在一篇有关这位明星即将上映的影片《海员七号》（罗维导演，1973）的报道中被强调，[3]而另外一篇文章则详述了郑佩佩为准备自己在丁善玺的《虎辫子》（1974）中的角色所受的训练。[4]更加显著和广为人知的是许多有关成龙、洪金宝以及元彪等人小时候在知名的中国戏剧研究学院受到地狱般训练的故事。通过不同的媒体渠道——包括罗启锐的电影《七小福》（1988）——这些故事不断地被重复讲述，但它们绝不仅仅是有关"美好旧时光"的回忆。相反，正如之前讨论的媒体报道一样，它

[1] 例如，可见戈壁：《自强不息的李小龙》，载《嘉禾电影》1978年第73期。
[2] 茅瑛：《我与合气道》，载《嘉禾电影》1972年第2期，第38—41页。
[3] 《日本空手道门人铃木正文点化王羽》，载《嘉禾电影》1972年第7期，第60—61页。
[4] 《郑佩佩苦练武功》，载《嘉禾电影》1973年第19期，第28—30页。

们也对这些明星起到了证实和合法化的作用，为他们的表演和明星形象增加了原真性。

二、传承

香港武侠电影中训练的第二个维度与传承的概念有关。尽管有人可以不需要借助其他人便能训练成为一个有成就的武者，但武术训练往往还是牵涉一个教导的过程，当中师父将格斗技巧和／或武德传授给徒弟。类似地，正如米甘·莫瑞斯（Meaghan Morris）所指出的，武侠电影中的训练场景不仅仅是身体奇观式地展示着它们受虐式的重塑过程；相反，它们常常被框定和道德化为"一个教导的经历"，以强调传承的重要性。[1]

20世纪70年代的少林功夫电影同样可以提供一些最早的例子，让我们看到训练、教导、师徒关系和传承的交织。例如，在《洪拳与咏春》中，不同的师父——特别是虎鹤双形拳和咏春拳大师——对于幸存的少林弟子而言是十分重要的，因为他们可以学到特定的武术来击败满清入侵者。尽管训练的方法往往是痛苦的，但是学徒们最后都意识到了师父们的好意，那就是将自己的知识传授给他们以便延续少林的传统。《少林五祖》则将师父置于银幕之外，因为五位幸存的弟子回到被烧毁的少林寺后无法依靠任何人，只能自己（重新）训练。即便如此，传承的精神仍然是非常明显的，因为正是这些弟子的自我训练，以及他们随后在华南的经历才使少林武术传统得以存续。《洪拳

[1] Meaghan Morris, "Learning from Bruce Lee: Pedagogy and Political Correctness in Martial Arts Cinema", in Matthew Tinckcom and Amy Villarejo eds., *Keyframes: Popular Cinema and Cultural Studies*, London and New York: Routledge, 2001, p.176.

与咏春》和《少林五祖》均由张彻导演，乍看起来，这两部影片对师徒关系以及传统和传承观念的强调似乎是出人意料的，因为导演在其早期影片中总是关注青年反叛、个人英雄主义以及兄弟情义的主题。这些影片的主角都是典型的年轻反叛者，他们反对老一辈以及业已建立的社会总体秩序，并且倾向于与自己相同的年青一代联合起来。至于长辈或者师父的角色，如果他们没有完全消失的话，至少大部分时候都是次要和可忽略的。在张彻的少林功夫电影中，这种关注点的转变是不可否认的，但它的部分原因在于这样一个事实，即张彻已经重塑了武侠电影，并将自己打造成为香港电影的顶级导演之一。他不再是一个需要抵抗传统的年轻激进者；相反，他自己已经变成了一位"大师"，拥有需要传承下去的传统。

另一个解释则与刘家良有关，他担任了张彻许多影片（包括《洪拳与咏春》和《少林五祖》）的动作指导，二人的合作关系直到1974年底才告终结。人们常常认为刘家良在塑造张彻早期少林功夫电影的内容和风格方面起到了重要作用，考虑到上文所说的刘家良与少林寺武术的紧密关系，这绝对不是一种毫无根据的猜测。我们甚至可以做出以下推测，即与少林寺的个人联系，以及成为其伟大传统一部分的骄傲自觉，驱使刘家良将少林的武术实践和训练方法通过一连串师徒关系传承的过程带向了银幕。此外，刘家良在自己的影片中亦重复反思了众多相同主题，这一事实也进一步证明了他对张彻少林电影的影响。

刘家良在他的许多电影中都探索了传承的主题，其中《陆阿采与黄飞鸿》（1976）无疑是最重要的作品之一。[1] 在这部影片中，刘家辉扮演了黄飞鸿的角色，这位知名的广东民间英雄是之前许多电影的主

[1] 对于本片更详细的讨论，可参考拙著 *Martial Arts Cinema and Hong Kong Modernity: Aesthetics, Representation, Circulation*, Hong Kong: Hong Kong University Press, 2017, pp. 106—108。

角,尤其是从1949年到20世纪60年代晚期由关德兴主演的系列电影。但是不同于前述系列电影中权威式的父权形象,《陆阿采与黄飞鸿》中的黄飞鸿是一个拥有天赋但不守规矩的小伙子,他被自己的父亲指责为太过鲁莽且不够成熟,并被禁止学习武术,因而无法接续自己在家族武术脉络中的位置。只有借助袁正(刘家荣饰)的努力,黄飞鸿才被陆阿采(陈观泰饰)收为徒弟,后者原来也是黄飞鸿父亲的老师。经过数年的艰苦训练,黄飞鸿最终成功地"改造"了自己(不仅是生理上,同时也是道德上),回到家中与杀害袁正的罪犯甄二虎(由刘家良本人扮演)决斗,并带领家族的武馆在一年一度的"抢炮大会"中赢得了胜利。

《陆阿采与黄飞鸿》在很多方面都致敬了在武者生理和道德形成过程中占据核心地位的教导过程。与《洪拳与咏春》以及其他许多少林功夫电影类似,这部影片将训练过程融入叙事的核心当中。例如,影片中有几处片段详细描述了少年黄飞鸿磨炼自己格斗技术的过程,其中包括桩功训练、用竹竿绕着尺寸不断变小的碗画圈、击打木人桩等。通过这些艰苦的练习,这位英雄最终成功地将自己从一位功夫新手改变成一位担得起其师父之名的武者。当然,我们也可以在其他影片中找到对训练过程如此细节性的展示,但是通过强调师父角色的重要性,刘家良为训练这一母题增加了一个额外的维度。对他而言,训练不只是一个追求力量和技艺的自我驱动的过程,其中师父仅仅是一个被动的旁观者或者完全缺席。相反,训练是一个需要师父积极参与的合作过程。在《陆阿采与黄飞鸿》中,陆阿采正是这样一个积极的角色,他通过示范、鞭策、惩罚和鼓励将徒弟辅导和传授至功夫精进。最终,师父和徒弟成为一个由共同的武术传统连接起来的联合体。在最后的击打练习中,这种联合通过师徒动作和节奏的精确同步

被优美地展现出来。

　　此外，师父并不仅仅作为一位身体的训练者而存在，他同时也致力于徒弟的道德发展。换句话说，师父在训练过程中教导和传授徒弟的不只是格斗技能，还有武德的准则，尤其是谦逊、自制、宽恕和非暴力的美德。"多宽恕，少逞强"——这是陆阿采与黄飞鸿告别时所说的最后的话。当黄飞鸿打败了甄二虎并要做出致命一击时，正是这句话闪过了他的脑海。他最终放弃了杀死甄二虎，甚至打算帮助受伤的对手站起来，尽管后者再一次不顾一切地攻击他。这时的黄飞鸿——镇定、克制、体贴、威权但低调——与之前的自己形成了鲜明的对比：很显然，过去那个顽固任性的小伙子已经完全改变了自己，并从师父那儿了解到赢得对手的心最终比在身体上战胜他更重要。

　　《陆阿采与黄飞鸿》是刘家良对师徒关系最真挚的致敬之一。但是在传统父权价值被不断侵蚀的20世纪70年代的香港社会，这种对师父角色的理想化形象无疑显得过时，甚至有点儿脱离现实。快速的工业化和现代化、前所未有的经济增长、实用和机会主义观念的兴起、西方自由思想对战后婴儿潮一代的影响——这一切都导致了社会的急遽变化，并引发了对传统价值和关系的剧烈反思。

　　20世纪70年代晚期功夫喜剧的日益流行，正可以在这样的背景下得到理解。这些以搞笑的打斗场景而闻名的电影回避了以前武侠电影中那类认真的打斗，相反强调一种闹剧般的动作风格，这种风格奠基于京剧杂技以及巧妙设置的道具和场景。另一个主要的特征则是吴昊所说的"角色反转"，这一技巧通过重新定义和戏仿已确立的角色类型的传统再现方式来加强喜剧效果。[1] 袁和平的《醉拳》（1978）

[1] 吴昊：《功夫喜剧：传统·结构·人物》，《香港功夫电影研究》，香港：市政局，1980年，第39页。

正是一个典型的例子。不同于《陆阿采与黄飞鸿》和其他武侠电影中成熟稳重的师父角色，这部电影中的师父不仅是一个白发蓬松、衣着破烂的邋遢老人，而且还是一个没喝醉时就相当冒失的酒鬼。伴随着师父角色被重新定义的则是一种新的徒弟概念：成龙在这部电影中的角色——又是黄飞鸿——是一个淘气的小伙子，代表了常常被称为"小子"的角色类型。尽管拥有无可否认的天赋，但他懒散、淘气，并对谦虚或尊重所知甚少。他既没有严肃的目标，也不愿费力去真正发掘自己的潜力，只有在经历了羞辱性的失败之后，他才投入到艰苦的训练过程之中。地狱模式的训练令他在醉拳这种武术风格上取得了巨大的进步，甚至超越自己的师父创造出独特的风格。然而不管是在心理上还是道德上，这个黄飞鸿一直保持着真实的自我——一个懒散、喜欢逗趣、打破规则的年轻人——并且抗拒将自己变成一位师父。

在功夫喜剧中，这种改写师父和徒弟形象的尝试非常普遍。在这种情况下，师徒关系同样也获得了新的、通常是怀疑性甚至是颠覆性的意义就不足为奇了。这种颠覆也可以从训练过程越来越"功能性"和"商业性"的本质中看到：最终重要的并非保护和存续传统，而是从训练过程中直接得到的好处。因此，尽管《陆阿采与黄飞鸿》和《醉拳》都讲述了年少且不成熟的黄飞鸿所经历的艰苦锻炼，但影片中的训练过程被赋予了不同的意义。《陆阿采与黄飞鸿》更关注训练过程如何重新改造了主人公，并将其重新放回到家族——以及更大的少林——武术脉络中。然而《醉拳》中成龙扮演的黄飞鸿在训练时，脑中明显只有复仇的观念，影片也从未真正深入探讨传统和传承的问题。一个更加显著的例子是洪金宝的《杂家小子》（1979）：在影片中，我们看到两兄弟试图诓骗一个武者，失败后被其痛打一顿，之后

二人请求成为这个武者的徒弟,并向他学习武术。但是他们的目标是充满私心的:他们打算学会这个武者所有的武术技巧,然后战胜并最终取代他。但是这个武者也并非他所看上去的样子,而是一个逃亡中的杀手。事实上,当自己的秘密被两兄弟发现后,他丝毫没有犹豫地打算杀掉这两个人。

　　由于抓住了时代的精神,功夫喜剧成为20世纪70年代晚期香港电影中最受欢迎的潮流之一,甚至刘家良也顺应这股潮流拍摄了影片《烂头何》(1979)。这部设定在清朝中期的影片讲述了何真(汪禹饰)的故事,这位珠宝大盗不断与一位看上去平凡无奇的珠宝商(刘家辉饰)发生冲突,并且每次都败在其手下。原来这位珠宝商并非普通的商人,他实际上是满清皇室的一员——正在成为暗杀目标的勤亲王。这个粗略的故事梗概令我们大概了解了故事的基本前提,但是它几乎没有碰触到该片真正的有趣之处,亦即影片对何真和勤亲王之间师徒关系的讽刺性表现。我们可以通过训练过程变化的性质看到这一点,在影片接近三分之一处,何真在与勤亲王的混战中被毒剑划伤,因此不情愿地答应成为后者的徒弟以便换取解药。然而勤亲王此时基本上把何真当作一个侍从,或者希望对他进行管教,而非教授武术。只有当勤亲王在一次刺杀中受伤之后,他才开始训练何真的功夫。这表明影片中详细描述的训练过程并非为了传承,而是出于狭隘的私人原因:提高何真的打斗技能,以便使其成为勤亲王回宫途中可靠的保镖。在勤亲王安全回宫后,何真的重要性已经减弱了。在影片最后的定格画面中,他被丢出宫外的事实正好可以证明这一点。在高思雅(Roger Garcia)看来,正是这种将师徒关系由"民间传奇"转变为

"政治性"的权力动力学,使得《烂头何》如此引人入胜。[1] 这种讽刺性的观点与功夫喜剧重新定义师徒关系的趋势是一致的。然而《烂头何》在削弱"小子"人物的反抗性并偏好老谋深算的师父角色方面,又与这个趋势有着很大的不同。对于刘家良这样一位已经成为香港武侠电影中最受尊重的"师父"而言,这种关注点的选择非常符合逻辑且不足为奇。

三、自我实现

尽管许多香港武侠电影通过将训练过程描绘为师徒之间的教导经历强调了传承的主题,但是亦有一些影片侧重自我实现的方面,并表现了那些自我驱动的英雄如何在较少借助师父的情况下完成训练流程,并完善自己的武术技能。正如莫瑞斯所说,这种"个人主义"的训练概念在好莱坞电影中是非常常见的。[2] 例如,约翰·艾维尔森(John G. Avildsen)的《洛奇》(*Rocky*,1976)以及雷德利·斯科特(Ridley Scott)的《魔鬼女大兵》(*G. I. Jane*,1997),片中主人公所受的训练往往是自我推动的,他们的老师更像是"激励者"而非"缪斯"。在香港电影中,我们也可以在《独臂刀》或《龙虎斗》中发现类似的情况,但是此处最恰当的例子仍然是《少林三十六房》。

我们已经在上文中看到了这部影片对训练流程的再现。笔者在此想要补充的是,尽管训练过程中总会有资深的少林僧人在场,但他们

[1] 高思雅:《刘家良:自我完满的世界》,《香港功夫电影研究》,香港:市政局,1980年,第118页。对于本片更详细的分析,可见 Yip, *Martial Arts Cinema and Hong Kong Modernity*, pp. 111—114。

[2] Morris, "Learning from Bruce Lee", pp. 175—176.

主要承担的是一个被动的观看者角色，不加干涉地让三德（以及其他的训练者）自己练习。许多武侠电影中显见的师徒和谐关系在此处没有得到很强的关注。在某些例子中，如在早期的漂浮圆木训练中，三德确实受到了一位僧人的智慧之言的启发，以此来帮助自己克服挑战并进入下一阶段。但即便如此，影片最终强调的还是三德自己的韧性和努力——甚至当半夜别人都睡着的时候他还在继续训练。通过将训练突出为一种追求技艺的自我驱动行为（而非一个包含了知识的传授和存续的教导过程），《少林三十六房》（以及其他以此为模本的电影）最有力地带出了与训练母题紧密相关的一连串额外的概念，包括个人的苦干和努力、坚持的能力、求胜的意志等。从更广阔的视角来看，这些概念与有关工作的禁欲主义（asceticism）伦理和资本主义意识形态有密切的关联。此处所说的"禁欲主义"并不仅仅意味着一种克己的道德观，而是带有更加广泛的意义，涉及一种通过屈从于练习和规训来获取力量的积极的行动。因此这一概念很接近功夫训练所代表的意义，并为武侠电影中训练的母题如何作为香港资本主义意识形态模板提供了一个重要的概念框架。

　　自我赋权的禁欲主义和资本主义精神之间存在着一种潜在联系这一说法并非新的，德国社会学家马克斯·韦伯（Max Weber）之前已经提出，特别是在其《新教伦理与资本主义精神》（*The Protestant Ethic and the Spirit of Capitalism*）一书当中。在韦伯看来，西方资本主义的发展与一种独特的自我形式的出现紧密相关，这种自我形式带有一种倾向于资本主义社会中理性化劳动的力量模式。这种力量深植于新教的"召唤"（calling）概念，为清教徒企业家们提供了一种禁欲主义的伦理，这种伦理展现为一种对自然本性（natural self）的努力规训，并将它服从于一个新的、更高的，致力于将对财富和物质成功的追求作为

神圣荣耀的标志的自我。[1]

　　禁欲的新教主义（加尔文主义）和资本主义精神之间的联系是非常明确的。但是正如哈维·戈德曼（Harvey Goldman）所说，韦伯书中真正的解释核心不仅仅是这一历史关联，更重要的是他对新教模型的重塑，其目的是为了找到新的自我赋权和掌控世界的方法。[2]韦伯反对那种弥漫在19世纪晚期和20世纪早期日益理性化的社会秩序中的虚弱和无能的论述，对他而言，新教召唤了一个塑造现代自我的模型，通过这个模型人们可以借助所谓的"自我的禁欲实践"（ascetic practices of the self）来掌控自身及世界。换句话说，不同于米歇尔·福柯（Michel Foucault）及其他人所说的"自我是由社会机制和实践中的权力关系所塑造的"，韦伯提出的是自我的赋权，即创造出拥有力量的自我，去应付理性化的社会制度并掌控其所带来的驯民。通过强调"召唤"这个概念所起到的重要的历史作用，并将其世俗化的版本引入社会理论，韦伯强有力地举证了一种以禁欲主义为基础的意义和价值。要补充的是，这里所说的"禁欲主义"并非是向内而是向外的，它为我们的生命服役，并让我们得以实现自己设定的目标。

　　我想要说明的是，禁欲主义伦理也为滋生战后香港的资本主义个体提供了强大的力量，并给予了他们忍受和克服逆境的惊人能力。但与韦伯的讨论有所不同，这种禁欲精神并非来自新教主义，而是与香港战后的社会政治条件息息相关。当时刚到香港的中国内地难民，在一个"借来的地方和时间"内面临着生存的不确定性，并且这个社会

[1] Max Weber, *The Protestant Ethic and the Spirit of Capitalism with Other Writings on the Rise of the West*, 4th ed., trans. Stephen Kalberg, New York and London: Oxford University Press, 2009.

[2] Harvey Goldman, *Max Weber and Thomas Mann: Calling and the Shaping of the Self*, Berkeley and Los Angeles: University of California Press, 1988, pp.18—51.

也缺少足够的社会安全网络，因此他们只能利用快速增长的工业和相对开放的机会结构在社会阶层上爬升。然而，这意味着提升阶级最有效的路径集中在经济领域，并且要获得成功只能依靠自己的努力。所有这些都为一种资本主义禁欲伦理的出现提供了条件，并将经济成功合理化为应该投入所有能量的最终目的。它同时还培养了一种力量模式，可以被描述为"要么工作，要么饿死"（do or die）的工作伦理，促使人们日夜不休地工作。[1]

尽管可能存在着劳动剥削和其他问题，但是这种禁欲主义伦理已被广泛视为战后香港经济成功的主要推动力。我们可以明显地看到这一概念及其意识形态内涵在流行文化领域的耦合，其中就包括武侠电影。除了上文提到的对训练母题的个人主义关注之外，另一种理解（资本主义）禁欲主义道德的方式则是借助莫里斯所说的"平庸的力量"（power of banality），即通过"练习、重复、训练和'日常现实中的乏味动作'塑造武者并为世界带来奇迹"[2]。这种平庸力量的概念在《少林三十六房》中至少体现在两个方面：一方面，影片描述的训练过程并不强调炫目的格斗技巧或武器打斗风格——至少最初如此——而是重视平衡、力量和柔韧等与身体基本能力相关的基本功。隐藏于这种关注点的想法非常简单但很关键：无论是学功夫还是做其他事，通往成功的路径正是建基于这类基本的能力。为了掌握它们，人们需要经历一些普通、常常枯燥无味，但最终有所回报的训练过程。从电

[1] 从这个角度来看，无数有关李小龙（以及其他动作明星）训练的媒体报道不仅如之前讨论的增强或提高了原真性，而且也可以看作构成禁欲主义伦理神话的一部分。这一话语合理化了"不劳无获"（no pain, no gain）的意识形态，而正是这一意识形态支撑了香港通过艰苦和韧性取得成就的历史经验。

[2] Morris, "Learning from Bruce Lee", 179.

影风格上看,"平庸的力量"这个概念可以从影片描绘不同训练时直白但有系统的分镜头中看到。例如,在眼睛训练的场景中,三德将自己的脑袋置于两炷巨大的点燃的香之间,并将自己的眼睛左右转动(同时保持脑袋不动)以便跟随面前蜡烛火焰的移动。这一场景拍摄和剪辑的方式看上去似乎非常普通,大部分都是移动的蜡烛火焰和三德眼睛转动之间相互切换的特写镜头。但是仔细观察可以发现这一模式中的细微变化:其中一个例子是景别的改变(从特写变为大特写),而另一个更明显的变化则是三德的眼睛和蜡烛火焰移动速度的提高。这些变化表明了训练强度的逐渐提高,反过来也暗示了三德能力的增强,这体现在他眼睛越来越快,近乎机械化地移动。尽管看上去简单,这个眼睛训练的片段展示了"平庸的力量",当中训练以及自我赋权的过程并不是通过某些浮夸的电影技术或复杂的动作设计来表达,而是借助一个基本动作的不断重复,并且这个动作也是以一种平实但井然有序的方式被捕捉和再现的。

另一方面,影片中描述的训练频繁地唤起了普通工人的日常经验,这一点也是值得留意的。一个明显的例子就是三德提着水桶上斜坡的场景,这种对劳动的身体的强调明显暗指许多手工业者的零活,唤起了影片主要的观众群体——蓝领工人阶级——体力工作的本性。功夫训练和日常生活工作的关联在刘家良的《少林搭棚大师》(1980)中体现得更加明显。这部影片并非《少林三十六房》的续集,但它重塑了后者对功夫教导、禁欲主义训练和自我赋权等概念的讨论,并更加直接地指涉了劳工阶级及其日常工作经验。或许并非巧合,影片一开始描述的便是一次劳动纠纷:染坊的老板决定削减工人的薪水,当工人举行抗议时,却遭到了领班的毒打。由刘家辉扮演的骗子周仁杰试图假扮功夫高强的三德来帮助工人,但他的真实身份很快便被识

破,这导致工人进一步遭到毒打。在这场骗局之后,周仁杰前往少林寺向真的三德学习功夫。然而,三德并没有让周仁杰去经历常规的训练过程,而是要求这个不服管教的徒弟为整个少林寺搭建棚架——名义上是常规计划好的整修,实际上却是一个训练他的方法。尽管并不情愿,周仁杰还是每天顺从地去工作。由于身处视野一览无余的高处,他总是对操场上进行的武术训练侧目。他开始根据自己"暗中"观察到的内容发明自己的训练方法,并将自己工作的用具作为临时的训练设施。例如,他将用来搭棚的竹竿做了一个木人桩。另外,为了模仿加强腿部力量的训练,他强迫自己将腿系在棚架上工作。就这样,工作变成了一种武术训练,但必须一提的是周仁杰自己完全没有意识到这一点。只有在离开少林寺并击退了城里的恶徒之后,他才发现自己刚刚获得的武术技巧。凭借这些技巧,周仁杰打败了染坊的老板,并迫使他重新雇用被开除的工人和付给他们全额工资。

我们在《少林搭棚大师》中看到了最有力的"平庸的力量":作为自我赋权和掌控世界的一种方式,禁欲式的训练是如此深嵌于日常工作经验当中,以至于成为一个无意识的过程。换句话说,(生理)劳动构成了一种隐秘的训练,因此成为力量和自由的来源。劳动作为训练这一概念的重要性很大程度上在于它能够产生新的有关身体的感知,并为通常不甚讨好的蓝领工作赋予新的意义。在工作的语境中,训练不仅指通过一个长久、艰苦的学习和实践过程去获得一项手艺或技能,它也可以被连接到流水线这样一种东西上。就像瓦尔特·本雅明(Walter Benjamin)所说,流水线可以通过不断重复的工作来"训练"工人,使其能够自动响应流水线严格不变的节奏。但是在《少林三十六房》和《少林搭棚大师》这两部影片中,观众可以通过观看一具身体如何在短暂的(银幕)时间内被转变成一个强大有力的工具,

从而把工作中有关训练的负面含义重新塑造为认知和感官情感上的新经验。这种通过以禁欲式训练为基础的生理劳动以达到自我赋权的过程，不仅仅关乎建立耐力或韧性的事，更重要的是通过身体的改变表现了一种竞争及克服成功路上障碍的能力。这样看来，它为电影的观众——大多数是直接参与了香港劳动密集型产业，并辛苦劳累自己的身体以提高社会经济地位的体力劳动工人——提供了一个在工作中提升自己"被规训的"身体的幻想，并让他们相信自己付出的艰辛和牺牲。

但是此处关键的词汇在于"幻想"。"少林三十六房"系列和其他武侠电影中通过禁欲式训练所获得的力量和自由可以说构成了一套自我赋权机制，但它绝对不是解放性的。我们可以通过福柯提出的"自我技术"（technologies of the self）来更好地理解这一点。不同于福柯早期对现代生活中身体受到社会规训机制管控的关注，他在晚期的一些作品中表明，加诸身体的权力不仅来自社会的管理和控制机制，而且与个人主动构成自我所用的方法和技术有关。[1] 但是这种自我实践并不必然意味着解放，因为它们"不是个人自己发明的东西"，而是"由他的文化、社会和社会团体所提出、暗示和强加的……模式"[2]。作为这类（强加的）自我实践的例子，禁欲式训练获得的力量——无论是在银幕上（功夫训练）还是在日常生活中（劳动）——都来自并有利于支撑着香港工业现代性的资本主义伦理，因此它最好被理解为

[1] See Michel Foucault, *Technologies of the Self: A Seminar with Michel Foucault*, ed. Luther H. Martin, Huck Gutman and Patrick H. Hutton, Amherst: University of Massachusetts Press, 1998.

[2] Foucault, "The Ethic of Care for the Self as a Practice of Freedom", in *The Final Foucault*, ed. James Bernauer and David Rasmussen, Cambridge, Mass.: MIT Press, 1988, p.11.

一个臣服而非解放的过程。笔者想要补充的是，这个臣服的过程并不是通过制造驯服的身体起作用。相反，它的管理效果来自创造有关身体能力的新的感知和经验，从而将个人重塑为被赋权的主体，随时准备将身体出卖为劳动力。

结语：训练继续……

训练是香港武侠和动作电影的一个主要母题。尽管其最显著地表现在20世纪70年代后半期的少林功夫电影和功夫喜剧当中，但它在最近的电影中仍然扮演着关键的角色——不仅作为叙事机制，同时也是一个与原真性、传承和自我实现的概念有关的复杂主题。

尽管存在着一些变化，这些与训练母题相关的概念可以很清楚地在林超贤的《激战》（2013）中看到。在影片的开始，我们看到一位失意的前拳击冠军辉（张家辉饰）逃亡到澳门以躲避讨债者。他在一个拳击学校里找到了一份工作，并答应训练一位年轻人林思齐（彭于晏饰），后者希望学习综合格斗（MMA）去参加即将举行的MMA联赛。在接下来的几个月内，齐跟着辉经历了一段艰苦的训练过程。齐在联赛中有一个很好的开场，但是在之后的比赛中大为失利，胳膊与脖子也受了伤。被自己学生的理想主义和决心所激励，辉决定亲自参加联赛以寻求自我救赎，并为此努力训练。最终辉进入了决赛，并且在一场残酷的打斗后赢得了胜利。

MMA动作（如"锁技"）在香港电影中是很少见的，因此《激战》中的训练场景——更不用提在拳击台上的搏斗——大大提高了影片的原真性。另一个原真性则来自张家辉，他为了角色将自己投入到高强度的训练当中，而他训练出的一身肌肉也在电影的营销活动中

被大大宣扬，并成为大量媒体报道和博客帖子的兴趣焦点。[1] 传承的概念也在辉和齐的师徒关系中得到了展现：最初辉指导齐的原因只是为了工作赚钱，但是在他认识到这位新手的天赋和坚持之后，这种指导逐渐变成了一种全心努力将自己的知识和技能传授下去的传承过程。实际上，不只是齐在向辉学习。因为与徒弟有着同样糟糕的过去和证明自己的需要，辉也受到了齐的激励，并决定为联赛训练自己。在这种情况下，训练又变得更加个人主义了，成为辉（重新）实现和拯救自我的一个途径，而这也与香港在1997年亚洲金融危机、2000年互联网泡沫破裂，以及2003年"非典"爆发之后由低谷重新反弹的经历有所类似。从这个意义上看，辉的训练获得了更大的意识形态内涵。它可以看作重新激活禁欲主义伦理——一种刻苦耐劳、顽强不息的精神——的一次尝试，对于很多香港人来说，正是这种坚韧勤奋的态度激励了香港战后社会经济的增长，并且形塑和定义了香港人的现代自我身份认同。

因此，训练远非一个过时的概念，它一直都是一个重要的母题，为香港武侠和动作电影——以及我们对这些电影的理解——提供了一个重要的视野。

（翻译：李频　校对：苏涛）

[1] 例如，可见王金跃：《张家辉〈激战〉肌肉怎么练成的》，载《北京晚报》2013年7月29日，http://ent.sina.com.cn/m/c/2013-07-29/18133975176.shtml。

"儿女情长"的新旧感觉：
易文影片趣味考*

王宇平

近年来，学界对于 1949 年前后南下香港的电影人颇多关注与讨论，借此凸显内地与香港电影史的内在联结，形成跨时代和跨地域研究。同一时期南下香港的文人，如张爱玲、宋淇、姚克、潘柳黛、陈蝶衣、吴祖光等，也以不同形式与电影业发生密切联系，展开了由文学到电影的跨界实践。他们程度不一的文艺转向，归根究底是面对当时以"传播"与"消费"为中心、以大众通俗娱乐为要旨的香港文化生态所做的调整。在他们之中，如果要选出一个对电影制作涉及面广、参与度高的代表人物，身兼编剧、导演和电影歌曲填词人的易文是不贰人选。

易文（1920—1978），原名杨彦岐，笔名诸葛郎、辛梵、晏文都等；江苏吴县人，出生于北京；其父杨天骥（字千里）民国初年任职于北洋政府，后加入国民党，官至国民政府监察院委员、代秘书长。

* 原刊于《当代电影》2016 年第 7 期。

易文青少年时因家庭关系辗转于上海、南京、北京和香港之间，早早在报界供职并开始文学创作。1949 年，他举家迁港，先后担任《上海日报》总编辑、《香港时报》副刊编辑、永华影业公司特约编剧等职。1953 年起，易文结束了在报界的工作，事业重心移向电影，撰写大量电影剧本，并于这一年跟唐煌联合执导了由姚克编剧、白光主演的《名女人别传》，开启导演生涯。1955 年，易文与国际影片公司（"电懋"前身）签约，任基本编导。[1] 1970 年，他受邀至邵氏兄弟电影公司，担任策划经理。1978 年，易文因病去世。

易文或编或导或为原作者的影片有八十多部，曾为一百七十多首电影歌曲填词，其中为"电懋"执导的《曼波女郎》(1957)、《空中小姐》(1959)、《香车美人》(1959)、《情深似海》(1960)、《温柔乡》(1960)、《星星·月亮·太阳》(1961) 等影片尤其受到关注；此外，因为家世是国民党背景，他还多次赴台湾拍片，是"港九电影戏剧事业自由总会"的重要人物，但其年记[2] 中也提到他多次不具名为香港左派电影公司撰写剧本。他的电影实践不但体现了文艺跨界必然伴随的影响、转化与限制，堪为"电懋""文人电影"的典型，还呼应和呈现着 20 世纪五六十年代杂糅娱乐消费、现代化追求与或隐或显的政治分化特征的香港文化生态。

[1] 易文担任"基本编导"多年的香港电影懋业公司（简称"电懋"，前身为 1953 年登陆香港的新加坡"国泰机构"子公司"国际影片发行公司"，后又接收香港永华电影公司。于 1956 年正式成立的"电懋"，因延揽张爱玲、姚克、孙晋三和宋淇为"剧本编审委员会"成员，集结的编剧如张爱玲、秦羽、汪榴照、张彻，导演如易文、陶秦等皆为作家文人出身，被认为"一向以来有太浓重的文人气质"（罗卡《管窥电懋的创作／制作局面：一些推测，一些疑问》），参见黄爱玲编：《国泰故事（增订本）》，香港：香港电影资料馆，2009 年，第 58—65 页。

[2] 参见易文：《有生之年——易文年记》，香港：香港电影资料馆，2009 年。

一、趣味问题与易文的文学实践

1959—1962年间，影评人何观（张彻）在香港《新生日报》"影话"专栏撰文，逐一点评易文执导的《青春儿女》《空中小姐》《香车美人》《二八佳人》《快乐天使》等十部影片。他在最后的总结文章《论易文》中认为，易文影片之长短都在于"趣味好"："因为趣味好，所以纯净；低级的，粗俗的，过火的，都被淘尽，不会在他的戏里存留；但也因为这一点，他的戏不够过瘾，没有什么'洒狗血'，足使人痛哭、狂笑之处，好像常常点到为止，一接触即收敛，很少放尽，不能淋漓痛快，不时觉得他把戏轻轻放过——故他长于淡，拙于浓，宜细水潺湲，而不能如飘风骤雨。"除此之外，"雅洁""清新""不俗""日常情趣"，乃至"趣味太高"等都构成了何观对易文影片趣味的具体描述，简言之就是"节制"。[1] 他也指出这种"趣味好"的一体两面：它带来了另一个问题，即影片戏剧性不足，缺乏高潮。

易文参与创作的影片数量众多、题材以讲述"儿女情长"的都市言情剧为主，但不尽然，出品公司甚至还有政治立场的差异。它们之中有他碍于人情的信手之作，有处于片厂制之下的流水线产品，也有自我投入较多的精心出产。这种驳杂固然呼应着当时的香港文化生态，却给易文影片研究带来难以面面俱到的困扰。何观以看似简单含混的趣味问题入手，却提供了一个较为稳定统一的观察视角，同时能辐射到教育背景、主观因素、时代限制、题材择取、叙事方式、受众设定等各方面，从而聚拢不同影片、不同参与方式中的相同要素，来

[1] 参见何观（张彻）：《张彻——回忆录·影评集》中的《论易文》《青春儿女》《女秘书艳史》《香车美人》《快乐天使》等篇，香港：香港电影资料馆，2002年。

理解易文影片及其意义。

何观将易文影片趣味的形成追溯至他的"书生气":"他本人看来像一个书生,而气质上也是书生。"[1] 趣味与个人经历和视野关系紧密,具体到易文,其比电影实践更悠久的文学实践中自然留有与此相承或相关的线索。

因家庭优裕、受教良好故,易文于旧学有根基,又早早接触新文学,其文章见报可追溯到小学时代。20 岁时,他已在《西风》《宇宙风乙刊》等杂志上发表文章数篇。1940 年,易文在香港期间,开始进入报界,后因时势辗转于渝、沪、港等地时,都以在报界谋职为生,不足 30 岁时便当上《和平日报》总编辑。1953 年,易文正式退出报界。与"报人"经历相比,易文对自己多年笔耕不辍的作家生涯更为认同与坚持。他于 1944 年出版了第一本小说集《下一代的女人》,据说"畅销一时"[2]。1949 年起定居香港的易文以"诸葛郎"的笔名在《星岛日报》上连载小说《一丈红》和《再生缘》,直至 1964 年出版的最后一部小说《雨夜花》为止,他共计完成十三部小说与一部散文集,平均每年都有一部问世。[3]

易文作为作家的影响力平平,但文学交游却堪称广泛。因其家庭、学校以及一度担任报人的缘故,易文与诸多新文学作家有所往来。仅《易文年记》中有记载的,就有洪深、黄嘉音、黄嘉德、邵洵美、徐訏、胡山源、夏济安、刘以鬯、林徽音、黄嘉谟、刘呐鸥、傅彦长、穆时英、袁殊、张资平、姚苏凤、冒孝容、夏衍、唐纳、张慧剑、张友鸾、张恨水、赵超构、黄宗江、孙晋三、南宫博、易君左、

[1] 何观(张彻):《论易文》,《张彻——回忆录·影评集》,第 160 页。
[2] 易文:《有生之年——易文年记》,第 63 页。
[3] 以目前可查的报纸刊载或出版社结集出版的作品为准。

曹聚仁、李辉英、叶公超等三四十位文坛名家。这些作家的文学创作各有侧重，他们与易文的交往形态及程度如何已难以细致考察。但根据易文的自述可知，对其影响较大的当属"新感觉派"作家穆时英和刘呐鸥。易文在回忆中说："（1940年）又识自渝经港来沪投身汪精卫伪政权之穆时英及'新感觉派'作家改业电影之刘呐鸥，颇成莫逆。谈论文艺，又时常同游各舞场，饮宴征逐，意气相投。此时我写作甚多，以短篇小说为主。"[1] 刘呐鸥当时在中华电影股份有限公司担任制片部次长，易文首次"触电"就是为刘呐鸥主持的纪录短片《中国的铁路》做旁白。

易文的中长篇小说创作题材内容不脱情天恨海式的男女故事，叙事的传奇化、内容上的道德训诫历历可见，虽然不乏对商业文化的批判以及个别细节与场景的独树一帜，总体上走的是尽力煽情、满足大众通俗口味的"鸳鸯蝴蝶派"小说的路子。这些小说与易文那些讲述"儿女情长"的电影在题材与内容上的相似性值得注意。它们都通过类似西方情节剧中的"过度"（excessive）策略，来完成情感宣泄和道德平衡，从而最终进入一种可控的稳定状态。[2] 不同于曹聚仁、徐訏、赵滋藩等苦苦挣扎、艰难适应的南下作家，也不同于刘以鬯这样参与通俗文学写作，同时仍坚持现代主义文学创作的南下作家，易文的中长篇小说的创作取向恰恰适应和把握了香港的文化现实。

在易文的自述中，他的短篇小说创作深受"新感觉派"小说家穆时英、刘呐鸥的影响。他的两本短篇小说集《真实的谎话》和《笑与

[1] 易文：《有生之年——易文年记》，第56页。
[2] 参见［美］罗伯特·考尔克：《电影、形式与文化》，董舒译，北京：北京大学出版社，2013年，第309—314页；杨远婴主编：《家之寓言：中美日家庭情节剧研究》，上海：东方出版社，2015年，第89—91页。

泪》中的文学呈现,的确不同于极为通俗化的中长篇小说。有学者认为:"易文的短篇小说较中长篇小说出色,在五十年代的香港文学语境中,他的短篇小说别具一格,无论在小说题材和叙事形式上都相当特别,值得我们细读。"[1] 在小说《父与子》中,易文写的是因家庭变故分离的父子二人终于在十多年后碰巧坐到同辆火车的相邻座位,却始终没有交谈,小说没有迎来戏剧性的高潮,却更接近漫漫人生里的真实。《不变的心》《太太的银行存折》《一个幸福家庭的秘密》《药的变幻》等也同样是缺乏戏剧性转折的故事,即使小说中进行了大量的心理铺垫和情绪渲染,却在高潮来临前落空。他的小说《传奇梦》讲述的是一位内地来港的单身女子,不断期待各式传奇性的邂逅,直至美梦被催租的房东太太打破,以此反讽"报纸上常常登的一种传奇性故事"[2]。何观在影评中提到易文的纯净、不俗和日常的趣味以及由此带来的戏剧性缺乏也在这些小说里一一现身。

不过,何观所描述的趣味特征都是从"节制"的意义上谈的,易文的短篇小说还不止这些。他笔下的人物在都市中挣扎、在生活中迷失,情绪和心理都被无限放大,四下蔓延几乎要冲出文本,将读者召唤和编织进密集的感受之中。可以说,《缘》《钱魔》《女人世纪》《断了的栏杆》《一个成衣匠的自白》《床头的人像》等小说深得"新感觉派"之味。例如,《女人世纪》中混淆了环境与心情的边界,各类意象也极具视觉冲击力。"新感觉派"小说深受西方现代主义影响,它们在心理表现和叙事上的形式追求,现代物质与意象的大量涌入,由此

[1] 黄淑娴:《易文的五零年代都市小说:言情、心理与形式》,黄淑娴编:《真实的谎话:易文都市小故事》,香港:中华书局(香港)有限公司,2013年,第4页。

[2] 易文:《传奇梦》,黄淑娴编:《真实的谎话:易文都市小故事》,第174页。

造成的"过度感"也成为易文短篇小说的趣味特征。可以说，故事情节本身的平淡无奇与人物内心的惊涛骇浪构成了易文短篇小说中最具张力的部分，不仅有何观所谓的"节制"的趣味，同样也有深具"新感觉"之风格的"过度"的趣味。

二、作为影片趣味呈现的"节制"

易文文学与电影实践中的"节制"首先在故事走向与主题呈现上，源于其对生活真实样态的体认，对复杂人情世故的了解，以及对迎合和误导读者／观众的传奇性表述的拒绝，"写作戏剧或小说的人，习惯于用大团圆作为结局。也许这是对于观众与读者一种情感上的安慰，但是，真实的事却常常不可能有这样如意的安排"[1]。所以，《曼波女郎》里的女主角李恺玲（葛兰饰）得知自己并非养父母亲生孩子之后，一心寻找亲生母亲；亲生母亲却隐瞒实情，曼波女郎的寻亲之旅草草结束，故事回到原点；《女秘书艳史》（1960）中将男性玩弄于股掌的罗为芬（叶枫饰）并未受到善良独立的女主角魏玲芝（李湄饰）的影响，改变其游戏人间的生活态度，仍要我行我素下去；除了叙事方式上的"节制"，《最长的一夜》（1965）和《月夜琴挑》（1968）更是以"节制"作为人物的最高道德与故事的完美结局，在内容和主题层面展现"好"趣味。

不过，叙事方式上的"节制"带出了更为深层次的对于影片形式的掌控能力，以及创作者的自我定位与想象。讲述现代家庭"情"与"物"纠葛的《香车美人》伴随着介绍"汽车展览会"的序曲开

[1] 易文：《父与子》，黄淑娴编：《真实的谎话：易文都市小故事》，第27页。

场,刚唱完"香车美人,真是个叫人羡慕的名称",镜头就转入繁华街道。切近而平视的角度,让观众如同身在车来车往的现场,耳边却听到"别以为汽车香喷喷,美人还不是平常人,马路上车来车往,全都是车轮飞奔,每辆车各有主人。各有各的爱和恨,也各有各的悲惨和兴奋"的客观叙述。影片的镜头再随之变为对汽车停车场的俯拍,将观众抽离出对现代物质世界的凝视乃至仰望。忽然,演员葛兰从停车场的中间路上走出来,边走向镜头边寻觅着什么。影片中唱道:"在这里我扮演香车美人,这故事到处有发生的可能,说不出究竟是快乐还是伤心,倒不如请各位看看那天我的情形。"很快,演员葛兰就进入所饰演的角色李嘉英,并以第一人称展开叙述:"每天下班的时候,人家到停车场来找车,我可不是,我是来找人的。达明总跟我约好照例在这里见面,一块过海回家。哦,达明还没来呢,今天我先到。唉,结婚以前不管什么约会,总是他等我,结婚以后就常常是我等他了……"内容极为日常化,更重要的是借此做出了演员本人与故事女主角的区分,形成了疏离的陌生化效果,提醒观众与银幕保持距离,并设置了由现实生活中的女明星带领观众细致观察日常生活的有效视角。葛兰就不再是其他影片中或能歌善舞或美丽深情的符号,而是一个引领观众深入现代生活内部的探究者。这在某种意义上无疑是编导者易文及其所属阶层的自我期待。

易文的影片中有一较为特别的"节制"面向,要放在20世纪50年代以来香港影坛左右对峙的局面中来理解。易文在1949年的迁港决定,与他1940年在香港居留期间感受到的自由宽松的氛围密切相关。[1] 但当他涉入香港电影界之时,大量左派、右派电影人纷至香港,

[1] 易文:《香港半年》,载《宇宙风乙刊》第44期(1941年5月1日)。

使得香港影坛的"左""右"对立更趋尖锐和白热化。易文曾以为的"自由",此时似乎不复存在:对于南下的难民来说,"自由"等于自生自灭;对于包括电影人在内的南下香港的文化人来说,"自由"首先是被"政治立场"割裂的,非"左"即"右"、水火不容。易文的家世背景已经决定了他的立场。然而,作为一个电影编剧与导演,易文亲台湾当局的政治立场主要是通过他参与"港九电影戏剧事业自由总会"(简称"自由总会")事务来体现的,也就是说,具体到电影作品本身,易文的处理是相对保守、谨慎和低调的。

《空中小姐》是易文编导合一的作品,是一部有意要打开东南亚市场尤其是中国台湾市场的影片。影片完全是一个讲述新兴时髦行业空中小姐的"职业剧"与都市言情剧。这部影片一出来,就有"影评家"大嚷"反共抗俄扑空"[1],批评易文在意识形态表现上的无所作为。事实上,电影插曲《台湾小调》中有一句"太平洋上最前哨,台湾成宝岛",十分隐晦地点明了当时的冷战格局,以及台湾由此而来在地缘政治上的重要性。有趣的是,易文年记在他去世后被公布,人们发现,他亦参与了一些重要的左派电影的编剧工作。他与左派的长城公司总经理袁仰安的私交,是其担任左派电影编剧的主要原因。令人惊讶的是,易文声称撰写的电影剧本如《新红楼梦》(1952)、《孽海花》(1953)堪为这一时期左派电影的代表作。作为电影人,易文的"左右逢源"跟他的私人交往相关,但更重要的是他在编剧过程中对标签式的政治表态予以"节制",对影片中观众喜闻乐见的题材和形式予以"过度"表现,以此沟通"左""右"。

[1] 何观(张彻):《张彻——回忆录·影评集》,第 148 页。

三、作为影片趣味呈现的"过度"

易文文学实践中的"过度"特征既表现在其"鸳蝴式"中长篇小说的题材选择与种种通俗化的煽情设置，也落实于其"新感觉派"风格的短篇小说中具备先锋实验性的表现手段、过于丰富凶猛的现代物质展现和极尽夸张泛化的现代心理。这两种"过度"在易文影片中同样有展现，形成其趣味的另一种呈现。它们常常并存，但有时后者也构成对前者的否定与反动。何观对易文影片中以"过度"的方式呈现的趣味没有提及，这大概源于第一种"过度"早已是他不证自明的论述前提，第二种"过度"则是他所批评的"说不出什么道理"[1]的莫名其妙之处。

导演易文擅长以男欢女爱和家庭生活为中心的"小情小趣的闺房戏"[2]，在题材和内容选择可上溯至他多年的"鸳蝴式"通俗小说创作，也可类比于西方的情节剧。以《蝴蝶夫人》(1956)、《姊妹花》(1959)、《情深似海》(1960) 和《喜相逢》(1960) 等为代表的影片正是在叙事、表演与场面调度方面的"过度"呈现，赋予了观众能够广泛接受和强烈感知的通俗形式。除上述探讨外，易文极为高产的电影歌曲填词工作所引发的影片叙事"过度"值得特别关注。

电影音乐对情节剧意义重大，"从情节剧概念的发展来看，情节剧是在音乐渲染下的突出戏剧冲突的戏剧形式"[3]。除曲调外，唱出来的歌词内容一般对影片叙事构成补充，强化了"过度"的特征，当然，在某些特殊情境中也会导致误解、撕裂或解构。易文是"电

[1] 何观（张彻）：《香车美人》，《张彻——回忆录·影评集》，第 150 页。
[2] 杨见平：《易文的儿子如是说》，《有生之年——易文年记》，第 16 页。
[3] 杨远婴主编：《家之寓言：中美日家庭情节剧研究》，第 35 页。

懋"的填词高手，他编导的绝大部分影片都配有自己填词的电影歌曲。以张爱玲编剧、唐煌导演的《六月新娘》（1960）为例，更能发现易文的填词如何造成了叙事上的"过度"，从而解释和抹平原剧本的幽深微妙之处，使之充分通俗化。《六月新娘》讲述的是待嫁新娘汪丹林（葛兰饰）的婚前恐慌症，张爱玲通过细节呈现了现代女性的现实认知和情感焦虑，其中颇有可追究探讨的空间。影片开头的序曲歌词营造了充满期待的幸福氛围，反复咏唱"最快乐的是一位六月新娘"，相比张爱玲剧本中仅仅是汪丹林"嘴角浮起一个微笑"[1]的含蓄表达更能让观众理解并受到感染；由汪丹林和追求她的菲律宾华侨阿芒对唱的《海上良宵》则抒情又俏皮，大大舒缓和调节了影片节奏，娱乐性得到加强，但聪明敏感的汪丹林拒绝阿芒的理由被简化为歌词中所唱的对方不该"以为我放荡轻佻"；第三首歌《迷离世界》是张爱玲设计的汪丹林的梦境，是其苦闷情绪的集中表达。张爱玲剧本中所写的三个男人与之拉扯的情形难以完成清晰明白的银幕呈现，易文的填词则点明了汪丹林对他们三种不同方面的忧虑，使观众获得直白的理解，尤其是原著中只写到汪丹林对阿芒的害怕是嫌弃他"市井小流氓"[2]，易文却根据剧本上下文说明他的不足更在于"不中不西"，女主角跟他无法真正沟通，从而唤起观众对女主角的同情。

在易文自己编导的电影作品中，更能借助影片歌曲的填词进一步强化所要传达的情绪与主题。例如，以家庭认同为叙事中心的影片《曼波女郎》，影片伊始的歌曲《我的天堂》中就指出女主角李恺玲

[1]　张爱玲：《张爱玲电懋剧本集：好事近》，第72页。
[2]　同上。

召唤大家"快快乐乐尽情欢畅",她的所有自信都来自"因为啊,这里是我的家,我的天堂",而影片结尾《曼波女郎回来了》更唱出了"你是一个幸福姑娘"的首要条件是"你在家中有如蜜糖"。

第二种"过度"是易文影片中最为迷人和难解的部分。其在类型套路之外,为编导者提供了创作空间,以表现手法的创新、内容的现代景观化,召唤出了儿女情长类影片中的"新感觉"。《曼波女郎》是易文成为"电懋"基本编导后完全独立创作的首部影片。[1] 该片开场以七分多钟的时间呈现曼波舞及其带来的视觉和听觉冲击。伴随着曼波舞不断重复的踢踏声开场,一片黑白相间的马赛克地板上,只看到下半身的女主角李恺玲,穿着同样黑白相间的菱形马赛克图案的窄口七分裤和白色舞鞋,摆好了姿势,右脚尖朝前,重心落在与右脚形成直角的左脚上,随着"曼波,嘿"的一声吆喝,她的双脚往顺时针方向机械却快速地连转两个 90 度,背对观众。电影镜头从下往上慢慢拉至她的腰部,同时也看到跳舞大厅里椅子的腿、其他人的腿。随着镜头的全景呈现,女主角转过身来唱着歌面对观众。一段欢唱之后,镜头再次下移,以黑白相间的马赛克裤子为视觉中心,穿着深浅不一的裤子和裙子的一双双腿快速摆动。不断移动的李恺玲裤子上竖着的马赛克图形与静止的地板上横着的马赛克图形过度充斥和冲击着观众的视觉感受。全片中多次对曼波舞过程中"腿"的重复,让人想起"新感觉派"小说的代表作、穆时英的《上海的狐步舞》中以电影化手法重复出现的关于"腿"的描写:"上了白漆的街树的腿,电杆木的腿,一切静物的腿……revue 似地,

[1] 易文在电懋公司担任编剧和导演的首部影片是由徐訏原著小说《星期日》改编的《春色恼人》(1956)。

把搽满了粉的大腿交叉地伸出来的姑娘们……白漆的腿的行列"和不断出现在地板上的"精致的鞋跟，鞋跟，鞋跟，鞋跟，鞋跟"[1]。紧接着在学校体育馆，李恺玲又唱着《我爱恰恰》展现了两分多钟的恰恰舞，结尾时用了将近十分钟表现仍以曼波舞为中心的歌舞狂欢。李恺玲与钟情于她的男同学汪大年（陈厚饰）共舞，最后的特写镜头落在二人的脚上，然后画面变黑，剧终。毫无疑问，易文的"香港的曼波"从题材选择到形式呈现都继承了《上海的狐步舞》的"过度"特征，与之构成了饶富意味的互文关系。

此类由影片画面的视听感受带动的"过度"，还体现在《香车美人》中对汽车展览会、《温柔乡》中对女性泳衣展览会的呈现上。尤其是后一部影片中的泳衣展览会是故事的关键转折，即男主人公正光（张扬饰）由此发现表妹小圆（林黛饰）的女性魅力，从而在结局时共结连理。但这段长达六分钟的展览会片段始终贯穿着电影音乐，歌词先是用直白的语言为展览会做讲解，后又对正光进行嘲讽，最后只剩下表明人物情绪变化的背景声，而正光、次明等人在画面上或交头接耳或情绪起伏，观众都听不见说话内容，只看见默剧式的表情和肢体表演，对话对故事走向的直接引导不见了。这种形式迫使演员将细微变化的心理感受最大限度地强化之后再释放给观众。这样的"过度"叙事，可能只是出于商业展示或吸引观众的简单初衷，却无疑具备着某种艺术上的先锋潜质和现代意味。

[1] 穆时英：《上海的狐步舞》，《穆时英全集1》，北京：十月文艺出版社，2008年，第331—341页。

结　语

易文有着极为丰富的文学与电影实践，趣味成为探讨这两种文艺形式之间内在联系的钥匙。它不仅关涉题材和风格的选择，更是一种在文学或电影上形式化的能力。易文的文学世界主要分为"鸳蝴派"风格的中长篇通俗小说创作与"新感觉派"特征的短篇现代都市小说创作两类，在趣味上呈现为更接近日常生活真实的"节制"、以传奇性煽情为特点的"过度"，以及现代心理呈现技巧上的"过度"。易文的电影实践因受制于香港文化生态而显出驳杂不一的面貌，但仍可以沿着其文学实践，跨界观察到叙事中不同层次和面向的"过度"与"节制"。此外，宋淇曾提及文学上的 middle-brow，"泛指够不上经典小说水平，而比迎合读者低级趣味的小说高雅的那种说部"，被认为是近似"电懋"路线的表达，[1] 易文影片的趣味构成显然也可以这样从受众设定上去解读。

在"过度"与"节制"之间，易文影片时而以通俗但不免滥调的旧感觉联结观众，时而以先锋但容易不适的新感觉冲击观众，时而也有如涓涓细流的日常生活况味。但这些"过度"与"节制"之间常常存在着不平衡，也会互相收编与抵消，这使得易文影片中除了某些片段和细节精彩连连之外，整体上有充分艺术自觉的经典之作不多。

[1] 林以亮：《〈海上花〉的英译者》，转引自罗卡：《管窥电懋的创作／制作局面：一些推测，一些疑问》，参见黄爱玲编：《国泰故事（增订本）》，第 62 页。

主要参考文献

一、原始报刊材料

阿大:《顾影录》,载《新申报》1920年7月24日。

白景瑞、宋存寿、岳枫、胡金铨、卢燕口述,岚岚记录:《从"新潮电影"谈到演员是否导演工具》,载《银河画报》第158期(1971年5月)。

波儿:《香港的电影清洁运动》,载《改造》1936年创刊号。

卜一:《片场访岳枫》,载《南国电影》1959年第13期。

陈光新:《国产电影衰败期中粤语声片大活跃》,载《人生旬刊》1935年第1卷第7期。

陈积(Jackson):《关于禁映粤语片之面面观》,载《艺林》1937年4月1日第3号。

陈小频:《关于电影清洁运动》,载《红豆》1935年第3卷第6期。

程明:《看了茶花女公演以后》,载《新声》1930年第9期。

大街拍拉:《美国电影统制与新电影之路》,蕙戈译,载《大公报(上海版)》1936年11月29日。

大良:《闲话岳枫》,载《电影画报》1943年第5期。

德华：《港华侨教育会抨击下流影片》，载《影坛》1935 年第 6 期。

德华：《五百余人发起电影清洁运动》，载《影坛》1935 年第 6 期。

费穆：《西席地米尔与电影清洁运动》，载《电影画报》1935 年第 17 期。

戈壁：《自强不息的李小龙》，载《嘉禾电影》1978 年第 73 期。

歌乐：《值得推荐的一部好片子——〈金莲花〉》，载《工商晚报》1957 年 2 月 14 日。

汉：《〈花街〉写的是什么?》，载《联国电影》创刊第四年二月号（1950 年 2 月）。

何础：《辩正〈所谓电影清洁运动〉〈关于电影清洁运动〉两文》，载《红豆》1935 年第 3 卷第 6 期。

何森：《元老导演岳枫访问记》，载《南国电影》1969 年第 2 期。

何厌：《电影教育问题》，载《红豆》1935 年第 3 卷第 6 期。

何厌：《看〈火烧阿房宫〉试映后致导演先生的公开信》，载《红豆》1935 年第 3 卷第 6 期。

何厌：《看〈生命线〉后给关赵两先生的公开信》，载《红豆》1935 年第 3 卷第 6 期。

何厌：《应禁学生观看之〈荒唐镜三戏陈梦吉〉》，载《红豆》1935 年第 3 卷第 6 期。

洪熹：《香港倡行电影清洁运动 神怪片将销声匿迹》，载《新闻报》1935 年 11 月 24 日。

黄修：《电影清洁运动之意义》，载《红豆》1935 年第 3 卷第 6 期。

黄影呆：《宗教团体扩大电影清洁运动》，载《新闻报》1934 年 10 月 2 日。

黎慎玄：《香港发起清洁运动后各电影公司态度冷淡》，载《电声》1935 年第 4 卷岁暮增刊。

李萍倩：《我怎样改编〈茶花女〉》，载《电影周刊》1938 年第 2 期。

刘火子：《论电影清洁运动》，载《红豆》1935 年第 3 卷第 6 期。

洛夫:《香港的电影清洁运动》,载《联华画报》1935 年第 6 卷第 12 期。
茅瑛:《我与合气道》,载《嘉禾电影》1972 年第 2 期。
孟道:《从清洁运动说到:电影新生活运动》,载《中央日报》1934 年 10 月 6 日。
米同:《美国各界的电影清洁运动(上)》,载《申报》1934 年 8 月 26 日。
米同:《美国各界的电影清洁运动(中)》,载《申报》1934 年 8 月 27 日。
南人:《西片粤语片双重压迫下,沪产国片在华南将无法立足》,载《娱乐》1936 年第 2 卷第 17 期。
南探:《大观出品〈芦花泪〉受奖内幕》,载《电声》1936 年第 5 卷第 45 期。
石英:《香港的电影清洁运动》,载《联华画报》1936 年第 7 卷第 2—3 期。
孙瑜:《导演〈野草闲花〉的感想》,载《影戏杂志》第 1 卷第 9 期。
孙瑜:《〈野草闲花〉本事》,载《新月》1930 年第 2 期。
王凯南:《从黄飞鸿到三德和尚:刘家辉练武十六年,英雄有了用武之地》,载《香港影画》1977 年第 136 期。
霄志:《恋爱与婚姻的斗争——论〈娘惹〉的思想性》,载《长城画报》第 7 期(1951 年 7 月)。
徐觉夫:《电影清洁运动的展望》,载《红豆》1935 年第 3 卷第 6 期。
颜配:《香港影人作何准备》,载《国际电影》1956 年 6 月号。
易文:《香港半年》,载《宇宙风乙刊》第 44 期(1941 年 5 月 1 日)。
游仲希:《演技的管制者——岳枫》,载《银河画报》1959 年第 20 期。
袁仰安:《〈红楼梦〉与〈新红楼梦〉》,载《电影圈》第 164 期(1950 年 12 月)。
袁仰安:《谈电影的创作》,载《长城画报》第 1 期(1950 年 8 月)。
岳枫:《本位工作杂感》,载《新影坛》1942 年第 2 期。
岳枫:《电影题材的选择》,载《艺华》1936 年第 2 期。
岳枫:《关于〈逃亡〉》,载《时代》1935 年第 5 期。
岳枫:《日本电影——〈新地〉》,载《时代电影》1937 年第 7 期。

张潜：《香港的电影清洁运动与电影教育》，载《青年界》1936年第9卷第3期。

芝清：《天一公司的粤语有声片问题》，载《电声周刊》1934年第3期第17号。

* * *

《本年度最优秀的国语片〈花街〉》，载《电影圈》第158期（1950年6月）。

《电影清洁运动发起之经过及其成效》，载《红豆》1935年第3卷第6期。

《电影清洁运动函件及其发起人》，载《红豆》1935年第3卷第6期。

《电影清洁运动》，载《电声》1935年第4卷第47期。

《改进并发展华侨教育计划》，载《教育部公报》1930年第2卷第14期。

《改良中国影戏事业之先声——发起者为实业家与资本家》，载《申报》1922年8月22日。

《港华侨教育会抨击下流影片 五百人发起电影清洁运动》，载《电声》1935年第4卷第47期。

《港华侨教育会制裁粤语声片》，载《中央日报》1935年11月9日。

《港华侨教育近况》，载《中央日报》1937年4月4日。

《国人从事影戏事业志闻》，载《时事新报》1920年7月20日。

《华侨教育会暂行规程》，载《教育部公报》1931年第3卷第8期。

《华侨团体大会纪》，载《申报》1920年7月21日。

《华人改良影戏之先声》，载《新申报》1920年7月20日。

《梁祝佳话》，载《南国电影》第65期（1963年7月）。

《清洁运动的涵义》，载《中央日报》1934年5月1日。

《〈情场如战场〉刷新票房纪录》，载《国际电影》第21期（1957年7月）。

《邵逸夫的电影王国》，载《香港影画》1967年1月号。

《新生活的意义和目的》，载《军政旬刊》1934年第17期。

《薛觉先在香港组织公司，拍粤语声片不送南京检查》，载《娱乐》1935年第1期。

《薛觉先重拍续白金龙：希望他先查一查检查令》，载《影与戏》1936 年第 1 期第 4 号。

《严俊、韩非、岳枫即将去港》，载《青青电影》1949 年第 5 期。

《影戏技师经沪赴宁，摄制中国名胜影戏片》，载《时报》1920 年 7 月 26 日。

《岳枫由港来信：周璇严俊韩非合演〈花街〉》，载《青青电影》1950 年第 4 期。

《粤语片将趋绝境》，载《青青电影》第 32 号（1948 年 10 月）。

《粤语声片开始没落，邵醉翁等大受申斥》，载《娱乐》1935 年第 1 期第 24 号。

《中国影片制造公司之新出品》，载《申报》1922 年 10 月 27 日。

二、论文

蔡祝青：《重译之动力，新译之必要：一九二六年两种〈茶花女〉剧本析论》，载《中国文哲研究通讯》第 22 卷第 2 期（2012 年 6 月）。

陈瑜：《〈玉梨魂〉的"言情"再解读——从写情的角度看〈玉梨魂〉对〈茶花女〉的改写》，载《华南师范大学学报（社会科学版）》2015 年第 4 期。

凤群：《香港电影清洁运动及其思考》，载《当代电影》2010 年第 4 期。

江棠：《粤语片的扑街与刮隆》，载《伶星日报》1953 年 12 月 7 日。

姜贞、蒋晓涛：《近代留学生与 20 世纪 20 年代中国电影产业》，载《电影评介》2017 年第 1 期。

蒋梅：《国民政府教育部等办理战时港澳地区侨民教育相关史料》，载《民国档案》2008 年第 3 期。

李峰：《薛觉先与粤剧〈白金龙〉》，载《南国红豆》2009 年第 3 期。

南波：《香港著名电影工作者小传》，载《当代电影》1997 年第 3 期。

蒲锋：《〈血染海棠红〉的父亲和女儿》，载香港电影评论学会季刊 *HKinema* 第 42 号（2018 年 4 月）。

田亦洲：《最进化的戏剧——论中国早期"影戏观"中的进化论思维》，载

《电影艺术》2017 年第 2 期。

汪朝光：《民国年间美国电影在华市场研究》，载《电影艺术》1998 年第 1 期。

许国惠：《1950—1960 年代香港左派对新中国戏曲电影的推广》，载《南京大学学报》2016 年第 2 期。

张隽隽：《中国基督教青年会的电影放映活动初探（1907—1937）》，载《当代电影》2016 年第 6 期。

张燕：《"冷战"背景下香港左派电影的艺术建构和商业运作》，载《当代电影》2010 年第 4 期。

张燕：《香港左派电影公司的历史演变》，载《电影艺术》2007 年第 4 期。

赵卫防：《香港爱国文人关文清的电影生涯》，载《电影艺术》2007 年第 4 期。

赵稀方：《〈茶花女〉在晚清的二度改写》，载《北方论丛》2012 年第 5 期。

郑睿：《20 世纪 30 年代广东影人南下及其后续影响》，载《当代电影》2018 年第 4 期。

［美］傅葆石：《回眸"花街"：上海"流亡影人"与战后香港电影》，黄锐杰译，载《现代中文学刊》2011 年第 1 期。

*　*　*

Stephen C. Brennan, "Sister Carrie becomes Carrie", in R. Barton Palmer ed., *Nineteenth-Century American Fiction on Screen*, New York: Cambridge University Press, 2007.

May Bo Ching, "Where Guangdong meets Shanghai: Hong Kong culture in a trans-regional context", in Helen F. Siu and Agnes S. Ku eds., *Hong Kong Mobile: Making a Global Population*, Hong Kong: Hong Kong University Press, 2008.

Stacilee Ford, "'Reel Sisters' and Other Diplomacy: Cathay Studios and Cold War Cultural Production", in Priscilla Roberts and John M. Carroll eds., *Hong Kong in the Cold War*, Hong Kong: Hong Kong University Press,

2016.

Michel Foucault, "The Ethic of Care for the Self as a Practice of Freedom", in *The Final Foucault*, ed. James Bernauer and David Rasmussen, Cambridge, Mass.: MIT Press, 1988.

Miriam Hansen, "The Mass Production of the Senses", in Christine Gledhill and Linda Williams eds., *Reinventing Film Studies*, New York: Oxford University Press, 2000.

Mashon, M. & J. Bell, "Pre-Code Hollywood", *Sight & Sound*, May 2014, Vol. 24, Issue 5.

Meaghan Morris, "Learning from Bruce Lee: Pedagogy and Political Correctness in Martial Arts Cinema", in Matthew Tinckcom and Amy Villarejo eds., *Keyframes: Popular Cinema and Cultural Studies*, London and New York: Routledge, 2001.

Brown, N., "'A New Movie-Going Public': 1930s Hollywood and the Emergence of the 'Family' Film", *Historical Journal of Film, Radio and Television*, 2013, Vol. 33, No. 1.

Christopher Rea, "Enter the cultural entrepreneur", in Christopher Rea and Nicolai Volland eds., *The Business of Culture: Cultural Entrepreneurs in China and Southeast Asia, 1900—65*, Vancouver: UBC Press, 2015.

Ohmer, S., "The Catholic Church and Hollywood: censorship and morality in 1930s cinema", *Historical Journal of Film, Radio and Television*, 2014, Vol.34 Issue 1.

Zhiwei Xiao, "Constructing a new national culture: Film censorship and the issues of Cantonese dialect, superstition, and sex in the Nanjing decade", in Yingjin Zhang ed., *Cinema and Urban Culture in Shanghai, 1922—1943*, Stanford: Stanford University Press, 1999.

三、专著

巴金：《寒夜》，北京：人民文学出版社，1983年。

蔡洪声等主编：《香港电影80年》，北京：北京广播学院出版社，2000年。

陈播主编：《三十年代中国电影评论文选》，北京：中国电影出版社，1993年。

程季华主编：《中国电影发展史》（第一卷），北京：中国电影出版社，1981年。

崔颂明编：《图说薛觉先艺术人生》，广州：广东八和会馆，2013年。

丁亚平：《影像时代中国电影简史》，北京：中国广播电视出版社，2008年。

杜云之：《中国电影史》（第三卷），台北：商务印书馆，1972年。

傅慧仪、吴君玉编：《寻存与启迪——香港早期声影遗珍》，香港：香港电影资料馆，2015年。

高小健：《中国戏曲电影史》，北京：文化艺术出版社，2005年。

顾也鲁：《艺海沧桑五十年》，上海：学林出版社，1989年。

关文清：《中国银坛外史》，香港：广角镜出版社，1976年。

哈葛德：《迦茵小传》，林纾、魏易译，北京：商务印书馆，1981年。

韩洪峰：《林译小说研究：兼论林纾自撰小说与传奇》，北京：中国社会科学出版社，2005年。

黄爱玲编：《国泰故事（增订本）》，香港：香港电影资料馆，2009年。

黄爱玲编：《李晨风——评论·导演笔记》，香港：香港电影资料馆，2004年。

黄爱玲编：《邵氏电影初探》，香港：香港电影资料馆，2003年。

黄爱玲编：《现代万岁：光艺的都市风华》，香港：香港电影资料馆，2006年。

黄爱玲编：《粤港电影因缘》，香港：香港电影资料馆，2005年。

黄爱玲编：《张彻——回忆录·影评集》，香港：香港电影资料馆，2002年。

黄淑娴编：《真实的谎话：易文都市小故事》，香港：中华书局（香港）有限公司，2013年。

黄夏柏：《香港戏院搜记：影画争鸣》，香港：中华书局（香港）有限公司，

2015年。

黄卓汉：《电影人生》，台北：万象图书，1994年。

焦雄屏：《时代显影——中西电影论述》，台北：远流出版事业股份有限公司，1998年。

蓝天云编：《我为人人：中联的时代印记》，香港：香港电影资料馆，2011年。

蓝天云编：《有生之年——易文年记》，香港：香港电影资料馆，2009年。

黎键：《香港粤剧叙论》，香港：三联书店（香港）有限公司，2010年。

李道新：《光影绵长》，北京：北京大学出版社，2017年。

李培德、黄爱玲编：《冷战与香港电影》，香港：香港电影资料馆，2009年。

梁秉钧、黄淑娴、沈海燕、郑政恒主编：《香港文学与电影》，香港：香港公开大学出版社、香港大学出版社，2012年。

廖承志：《廖承志文集》，香港：三联书店（香港）有限公司，1990年。

廖志强：《一个时代的光辉："中联"评论及数据集》，香港：天地图书有限公司，2001年。

刘现成：《台湾：电影、社会与国家》，台北：扬智文化事业股份有限公司，1997年。

刘正刚：《话说粤商》，北京：中华工商联合出版社，2008年。

卢敦：《疯子生涯半世纪》，香港：香江出版有限公司，1992年。

卢伟力主编：《香港文学大系（1919—1949）·戏剧卷》，香港：商务印书馆，2016年。

穆时英：《上海的狐步舞》，《穆时英全集1》，北京：十月文艺出版社，2008年。

容世诚：《寻觅粤剧声影：从红船到水银灯》，香港：牛津大学出版社，2002年。

容世诚：《粤韵留声：唱片工业与广东曲艺，1903—1953》，香港：天地图书，2006年。

苏涛：《浮城北望：重绘战后香港电影》，北京：北京大学出版社，2014年。

孙健三主编：《中国电影，你不知道的那些事儿：中国早期电影高等教育史料文献拾穗》，北京：世界图书出版社，2010年。

汪朝光：《影艺的政治：民国电影检查制度研究》，北京：中国人民大学出版社，2013年。

王蓝：《蓝与黑》，台北：红蓝出版社，1958年。

吴楚帆：《吴楚帆自传》，香港：伟青出版社，1956年。

夏衍：《夏衍全集》（第16卷），杭州：浙江文艺出版社，2005年。

夏志清：《中国现代小说史》，刘绍铭等合译，香港：友联出版社有限公司，1979年。

许敦乐：《垦光拓影五十秋——南方影业半世纪的道路》，香港：简亦乐出版，2005年。

许幸之编：《天长地久》，上海：光明书局，1940年。

杨春棠编：《真善美：薛觉先艺术人生》，香港：香港大学美术博物馆，2009年。

杨远婴主编：《家之寓言：中美日家庭情节剧研究》，上海：东方出版社，2015年。

依达：《冬恋》，香港：环球图书杂志出版社，1964年。

易以闻：《写实与抒情：从粤语片到新浪潮》，香港：三联书店（香港）有限公司，2015年。

银都机构编著：《银都六十（1950—2010)》，香港：三联书店（香港）有限公司，2010年。

余慕云：《香港电影史话（卷二）——三十年代》，香港：次文化有限公司，1997年。

余慕云：《香港电影掌故 第一辑 默片时代（1896—1934年）》，香港：广角镜出版社，1985年。

张彻：《回顾电影三十年》，香港：三联书店（香港）有限公司，1994年。

张燕：《在夹缝中求生存——香港左派电影研究》，北京：北京大学出版社，

2010 年。

赵卫防:《香港电影史(1897—2006)》,北京:中国广播电视出版社,
　　2007 年。

中共中央文献研究室编:《周恩来年谱》(下),北京:中央文献出版社,
　　1997 年。

中国教育电影协会编:《中国电影年鉴 1934(影印本)》,北京:中国广播电
　　视出版社,2008 年。

钟宝贤:《香港影视业百年》,香港:三联书店(香港)有限公司,2004 年。

周令钊:《周令钊画集》,北京:人民美术出版社,2006 年。

[法] 小仲马:《巴黎茶花女遗事》,林纾、王寿昌译,北京:商务印书馆,
　　1981 年。

[美] 傅葆石:《双城故事:中国早期电影的文化政治》,刘辉译,北京:北
　　京大学出版社,2008 年。

[美] 罗伯特·考尔克:《电影、形式与文化》,董舒译,北京:北京大学出
　　版社,2013 年。

[美] 易劳逸:《流产的革命:1927—1937 年国民党统治下的中国》,陈谦平
　　等译,北京:中国青年出版社,1992 年。

[美] 张英进主编:《民国时期的上海电影与城市文化》,苏涛译,北京:北
　　京大学出版社,2011 年。

[新加坡] 张建德:《香港电影:额外的维度》(第 2 版),苏涛译,北京:
　　北京大学出版社,2017 年。

* * *

《电影岁月纵横谈》(上),台北:"财团法人国家电影资料馆",1994 年。

《风起潮涌——七十年代香港电影》(香港影人口述历史丛书之七),香港:
　　香港电影资料馆,2018 年。

《跨界的香港电影》,香港:康乐及文化事务署,2000 年。

《理想年代——长城与凤凰的日子》(香港影人口述历史丛书之二),香港:

香港电影资料馆，2001年。

《六十年代粤语片札记》，载《六十年代粤语片回顾》，香港：市政局，1982年。

《南来香港》（香港影人口述历史丛书之一），香港：香港电影资料馆，2000年。

《五十年代粤语电影回顾》，香港：市政局，1978年。

《香港功夫电影研究》，香港：市政局，1980年。

《香港年鉴》（第20卷），香港：华侨日报社，1967年。

《战后国、粤片比较研究——朱石麟、秦剑等作品回顾》，香港：市政局，1983年。

《战后香港电影回顾：一九四六——一九六八》，香港：市政局，1979年。

* * *

Sean Allan and John Sandford eds., *DEFA: East German Cinema, 1946—1992*. New York and Oxford: Berghahn Books, 1999.

Weihong Bao, *Fiery Cinema: The Emergence of an Affective Medium in China, 1915—1945,* Minneapolis: University of Minnesota Press, 2015.

Daniela Berghahn, *Hollywood Behind the Wall: the Cinema of East Germany*. Manchester and New York: Manchester University Press, 2005.

Paul Bowman, *Theorizing Bruce Lee: Film—Fantasy—Fighting—Philosophy*, Amsterdam and New York: Rodopi, 2010.

Stanley Cavell, *Pursuits of Happiness: The Hollywood Comedy of Remarriage*, Cambridge, Mass.: Harvard University Press, 1981.

Victor Fan, *Cinema Approaching Reality: Locating Chinese Film Theory*, Minneapolis: University of Minnesota Press, 2015.

Mark Fenemore, *Sex, Thugs and Rock "n" Roll: Teenage Rebels in Cold-War East Germany*. New York: Berghahn Books, 2007.

Michel Foucault, *Technologies of the Self: A Seminar with Michel Foucault,*

ed. Luther H. Martin, Huck Gutman and Patrick H. Hutton, Amherst: University of Massachusetts Press, 1998.

Poshek Fu ed., *China Forever: The Shaw Brothers and Diasporic Cinema*, Urbana & Chicago: University of Illinois Press, 2008.

Harvey Goldman, *Max Weber and Thomas Mann: Calling and the Shaping of the Self*, Berkeley and Los Angeles: University of California Press, 1988.

Leon Hunt, *Kung Fu Cult Masters*, London: Wallflower Press, 2003.

Lea Jacobs, *The Decline of Sentiment: American Film in the 1920s*, Berkeley: University of California Press, 2008.

Law Kar and Frank Bren, *Hong Kong Cinema: A Cross-cultural View*, Lanham: Scarecrow Press, 2004.

Carol S. Lilly, *Power and Persuasion: Ideology and Rhetoric in Communist Yugoslavia, 1944—1953*. Boulder: Westview Press, 2001.

Wing Chung Ng, *The Rise of Cantonese Opera*, Urbana: University of Illinois Press, 2015.

Laikwan Pang, *Building a New China in Cinema: The Chinese Left-Wing Cinema Movement, 1932—1937*, Lanham: Rowman & Littlefield Publishers, 2002.

Katherine Pence and Paul Betts eds., *Socialist Modern: East German Everyday Culture and Politics*. Ann Arbor: University of Michigan Press, 2007.

Uta G. Poiger, *Jazz, Rock, and Rebels: Cold War Politics and American Culture in a Divided Germany*. Berkeley: University of California Press, 2000.

David N. Rodowick, *The Virtual Life of Film*, Massachusetts: Harvard University Press, 2007.

David N. Rodowick, *Philosophy's Artful Conversation*, Massachusetts:

Harvard University Press, 2015.

Meir Shahar, *The Shaolin Monastery: History, Religion, and the Chinese Martial Arts*, Honolulu: University of Hawaii Press, 2008.

Bruce Thomas, *Bruce Lee: Fighting Spirit*, Berkeley, CA: Frog Limited, 1994.

Yiman Wang, *Remaking Chinese Cinema: Through the Prism of Shanghai, Hong Kong, and Hollywood*, Honolulu: University of Hawai'i Press, 2013.

Max Weber, *The Protestant Ethic and the Spirit of Capitalism with Other Writings on the Rise of the West*, 4th ed., trans. Stephen Kalberg, New York and London: Oxford University Press, 2009.

Man-Fung Yip, *Martial Arts Cinema and Hong Kong Modernity: Aesthetics, Representation, Circulation*, Hong Kong: Hong Kong University Press, 2017.

撰稿人简介

(以姓氏拼音为序)

傅葆石 美国斯坦福大学历史学博士。现为美国伊利诺伊大学历史系教授,目前的研究集中于1937—1949年华语电影文化及冷战文化史。主要著作包括 *The Cinema of Hong Kong: History, Arts, Identity* (2002)、*Between Shanghai and Hong Kong: The Politics of Chinese Cinemas* (2003)、*China Forever: The Shaw Brothers and Diasporic Cinema* (2008)、《双城故事:中国早期电影的文化政治》(2008)、《香港的"中国":邵氏电影》(2011)、《灰色上海,1937—1945:中国文人的隐退、反抗与合作》(2012)、*The Cold War and Asian Cinemas* (2019) 等。

李九如 电影学博士,北京电影学院电影学系讲师。主要研究方向为中国早期电影史。在《当代电影》《电影艺术》《北京电影学院学报》等杂志发表论文二十余篇。

李频 香港中文大学文化与宗教研究系博士,研究兴趣包括中国早期电影史、香港电影史以及中国早期电影理论等。有多篇论文发表于《当代电影》《北京电影学院学报》等。

罗卡　资深电影研究者，曾任香港国际电影节"香港电影回顾"及香港电影资料馆节目策划。著有《香港电影类型论》（1997，合著）、《从戏台到讲台——早期香港戏剧及演艺活动一九零零——一九四一》（1999，合著）、Hong Kong Cinema: A Cross-Cultural View〔2004，合著；中文版《香港电影跨文化观（增订版）》，2011〕、《香港电影点与线》（2006）等。

蒲锋　曾任香港电影评论学会会长及香港电影资料馆研究主任。著有《电光影里斩春风——剖析武侠片的肌理脉络》，编有《经典200——最佳华语电影二百部》（合编）、《主善为师——黄飞鸿电影研究》（合编）、《乘风变化——嘉禾电影研究》（合编）、《江湖路冷——香港黑帮电影研究》《群芳谱——当代香港电影女星》（合编）、《香港电影导演大全 1914—1978》等。

苏涛　电影学博士，现为中国人民大学文学院副教授。主要研究领域为华语电影历史及批评，著有《浮城北望：重绘战后香港电影》（2014），译有《民国时期的上海电影与城市文化》（2011）、《香港电影：额外的维度》（简体版 2017，繁体版 2018）、《王家卫的电影世界》（2020）等。

汤惟杰　同济大学人文学院副教授。上海作家协会会员，上海电影家协会会员，上海电影评论学会理事，上海国际电影节选片人。研究领域为比较诗学、中国现代文学、都市研究与城市史、视觉文化研究与电影史。

王宇平　文学博士，上海交通大学人文学院副教授。主要从事中国现当代文学和香港电影的研究，著有《〈现代〉之后——施蛰

存 1935—1949 年创作与思想初探》(2008)，论文发表于《文艺研究》《文艺理论研究》《当代电影》《北京电影学院学报》《中国现代文学研究丛刊》等期刊。

吴国坤（Kenny Kwok Kwan Ng） 现任香港浸会大学电影学院副教授，毕业于美国哈佛大学东亚系，教授比较文学、电影及文化研究。研究领域为文学与历史及政治的关系，文字、媒体与视觉文化，以及通俗文学。著有 *Lost Geopoetic Horizon of Li Jieren: The Crisis of Writing Chengdu in Revolutionary China*（2015）。

许国惠 芝加哥大学历史系博士，现任职于香港教育大学。2013年获香港大学教育资助委员会杰出青年学者奖。研究兴趣为中华人民共和国史、冷战时期香港左派史、社会主义国家间的文化交流史。

叶曼丰（Man-Fung Yip） 美国俄克拉荷马州大学电影与媒体研究系副教授，著有 *Martial Arts Cinema and Hong Kong Modernity: Aesthetics, Representation, Circulation*（2017），合编有 *American and Chinese-Language Cinemas: Examining Cultural Flows*（2015）、*The Cold War and Asian Cinemas*（2019）。